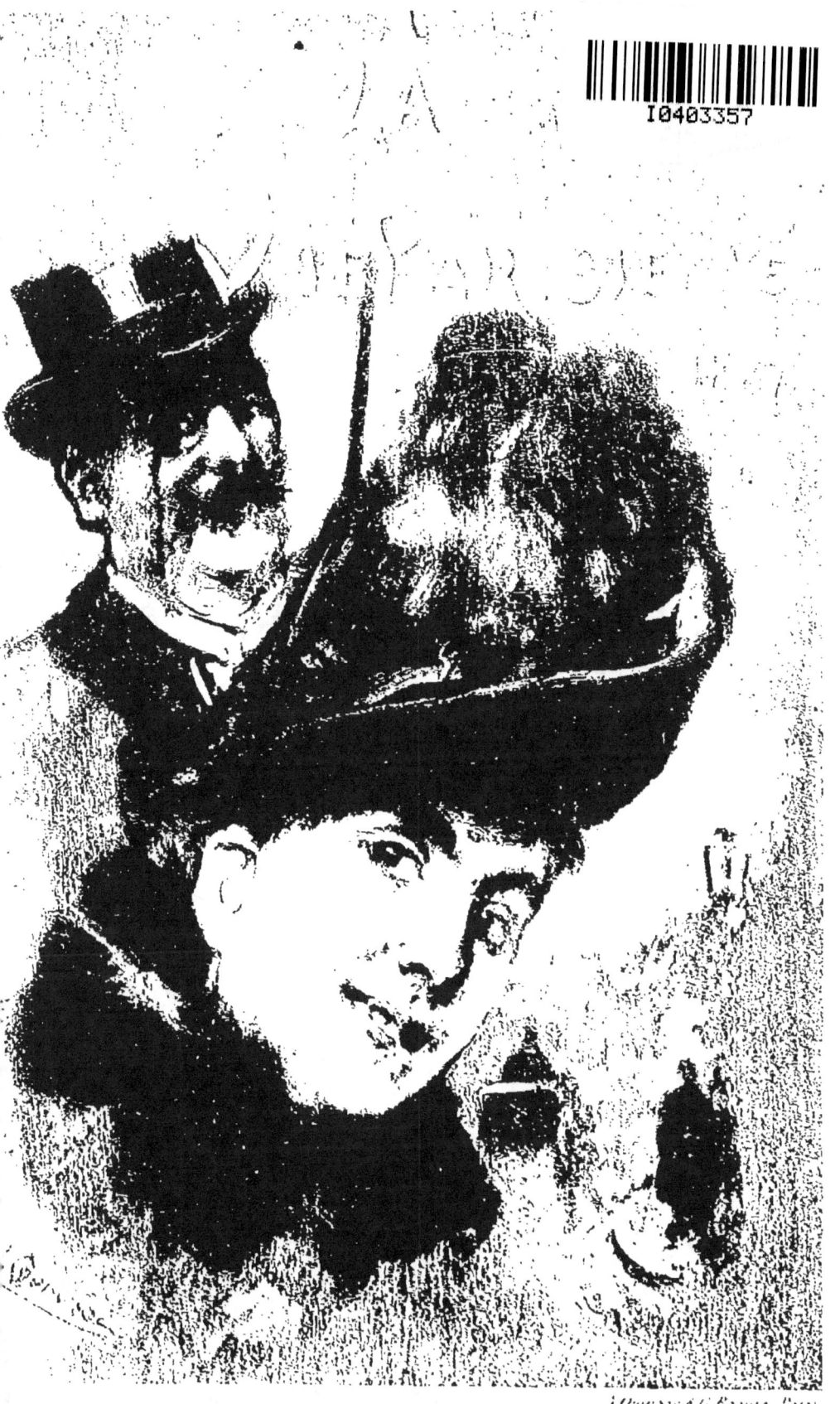

LA
VIE PARISIENNE

DU MÊME AUTEUR

La Vie Parisienne (1885). Un vol. grand in-18.
— Prix. 3 fr. 50

La Vie Parisienne (1886). Un vol. grand in-18.
— Prix. 3 fr. 50

Le fils de Porthos, drame en cinq actes et quatorze tableaux, tiré du roman de Paul Mahalin. Un vol. grand in-18. — Prix. 2 fr. »

La Vie Parisienne

(1887)

PAR

PARISIS

— ÉMILE BLAVET —

PRÉFACE D'HENRY FOUQUIER

PARIS
PAUL OLLENDORFF, ÉDITEUR
28 *bis*, RUE DE RICHELIEU, 28 *bis*

—

1888

Tous droits réservés.

IL A ÉTÉ TIRÉ A PART :

10 exemplaires sur papier de Hollande, numérotés
à la presse (1 à 10).

PRÉFACE

Votre amitié, mon cher Blavet, me fait un grand honneur, en me demandant une page d'introduction à votre Vie Parisienne de 1887. *Mais quel embarras est le mien ! Le livre que vous publiez est le cinquième d'une série dont le succès est consacré, dont la place est marquée dans les Bibliothèques. Les tableaux que vous donnez de cette vie de Paris que vous aimez et que vous connaissez si bien, les portraits que vous faites de ceux qui y jouent un rôle et qui ont tous posé devant vous, sont appréciés à ce point qu'en recommencer l'éloge serait plus impertinent encore qu'inutile. En tête d'un de vos précédents volumes, un poète a signalé la poésie particulière qui s'échappe de ces notes prises*

au jour le jour, sur l'âme et l'esprit de Paris; une autre fois, un académicien a constaté avec justesse combien elles sont déjà précieuses pour l'histoire de nos mœurs, combien elles le deviendront encore davantage et pour l'historien et pour le simple amateur, qui arrive à revivre son passé. A ces choses si bien dites je ne saurais ajouter rien.

Mais me permettez-vous, mon cher Blavet, de dire ici — ne fût-ce que pour répondre aux tristes envieux qui dénigrent notre « Babylone » — que de cette vie de Paris que vous nous racontez, d'apparence légère et sceptique, il se dégage une morale, autre que la morale classique, si vous voulez, mais saine, de bonne odeur, d'honnêteté pratique, et qui garde, même en ses sévérités, de la grâce? Paris n'est ni « blagueur », ni révolutionnaire, ni badaud, ou, s'il est quelque chose de tout cela, il est par-dessus tout galant homme.

Le vrai Parisien, avant d'autres mérites, a celui-ci : être galant homme. C'est au point de vue du galant homme qu'il se place pour juger toutes choses autour de lui. Nous n'avons pas de mot, par un singulier hasard de la langue, pour dire cette qualité de l'esprit et aussi du cœur. La définition serait peut-être difficile. Mais on la sent partout. C'est comme galant homme que le Parisien est hospitalier, et proteste contre les manifestations de

mauvais goût et les brutalités de mauvais ton, qu'il s'agisse de recevoir un roi ou un artiste. C'est comme tel que la politique lui paraît détestable quand elle porte atteinte à notre sociabilité naturelle. Le galant homme se reconnaît encore, non pas au mépris qu'il fait de l'argent, mais à la place inférieure qu'il lui donne. Il met presque le courage au-dessus de la raison. Il est, par-dessus tout, indulgent pour les faiblesses qui n'ont aucun mobile bas. Quand il s'agit des femmes, par exemple, le Boulevard et les salons forment une sorte de tribunal d'appel, qui les juge en dernier ressort et leur applique volontiers ce droit de grâce qu'on applique ailleurs aux criminels qui coupent leurs concitoyens en quelques morceaux. Paris pense, comme Renan, que l'art et la beauté valent presque la vertu. Il a la reconnaissance de ses plaisirs ; et il a le droit de l'avoir, parce qu'il mêle toujours, presque toujours au moins, à ces plaisirs quelque chose de tendre ou de noble qui les défend et les relève.

C'est ce « Paris galant-homme » que vous nous donnez dans votre livre, et c'est sa morale que vous défendez, non dogmatiquement, mais en nous la faisant comprendre et aimer. En cela, la tâche que vous avez entreprise et que vous menez si bien au jour le jour dépasse l'anecdote, la curiosité, l'actualité, portant en elle une leçon et un encourage-

ment. Elle fait briller les facettes de l'esprit de Paris, si divers; elle soulève discrètement le voile qui cache l'âme française. Et la besogne est bonne. Car, contrairement à d'autres nations, loin d'être hypocrites, en nous targuant de vertus que nous ne pratiquons pas, nous avons une sorte d'hypocrisie à rebours qui nous fait souhaiter qu'on nous prenne pour pires que nous ne sommes. Vous sceptiques, mes amis du Boulevard, vous êtes de vrais Tartuffes! Vos élans généreux, votre sens droit de l'honnêteté, votre émotion charitable, vous cachez tout cela... mais vous ne les cachez pas si bien qu'on ne puisse nous les faire voir et qu'on ne les trahisse sous les dehors légers et la fantaisie de la chronique journalière.

C'est cette impression salutaire et douce que j'ai trouvée en reparcourant le livre la Vie Parisienne. *C'est par là qu'il a l'unité, au milieu de mille sujets divers, qu'on a coutume de ne reconnaître qu'aux œuvres dogmatiques. Et je voudrais que, pour cette œuvre comme pour d'autres analogues, on rendît enfin justice à notre journalisme contemporain, dont on ne conteste pas l'influence, mais qu'on juge, en général, incapable de mériter de survivre. Faites œuvre qui dure, nous dit-on : écrivez un livre... Mais n'est-ce pas un livre que la réunion d'articles, que domine et relie la pensée de*

l'auteur, et qui nous disent, ici, la vie politique, là, la vie morale du pays, ailleurs, ses manifestations littéraires et artistiques? Faut-il, pour que la chose paraisse assez sérieuse aux gens graves, ôter à nos études tout caractère prime-sautier, diviser « la matière » en chapitres pédants, et ne pas permettre à la philosophie de la vie de Paris de se dégager toute seule pour le lecteur, sans le secours de commentaires? Beaucoup de choses du journalisme d'aujourd'hui resteront, j'en suis convaincu, tout justement parce qu'elles ont été écrites sous le coup de l'émotion ou de l'intérêt du moment, parce qu'elles demeureront longtemps chaudes de la passion du jour et qu'elles ont, quelle que soit l'habileté de la forme, un bon parfum durable de sincérité presque naïve. La chronique, l'article « d'actualité » ne donne pas seulement le fait, ce qui est déjà précieux en soi, mais encore l'impression de ce fait sur l'âme et le cœur de la foule. C'est l'histoire morale du pays. Cette histoire, nous la cherchons avec ardeur dans le passé, à travers les lettres des hommes de talent et les mémoires et les notes des hommes qui pouvaient et savaient voir. Pourquoi ces lettres qui se passaient de main en main, pourquoi ces mémoires ne paraissaient-ils pas dans les journaux? Parce qu'il n'y avait ni journaux ni liberté de la presse. Je défie qu'on me trouve

une différence entre la Correspondance de Grimm et de Diderot et une réunion de chroniques? Vous trouvez pourtant que cette correspondance est bien un livre. Faites-nous la grâce de penser de même pour nos essais! Le public, d'ailleurs, s'y trompe moins qu'on ne le croit : il devance, là comme en d'autres choses, l'opinion officielle, et le plaisir qu'il éprouve à relire l'histoire de Paris, qu'il a connue au jour le jour, montre assez qu'il sait y voir quelque chose de plus qu'une distraction futile et qu'il en comprend l'enseignement utile et la définitive valeur.

HENRY FOUQUIER.

LA VIE PARISIENNE

LE CHEIK ET LE CHÈQUE

4 janvier 1887

Ceci est un post-scriptum amusant au chapitre des étrennes.

C'était hier, à l'Opéra, la première représentation de l'année 1887. Aussi tous les abonnés étaient-ils à leur poste : il y a belle lurette qu'on n'avait vu dans les coulisses pareil fourmillement d'habits noirs et de cravates blanches.

Le foyer de la danse surtout offrait un coup d'œil digne de tenter le pinceau de Degas. Ces dames ne pardonneraient pas à ces messieurs de manquer à cette... commémoration annuelle ; et ces messieurs savent trop ce qu'ils doivent à ces dames pour vouloir s'y dérober.

La traversée des coulisses au foyer de la danse est, ce soir-là, hérissée d'obstacles. A chaque portant, l'abonné rencontre un machiniste qui le guette, sa carte à la main. Cette carte a l'éloquence muette de l'écriteau qui pend sur la poitrine des « pauvres aveugles ». L'abonné comprend, et il s'exécute sans

maugréer. Car, s'il est un impôt dont la nécessité soit au-dessus de toute discussion, c'est bien celui que les préposés au châssis prélèvent sur les habitués de la scène. Les abonnés sont pour les machinistes un perpétuel impedimentum. Ils les gênent et parfois les paralysent dans leurs manœuvres, sans avoir conscience des dangers qu'ils courent pendant la pose ou le déplacement des décors, dangers auxquels ils échappent grâce à la prudence toujours en éveil, et, disons le mot, à la sollicitude de ces braves gens. Ce sont là des services qui valent bien, une fois l'an, un léger témoignage de reconnaissance.

Or, il y avait, ce soir-là, dans la salle, un Arabe superbe, dont le burnous blanc jetait une note éclatante dans la symphonie des habits noirs. Je n'ai pu savoir son nom, mais on m'a dit que c'était le cheik de Constantine. L'enfant du désert, que le drame musical semblait intéresser au plus haut point, eut la curiosité d'en connaître les ressorts matériels, et, dans un entr'acte, il fit demander, par son interprète, à M. Ritt, l'autorisation de visiter les coulisses, autorisation qui lui fut gracieusement accordée.

Voilà donc le cheik dans la cité joyeuse, au seuil de ce labyrinthe où, comme certains privilégiés, il n'avait pas d'Ariane pour lui donner le fil conducteur. Au premier portant, un homme surgit, le bras étendu comme pour dire : « Tu n'iras pas plus loin ! » et, au bout de ce bras, une carte. Le cheik, interloqué, consulte l'interprète, et l'interprète explique qu'il s'agit d'un droit de péage consacré par d'immémoriales traditions. Le cheik fouille sa poche, en tire une pièce de cent sous, la glisse dans la main

de l'homme, et, les chemins étant ouverts comme dans *Guillaume Tell,* il pousse en avant.

Au deuxième portant, nouvelle tirelire ; nouvel arrosage ; et toujours de même, de portant en portant, jusqu'au dernier. Le cheik, ignorant les finesses de l'argot parisien, n'osait pas dire qu'on la lui faisait au chèque et qu'il la trouvait mauvaise. Mais, à certaine moue significative, on pouvait comprendre qu'il le pensait.

De pièce de cent sous en pièce de cent sous, l'homme au burnous et son cornac arrivèrent dans le vestibule qui précède le foyer de la danse. Devant cette fantasmagorie de chairs roses et de gazes blanches, se reflétant à l'infini, sous l'aveuglante clarté des lustres, dans des glaces gigantesques, l'enfant du désert eut un éblouissement. Frappé de vertige, ravi en extase, il se crut au seuil du Paradis de Mahomet. Et il allait en gravir les marches, lorsque, se ravisant, il demanda *mezza voce* à son interprète :

— Est-ce que ces houris ont des cartes comme ces giaours ?

L'interprète, qui la connaît dans tous les coins, eut un sourire énigmatique. Et, se penchant à l'oreille du cheik, il y glissa quelques paroles qu'on chercherait vainement dans le *Guide de l'Étranger.*

D'un geste dédaigneux, le cheik rejeta le pan de son burnous sur son épaule gauche.

Et, lentement, il tourna les talons, sans gravir les marches du foyer.

GUITARE!

7 janvier 1887.

— Dzing... dinn... dinn... psomm!
— Hein!... Ces accords!... Est-ce que je rêve?
— Tinn... tounn... tac!
— Je ne rêve pas, c'est la guitare!

La guitare en 1887, par ce temps de réalisme, d'égalitarisme, d'utilitarisme, de tous les isthmes enfin! C'est inconcevable, mais c'est ainsi. La guitare, oubliée, moquée, dédaignée, démodée, disqualifiée, vient de reparaître. Elle est partout, elle triomphe, sans éclat, sans réclame, avec la sérénité d'une petite reine que rappelle tout un peuple atteint de la nostalgie des cordes pincées. Dans les salons, dans les réunions de famille, guitare partout!

Les peuples ont les instruments qu'ils méritent. Si cette rentrée de la guitare marquait un retour à nos belles traditions disparues de politesse et d'élégance, on n'y saurait trop applaudir. Alors qu'elles étaient en honneur — il y a de cela plus de quarante ans — le piano n'était pas encore à l'état d'épidémie. L'éducation des jeunes filles ne comportait que deux instruments, la guitare et la harpe. Oh! la harpe, quelle différence avec le piano! Si jolie que soit la

pianoteuse, eût-elle des bras de déesse et des mains de reine, tout ce charme échappe : il n'y a de visibles pour la majeure partie des auditeurs que sa nuque, sa taille et son dos. La harpe, instrument royal, primitif, ancien comme le monde — on en a trouvé dans les tombeaux d'Égypte — exigeait, au contraire, d'être touchée debout et faisait valoir la prestance et la beauté féminines en mettant en relief le bras nu et la main frémissante. Que de mariages, que d'amours, que de romans ébauchés dans ces réunions où quelque jeune fille, timide et rose, égrenait sur la harpe une mélodie de Della Maria ou bien une romance de Garat !

Mais il fallait avoir la harpe, et une harpe, c'est cher. Tandis que les guitares, c'est comme qui dirait le waterproof des instruments de musique. Il faudrait ne pas avoir vingt-cinq francs dans sa poche pour se refuser ce luxe-là.

Tant il y a qu'elle est rentrée « dans le mouvement », la vieille guitare. Quel pouvoir mystérieux a tiré des limbes ce violon sans archet, dont les cordes commentent avec un charme si doux les adjurations de l'amant, les plaintes du marin en mer, les rêves de la jeune fille et les sérénades des Almavivas sous les balcons?

Reyer peut-être!... Reyer, le pianophobe, qui, toutes les semaines, lance du haut du *Journal des Débats* son *Delendus piano!*... Reyer, qui sait qu'on ne peut rien abolir, lois, gouvernement ou mode, qu'en y substituant autre chose!

A moins que la résurrection de cet instrument discret, trop intime pour attenter au repos des voisins endormis, ne soit due tout simplement à cette réaction inconsciente qui, peu à peu, de l'*Assommoir*

et de *Nana*, nous ramène au diapason littéraire d'*Il pleut, bergère* et du *Robinson suisse*, aux *Deux Pigeons*, de l'Opéra, à la *Cigale et la Fourmi*, de la Gaîté !

Vive donc la guitare ! Née aux chauds rivages d'Orient, d'où la rapportèrent les Croisés, elle était devenue presque un instrument national.

Au moyen âge, tout le monde en pinçait, l'artisan comme le gentilhomme, la jeune châtelaine comme la fille à cornette. Et les poètes de la Renaissance font foi du rôle qu'elle jouait dans les choses d'amour : « Je n'yrai plus, dit Ronsard, sonner de la guitare à son huys, ni pour elle la nuit dormir à terre ! »

Sous Louis XIV, la mode devient fureur. La guitare prend les proportions du *cri-cri*. La Cour et la Ville, sans se lasser, en chatouillent les cordes.

On lit dans les *Mémoires* d'Hamilton : « Toute la galanterie de la Cour se mit à l'apprendre, et Dieu sait la raclerie universelle que c'était ! »

Beaumarchais, plus tard, avant de songer à faire jouer de la guitare par Almaviva sous le balcon de Rosine, en jouait lui-même en virtuose. Quand les filles de Louis XV — Loque, Chiffe et Graille, comme disaient les pamphlets du temps — furent piquées, elles aussi, de la tarentule guitaresque, ce fut Beaumarchais qu'on leur donna pour professeur. Et cette circonstance fit plus peut-être pour la représentation du *Mariage de Figaro* que toutes les fusées de sa verve.

La guitare s'éclipse à la Révolution. Sauve qui peut !

L'accalmie se fait ; et soudain, les accents des cordes, pincées par les doigts alertes de Garat et

des jolies créatures à robe de gaze et aux pieds nus cerclés d'anneaux d'or, retentissent, plaintifs comme le souvenir et sonores comme l'espérance qui revient d'exil. La guitare, c'est la revanche de la Terreur.

L'Empire lui conserve sa vogue. Mais où elle atteint le *summum* de sa popularité, c'est à la Restauration. Des compositeurs spéciaux surgissent. Où êtes-vous, partitions oubliées? En ce moment, partout, on vous recherche; on vous retrouvera. Avec Louis-Philippe, nouveau regain : le romantisme donne à la romance un essor d'hirondelle. Les poètes les plus renommés versifient expressément pour la guitare, dont *Fleuve du Tage* a été jusque-là la *Marseillaise*. Le grave Casimir Delavigne ne dédaigne pas de sacrifier au goût du jour: elle est de lui la romance :

> La Brigantine
> Qui va tourner
> Roule et s'incline
> Pour m'entraîner.
> O Vierge Marie,
> Pour moi priez Dieu !
> Adieu, patrie,
> Ma mère, adieu !

Voici de l'Alexandre Dumas... pour guitare :

> Chagrin amer,
> Ah! sans amour s'en aller sur la mer!

Voici du Frédéric Soulié... pour guitare toujours :

> La mer mugit, le ciel est noir.
> Piétro, pourquoi partir ce soir?
> Lui dit sa mère ;
> L'an passé j'eus beau l'avertir,
> Ton frère aussi voulait partir,
> Ton pauvre frère !

Et la *Folle*, de Grisar :

> Tra la la la
> Tra la la la
> Quel est donc cet air?
> Ah! oui, je me souviens, l'orchestre harmonieux
> Préludait vivement par ses accords joyeux;
> Il s'avança vers moi : sa voix timide et tendre
> Murmura quelques mots que je ne pus entendre...

Et Monpou, avec tout son répertoire : *Piquillo*, l'*Andalouse* au sein bruni, *Gastibelza*, le *Lever* :

> Assez dormir, ma belle!
> Ta cavale isabelle
> Hennit sous ton balcon!

Est-ce loin, tout cela? Et, après tant d'années, où trouvera-t-on des professeurs, des maîtresses de guitare? Ils sont morts, les Paganini de la corde pincée, les Huerta, les Sor, les Aguado, les Carcani!

Eh bien! soyez sans inquiétude : la tradition s'est perpétuée à la sourdine; il y a toujours des guitaristes... et peut-être même, dans six mois, il y en aura trop!

VENTE APRÈS DÉCÈS

12 janvier 1887.

Voulez-vous
Des bijoux,
Des parures,

allez à l'hôtel Drouot, où, dans quelques jours, entre les doigts des commissaires-priseurs vont ruisseler les diamants et les perles.

Ces perles et ces diamants feront revivre pour quelques heures — les dernières peut-être — le souvenir de deux créatures charmantes, mortes hier, presque oubliées aujourd'hui, Dica-Petit et Marie Heilbronn.

C'est la destinée des étoiles filantes, au théâtre comme au firmament, de ne laisser après elles qu'une traînée lumineuse, bientôt effacée, et de s'éteindre dans le néant qui, en haut, s'appelle l'infini, en bas l'indifférence.

Fêtées, choyées, adulées, ornées de toutes les grâces conquérantes : la beauté, la jeunesse, le talent, — elles le furent entre toutes, ces deux petites reines de l'art. Eh bien! il n'a fallu rien moins que cette exhibition posthume pour rappeler leur nom sur les lèvres et pour évoquer leur image aux yeux

des dilettanti parisiens. Et encore, combien y en a-t-il de ceux-là pour qui ce nom n'a que la vague sonorité d'un écho, et cette image que les contours fuyants d'une silhouette !

On va se ruer à l'hôtel Drouot. Ces choses mortes y ont le charme attirant des choses vivantes. Il semble que, détachées des chairs exquises dont elles étaient la parure, elles en aient gardé comme une suprême palpitation, et qu'à travers leur transparence lumineuse on verra resplendir la blancheur nacrée des épaules et le sang rose courir sous la peau.

La curiosité n'est pas l'unique mobile qui pousse les Parisiens à ce pèlerinage ; il sollicite aussi les collectionneurs de documents humains. Ces bijoux étalés représentent une fortune princière ; et notre scepticisme s'accommode mal de cette pensée qu'ils ont été le prix du seul talent. Chacun d'eux pose un problème dont on cherche, au moyen de données vagues, à dégager l'inconnu ; et il y a un intérêt philosophique à remonter aux sources de ces... rivières, mystérieuses comme celles du Nil, à calculer ce qu'il y a, derrière ces reliques d'un radieux passé, d'adorables tendresses et de mornes résignations, de délicieux élans et de sourdes révoltes, de divines joies et d'écœurantes amertumes, de sourires et de larmes !

J'ai beaucoup connu les deux héroïnes des enchères prochaines, et j'en garde, très présente encore, la douce vision. Elles offraient entre elles le plus étonnant contraste physique : l'une blonde comme l'aurore, l'autre brune comme la nuit ; celle-ci recelant dans ses yeux noirs toutes les exubérances et toutes les gaîtés, celle-là, dans ses yeux bleus, toutes les nonchalances et toutes les mélancolies.

Marie Heilbronn, toute mignonne, comme si Dieu l'eût faite ainsi pour la faire mieux, était mieux en forme pour incarner la piquante Zerline que la rêveuse Marguerite; Dica-Petit, grande, taillée dans un bloc de marbre superbe, *incessu dea*, devait être, ce qu'elle fut, une admirable duchesse de Guise et une exquise Mme de Chamblay. Mais c'est dans le train ordinaire de la vie que le contraste s'accentuait, plus encore qu'au théâtre.

On peut dire que la première ne connut pas le repos; jamais de halte entre deux campagnes artistiques, jamais d'entr'acte dans le drame haletant de sa vie nomade; affolée de bruit, d'agitation, de déplacement, elle courait le monde, toujours vaillante, jamais lasse, comme si quelque ange invisible la poussait l'épée dans les reins en lui criant : « Marche ! marche !.. » La seconde, au contraire, avait l'incurable nostalgie du foyer; l'isolement était son idée fixe, son incessante hantise; et quand elle échappait pour quelques semaines à la cruelle loi d'exil, si impatiemment subie, elle se cloîtrait, comme en un lieu de refuge, dans son domaine de Noisy-le-Roy; c'était pour elle le dernier mot du bonheur terrestre que d'errer, solitaire, les yeux perdus dans le vide, à travers les noires allées de son parc dessiné par Le Nôtre; et elle mettait autant de soins à s'envelopper d'ombre et de mystère, que l'autre à s'afficher en plein soleil et à s'offrir en pâture à toutes les curiosités.

Il y avait pourtant d'étonnantes affinités entre ces deux créatures si dissemblables. Parties l'une et l'autre du bas de l'échelle, elles en avaient, un à un, lentement, mais sûrement, par la seule force de leur volonté, gravi tous les échelons. L'une et l'autre

avaient vu leur existence traversée par un événement tragique. L'une et l'autre devaient finir victimes de la même fatalité sinistre, identique dans ses causes, sinon dans ses effets.

Les voilà maintenant toutes deux égales devant le marteau du commissaire-priseur, dans le hasard d'une promiscuité posthume.

Combien, en feuilletant le catalogue, resteront rêveurs devant cette mention énigmatique accolée à certaines pièces d'orfèvrerie :

« Travail russe ! »

SHYLOCK ET GOBSECK

13 janvier 1887.

L'usurier !... Shakespeare et Balzac en ont sculpté le hideux profil dans le bronze. Avec cette argile boueuse, ils ont pétri des types immortels. Ces géants de l'usure ont fait des petits, nains difformes, vampires monstrueux, qui, pareils aux fils de Noé, se sont adjugé les dépouilles du monde. Une de ces tribus nomades s'est abattue sur Paris, y a fait souche, exploitant les vices des indigènes, mettant à sac l'honneur et à sec la bourse des familles. Ce sont les silhouettes de quelques-uns de ces suceurs de « sang jaune » que je veux esquisser.

On n'est pas toujours riche ; on a quelquefois besoin de la « forte somme » pour réparer une grosse perte de jeu, régler des différences de Bourse ou payer les brillants de la petite Trois-Étoiles, des Variétés, sans que le père, la femme ou l'associé de la maison X... and C° aient vent de l'aventure ; bref, une heure vient où il faut de l'argent à *tout prix*, car il n'est pas de misère plus cruelle à subir que la misère du rentier. C'est l'heure psychologique où l'usurier entre en scène, comme le *Deus ex machina*, solde la dette d'honneur ou la dette de cœur ; vous

extorque, il est vrai, cent pour cent à trois mois — et quelquefois moins — d'échéance, mais, pour le moment, vous « sauve la mise », comme on dit.

L'usurier parisien n'a pas la « largeur » de ses congénères de Vienne, de Berlin, de Buda-Pest ou de Londres. Dans ces terres promises de l'usure, Shylock opère à ciel ouvert, avec la tolérance et même sous la garantie de la loi. A Paris, la loi n'est pas tendre pour les vendeurs d'argent; ils ont laissé dans ses mailles plus d'une des plumes arrachées à leur clientèle d'oisons. Et puis, ils ont de la méfiance!... La bourgeoisie parvenue et la noblesse nécessiteuse ne se laissent pas toujours écorcher sans crier. Et les opérations de Shylock sont de celles qui redoutent le tapage. Aussi les fait-il dans l'ombre, à la sourdine, avec toutes sortes de restrictions prudentes. Et tandis qu'en Angleterre, l'usurier est parfois un gentleman ayant hôtel et chevaux, recevant ses débiteurs à sa table, en amis; en France, c'est le plus souvent un personnage honteux, hantant les cafés, habitant des domiciles quelconques, où jamais il ne reçoit âme qui vive, et donnant ses rendez-vous dans les tavernes, où il *travaille* de son état.

Le prêt, à Paris, n'est presque jamais direct: il se consent par « intermédiaire », ce qui rend le pacte encore plus onéreux. Mais qu'importe? Excellente profession que celle d'intermédiaire, qui nourrit largement son homme et lui permet de faire figure dans les mondes les plus... pointilleux. J'en pourrais citer jusqu'à trois qui, leur journée faite, passent leur soirée à compulser l'Almanach de Gotha, le livre d'or du *high life*, le *peerage* anglais, les listes des cercles; qui connaissent sur le bout du doigt les

alliances, les titres, les fortunes; qui parlent des plus fiers gentilshommes de France, des princes d'Europe, des souverains aussi, comme d'amis intimes; qui se font habiller à Londres; qu'on prendrait, à les entendre, pour des Lévis-Mirepoix ou des La Trémouille, et qui sont proprement des cuistres!

Avez-vous besoin d'argent? Vous sonnez chez un de ces cuistres, au choix. Il vous faut vingt mille. — Bien, vous dit-il, venez demain, à telle heure, à tel endroit. Je vous dirai si la chose est possible. — Le lendemain, il arrive, exact comme un chronomètre. Si c'est oui, il vous donne rendez-vous, à vingt-quatre heures de là, dans la petite salle du fond du Café de la Paix, près de l'escalier en tournevis. C'est le matin, et, tandis que les garçons, la serviette au cou, balayent et « font la salle », le cuistre vous présente au prêteur, lequel, séance tenante, vous fait souscrire le « petit billet », et vous compte la somme, moins le cent pour cent réglementaire. Cela fait, il ne vous reste plus qu'à donner sa commission au cuistre, qui vous apparaît avec l'auréole d'un sauveur, et la farce est jouée.

L'intermédiaire, c'est la préface. L'usurier, c'est le livre, dont les chapitres sont aussi nombreux et aussi variés que ceux d'un roman de Montépin. Tournons-en quelques feuilles.

Voici d'abord l'Obstiné, le plus connu des Gobsecks parisiens, celui qui prête aux jeunes gens du monde, le matin, entre neuf et dix heures, au café de la Paix. Ce vieillard sordide a débuté par le commerce des photographies obscènes et a subi, de ce chef, deux condamnations. Il allait prendre une retraite malproprement gagnée, lorsque la chance, cette déesse aveugle qui sourit aux malandrins, le favorise : on

exproprie sa maison, on lui donne une somme rondelette; le voilà riche et fécondant par l'usure cette fortune inattendue. Ah! celui-là, voyez-vous, on ne saura jamais ce qu'il coûte aux plus grands noms de France!

Autre type d'usurier : John, un Anglais. On le trouve au bar de la rue des Mathurins. Domicile ordinaire, Chantilly. D'abord, jockey à Londres, puis à Paris, humble *stable lad*. Avait quelques sous, les a joués sur *West-Australian,* le cheval qui n'a jamais perdu ; a gagné bon à ce jeu, a prêté, s'est fait dans ce commerce une pelote de vingt millions, au bas chiffre ; connu de tout le monde, même du prince de Galles; se contente d'un intérêt modeste — relativement — et se montre bon diable quand il s'agit de « renouveler »; est resté garçon d'écurie, avec des allures sentant le cheval ; semble pourtant s'être un peu dégrossi, et « la fait » au *clergyman* britannique.

Si l'usure a ses bas-fonds, elle a aussi son aristocratie. Cet autre porte haut et n'opère que dans le grand. Très franc, d'ailleurs, il ne vous prend pas en traître, et vous prévient sans ambages qu'il va vous extraire un fort morceau de chair. Sa clientèle se recrute surtout dans la haute banque.

Vous haussez les épaules? C'est comme je vous le dis. Il y a, je vous l'atteste, certains gros bonnets de la finance qui, ne voulant pas puiser dans la caisse de la maison, ni restreindre le train de Madame, ni réduire la pension du fils, et désireux, pourtant, de tenir sur un bon pied leur ménage en ville, s'adressent, comme de simples mortels, à ce paladin du cent pour cent. Ce paladin leur prête, mais, comme il les connaît, il les étrille en consé-

quence. Et c'est logique, au fond. Qu'un jeune homme emprunte au sortir du cercle, on peut être coulant; mais un financier, cela vaut un fort salaire. Dans sa situation, on a besoin du plus grand secret, car, si la chose devenait publique, adieu le crédit! Le paladin est la discrétion même, et sa discrétion se règle à part.

Voulez-vous, dans cet ordre d'idées, une bonne histoire ?

Un financier *di cartello* — X..., si vous voulez — va trouver, l'autre semaine, un de ces usuriers grand style. C'était le matin.

— Il me faut, lui dit-il, avant onze heures, cent cinquante mille francs.

— Mais je ne les ai pas.

— Trouvez-les.

— Où donc?

— Cela vous regarde... Tenez, chez moi... à ma banque.

— Vous dites?

— Venez dans une demi-heure... Demandez cent cinquante mille francs au caissier... Il me consultera... Je lui répondrai : « Faites!... » Vous me repasserez le magot... Et voilà.

Ainsi fut fait. Quand l'usurier formula sa demande, le caissier bondit et, d'un coup d'œil ironique, consulta le patron qui se trouvait, *par hasard*, à la caisse :

— C'est excellent, dit M. X... avec sang-froid... Payez.

Le caissier crut choir des nues, mais il s'exécuta. L'homme laisse l'escompte au taux de la Banque, fait une fausse sortie, entre chez X..., lui remet les cent cinquante mille francs et... prélève pour

son argent, qu'il lui restitue en somme, soixante pour cent d'intérêt! Mais X... avait cent cinquante mille francs, sans qu'il eût été nécessaire de les sortir de sa caisse. Tout était donc pour le mieux.

Comédie bien parisienne, n'est-ce pas?

Faut-il passer en revue les usuriers de bas étage qui *font* quelques pauvres billets de mille : le petit juif de la rue de Tilsitt, R..., l'ancien marchand de musique, et cette série de soi-disant hommes d'affaires qui *travaillent* pour le compte de riches financiers? Car il en est qui ne dédaignent pas de placer leurs capitaux à cinquante pour cent, à soixante même, ce qui vaut mieux parfois que certaines obligations. Faut-il éclabousser de la plume ces mécréants qui vous emportent vos billets, sans vous donner un sou? ou bien encore ceux qui vous empruntent de l'argent sous prétexte d'aller à Berlin chercher les fonds nécessaires, qui restent tranquillement au coin de leur feu, et qui, si vous allez les voir, vous répondent d'un air contrit : « Désolé, cher monsieur, mais mon associé refuse! »

Non, n'est-ce pas? La liste est assez longue. Et maintenant, lavons-nous les mains!

PAUVRE TARASQUE!

14 janvier 1887.

Ceci pourrait avoir pour titre : « La Vie tarasconnaise. »

Mais, comme dit l'épigraphe des *Aventures prodigieuses de Tartarin*, tout le monde, en France, est un peu de Tarascon, et les Parisiens plus que tout le monde, grâce au flot toujours montant de l'invasion félibresque.

Aussi la scène qui s'est passée, avant-hier, au Cercle de Tarascon aurait-elle pu se passer tout aussi bien dans une des cent et quelques parlottes méridionales dont Paris est émaillé : la Cigale, par exemple, ou la Luscrambo, ou la Sartan.

Donc, avant-hier, au cercle de Tarascon, la chambrée était archi-complète.

Il y avait M. Bompard, le propriétaire du champ où gîte l'unique lièvre — le lièvre fantôme — auquel ait fait grâce le terrible fusil du Nemrod tarasconnais ;

L'armurier Costecalde, son inamovible brûlot aux lèvres ;

Le pharmacien Bezuquet, qui s'est fait là-bas une réputation de dilettante avec ce refrain du bon vieux temps :

> Toi, blanche étoile que j'adore!

Le brave commandant Bravida, capitaine d'habillement en retraite, l'*alter ego* de Tartarin et son partenaire de tous les soirs au bésigue chinois;

Le vieux président Ladevèze, celui-là même qui, plusieurs fois, en plein tribunal, avait dit de l'héroïque voyageur, dont la gloire balance celle de Bombonnel : « C'est un caractère! »

Et quelques notables chasseurs de casquettes, le seul sport qui fleurisse à l'ombre de la vieille tour du roi René.

Un silence morne planait sur cette réunion, si bruyante d'ordinaire. C'est que l'attente d'un gros événement tenait, depuis le matin, la petite ville en émoi. La gazette locale annonçait le retour imminent de Tartarin que le Cercle avait délégué, par un vote unanime, pour le représenter aux Fêtes du Soleil. Très modeste, comme on sait, et jaloux de se dérober aux effusions d'une foule idolâtre, l'homme aux « doubles muscles » n'avait fait connaître à personne, pas même à sa vieille Jeannette, l'heure exacte de son arrivée. Mais il n'était pas douteux qu'au débotté sa première visite serait pour le Cercle. C'est pourquoi toute l'élite tarasconnaise s'y était donné rendez-vous.

A neuf heures sonnant, la porte s'ouvrit, et, sur le seuil, apparut un petit homme très gros, très lourd, à la figure rougeaude trouée de deux yeux flamboyants, au menton barbouillé d'une forte barbe courte, au ventre replet monté sur de toutes petites jambes. C'était lui!

— Té! vé! Tartarin! fit en chœur toute la chambrée.

Ce sympathique accueil parut laisser froid l'homme aux « doubles muscles ». Sans mot dire, méthodi-

quement, il déposa, pièce à pièce, sur un meuble, son coup-de-poing à pointes de fer, sa canne à épée, son casse-tête et son revolver à six coups. Et une fois dépouillé de l'arsenal défensif dont il se hérissait lorsque, le soir, par la nuit noire, à travers les rues sans réverbères, il allait rejoindre ses amis au Cercle, il s'affaissa, comme une masse inerte, dans un fauteuil. Et, pendant un bon quart d'heure, au milieu de l'effarement général, il s'obstina dans un silence farouche.

Tout à coup, comme s'il eût été secoué par une décharge électrique, Tartarin sursauta. D'un formidable coup de poing il ébranla la table de marbre et, d'une voix stridente qui remua sur sa vieille base le bon président Ladevèze :

— Ah! couquinas de sort! s'écria-t-il.

Ce début promettait une narration dramatique. Tous les membres du Cercle s'étaient groupés, haletants, autour de Tartarin, et, suspendus à ses lèvres, ils attendaient la suite, bouche bée.

— Oui, mes pitchouns, continua l'homme aux « doubles muscles », je les ai vues, leurs Fêtes du Soleil! Hé! bé! voulez-vous que je vous dise, la main sur le cœur, c'est de la vraie foutaise! Parlons-en, de leur soleil!... un soleil de feu d'artifice... beaucoup de flamme, pas de chaleur!... Tout autour, une température à faire éclore des ours blancs!... Je n'ai pas eu si froid, parole d'honneur, sur les glaciers des Alpes que dans leur satanée cage de verre!... Et quel Midi, mes pitchouns!... Si c'était là notre Provence, ce serait à se faire naturaliser Parisien!... On m'y a fait voir un nommé Marseille, qui ne serait même pas digne de s'appeler Cavaillon!... Et une Fatma! Je les connais, les Fatmas, peut-être! J'en

ai vu de toutes les couleurs en Alger!... Et ce n'est pas à Tartarin qu'on fait prendre des vessies pour des lanternes... et des Batignollaises pour des Mauresques! Tout le reste, mes pitchouns, est de ce calibre-là!... Je vous l'ai dit, une vraie foutaise!

Tous les chasseurs de casquettes saluèrent par un vigoureux grognement cette péroraison humoristique. Flatté de ce suffrage, l'homme aux « doubles muscles » poursuivit :

— Jusqu'à présent, ça n'est que drôle, voyez-vous!... Et il faut en rire!... Mais où il y a de quoi pleurer, c'est de voir comment ils ont arrangé notre Tarasque, les gueusards!... Ce fut une imprudence de la laisser partir pour aller faire l'amusement des badauds... Avec la franchise que vous me connaissez, je l'ai dit à M. le maire!... Mais c'est un crime de l'avoir ainsi défigurée!

— Défigurée! hurlèrent les chasseurs de casquettes...

— Oui, mes pitchouns!... défigurée!... Au point que je ne l'ai pas reconnue!... Comment la reconnaître, la pôvre, avec sa queue flambant neuve, sa mâchoire fraîchement astiquée et sa carapace repeinte?... C'est dégoûtant, je vous dis!... Honte et malheur à ceux qui n'ont pas craint de porter sur notre Palladium une main sacrilège!

— Nommez-les, que nous les exterminions!

— Ils s'appellent Antide Boyer et Clovis Hugues!

— A mort! A mort!

— Patience, mes pitchouns!... Avec ces renégats, notre vengeance est sûre... Elle est au fond des urnes... Et viennent les élections...

— Ratiboisés!

— Par malheur, l'impunité leur est acquise pour

quatre ans encore!... Mais il en est d'autres, les plus coupables, qu'il faut frapper sans délai!... C'est le maire et ses complices sans lesquels notre Tarasque n'aurait jamais fait le voyage de Paris!... Dans quelque temps vont avoir lieu les élections municipales. Il faut qu'ils restent tous sur le carreau!

— Ils y resteront, couquin dé bonsoir!

Et voilà comment, à Tarascon, les élections municipales vont se faire, non pas sur la séparation de l'Église et de l'État, mais sur la Tarasque !

FRANCILLON

18 janvier 1887.

On a prononcé le mot d' « invraisemblable » à propos de l'aventure imaginée par Alexandre Dumas, et autour de laquelle gravite la comédie étincelante dont nous avons eu ce soir le régal.

A ces sceptiques, je dédie cette petite histoire :

Il y avait, aux environs de 1850, dans la petite ville de X... — je lui conserve l'anonymat pour ne point raviver des tristesses encore mal éteintes — une charmante femme qui tenait un magasin très achalandé de bijouterie.

On la connaissait à vingt lieues à la ronde sous le nom de la Belle Bijoutière.

Belle, elle l'était à miracle; pas un diamant de sa vitrine n'avait l'éclat de ses grands yeux noirs. Et point coquette ni prude. C'était, autour de son comptoir, un défilé perpétuel de galants, jeunes et vieux. Elle n'écoutait de leurs litanies amoureuses que ce qu'une honnête femme en peut entendre sans faire blanc de sa vertu. Et elle ne dédaignait pas d'encourager d'un sourire l'achat de quelque bijou de prix.

— C'est bien innocent, disait-elle, et ça fait aller le commerce !

Le mari de la belle joaillière, gros homme épais et sensuel — la vie a de ces contrastes — était le seul à méconnaître le trésor dont il était l'heureux et inconscient possesseur. Et il la trompait effrontément avec une créature sans grâce et sans beauté qui n'eût pas été digne de nouer les rubans de sa cornette.

Il y mettait si peu de mystère que la jeune femme eut vent de cette liaison. Et le soir, après le dîner, au moment où son mari se disposait à sortir, suivant son habitude :

— Où vas-tu? lui dit-elle brusquement.

— Cette question! répondit-il, je vais au cercle, comme tous les soirs!

— Tu mens!... tu vas chez Mme Z...!

Le mari, d'abord décontenancé, reprit bientôt son assurance. Et, d'un ton dégagé :

— Est-tu folle!.. cette Mme Z..., c'est à peine si je la connais!

— Écoute-moi bien, reprit-elle, en le regardant jusqu'au fond des yeux... Je suis une honnête femme, et jamais l'idée ne me serait venue de trahir la parole que je t'ai donnée librement devant Dieu!... mais tu m'as aussi donné la tienne. Cet engagement est sacré de part et d'autre... Le jour où tu le rompras, je me considérerai comme déliée!

— C'est-à-dire?...

— C'est-à-dire que, si mes soupçons se changent en certitude, s'il m'est prouvé que tu me trompes avec une maîtresse, une heure après, je te trompe avec un amant! Les représailles me seront faciles... Je n'aurai qu'à choisir dans le tas des jolis cœurs qui profitent de l'abandon où tu me laisses pour s'offrir à me consoler!

Stupide comme tous ses congénères, l'homme haussa les épaules et, se dirigeant vers la porte :

— Eh bien! oui, ricana-t-il, j'y vais, chez M^me Z..., et tu n'as qu'à me suivre si tu veux en avoir le cœur net!

Il n'avait pas fait dix pas dans la rue, que la jeune femme était sur ses talons... Elle le vit entrer chez sa maîtresse où ce soir-là, peut-être, il n'allait que par bravade. Quelques minutes, elle resta les yeux fixés sur une fenêtre basse, discrètement éclairée, derrière laquelle se jouait l'honneur d'un homme et la vie d'une femme! Puis, avec la raideur d'un automate, elle rebroussa chemin.

Comme elle passait dans la rue des Nobles — le faubourg Saint-Germain de X... — le vieux marquis de C... rentrait chez lui. Le marquis était un des galants les plus assidus de la belle joaillière... mais à ses soupirs elle n'avait jamais répondu que par les éclats de son rire perlé.

— Vous m'aimez? lui dit-elle en se pendant à son bras.

— Si je vous aime! répondit-il, effaré de cette attaque impétueuse.

— Alors, prenez-moi!... Mais, de grâce, ne me laissez pas le temps de la réflexion!

.

Le lendemain, on retrouva le corps de la malheureuse dans la rivière qui coule sous la petite ville de X... Elle fut enterrée sans prêtre. Il fallut arracher le mari de la tombe, où dans son désespoir il voulait qu'on l'enfouît auprès d'elle. Le lendemain, il entrait à la maison des fous.

La comédie de Dumas finit, comme on l'a vu, d'une façon moins tragique. Mais mon histoire,

très réelle, prouve que l'invraisemblable peut quelquefois être vrai.

La genèse de *Francillon* est des plus curieuses.

Il y a bientôt un an, Delaunay, pour qui Pailleron écrivait la *Souris*, allait répéter la *Visite de noces*, avec M^{me} Worms-Barretta, Thiron et Febvre, lorsqu'il donna subitement sa démission.

Plus de *Souris*, plus de *Visite de noces!* Voilà Claretie bien dépourvu!

Il est vrai que Dumas avait promis au Théâtre-Français une comédie en cinq actes intitulée : *les Nouvelles Couches*; mais il l'avait interrompue pour reprendre une idée ancienne : *l'Inconnu*, dont il était obsédé, et dont trois scènes avaient déjà paru dans un numéro de Noël du *Monde Illustré*.

Les *Nouvelles Couches* ou *l'Inconnu*, cela n'importait guère. C'était toujours du Dumas, et cela suffisait à Claretie. Mais, tandis que Dumas travaillait à Puys, sa fille tomba malade à Marly-le-Roi; et le père, oubliant l'auteur dramatique, vint s'installer à son chevet, d'où il écrivit à l'administrateur de la Comédie-Française :

« Ne comptez pas sur moi... je ne vous réponds de rien. D'ailleurs, je voudrais Coquelin et Delaunay, et vous ne les avez plus! »

Cependant, sur les instances de Claretie, et sa fille allant mieux, Dumas reprit la besogne interrompue, et, de verve, il écrivit le troisième acte.

De verve!... comme les deux premiers, du reste... on l'a bien vu.

La pièce terminée, il fallut chercher un titre. C'est très important et plus difficile à trouver qu'on ne pense, un bon titre, bien franc, bien sonore, ni trop long ni trop court, qui s'impose à la sympathie du

public. Il en est au théâtre comme dans le commerce, où la vogue d'un objet dépend souvent de l'étiquette. A ce sujet, il y eut un échange fiévreux de correspondances entre Paris et Marly-le-Roi.

« Si nous étions au temps de Calderon, écrivait Dumas à Claretie, ou si Musset avait fait la pièce, elle pourrait s'appeler : *On est femme ou on ne l'est pas!* »

« Que diriez-vous, répondait Claretie à Dumas, de : *A femme femme et demie!* »

On fit par lettres des hécatombes de titres : *Tactique de femme... le Talion... le Roman d'une nuit d'hiver... Une bonne fortune...* etc., etc.

A force de chercher le fin du fin, Dumas finit par rencontrer la solution la plus simple et par baptiser sa pièce du petit nom familier de son héroïne : *Francillon*.

Alors intervint un Francillon authentique, en chair et en os, qui fit sommation amicale à Dumas d'épargner à son nom... les honneurs de l'apothéose dramatique.

— Eh bien! fit Claretie, prenons *Francine* tout court... Je suis bien sûr que pas une femme ne réclamera!

Et la pièce fut mise en répétition sous le nom de *Francine*.

Or, voilà qu'un jour le Francillon authentique se ravise, fait amende honorable et revendique l'honneur qu'il avait dédaigné.

Et *Francine* redevient *Francillon*, et la pièce se répète avec le titre qu'elle vient d'illustrer et sous lequel elle va devenir plusieurs fois centenaire.

Chaque fois qu'on monte une œuvre nouvelle à la Comédie, il est d'usage que l'administrateur délègue

un des sociétaires à la mise en scène. C'est ainsi que Delaunay dirigea les études de l'*Ami Fritz*, Got celles de *Ruy Blas*, Worms celles des *Maucroix*. Claretie n'a voulu s'en remettre de ce soin à personne : il s'est fait, aux répétitions, l'ombre de Dumas, ombre mobile, tantôt derrière, tantôt devant.

Avec Dumas, du reste, ça va tout seul. Il fait peu de remaniements à l'avant-scène; il n'est pas l'homme des béquets; telle qu'il l'écrivit, la pièce se répète. C'est tout au plus si l'on coupe... car il n'y a personne qui soit plus sévère pour Dumas... que Dumas.

C'étaient là les seules haltes dans le travail... Je me trompe, il y en avait d'autres, et des plus agréables... c'était lorsque Dumas, ce maître causeur, se laissait aller à conter quelque histoire de ses débuts, de ces temps heureux où il colportait de théâtre en théâtre sa *Dame aux Camélias*, qu'on évinçait de théâtre en théâtre, en lui disant :

— Pour le nom même de votre père, faites-nous autre chose !... Ne compromettez pas votre avenir.

Et lorsqu'il contait, un à un, tous les artistes se groupaient autour du guignol établi sur la scène... et, bouche béante, ils auraient écouté jusqu'à ce qu'on allumât les chandelles, si Claretie, tapant le plancher de sa canne, qu'il laisse tomber régulièrement toutes les deux minutes, ne se fût écrié :

—Monsieur Dumas, vous troublez la répétition !... Mesdames, messieurs, à vos répliques !

Un seul décor, mais superbe et d'un goût exquis. C'est un vaste hall où revivent les souvenirs de deux salons mondains très illustres. Le plafond lumineux, qui s'éclaire quand vient la nuit, est d'un très pittoresque effet. Le tout très luxueux, très moderne :

bibelots, téléphone et sonneries électriques mêlés.

Quelle affaire, ce téléphone! D'abord, Febvre, à qui son monocle vissé dans l'œil donne pourtant un air très contemporain, ne savait pas s'en servir. Puis, à la répétition générale, quelques spectateurs prétendirent que le téléphone était un anachronisme dans la maison de Molière et réclamèrent le remplacement des boutons électriques par de vulgaires sonnettes. Mais Claretie est un oseur... Il a tenu bon... il a bien fait.

Francillon servait de rentrée à M^{lle} Bartet qui, très souffrante, n'avait pas reparu sur la scène depuis *Chamillac*. Quoique mal remise et obligée, par ordonnance du médecin, à beaucoup de ménagements, elle a répété néanmoins avec un courage, une énergie, un dévouement dignes... d'un aussi beau rôle. Au surplus, le triomphe qu'elle a remporté n'est-il pas le meilleur des spécifiques?

Le rôle de Rivcrolles père effrayait Thiron; il craignait de ne pas avoir l'air suffisamment gentilhomme.

— Ah çà! lui dit Dumas, qui donc a jamais eu l'air plus marquis que vous dans *Mademoiselle de la Seiglière?*

— Mais, objectait encore le consciencieux artiste, comme père de Febvre, on ne me prendra pas au sérieux... Je serai forcé, pour faire illusion, de me vieillir outre mesure!

— Bah! répliquait Claretie, c'est Febvre qui se rajeunira!

Il est de fait qu'avec sa moustache et ses cheveux roux, Febvre paraît aussi jeune que lorsqu'il jouait le *Roman d'un jeune homme pauvre* à l'ancien Vaudeville.

J'ai cherché vainement dans la *Vie des dames*

galantes l'aventure mirifique du sire de Pontamafrelle que Thiron conte si gaillardement. Dumas n'est décidément qu'un faux plagiaire. Il n'y a pas dans tout Brantôme d'histoire d'une telle saveur et d'un si joli tour.

Worms, Laroche et Truffier esquissent excellemment trois silhouettes de viveurs modernes. Ce ne sont pas des caricatures, ce sont des portraits. Pour un rien, je mettrais des noms sur les visages.

Il n'y a pas jusqu'à la domesticité qui n'ait un cachet hors ligne dans *Francillon*. On rencontre peu, même dans le meilleur monde, de soubrettes comme Mlle Kalb et de valets de chambre comme Coquelin. La livrée gris souris de Cadet vient de chez M. Joubert, le directeur de la Banque de Paris, maison qu'il a surnommée, en témoignage de reconnaissance : *la Jérusalem des livrées!*

Rien d'étonnant à ce que les artistes fassent des mots quand ils jouent dans une pièce où les mots éclatent, éblouissants et drus, comme les fusées d'un feu d'artifice.

Est-il besoin de dire que la salle était une des plus belles que l'on puisse imaginer? Ce serait un pléonasme alors qu'il s'agit de l'auteur de *Francillon*, à qui M. Grévy lui-même avait fait l'honneur de sa présence.

Mon voisin de stalle, M. Campbell-Clarke, du *Daily Telegraph*, me disait en promenant sa lorgnette de ce parterre de princes des lettres, des arts, de la science et de l'aristocratie à cette corbeille fleurie et endiamantée de belles et honnestes dames :

— Il n'y a que Paris, en vérité, pour avoir de ces premières-là!

Et un peu aussi le maître Dumas, cher confrère!

BILLET DE FAVEUR

20 janvier 1887.

Ce que je vais vous dire n'a l'air de rien, et c'est toute une révolution dans un des compartiments de la vie parisienne.

Il n'y aura pas, cette année, de billets de faveur pour les bals de l'Opéra, dont le premier a lieu samedi.

Les directeurs ont dû prendre cette mesure à la suite de spéculations scandaleuses opérées sur cette valeur... gratuite.

Le billet de faveur exclut toute idée de commerce. Et pourtant il résulte d'une enquête minutieuse qu'il se vendait, bon an mal an, en dehors et au détriment de l'administration, pour trois ou quatre mille francs de billets de bal!

Au rabais, cela va sans dire.

Comment expliquer ce malhonnête trafic? Et comment peut-il se produire, étant donné le caractère *personnel* du coupon qui donne accès *gratuit* dans le Valpurgis moderne?

Oh! mon Dieu, c'est bien simple! Cela tient aux diverses étapes, souvent très nombreuses, par où passe le billet de faveur avant d'arriver au person-

nage indélicat qui le négocie... au-dessous du cours.

Celui-ci ne l'a souvent que de troisième ou quatrième main. Il est rare que le titulaire d'un billet de faveur, dont le nom inscrit sur les feuilles engage pourtant la responsabilité, en profite lui-même. C'est presque toujours une gracieuseté que sa situation dans la presse ou dans le monde artistique lui permet de faire à des amis. Supposez les amis empêchés, pour une cause quelconque, de jouir personnellement de l'aubaine. S'ils ne cèdent pas les coupons à d'autres amis, ils les laissent traîner sur une table où quelque larbin les ramasse subrepticement. Le larbin les échange contre une tournée de petits verres chez le mastroquet, lequel les échange contre un paquet de caporal chez le débitant de tabac, lequel les offre à des clients pour la moitié, quelquefois même pour le quart de la valeur réelle. Et la farce est jouée.

M. Ritt me racontait hier, à ce propos, une historiette bien typique. Le *Premier jour de bonheur* était en pleine vogue à la salle Favart. Tous les soirs on faisait le *maximum* et on refusait du monde. Pas besoin de dire que, suivant la formule, les billets de faveur avaient été généralement suspendus. Cependant, une après-midi, M. Auber se présente chez le directeur et demande une première loge.

— Pour ce soir? fait M. Ritt légèrement estomaqué.

— Pour ce soir, répond le maëstro.

— Impossible!... Il ne nous reste plus rien... Voyez la feuille!

— Il me faut ma loge, pourtant!... C'est pour le prince N... et la marquise de C... Et j'ai donné ma parole!

C'était une mise en demeure. Je ne sais par quelles combinaisons M. Ritt y put donner satisfaction. Toujours est-il que M. Auber sortit du cabinet directorial emportant le coupon d'une première loge de face.

Le premier mouvement du directeur, lorsqu'il entra dans son avant-scène, fut de tourner sa lorgnette vers cette loge... privilégiée... Horreur ! Au lieu du couple aristocratique promis, il aperçut, leurs grosses mains noires étalées sur le velours, deux êtres grotesques, presque macabres, portant sur leurs visages mal lavés les stigmates de leur profession : un charbonnier et sa charbonnière !

Le lendemain, on eut le mot de cette cruelle énigme. La marquise, indisposée au moment de partir pour le théâtre, avait chargé sa femme de chambre de rapporter, avec ses excuses, le coupon à M. Auber. Et la femme de chambre avait trouvé plus simple d'en faire hommage au charbonnier du coin, avec lequel elle entretenait des relations de bonne et lucrative domesticité.

Il est arrivé tout récemment au directeur d'une feuille boulevardière une mésaventure qui nous ramène à notre sujet, c'est-à-dire à la suppression des billets de faveur pour les bals de l'Opéra.

Notre confrère avait demandé, pour le *cid*, une loge qu'il destinait à des personnes de sa famille. Celles-ci n'en pouvant profiter, il l'offrit à des provinciaux de passage à Paris. Nos gens, ravis de cette bonne fortune, s'en allèrent dîner dans un restaurant voisin du théâtre. Ils se promettaient une soirée exquise, mais ils furent quelque peu désappointés lorsque, dépliant le coupon, ils y lurent que la tenue de soirée était de rigueur... Et ils étaient en veston

de voyage! Avec cette familiarité particulière à la province, ils s'épanchèrent dans le sein du maître d'hôtel.

— En effet, dit le solennel personnage, vous ne pouvez paraître dans cette loge, faits comme vous êtes!... Mais j'en ai le placement... très avantageux même... je vous en offre un louis!

Les provinciaux trouvèrent la compensation alléchante... Et, sans soupçonner ce que ce trafic avait d'illicite, ils acceptèrent les vingt francs.

Avec lesquels vingt francs, ils se payèrent trois fauteuils aux Bouffes!

Je pourrais vous conter cent histoires du même genre, qui justifient surabondamment la décision prise par les directeurs de l'Opéra. Ceux qui doivent le plus y applaudir, ce sont les journalistes qui, en distribuant, quelquefois à la légère, les billets de faveur, n'étaient jamais sûrs de ne pas être les complices inconscients d'une transaction malhonnête.

Et il ne faut pas que la femme de César puisse être soupçonnée.

PLUS ÇA CHANGE!...

24 janvier 1887.

Edmond de Goncourt a donné ce matin à l'un de nos confrères une consultation sur les bals de l'Opéra.

Cette consultation est empreinte du plus désolant pessimisme.

D'après M. de Goncourt — le plaisir — le plaisir spécial à ces sabbats nocturnes — est mort et bien mort; son décès remonte à 1857, époque où il en écrivit l'oraison funèbre. D'où il faudrait conclure que, depuis trente ans, nous prenons une ombre vaine pour la réalité ; nous nous allumons sur un fantôme.

M. de Goncourt est-il bien sûr qu'en sonnant ainsi le glas du « plaisir », ce n'est pas le glas de sa jeunesse qu'il sonne et de ses belles illusions? Lorsqu'on a beaucoup usé de la vie, qu'on la connaît dans tous les coins, il se mêle au souvenir des anciennes joies comme un arrière-goût d'amertume. Les têtes grises ne la voient pas des mêmes yeux que les têtes blondes. Et, avec l'âge, la chanson des vingt ans s'embrume d'une mélancolie au fond de laquelle il y a peut-être un peu de rancune et beaucoup de regrets.

Cela est si vrai que, dans le cours de sa conversa-

tion, M. de Goncourt laisse passer le bout de l'oreille :

« En ce temps-là, dit-il, nous étions des fidèles du bal de l'Opéra... Nous marchions, nous riions, nous amusions *notre jeunesse enfin!* »

Eh bien! n'est-ce pas ce que font aujourd'hui les fidèles du bal de l'Opéra?... Ils marchent, ils rient, ils amusent leur jeunesse !

Et je ne vois pas que la différence soit si grande entre la façon actuelle d'*amuser sa jeunesse* et la façon d'autrefois. J'en appelle à de Goncourt lui-même. Lisez ce fragment de son livre sur Gavarni :

« Voici les déhanchements, les effets de cuisse sous le pantalon de velours noir, les jolies retraites de corps mignons et leur défense qui se tord sous l'audace de l'attouchement, les chemises glissant d'un sein nu, les épaules sortant des fanfreluches de tulle, le velours et la soie des dominos. Voilà ces petites femmes résolument campées, énergiquement cambrées — les figurines de l'engueulement — les mains aux poches, le regard casseur, jetant à un déguisé en « un qui s'embête à mort » les *confetti* de l'endroit. Voilà le voluptueux de la femme et de ses formes serrées dans le collant d'un vêtement de l'homme. »

Ces lignes n'ont pas de date : elles sont d'aujourd'hui comme elles étaient d'hier, comme elles seront de demain. C'est un tableau où il n'y a que quelques détails de modes à rectifier pour qu'il soit toujours vivant. Il n'y manque même pas le déguisé en « un qui s'embête à mort », lequel, s'il allait encore au bal de l'Opéra, serait sans doute M. de Goncourt lui-même. Ce sera peut-être moi... dans une vingtaine d'années.

Pour bien connaître le carnaval, tel qu'il était au temps pleuré par M. de Goncourt, il nous invite à feuilleter l'œuvre de Gavarni. Vous y verrez, dit-il, le cancan, les Flambard, les Loupette, les Anatole, les physionomies ahuries des intrigués, le fracas des danses et jusqu'aux « chouettes harmonies », qui semblent bruire dans ces estampes.

Les Flambard, les Loupette, les Anatole ne sont pas morts, ils n'ont fait que changer de nom : ils s'appellent aujourd'hui la Goulue, Grille-d'Égout et Valentin le Désossé. Ceci vaut cela, j'imagine.

On ne voit plus Balzac, il est vrai, grimpé sur les banquettes et, sous son domino de moine, « observant la furie, le roulis et le vertige de ces fards sous lesquels s'agitaient des bras et des manches, et cette gaieté courante, ardente, mettant le feu au regard, aux gestes, aux mots et aux jambes... » On ne voit plus Gavarni notant au vol les mots devenus légendaires... On ne voit plus les Goncourt en quête de documents pour le premier acte de leur *Henriette Maréchal*... Mais si l'on ne voit plus Balzac, on rencontre sa monnaie sous les espèces des chroniqueurs, des romanciers et des annalistes célèbres... Quant à Gavarni, c'est l'amoindrir que de le réduire au rôle de sténographe et de mettre au compte de sa seule mémoire les chefs-d'œuvre de son imagination et les trouvailles de son esprit. Et M. de Goncourt lui-même la trouverait mauvaise si l'on ne voyait dans son « Monsieur en habit noir » qu'une simple épreuve photographique.

Je ne relèverai plus qu'un *desideratum* de M. de Goncourt. Il s'attendrit sur la disparition de cette délicieuse lorette de Gavarni « qui avait gardé au fond d'elle un petit rien de grisette, consacrait un

peu de son temps à amuser son cœur, et vous donnait du plaisir *gratis* ».

Certes, il est regrettable qu'au bal de l'Opéra toutes les femmes ne soient pas des Francillon; mais, si tous les messieurs étaient des Pinguet, c'est ça qui donnerait une crâne idée de l'homme!

La morale de ceci... si morale il y a?

Elle tient dans ces deux proverbes :

Autres temps, mêmes mœurs !

Plus ça change, plus c'est la même chose !

BOUC ÉMISSAIRE

1ᵉʳ février 1887.

La Censure est aujourd'hui sur la sellette :
Et je ne serais pas surpris que le ministère, pour tromper la faim du minotaure radical, lui donnât ce pauvre petit os à ronger.

En réclamant l'abolition de la Censure, messieurs les républicains se doutent-ils qu'ils se contredisent eux-mêmes ? Se doutent-ils que, si la Censure existe encore à l'heure actuelle, c'est qu'ils en ont exigé le maintien ou plutôt le rétablissement ?

En effet, au 4 septembre, la Censure avait subi le sort de toutes les vieilles institutions : elle avait sombré dans la tourmente. Or, aussitôt que l'investissement eut isolé Paris du reste du monde, le premier acte de nos maîtres fut de la repêcher. Repêchage platonique autant que ridicule, car, à ce moment, il n'y avait pas de théâtre, et la production dramatique était indéfiniment suspendue.

Je cite le fait pour mémoire et pour ajouter un document de plus à l'énorme dossier des âneries républicaines.

On me répondra par le dossier non moins énorme des âneries de la Censure. Je le connais, ce dossier-

là, et je me suis donné plus d'une fois le malin plaisir de le compulser. Je l'ai même enrichi, s'il m'en souvient bien, de quelques pièces curieuses. Car, de tout temps, cette pauvre Anastasie fut une sorte de bouc émissaire, que nous nous complaisions à charger de tous les péchés d'Israël. On ne me suspectera donc pas de parti pris si je viens, aujourd'hui que c'est pour elle une question de vie ou de mort, plaider en sa faveur les circonstances atténuantes.

Parmi les griefs imputés à la Censure, il en est de pure fantaisie. J'en pourrai citer cent exemples. Deux suffiront pour montrer à quel point la bête expiatoire avait parfois bon dos.

Premier exemple :

Marc Fournier était alors dans toute sa gloire. Il montait, à la Porte-Saint-Martin, je ne sais plus quelle Revue, où Mlle Delval, une fort belle personne, sœur de Mlle Silly, jouait le rôle de l'Électricité. Ce rôle se composait d'un costume très court et d'un couplet très inoffensif. On allongea le costume et on coupa le couplet. Fureur de Mlle Delval, qui, pendant une répétition, prend à partie l'inspecteur des théâtres :

— Passe pour le costume! dit-elle... Mais le couplet?... qu'y voyez-vous de subversif?

L'inspecteur prit la brochure et, tandis qu'il lisait, il se sentit tirer par le pan de sa redingote. C'était Marc Fournier qui, en cachette de sa pensionnaire, faisait appel à sa neutralité.

M. Bourdon — tant pis, je l'ai nommé — ne prit point garde à cette pantomime, et, sa lecture faite :

— Effectivement, dit-il à Mlle Delval, ce couplet n'a rien de subversif... C'est par erreur qu'on l'aura marqué du crayon rouge... Je vous le rends!

M^lle Delval s'en alla ravie. Alors, Marc Fournier, se plantant devant l'inspecteur, les bras croisés, les yeux hors de la tête :

— De quoi vous mêlez-vous? s'écria-t-il.

— Mais, fit M. Bourdon d'un air pincé, je me mêle de ce qui me regarde!

— Ce couplet va faire attraper la pièce!... ne l'avez-vous pas compris?

— Ce n'est pas mon affaire!

— C'est la mienne! Je ne pouvais pourtant pas dire à cette demoiselle qu'elle chante comme une grue!... Alors...

— Alors?...

— Je me suis retranché derrière la Censure!... J'ai dit qu'elle avait biffé le couplet!

Deuxième exemple.

La scène se passe aux Folies-Dramatiques, sous la direction Moreau-Sainti. Milher devait jouer un rôle à bottes. On lui donne des escarpins.

Milher, artiste très consciencieux, réclame ses bottes :

— Elles ont été coupées par la Censure! répond le directeur.

— Parce que?

— Parce que le public y pourrait voir une allusion désobligeante à la gendarmerie!

La vérité, c'est que le directeur, assez mal dans ses affaires, avait, pour économiser une soixantaine de francs, coupé lui-même les bottes. Et, n'osant prendre la responsabilité de cette amputation, il l'avait mis au compte d'Anastasie.

Le dimanche suivant, du haut de son feuilleton, Sarcey criait *raca* sur la Censure et flétrissait en douze colonnes ce monstrueux abus de pouvoir!

Tout cela, j'en demeure d'accord, n'excuse pas certaines inepties comme la fameuse « barbe de capucin » et tant d'autres devenues légendaires. Mais, ici même, il y aurait à considérer le milieu politique et les influences immédiates dont il n'est pas toujours possible à la Censure de s'affranchir. Et on reconnaîtrait peut-être qu'à ce point de vue la République ne le cède en rien aux autres régimes.

LE DROIT A LA VIE

février 1887.

Il y a dans Paris, tout là-haut, sur la montagne Sainte-Geneviève, entre la rue Soufflot et la rue Gay-Lussac, une petite rue dont la plaque bleue porte le nom de Le Goff.

Qui ça, Le Goff? demanderont nos délicieux copurchics, moins familiarisés avec les noms des martyrs obscurs qu'avec ceux des illustres horizontales.

Mais ces deux syllabes éveilleront un souvenir vibrant et pieux chez tout ce qui vit, pense et travaille, dans la studieuse fourmilière du quartier Latin.

Si l'on mesurait les honneurs posthumes à l'héroïsme de ceux qui les ont mérités, ce n'est pas une ruelle qu'il eût fallu consacrer à la mémoire de Le Goff, c'est un boulevard!

Qu'a-t-il donc fait de si glorieux pour être offert en exemple?

Oh! rien que de très simple, en vérité!

Homme, il a donné sa vie pour racheter la vie d'un autre homme. Médecin, il a donné le sang de ses veines pour le triomphe de ce miracle scientifique : la transfusion du sang.

L'homme a vécu. Le Goff est mort. Vous voyez que c'est très simple.

On fit à cette victime de la science et du devoir de magnifiques funérailles qui prirent le caractère d'un deuil national. Et nos édiles payèrent la dette de Paris — qui cette fois fut bien réellement celle de la France — en burinant le nom du jeune héros sur le champ de bataille même où il était tombé, à quelques portées de fusil du Val-de-Grâce.

Le Goff, orphelin d'un père mort au service du pays, laissait une mère dans une situation voisine du dénuement. Les seules ressources de la pauvre femme consistaient en un bureau de tabac dont le revenu n'excédait pas vingt louis, de quoi ne pas tomber d'inanition au coin d'une borne. Un peu moins de *vingt-deux sous* par jour ! On est pris d'écœurement quand on compare ce chiffre honteux aux sommes rondelettes que touchent de prétendues victimes de Décembre, dont l'unique titre est de n'être pas morts à Lambessa, et de vieilles barbes de 48, dont l'unique gloire est de ne pas s'être fait tuer sur les barricades.

Tant que vécut le brave enfant, M^{me} Le Goff ne connut pas la gêne. Son fils pourvoyant au nécessaire, les vingt-deux sous par jour constituaient son superflu. Mais avec les ensevelisseurs la misère entra dans la maison vide. Derrière la Mort, apparut la Faim. Après n'avoir eu si longtemps qu'à se laisser vivre, il fallut songer à se faire vivre. Pour une femme âgée, seule au monde, quel problème sinistre et douloureux !

Elle s'acharna des mois à le résoudre. Mais alors que tant de jeunes gens, robustes et vigoureux, ne trouvent pas à faire œuvre de leurs bras, comment

cette débile y aurait-elle réussi? Elle aurait pu crier tout haut son infortune. Il eût été naturel qu'au nom de ses morts glorieux elle réclamât son droit à la vie. Si la France est assez riche pour payer sa gloire, elle doit l'être assez pour empêcher de mourir de faim les nobles créatures qui en ont porté dans leurs flancs une parcelle. Mais elle avait l'âme trop fière pour tendre la main. Jalouse de ne devoir désormais qu'à sa propre initiative ce qu'elle avait été si longtemps heureuse de devoir à la piété filiale, elle sollicita de la Préfecture l'autorisation de s'établir mercière dans cette même rue Le Goff où tout lui parlait du cher disparu.

Eh bien! le croiriez-vous? la Préfecture a refusé!

Elle aurait fait sans doute moins de façons s'il se fût agi d'un coupe-gorge de bookmakers ou d'un antre de parfumeuse!

On comprend, à vrai dire, la pudeur de l'administration! Elle rougit de voir que la veuve d'un bon serviteur du pays, la mère d'un martyr de la science, en soit réduite à cette cruelle extrémité, alors qu'on fait de si gros loisirs aux veuves et mères de tant de héros apocryphes et problématiques. Et elle craint que la présence de la vieille femme à son comptoir ne soit une protestation vivante, de tous les jours, de toutes les heures, contre cette monstrueuse iniquité.

Faut-il donc qu'elle mendie au coin de cette rue illustrée par son fils, et qu'elle implore la charité des passants, de celui peut-être dont il sauva la vie au prix de la sienne, et qui, s'il s'éloignait sans avoir mis la main à la poche, n'aurait même pas conscience de son ingratitude?

Crève donc, pauvre grand homme, pour que les

petits hommes dont ta mort illustre l'inanité fassent cette injure à tes os, aux os de tes os !

Il y a dit-on, quelqu'un en France qui a plus d'esprit que M. de Voltaire, c'est Monsieur Tout-le-Monde ; il y a aussi quelqu'un de plus puissant que l'administration, si autocratique soit-elle, c'est l'opinion publique.

Il appartient aux étudiants de Paris de s'en faire les interprètes et les porte-voix.

Le Goff était de leur famille ; ils ont tous dans les veines une goutte de ce sang qu'il a si généreusement sacrifié, ils doivent avoir dans le cœur un peu de la filiale tendresse qu'il avait pour sa mère. Eh bien ! ils n'ont qu'à le vouloir pour forcer la main à l'administration ; ils n'ont qu'à se lever en masse, pacifiquement, comme ils l'ont fait tant de fois pour des causes moins nobles, moins dignes de provoquer un élan unanime, et où l'honneur de toute la corporation était moins directement engagé.

Le Goff fut, avant tout, une victime du devoir. La Société des Victimes du Devoir doit quelque chose à sa cendre. Voilà pour elle une occasion unique de justifier son titre et d'affirmer sa nécessité. Ce n'est pas une poignée d'or qu'on lui demande : on lui demande d'employer la légitime influence dont elle jouit en haut lieu pour avoir raison de puérils scrupules, pour obtenir ce qu'implore Mme Le Goff, c'est-à-dire le droit à la vie. Ce jour-là, la Société des Victimes du Devoir sera, même sans décret, d'utilité publique.

OHÉ! OHÉ!

21 février 1887.

De quoi parler aujourd'hui, sinon du Carnaval, dont ce sont les « Trois Glorieuses »?

Les « Trois Glorieuses », oui... mais combien déchues de leur ancienne splendeur!

Ce n'est pas que la badauderie parisienne se désintéresse de ce que Joseph Prud'homme appelait les modernes Saturnales! Elle est immuable, la badauderie parisienne, et comme cristallisée dans ses illusions! Chaque année, durant ces trois jours — qu'il pleuve, qu'il vente, qu'il neige, que le froid durcisse les pavés ou que le dégel les change en cloaque — avec un superstitieux respect de la tradition, elle se répand, par masses compactes et moutonnières, à travers les rues, le long des boulevards, poussant des ohé! ohé! sans échos, en quête de masques fabuleux et de cavalcades chimériques. Et chaque année, durant ces trois jours, quand sonne le couvre-feu, elle rentre au logis bredouille, un peu honteuse d'avoir joué les sœur Anne, un peu dépitée contre elle-même, mélancolique et penaude comme ces braves gens qui, sortis de chez eux pour aller voir un spectacle nouveau, se sont cassé le nez contre une

porte close, sur laquelle le mot : *Relâche!* flamboie en caractères géants.

Le Carnaval, lui aussi, fait relâche. Non, je le répète, qu'il n'y ait plus de public pour cette comédie contemporaine des âges les plus reculés ; mais il n'y a plus de pièce, il n'y a plus d'auteurs, il n'y a plus d'artistes. Thespis a remisé son chariot. Le recrutement de la troupe nomade devient de jour en jour plus laborieux, si laborieux, qu'on ne trouve même plus de figurants ni de comparses!

Fini, le Carnaval!

Le Mardi-Gras, dans certaines provinces méridionales, on dresse un bûcher sur la place publique, et l'on y brûle un mannequin qui symbolise les trois journées de folie. C'est un des plus joyeux souvenirs de mon extrême enfance. Avec quel entrain nous menions la farandole autour du bonhomme de paille ; de quel accent nous entonnions le classique et burlesque refrain :

> Tu t'én vas, é ieou démoré,
> Adieou, paouré Carmentran!

Nous allions à cet autodafé comme à la fête. Car on nous avait dit que c'était un autodafé pour rire ; que, pareil à la salamandre, le bonhomme sortirait intact du brasier, et que, l'an qui vient, comme le phénix, il renaîtrait de ses cendres!

Aujourd'hui, on le brûle toujours, le « paouré Carmentran! » mais sans conviction, comme avec l'arrière-pensée que cette crémation pourrait bien être définitive. Et le refrain, qui sonnait gaiement comme un *Resurrexit!* sonne lugubrement comme un *De Profundis!*

> Tu t'én vas, é ieou démoré,
> Adieou, paouré Carmentran!

Les jours gras, cette année, ont atteint le *summum* du marasme. Il semblait que l'esprit de Schopenhauer eût soufflé dans l'espace et se fût fondu en rosée glaciale sur les crânes des promeneurs. L'énorme foule qui grouillait sur les trottoirs englués d'une boue noirâtre montrait face de Carême plutôt que de Carnaval, et semblait, par un affligeant anachronisme, accomplir le funèbre pèlerinage du 2 novembre. Les cous s'ankylosaient, les yeux s'hypnotisaient à sonder les horizons barbouillés de brume, pour y voir poindre quelque cortège macaronique, même quelque chienlit isolé! Et rien n'émergeait du gouffre morne, sauf, de loin en loin, quelque bannière déployée en l'honneur d'une Pastille sans rivale, ou quelque oriflamme chantant les vertus d'un savon miraculeux! On ne s'imagine pas ce qu'il y a de crispant, d'énervant, d'affolant, d'exaspérant, à voir un pharmacien, voire un parfumeur, battre à tour de bras, comme des Cyclopes, sur l'enclume de la réclame! C'est à devenir enragé! Fini, le Carnaval!

Ce serait un thème à variations faciles que cet effacement graduel de la belle humeur française depuis les tristes jours de 1870. Après les angoisses du siège, les horreurs de la guerre et les épouvantes de la Commune, il y eut comme une velléité de réveil, et l'on put croire un instant que le peuple français, par un héroïque effort, allait revenir aux souriantes traditions de sa race. On eut alors comme un prurigo de détente, une fièvre d'étourdissement, une soif de plaisirs; on se rua sur les théâtres, dans tous les endroits consacrés à la vie joyeuse. Ce fut l'âge d'or des impresarii. C'est à ce moment que se formèrent des sociétés en vue de faire revivre l'orgie

carnavalesque et de revendiquer pour le bœuf gras le privilège de promener sa masse opime à travers Paris avant de livrer sa tête aux sacrificateurs. Mais ce ne fut là qu'une reprise éphémère d'un spectacle où les esprits et les cœurs ne prenaient qu'un intérêt factice et sans sincérité, et elle disparut bientôt de l'affiche. Quand une montre a son grand ressort brisé, les aiguilles peuvent, par une sorte d'impulsion machinale, faire une ou deux fois encore le tour du cadran. Mais, cette évolution accomplie, elles retombent dans l'immobilité définitive.

Je regrette, pour ma part, cette joyeuse éclaircie du Carnaval, qui filtrait, comme un joli rayon de soleil, à travers l'opacité des points noirs dont est rembruni notre ciel parisien. Ce n'était qu'un feu de paille, dira-t-on, mais on y faisait sa provision de chaleur pour les heures frissonnantes. Je sais gré, pourtant, à ce cher Paris d'avoir donné, cette fois encore, la note grave, de l'avoir même exagérée. Il y a des moments où il est bon que les peuples se recueillent. Les temps ne sont guère à la joie, et ce n'est pas Farhbach qui conduit le bal. Et il y aurait quelque imprudence à crier : Ohé ! ohé ! quand, d'un moment à l'autre, on peut entendre à nos portes ce cri qui, après dix-sept ans écoulés, résonne encore si douloureusement aux oreilles françaises :

— *Werda !*

NICE A PARIS

25 février 1887.

Paris est le cœur de la France. Aussitôt qu'une catastrophe atteint notre cher pays dans un de ses organes, il en ressent avec force le douloureux contre-coup. Hier, c'étaient les victimes des inondations qui remuaient tout ce qu'il a de généreuse pitié. Aujourd'hui, ce sont les victimes des tremblements de terre.

Voilà bien des émotions en bien peu de temps. Mais, cette fois, l'émotion était d'autant plus vive qu'elle se compliquait d'un angoisse personnelle. Ce littoral méditerranéen, qui vient d'être si cruellement éprouvé, étant aujourd'hui le centre de l'émigration parisienne, il est peu de familles à Paris qui n'aient là-bas quelqu'un de leurs membres, quelque attache plus ou moins intime, quelque lien plus ou moins amical. Ceux-là, nous les avons vus boucler leur valise avec une sorte d'envie, jalousant les doux loisirs qu'ils allaient goûter sous ces latitudes édéniques. C'étaient les heureux, alors! Les heureux maintenant, c'est nous!

Le jour, néanmoins, commence à se faire; et il est possible, avec les renseignements acquis, de se

rendre un compte à peu près exact du désastre. Il est moins irréparable, grâce à Dieu, qu'on ne pouvait le craindre dans la première heure d'effarement. Certes, il n'y a que trop de dommages matériels à déplorer ; et c'est grand'pitié de voir la désolation et le deuil planer sur cette nature fleurie et souriante. Mais les accidents de personnes sont relativement rares ; et le fléau, en s'attaquant aux œuvres de l'homme, a montré pour la vie humaine un respect quasi providentiel.

S'il fallait en croire certains intéressés — les aubergistes et les entrepreneurs de plaisirs publics — les dommages immédiats causés par le tremblement de terre ne seraient rien auprès des dommages ultérieurs qui vont en être la conséquence. La panique a fait le vide depuis la pointe d'Antibes jusqu'au cap Martin. Cannes, Nice, Menton se sont transformés en mornes solitudes. Les trains de chemin de fer ne suffisent pas à ce torrentiel exode. Tous les véhicules disponibles ont été réquisitionnés. Et le long de cette côte, hier encore si pimpante et si tumultueuse, ce ne sont que lamentations d'aubergistes, que gémissements d'entrepreneurs de plaisirs publics : La saison est finie ! La saison est morte !

Hélas ! oui, la saison est morte ! Mais il ne faut rien exagérer : elle était en train de mourir de sa belle mort, après une carrière exceptionnellement féconde. Les tremblements de terre ont hâté de quelques jours seulement la crise prévue. Chaque année la bataille des fleurs en est le premier symptôme ; c'est comme le bouquet du feu d'artifice hivernal. Avec les dernières fusées du Carnaval, s'éteignent les derniers lampions de ces pays privilégiés où petit bonhomme vit encore. Après quoi, l'émi-

gration, un moment arrêtée dans cette oasis délicieuse, reprend sa course vers de nouvelles oasis. Les uns s'en vont à Rome où les attire le prestige toujours vivant, quoique bien amoindri, de la Semaine sainte. Les autres s'en vont à Naples, où les hivers sont des printemps hâtifs et les printemps de précoces étés.

Mais à Rome le sol tremble comme à Nice. A Naples, on vit dans des transes folles, comme aux jours funestes de Pompéi, d'Herculanum et d'Ischia. C'est là qu'est le foyer du mal; c'est là qu'aujourd'hui peut-être, peut-être demain, il éclatera dans toute son horreur sublime. L'émigration ne pousse pas le dilettantisme jusqu'à ce mépris du danger. Au lieu d'affluer en avant, comme il était de tradition, elle reflue en arrière. Partie de Paris, elle se replie sur Paris.

La saison est morte à Nice; à Paris, elle ressuscite. Médiocre compensation pour un malheur public. Mais il y a parmi les Parisiens des disciples d'Azaïs qui la trouveront consolante.

J'avoue que je suis de ces Parisiens-là. J'enrageais de voir que, depuis quelques années, il n'y eût plus de saison d'hiver parisienne, et que, dès la première tombée des feuilles, tout ce qu'il y a chez nous de forces vives s'envolât vers les pays du soleil. Il était de suprême bon ton de bouder la grande ville, et Nice était devenu le Coblentz de l'aristocratie contemporaine. Plus de bals, plus de fêtes, plus de raouts mondains; il fallait prendre l'express pour avoir une vision rapide des anciennes élégances, et faire deux cents lieues hors Paris pour se retrouver quelques heures dans son vieux Paris. Et quand la Méditerranée lâchait sa proie, c'était pour la repas-

ser à l'Océan ou bien à la Manche. Paris n'était plus qu'une halte entre les stations d'hiver et les stations d'été. Le foyer de toutes les splendeurs, de toutes les grâces, de toutes les somptuosités, de tous les raffinements n'en était plus que le pied-à-terre. C'était plus que la déchéance, c'était la volontaire abdication.

Il a fallu que la terre fût bouleversée dans ses entrailles pour remettre les choses en ordre, pour que Paris ressuscitât.

LA COUR DES MIRACLES

7 mars 1887.

O Privat d'Anglemont, où es-tu?

On enterrait, l'autre jour, à la Chapelle, un de ces types dont tu dévoilas les industries innommées, et qui méritait une place d'honneur dans ta galerie haillonneuse et macabre.

Celui qu'une escorte de loqueteux, échappé de je ne sais quelle gehenne, accompagnait à sa dernière demeure fut, de son vivant, un homme de génie,— le mot n'a rien d'excessif. Sa vie a prouvé que la misère ne tue pas tout le monde, et sa mort que la faim n'est pas toujours, comme on le prétend, une mauvaise conseillère.

Aveugle de naissance et mendiant de profession, non seulement il a vécu de sa clarinette jusqu'à l'âge des patriarches, mais, en mourant, il a laissé, dans la coiffe d'un vieux chapeau crasseux, une petite fortune amassée sou par sou. Sait-on jamais à qui l'on fait l'aumône?

Sa pelote arrondie et la vieillesse venue, il aurait pu jouer les Tircis et se bercer dans ce joli rêve : *otium cum dignitate*. Mais s'il est cruel de s'en aller dès l'aube, par tous les temps, sous la pluie, sous la

neige, sous le soleil, par la boue et la poussière, jouer le même air mélancolique au coin des mêmes ponts ou dans les mêmes cours, il est bien doux aussi, quand la nuit tombe, de dresser, dans son grenier bien clos, son bilan quotidien, et de voir, jour à jour, se réaliser le proverbe : les petits ruisseaux font les grandes rivières.

Pris entre son besoin de repos et son avarice, notre Bélisaire hésitait comme l'homme de la fable entre les deux voies ouvertes devant lui. Il eut alors une idée sublime, grâce à laquelle il put concilier ceci et cela. A l'exemple des grands comédiens qui se retirent du théâtre pour se livrer à l'enseignement et former des élèves à leur image, il ouvrit une école pour néophytes dans ce bel art de mendier. Ce n'est point chose facile que de souffler congruement dans une anche, avec ce je ne sais quoi qui persuade aux passants de mettre la main à la poche. Aussi les cours du vieil aveugle firent-ils fureur. Il fallait s'inscrire à l'avance. Et bientôt tous les chiens porteurs de sébiles connurent le chemin de la pauvre boutique que les loustics de la Chapelle avaient baptisée le Conservatoire des mendiants.

Encouragé par la réussite, rêvant de plus vastes horizons, cet étrange professeur adjoignit à son cours de musique instrumentale un cours de musique vocale. Il savait, par les bruits du dehors et par cette intuition particulière aux gens privés de la vue, que la clarinette était tombée en discrédit, que l'accordéon, son rival, avait lui-même fait son temps, et que l'orgue de Barbarie avait hérité de leur vogue. Or, l'orgue de Barbarie appelle le chant comme l'orchestre appelle la voix; ils se font valoir l'un

l'autre, et leur combinaison, en permettant au dilettante — que tout aveugle porte en lui — de s'affirmer et de se produire, rend le public plus généreux par l'appât d'un double plaisir.

Il avait bien compris cela, l'Homère de la Chapelle. Et, saisissant au vol, avec sa fine oreille et son sens musical supérieurement aiguisé, toutes les « rosalies » et tous les refrains à l'ordre du jour, il les serinait à ses disciples, pour la plus grande joie des gamins et des gamines du quartier qui, groupés devant son « Conservatoire », faisaient chorus avec ces voix glapissantes et s'initiaient au grand art avec ces mélodies simples et suaves : *Viens dans ma nacelle*. — *Va, mon enfant, adieu!* — *C'était la voix d'un pauvre mousse*. — *En revenant d'Suresnes*. — *les Blés d'or*, etc., etc.

Mais l'éducation musicale et professionnelle de ses confrères en cécité ne suffit bientôt plus à son ambition. Notre homme alors entreprit le dressage des faux aveugles. Menant de front l'enseignement élémentaire avec l'enseignement supérieur, il ouvrit, dans son arrière-boutique, une école « à l'ombre du vrai ». Après les faux aveugles, vinrent les faux sourds-muets, puis les faux culs-de-jatte. Il acquit, en peu de temps, une expérience consommée dans cette branche spéciale, et il n'y avait pas son pareil pour vous ficeler proprement un loqueteux sur une planche à roulettes et lui donner l'apparence d'un véritable traîne-cul.

Il est mort, cet orthopédiste à rebours, et, avec lui, le secret du grand art est descendu dans la tombe. Toute la tribu d'Égypte est dans la consternation. Qui va recueillir l'héritage d'Alexandre? Qui va s'asseoir dans la chaire laissée vide? Sortira-t-il,

celui-là, de cette foule grouillante de monstres façonnés par ses mains, qui, l'autre jour, se traînaient sur des moignons factices à la suite de son cercueil, offrant en plein Paris moderne la terrifiante illusion de la Cour des miracles ressuscitée?

MONSIEUR LE DIABLE

10 mars 1887.

M. Carvalho devait nous donner avant-hier la première représentation de *Proserpine*, opéra-comique de M. Camille Saint-Saëns. Pour des raisons que je ne connais pas, il a remis à huitaine, comme on dit au Palais, cette solennité musicale.

Pour ma part, et dût Victor Wilder me traiter de vieille perruque, ce nouvel effort dramatique du maître français m'intéresse plus que la reprise, à son de trompes, de la *Walkyrie*, du maître allemand Richard Wagner. L'a-t-on assez tambourinée, cette reprise! Nous en a-t-on assez rebattu les oreilles! Grâce à la « wagnérite » courante, qui tourne de jour en jour chez nous à l'idolâtrie, ce petit événement bruxellois est devenu presque un gros événement parisien.

Cette comédie nous laisserait froid si l'œuvre de notre compatriote Camille Saint-Saëns ne courait le risque d'être un peu noyée dans ce flot d'admiration wagnérienne. Jamais je n'ai si bien compris ce qu'il y a de tristesse dans cette formule juridique appliquée aux choses d'art : le mort saisit le vif.

Les Allemands, à cet égard, nous donnent une

leçon qu'il y aurait quelque profit pour nous à méditer. Leur culte pour Wagner ne va pas jusqu'à l'exclusivisme. Ils applaudissent *Carmen* comme la *Walkyrie*; et, sans eux, nous ne nous douterions peut-être pas encore que l'opéra du pauvre Bizet est presque un chef-d'œuvre. Le *Chevalier Jean*, si froidement accueilli chez nous, triomphe sur toute la ligne de l'autre côté du Rhin. Tandis qu'ici nous blaguons la *Sirène* et la *Dame Blanche*, là-bas Auber et Boïeldieu ne quittent pas l'affiche. Et Offenbach? Demandez à ses héritiers où son répertoire rapporte le plus de droits d'auteur.

C'est la seconde fois que M. Camille Saint-Saëns se présente au public de l'Opéra-Comique. La première fois, ce fut avec la *Princesse jaune*, qui, si j'ai bonne mémoire, n'eut pas le don de le charmer. Mais ce n'était là qu'une simple débauche où s'accusait déjà le fort tempérament dramatique dont il devait faire preuve plus tard dans ses œuvres plus poussées, *Étienne Marcel* et surtout *Henry VIII*. S'il a suivi la progression, il faut s'attendre à d'agréables surprises avec *Proserpine*.

M. Camille Saint-Saëns est un mondain. On le recherche beaucoup, autant pour son incomparable virtuosité que pour les grâces de son esprit et l'aménité de son caractère. Pour lui, pas plus que pour Massenet et Delibes, la coupole de l'Institut ne s'est changée en éteignoir. Il est, après les palmes, ce qu'il était avant les palmes, c'est-à-dire le plus gai, le plus jovial, le plus alerte des compagnons, avec un fonds de gaminerie, je dirai même de gavrocherie parisienne. On le rencontre partout, dépensant en prodigue sa verve intarissable et sa contagieuse bonne humeur : Démocrite avec le masque d'Héra-

clite. Mais dès qu'il est en possession d'un poème, qu'il sent bouillonner en lui la sève dramatique, monter l'inspiration — *deus, ecce deus!* — cet amuseur, si prompt à se donner, et avec tant de bonne grâce, se reprend aussitôt. Il se confine dans un exil volontaire. Plus de Saint-Saëns! Évaporé! Disparu! Ceux qui vont frapper à sa porte, même les plus intimes, trouvent visage de bois. Et, comme on connaît son Saint-Saëns, on n'aurait garde de violer ce tête-à-tête de l'artiste avec la Muse.

Ce tête-à-tête n'est interrompu que par quelques promenades solitaires dans le jardin du Luxembourg. Le Luxembourg est voisin de la rue Monsieur-le-Prince qu'habite l'auteur de *Proserpine*. Il peut, dans ce coin de province, promener à l'aise sa rêverie ailée, y poursuivre le rythme fugitif et l'idée mélodique flottante, sans craindre les fâcheuses rencontres, sans courir le risque d'être reconnu. C'est une grosse indiscrétion que je commets là; mais, dût le maître m'en tenir rancune, je vais l'aggraver encore en révélant quelle partie du jardin il hante de préférence.

Connaissez-vous l'allée d'arbres qui longe la rue d'Assas? Les enfants, été comme hiver, en font leur quartier général, les petits et les grands, ceux qui sont à l'aurore de la vie et ceux qui sont au crépuscule. L'endroit est à souhait pour la gaieté des uns et la mélancolie des autres, et nulle part la vérité du proverbe : « Les extrêmes se touchent! » n'éclate mieux que là. Il suffit, pour s'en convaincre, de voir toutes ces têtes blondes et toutes ces têtes grises mêlées, confondues et comme nivelées devant Guignol, un Guignol aussi populaire de l'autre côté de l'eau que celui des Tuileries et des Champs-Élysées.

Or, M. Camille Saint-Saëns, pendant la période d'incubation dramatique, est un des habitués de ce théâtricule en plein vent, et nul n'applaudit avec plus de vigueur aux exploits de Polichinelle rossant le commissaire. Le maître raffole de ce spectacle comme en raffolait Lamartine, et aussi Charles Nodier. Il ne pousse pas, comme Nodier, le fanatisme jusqu'à sucer la pratique de l'impresario... Et encore je n'en suis pas bien sûr !

Ce Guignol a le plus varié des répertoires. On y joue de tout, du drame, du vaudeville, de la farce et même de la féerie. La féerie, chez Guignol, est d'une naïveté quelque peu primitive... on y trouve comme un ressouvenir des anciens mystères... le diable en est le héros... c'est autour de lui que pivote toute l'action... et je vous laisse à penser le plaisir que prennent à cette épopée de messire Satanas des imaginations enfantines, éprises de surnaturel, de merveilleux et de fantastique.

Voilà qu'un jour, la chambrée était complète et, bien que l'heure eût sonné depuis longtemps, le rideau ne se levait pas. Un murmure vague courait dans l'assistance... Bientôt le murmure devint tempête, et tout ce petit peuple en robe courte se mit à crier sur l'air des *Lampions :*

— Le rideau ! le rideau ! le rideau !

Le rideau se leva... et, entre cour et jardin, l'impresario montra sa face pâle.

— Un peu de patience, mes enfants ! gémit-il... L'*artiste* chargé de faire le diable n'est pas encore là... Mais il ne peut tarder... Un peu de patience !

Et le rideau retomba.

La patience des enfants est courte. Au bout de quelques minutes, le tumulte recommença. Ça tour-

naît à l'émeute. Soudain, un des émeutiers avise, debout contre un arbre, un quidam long et sec, dont l'allure et la physionomie n'étaient pas sans une vague ressemblance avec Méphistophélès.

C'était M. Camille Saint-Saëns.

— Mais le Diable, le voilà! dit le mioche à ses camarades... Hé! M'sieu! ajouta-t-il en s'adressant au maëstro.

— Quoi donc, mon petit? demanda l'auteur de *Proserpine*.

— Soyez gentil... faites le Diable, dites! riposta le drôle effrontément.

— Avec plaisir!

Et M. Camille Saint-Saëns entra dans la baraque, en se disant à lui-même :

— Je fais *Proserpine*, je peux bien faire le Diable... C'est en situation!

Et il fit le Diable... Et il entra si bien dans la peau du rôle, qu'on l'applaudit à tout rompre, qu'on lui jeta des brioches et des sucres d'orge, et qu'à la sortie on voulut le porter en triomphe.

Et, depuis, toutes les fois que M. Camille Saint-Saëns va se promener au Luxembourg, les petits enfants font la haie sur son passage et lui crient en battant des mains :

— Bonjour, monsieur le Diable!

J'ai comme une idée qu'à sa prochaine pièce il dirigera ses promenades d'un autre côté.

UN JOLI POURBOIRE

12 mars 1887.

J'ai déjà traité la question des billets de faveur, et signalé les nombreux abus inhérents à cette institution... économique.

Le plus grave est celui-ci :

Il est rare que les places soient occupées par le titulaire. Le coupon, se transmettant de mains en mains, finit par échouer dans une loge de concierge ou sur le comptoir d'un fournisseur. Et cette transmission amène parfois, dans les salles les plus élégantes, des cacophonies singulières.

Vous rappelez-vous l'histoire de ce ménage de charbonniers occupant une belle loge de face à l'une des premières représentations du *Premier jour de bonheur ?*

La loge était au nom d'Auber, qui l'avait obtenue du directeur pour la marquise de C... La marquise, empêchée à la dernière heure, avait chargé sa femme de chambre de la rapporter au maître, avec ses excuses. Et Marton avait trouvé plus simple de l'offrir à son marchand de « brindilles et de cotrets ».

Quand je contai cette histoire, on en fit honneur à mon imagination inventive. Il n'y avait pourtant

pas un détail qui ne fût rigoureusement vrai. Elle vient d'avoir son pendant au Gymnase.

Hier, un des gros bonnets de la presse théâtrale reçoit la visite d'une dame qui lui demande une loge pour la *Comtesse Sarah*.

Notre confrère écrit une lettre et, la remettant à la solliciteuse :

— Faites déposer ce pli, lui dit-il, chez le concierge du théâtre; et, ce soir, à cinq heures, vous irez, selon l'usage, retirer le coupon.

La dame s'en va, ravie, donne la lettre au premier commissionnaire qu'elle rencontre et lui paie sa course, coût : 1 franc.

Or, le soir, notre confrère était à table, quand la dame fit irruption dans sa salle à manger.

— Vous avez ma loge? lui dit-elle.

— Quelle loge?

— Hé! ma loge pour la *Comtesse Sarah*.

— Ne vous ai-je pas dit d'aller la retirer à cinq heures?

— J'y suis allée... mais on m'a répondu que M. Abraham, désireux de vous être agréable, vous l'avait fait parvenir.

— C'est un malentendu. Mais l'essentiel est que la loge soit inscrite. Voici le Sésame qui vous l'ouvrira.

Et notre confrère griffonna sur une de ses cartes ce mot à l'adresse du contrôleur en chef du Gymnase:

« Vous m'obligerez de mettre à la disposition de Mme X... la loge inscrite à mon nom. »

Une demi-heure après, la dame et deux de ses amies se présentaient au contrôle.

— Mais, fit le contrôleur en chef, après avoir lu le mot de notre confrère, la loge est occupée!

— Occupée! Et par qui?

— Dame! je ne sais trop... Parmi l'affluence, je n'ai pas pu me rendre compte... Mais nous allons bien voir!

Et le contrôleur en chef s'élança, suivi des trois dames, à l'assaut de la loge.

Quatre personnes s'y prélassaient, roulant des grands yeux en boules de loto. Ce quatuor se composait de trois femmes bizarrement fagotées et d'un gros homme, en veste et pantalon de velours, dont la casquette pendait à l'une des patères. Il faisait littéralement sensation dans la salle, mais n'y prenait point garde, tant il était attentif au spectacle, dont il ne paraissait pas coutumier.

— Je reconnais cet homme, s'écria la dame... c'est mon commissionnaire!

— Que faites-vous là? fit sévèrement le contrôleur en chef.

— Mais... balbutia le Mercure.

— Allons, vite, déguerpissez, et suivez-moi chez le commissaire de police!

— Chez le commissaire!... larmoyait le pauvre diable... je suis innocent, mon bon monsieur!

— C'est bon!... Vous vous expliquerez avec ce magistrat!... Mais votre affaire est bonne!

Et en route vers le commissariat.

Le commissaire de service était l'aimable M. Vérillon. Quand le contrôleur l'eut mis au fait de l'aventure :

— Pourquoi, demanda-t-il au délinquant, qui tremblait comme la feuille, vous êtes-vous approprié cette loge?

— Approprié?

— L'avez-vous volée, si vous aimez mieux!

— Volée !... Ça n'est pas Dieu possible !... Je suis un honnête homme, mon bon monsieur !... Je ne l'ai pas volée... on me l'a donnée !

— Vous voulez rire.

— Je n'en ai pas envie !

— Alors, expliquez-vous !

— Voici, mon bon monsieur... Sur le coup de deux heures, deux heures cinq, Madame m'accoste en me disant : « Portez cette lettre au Gymnase... Il n'y a pas de réponse ! » Et elle me met vingt sous dans la main... Je cours au théâtre... je donne la lettre au concierge et je vais pour lui tirer ma révérence... « Attendez-moi là ! » me dit-il... J'attends... Le concierge revient et, sans un mot, me remet un papier plié en quatre... Je le prends et je m'en vais...

— Mais ce papier était pour Madame !

— Je ne savais point, moi !... D'ailleurs, je ne connais pas Madame, et j'ignorais son adresse.

— Il fallait vous en informer !

— L'idée ne m'en est pas venue !... J'ai déplié le papier en route...

— Et que vous êtes-vous dit, en voyant ce que c'était ?

— Je me suis dit qu'on était tout de même bien aimable dans ce théâtre... et qu'il ferait bon y porter souvent des lettres pour recevoir de pareils pourboires.

— Cette loge, un pourboire !... Vous avez cru ?...

— Comme je vous le dis, mon bon commissaire ?

— Un pourboire de soixante francs !

— Soixante francs !... Bigre !... je ne me doutais pas, je vous le jure !... Et puis, j'étais si content !... Je pensais : « La mère, la femme et la petiote n'ont

jamais vu la comédie... c'est un plaisir de riches!... Quelle joie ce sera pour elles! »

Le pauvre diable paraissait si sincère, en disant cela, que M. Vérillon, après une légère mercuriale, remit l'homme, la mère, la femme et la petiote en liberté.

Ils ne devaient pas voir la comédie cette fois encore!

Ah! si Koning eût été là!... C'est une belle âme... Il leur eût certainement ouvert son Paradis!... Leur vraie place!

HORS LA LOI

14 mars 1887.

Nestor Roqueplan, ce dandy de lettres, avait divisé les théâtres parisiens en deux catégories : les théâtres *chic* et les théâtres pas *chic*.

Le Comité des Auteurs dramatiques vient de reprendre le paradoxe pour son compte : il a divisé les théâtres parisiens en théâtres qui *comptent* et théâtres qui ne *comptent pas* pour mériter son *dignus intrare*.

J'ai cru rêver ce matin en lisant le texte de cet ukase dans le Courrier de mon ami Prével.

Et je me suis dit que le Comité des Auteurs dramatiques avait une singulière façon d'entendre et de défendre les intérêts des *jeunes*.

La sollicitude dudit Comité ne doit pas, en effet, se restreindre aux seuls sociétaires ; elle doit s'étendre à ceux qui, ne l'étant pas encore, aspirent à le devenir.

Or, jusqu'à présent, pour être admis au sociétariat, il suffisait de fournir un certain bagage, un certain nombre d'actes représentés sur une scène *quelconque*. En vertu de la disposition nouvelle, cette quotité d'actes ne sera plus un titre à l'admission,

s'ils n'ont pas vu le feu de la rampe sur une scène *déterminée*.

Les statuts de la Société des Gens de lettres sont conçus, à cet égard, à peu près dans le même esprit que ceux de la Société des Auteurs dramatiques. Il faut, pour en faire partie comme membre titulaire, justifier de plusieurs ouvrages imprimés et publiés. Eh bien! que diriez-vous si le Comité des Gens de lettres, mettant tels ou tels éditeurs à l'index, décrétait que les ouvrages parus chez M. X..., ou chez M. Y..., ou chez M. Z..., ne *compteront pas*, ne seront pas des titres?

Vous diriez que c'est absurde et d'un arbitraire révoltant.

Il n'y a pas d'autres mots pour qualifier la décision prise par le Comité des Auteurs dramatiques.

Le Comité des Auteurs dramatiques, en mettant hors la loi les théâtres Beaumarchais, du Château-d'Eau, Cluny, Déjazet et des Menus-Plaisirs — je ne parle pas des Bouffes du Nord ni des théâtres de la banlieue plus particulièrement voués aux reprises — ne commet pas seulement une injustice vis-à-vis de scènes qui peuvent rendre à l'art de réels services. Mais, ce qui est plus grave, il tarit la source de production, en fermant aux *jeunes* des débouchés quelquefois providentiels.

On sait les difficultés de toutes sortes qu'ont les débutants à se faire jouer sur les théâtres d'ordre. Le veto lancé contre les théâtres ci-dessus ajoute une nouvelle entrave à celles dont ils sont empêtrés déjà.

Certes, il est doux, quand on a décroché la timbale comme les pachas du Comité, de contempler ces grappes de pauvres diables qui suent et s'essouf-

flent désespérément le long du mât; mais cette apothéose du *suave mari magno* de Lucrèce n'est pas inscrite dans le mandat que leur ont décerné leurs confrères.

Ce mandat, au contraire, les engage virtuellement à faciliter l'ascension du mât. Pourquoi donc organiser tout autour une sorte de cordon sanitaire?

Je ne veux nommer personne, mais si quelques-uns de ces messieurs voulaient bien, oubliant la quiétude présente, faire un retour mélancolique vers les angoisses des débuts, peut-être retrouveraient-ils au fond de leur cœur un vague regain de reconnaissance envers les soi-disant « petits théâtres » qu'ils ostracisent aujourd'hui. Et j'en sais plus d'un qui s'attendrirait au seul nom des anciens Délassements-Comiques!

N'est-ce pas, mon cher Sardou, que, si vous étiez encore président de la Commission des Auteurs, vous auriez protesté contre cette injure faite à votre cher théâtre Déjazet? Vous vous seriez souvenu qu'il avait été le berceau de votre gloire; que vous y aviez conquis vos éperons avec les *Premières Armes de Figaro;* et que, même au temps où les théâtres « d'ordre » se disputaient vos pièces, vous ne dédaigniez pas d'y donner *Monsieur Garat, les Prés Saint-Gervais* et la *Neige!* Vous auriez plaidé les circonstances atténuantes pour la petite scène qui joua la première comédie d'Albin Valabrègue; qui, dans quelques semaines, donnera la 200ᵉ représentation des *Femmes collantes,* de M. Gandillot, et qui fut l'œuf d'où sortirent les Matinées, si fructueuses pour la caisse de l'Association!

Et vous, mon cher Cadol, si vous étiez membre du Comité, n'auriez-vous pas pris en main la cause du

Théâtre-Cluny, qui représenta vos *Inutiles,* les *Sceptiques,* le *Juif Polonais,* le *Châtiment,* les *Héritiers Rabourdin,* et qui, tout récemment encore, fêtait la *six centième* de *Trois Femmes pour un mari?*

Et Beaumarchais, n'a-t-il pas eu ses grands jours, qu'un heureux hasard peut faire revivre? N'y avons-nous pas vu le *Donjon des Étangs,* de Ferdinand Dugué, le *Droit du Seigneur* et tant d'autres pièces à brillante fortune, sans lesquelles M. Debruyère ne pourrait pas aujourd'hui jouer *Orphée aux Enfers?*

Et les Menus-Plaisirs, ne leur devons-nous pas *Une perle, Léa, l'Homme de paille, les Vacances du Mariage,* et les *Revues* de MM. Grisier, Monréal et Blondeau, qui passent pour des chefs-d'œuvre du genre?

Et le Château-d'Eau, alors que le drame agonisait et que ses interprètes, sans emploi, se voyaient réduits à reprendre en province l'odyssée du *Roman comique,* n'a-t-il pas lutté bravement, de conserve avec l'Ambigu, dont il est l'émule, pour la conservation de ce genre national?

Et ce sont les théâtres dont la situation précaire n'a pas besoin d'être aggravée par des mesures d'exception, que le Comité des auteurs frappe d'ostracisme.

Ah! Labiche lui donne une cruelle leçon en autorisant un de ces théâtres parias à reprendre son répertoire! Et ce n'est pas lui qui refuserait son suffrage à M. Gandillot, sous prétexte qu'après avoir été blackboulé de théâtre en théâtre, il a fini par échouer... triomphalement au théâtre Déjazet!

A cela le Comité répond :

« Notre mesure se justifie par la facilité trop grande qu'ont les jeunes auteurs à se produire sur les théâtres secondaires, au prix de certains sacrifices. »

Et quand cela serait? Sur quoi se fonderait-on pour m'empêcher, moi débutant, moi proscrit de tous les théâtres *qui comptent*, d'acheter, si tel est mon bon plaisir, le droit de faire ailleurs mes preuves de talent? Où est l'excuse et la justification de cette ingérence?

Et puis, le Comité jugerait-il que ces pratiques sont la tare exclusive des théâtres frappés d'interdit? Faut-il soulever le voile qui couvre l'obscure question des « levers de rideau »? Faut-il ouvrir la main pour en laisser échapper les révélations édifiantes dont elle est pleine? Glissons, mortels, n'appuyons pas!

Je ne sache pas qu'en établissant cette démarcation entre les théâtres *qui comptent* et ceux *qui ne comptent pas*, on ait allégé les charges de ces derniers. Ils continuent à payer les mêmes droits que devant, à subir les mêmes taxes. Est-ce équitable? Est-ce loyal?

D'autre part, les stagiaires, soumis aux mêmes retenues que les sociétaires, n'ont ni les mêmes avantages ni les mêmes profits. Est-il généreux, comme dit un de nos confrères, de leur obstruer l'accès de ces avantages et de ces profits par des prohibitions draconiennes?

Cette obstruction est d'autant plus incompréhensible que l'admission au sociétariat n'est pas un droit, même quand les stagiaires sont dans les conditions requises par les statuts. Les membres du Comité sont toujours maîtres de leur vote. Ils ne relèvent que de leur conscience et souvent de leur bon plaisir. Pourquoi s'armer de pouvoirs inutiles et qui peuvent prêter à de fâcheux commentaires? Est-ce pour aller au-devant de ce reproche que les

deux cents représentations des *Femmes collantes* au théâtre Déjazet peuvent, au gré d'un caprice, peser moins dans leur balance que les trois représentations de la *Vie commune* au théâtre du Palais-Royal?

N'ayant de pièce dans aucun des théâtres *qui ne comptent pas,* je ne plaide pas *pro domo.* Mais je crois répondre au vœu de la majorité des auteurs dramatiques en réclamant le retrait d'une mesure qui menace dans leur avenir les plus intéressants d'entre eux… sans profit appréciable pour personne.

CARÊME MONDAIN

15 mars 1887.

Quarante jours de Carême, quarante longs jours! et l'on peut dire aussi « quarante nuits » ! Car les salons sont fermés, et les salons qu'Elles recherchent ne s'allument guère que quand Paris dort. C'est à l'heure où les deux aiguilles de la pendule arrivent superposées, dardant leurs flèches droit au plafond, que les bons instants commencent. Jusque-là — je suppose qu'il y ait préalablement grand dîner — l'implacable étiquette commande à chacun la même tenue irréprochable, impose à tous les mêmes gestes compassés. C'est comme une communion solennelle. Mais ensuite, comme on s'amuse!

Songez donc! Quarante nuits d'hiver, c'est-à-dire quarante nuits frivoles enlevées aux Parisiennes par la pénitence! Et elles acceptent sans murmure le lourd sacrifice! Sans murmure! Je livre ce phénomène au tendre et douloureux psychologue Paul Bourget, le seul écrivain qui nous ait montré la *femme* depuis bien longtemps. Hé! oui, ces gentilles créatures si somptueusement emmitouflées, jusqu'au Mardi-Gras, si impatientes, en leur vive allure, sous le manteau douillet qui protège la...

demi-intimité de certaines toilettes, les voilà qui s'engoncent comme de simples bourgeoises, parce qu'au lendemain de la dernière fête, encore un peu pâles des fatigues de la veille, elles ont reçu des mains du prêtre, sur leur front contrit, la croix des Cendres et qu'on leur a dit dans une langue très ancienne qu'elles ont devinée : *Memento... quia pulvis es!*

Gaies et sérieuses à la fois, elles ont vaguement senti passer comme un souffle de mort sur leurs têtes un peu alourdies et, ainsi que la Madeleine pécheresse, bien qu'elles n'aient probablement que de charmantes peccadilles à se reprocher, elles sont revenues... lasses du dernier bal peut-être. Mais, qu'importe! puisque sincèrement elles croient que c'est la contrition.

Les voilà donc, pour quarante jours et quarante nuits que tombera la pluie des pardons et des indulgences, enfermées dans l'arche du recueillement!

Le côté sérieux de leur mobile individu se développera, pendant cette quarantaine de réflexion. Le lundi, par exemple, elles se rappelleront qu'il y là-bas, très loin, dans l'extrême Levant, des Français qui meurent pour la France, et elles organiseront des quêtes, et de leurs blanches mains elles éparpilleront la toile en fine charpie pour panser nos soldats blessés. Le mardi sera le jour des œuvres pieuses. Le mercredi, elles visiteront leurs pauvres. Le jeudi, elles *recevront* — la religion n'ordonne pas de s'isoler complètement du monde — mais les réceptions seront discrètes, comme il convient entre personnes qui travaillent à leur salut. Le vendredi — oh! le vendredi sera le jour austère : un maigre lamentable désolera le service, au milieu duquel,

entre deux pauvres plats de légumes, se morfondra quelque poisson noyé dans une sauce édifiante, et qui fera faire à Monsieur la plus amusante des moues. Le samedi, elles feront un peu de coquetterie pour le bon Dieu, en préparant la sobre toilette du dimanche. Le prédicateur est sévère à Notre-Dame. Ce n'est pas comme celui de l'an dernier, à Saint-Philippe-du-Roule, qui trouvait le moyen de glisser tant de bonbons dans le poivre de ses discours. Le Père Monsabré, dont le grand renom leur a fait déserter leur paroisse, n'est pas un prédicateur musqué. Ses précédents sermons sur le Repentir chrétien, la Confession et les Pénitences, les ont laissées sous le coup d'une secrète terreur. Que va-t-il dire aujourd'hui?

Elles vont cependant vers celui-là, qui les fait délicieusement trembler et dont la mâle éloquence les captive. Et elles échangent des cas de conscience, chemin faisant.

— Ne croyez-vous pas, comtesse, que le bleu un peu... voyant de ma jupe?...

— Comment donc, marquise, mais vous êtes tout à fait « carême », ma chère!

Elle n'en pense pas un mot, mais elle espère que les foudres du Père seront attirées sur cette robe bleue, d'un bleu fou! Et la marquise n'est pas fâchée de prendre place, avec son costume gris de fer, à côté de la comtesse qui lui servira de *paratonnerre*.

Dans la cathédrale, les cierges brûlent, mélancoliques. Un encens tiède monte, en buée odorante, jusqu'aux orgues qui s'apaisent longuement. Le dominicain occupe déjà la chaire qu'il meuble, le plus artistement du monde, avec sa belle et douce figure émergeant des longues draperies blanches.

Toutes les têtes s'inclinent, comme sous le poids d'une invisible main, tandis que le prêtre appelle sur ses paroles les lumières d'en haut.

Il a dit « Messieurs » sans doute, pour avoir le droit d'être plus impitoyable. Elles n'en sont pas dupes et acceptent pour elles ce qui s'adresse à elles.

L'homme de Dieu parle pendant une grande heure, qui ne paraît point longue cependant. Il exhorte onctueusement l'auditoire à la pénitence. C'est qu'il y a beaucoup de fautes, dans leurs consciences un peu compliquées de mondaines, non pas de ces gros péchés qui vous envoient droit en enfer, mais de ces petits riens qui ne laissent pas de faire tache par leur fréquence et par leur nombre.

Mais que leur avait-on dit de ce prêcheur terrible? Il ne leur demande rien que faciles sacrifices! Et, quand il a terminé son rassurant sermon, empreint d'une éloquence simple et fougueuse, elles n'ont plus peur du tout du Père Monsabré, et se promettent tout bas d'aller recevoir de sa bouche le pardon dont il leur a parlé si divinement.

Puis, elles se lèvent, essayant d'assourdir le froufrou profane que font leurs robes encore trop coquettes. Et elles sortent un peu meilleures, pendant que le blanc dominicain va s'agenouiller dans le chœur, murmurant une prière qu'emporte le chant grave des orgues.

LE JURY DE PEINTURE

31 mars 1887.

Il poursuit ses opérations dans le huis-clos le plus hermétique. Mais les huis-clos étant faits pour être violés, violons-le.

Ces messieurs sont quarante, comme à l'Académie. Ils n'ont pas que cela de commun avec elle. Bien qu'ils n'aient pas officiellement posé leurs candidatures, *vieilles barbes* et *modernistes* — classification d'atelier — ont passé pour la plupart sous les fourches caudines des « visites » à leurs électeurs.

Les vieilles barbes ont pour elles le nombre; les modernistes ont pour eux la passion, la fougue et je ne sais quel ferment révolutionnaire. Si les vieilles barbes les mènent, ils s'agitent énormément et forment une minorité des plus turbulentes. Ce sont, pour la plupart, de terribles empêcheurs de... juger en rond.

Les uns et les autres ont peiné pour décrocher cette timbale où flamboient ces mots : « Membre du jury. » Mais il n'en est pas un seul qui, au moment de l'atteindre, n'eût dit volontiers : « Bon! v'là que ça glisse! » Car, avec les honneurs, commencent les tribulations.

A domicile d'abord. C'est un déluge de lettres, de cartes-poste roses et de télégrammes bleus; un incessant va-et-vient d'amis qui recommandent des amis, d'élèves qui se recommandent eux-mêmes :

— Monsieur, j'ai fort connu feu monsieur votre père!

— Monsieur, je suis bâtard de votre apothicaire!

— Voyez nos larmes, monsieur!

— Toute une famille sur les bras!

— Vingt années de travail opiniâtre!

— Monsieur, vous ferez tant de plaisir à ma sœur, à ma femme, à mon père, à mon oncle, à mon curé!

On m'a raconté l'histoire de cette vieille dame qui tombe un jour chez Gérôme :

— Je n'ai qu'un fils, lui dit-elle, si vous ne le faites pas recevoir, il se tuera!

Le fils n'est pas reçu, malgré l'autorité du maître : il se tue. Depuis lors, Gérôme a systématiquement décliné toute candidature.

Dans la rue, c'est pis encore : les solliciteurs galopent à la portière des jurés. Ils atteignent enfin la porte n° 4, ils se croient sauvés; l'homme au tricorne leur remet cinquante, cent, deux cents lettres. Ils montent l'escalier; dans l'embrasure de la porte, un gardien, timidement, murmure à l'oreille de chacun d'eux :

— Ma femme a fait un petit pastel... Soyez gentil pour elle!

Il y a 6879 recommandations pour 6879 tableaux présentés!

Une heure et demie. La séance est ouverte. On nomme un président. On en nomme trois par jour, de façon que chaque membre y passe à tour de rôle. Jadis, il n'y avait qu'un président, — mais il abu-

sait du fauteuil pour faire du népotisme. On a démocratisé la chose. Les tableaux sont à terre, rangés, par ordre alphabétique, le long des murs. A deux mètres des tableaux, des gardiens tendent une corde pour empêcher ces messieurs de dévorer les plats d'épinards et autres natures mortes. Le président agite sa sonnette :

— V'là le 'chand de coco ! fait un moderniste facétieux.

Le 'chand de coco sonne dans le désert. Les jurés sont à l'autre bout de la salle, examinant une œuvre sérieuse, une des bonnes — si rares cette année.

Le Président. — Voyons, Messieurs, il ne s'agit pas de ce tableau, mais de celui-ci !... Rappelez-vous donc... nous sommes à la lettre C... *Soir d'automne à Capdenac,* par M. C...

Le Chœur. — Refusé ! Refusé !

Le Président. — Moins de hâte, Messieurs, je vous prie... cette toile est d'un vieux professeur de dessin de province. Réfléchissez, avant de briser sa carrière.

Le Chœur. — Accepté ! Accepté !

Le Président, *avec un sourire.* — Pas de numéro, n'est-ce pas ?

Le Chœur. — Non ! Non !

On vote avec tout ce qu'on a dans les mains ; les jeunes lèvent leurs cannes, les vieux leurs parapluies. Puis, exténués par cet effort, les membres du jury se dispersent, et le Floquet du jour sonne, à tour de bras, le ralliement.

Le Président. — Par grâce, Messieurs !... n° 107... l'*Enlèvement des Sabines*...

Un Moderniste, *avec mépris.* — Du David ! Encore !

Le Président, *pincé*. — Plût à Dieu!
Le Moderniste. — Refusé!
Le Président. — Je dois vous dire, Messieurs, que cette toile est d'un vieux lutteur, M. D...

Le « vieux lutteur » est classique au jury : c'est un peintre, vieilli dans l'huile, qui, dans le temps, eut quelques succès modestes.

Chaque tableau provoque les mêmes discussions passionnées : toujours la querelle des anciens et des modernes. Passons.

Le premier vote n'implique pas un refus définitif. Il suffit que deux jurés demandent la revision d'une œuvre pour qu'on y revienne après la séance. Et qu'advient-il? C'est que, souvent, on accepte d'une seule voix les tableaux victimes d'un examen trop sommaire. Puis, vient le numérotage : le n° 1 — la cimaise — est de droit aux *hors-concours,* ainsi qu'à la majorité des *exempts*. Au n° 2 aussi la cimaise. Le reste au petit bonheur. Ces indications sont écrites sur le parquet, à la craie, en regard de la lettre *A* — *accepté* — et de la lettre *R* — *refusé*.

Bientôt la lassitude arrive. Les vieux s'assoient, ramenant leurs mains en guise d'abat-jour sur leurs yeux éblouis. Les jeunes, pareils à des écoliers que travaille une digestion laborieuse, font claquer leurs doigts comme des castagnettes en balbutiant :

— Vous permettez, M'sieu!

A cinq heures, on lunche! Sandwiches, bière, chocolat et vin, — le tout mauvais. Il y a, pourtant, des jurés aux dents longues qui semblent n'avoir pas mangé depuis les séances de l'année dernière.

Ta ra ta ta ta ra ta ta! Quel est donc cet air? C'est la fanfare du Concours Hippique. Bigre! on s'amuse là-bas! Et les jurés, vieux ou jeunes, se précipitent

vers la galerie, d'où ils font des gestes aux petites femmes, lorgnent les chevaux et les habits rouges, tandis que la sonnette présidentielle mêle désespérément à la chanson des cuivres son criard charivari. A cet appel, le jury buissonnier « rapplique », en maugréant, vers les tableaux, et, d'ensemble, à l'unanimité, reçoit *une marine que le gardien présente à l'envers,* la mer en haut, le ciel en bas! Heureusement qu'il y a la revision!

La séance est levée. On se la brise. Et les solliciteurs, massés à la porte 4, reconduisent les jurés chez eux, les accompagnent au restaurant, au café, au pousse-café, à la rincette, à la surincette, jusque dans leur chambre à coucher!

Un des quarante, que cette obsession affole, ne s'est pas contenté de mettre un revolver sur sa table de nuit, — il a cloué sur sa porte une pancarte, avec ces mots :

Mort aux solliciteurs!

Eh bien, il y en a qui sonnent!

LE PÈRE MONSABRÉ

1ᵉʳ avril 1887.

Bien que l'athéisme soit devenu la religion d'État, une sorte de dogme officiel, il est consolant de voir combien il fait peu de progrès de France.

Voulez-vous en acquérir la douce conviction? Faites ce que j'ai fait dimanche, un petit voyage circulaire dans les églises où les prédicateurs du Carême, ces volontaires de la grande armée du Salut, répandent, du haut de la chaire, la parole de Dieu.

Mais ne commencez pas la tournée par Notre-Dame... Vous vous arrêteriez à cette première étape, fascinés, domptés, hypnotisés par l'éloquence du Père Monsabré.

Cette éloquence, en effet, a la double vertu de l'aimant : elle attire et elle retient. Les plus réfractaires subissent cette attraction et s'abandonnent à cette étreinte.

C'est proprement un charme, au sens mystique du mot. Un charme dont le secret réside moins dans le verbe enflammé de l'illustre dominicain, que dans la nature même des sujets qu'il traite.

« Ce n'est pas Lacordaire, a dit un de ses admira-

teurs ; ce n'est pas Ravignan ; c'est un moine du moyen âge, trempé de *modernité*. »

La « modernité », voilà ce qui donne aux Conférences de Notre-Dame un ragoût *sui generis*, une incomparable séduction. Je dirais presque « l'actualité », si je ne craignais qu'on me taxât d'irrévérence.

Ainsi, par exemple, le divorce est à l'ordre du jour. Le Père Monsabré prend corps à corps la loi nouvelle ; et je serais bien surpris si, à l'issue de ce duel au dernier sang, il ne se produisait pas des défections nombreuses parmi les prosélytes d'Alfred Naquet.

Car le Père Monsabré ne convertit pas, il dompte. Il pousse son éloquence à l'assaut de l'hérésie avec l'intrépidité d'un tacticien qui porte la victoire, sinon dans les yeux, comme Condé, du moins dans la tête, comme Turenne. On ne saurait faire le compte des âmes qu'il a « reconquises » depuis quinze ans qu'il évangélise les Parisiens, des consciences qu'il a *retournées*, suivant sa pittoresque expression. « Je suis, dit-il, un *retourneur* de consciences ! » En ces quinze années d'apostolat, que de chrétiens hésitants dans leur foi, ébranlés dans leurs croyances, il a traînés du pied de la chaire à son confessionnal et de son confessionnal à la sainte table ! Que de sceptiques pour qui sa parole vibrante fut comme le coup de foudre du chemin de Damas !

Moderne, le Père Monsabré l'est dans la vie autant que dans l'exercice de son ministère. Il a le goût des arts, comme ses grands ancêtres de la Renaissance, et, pas plus qu'eux, il n'a contre les artistes de farouches préjugés. On se souvient de la visite qu'il fit à Corot peu de temps avant sa mort. D'aimables plaisantes y trouvèrent prétexte à railleries faciles.

D'autres crièrent à l'abomination de la désolation. Le Père s'en expliqua fort spirituellement dans une lettre rendue publique.

« Je devais cette visite au grand artiste qui avait pris la peine de me venir voir, sur les instances d'une sœur de Saint-Vincent-de-Paul, pleine de sollicitude pour son âme et de reconnaissance pour sa charité. J'ai admiré dans l'atelier de l'illustre paysagiste des chefs-d'œuvre où il n'y avait pas trace de nudité. Bien que les peintres de génie sachent les idéaliser, les nudités n'ont jamais eu le don de m'élever au ciel ; je prends ailleurs mon point de départ quand je veux quitter la terre ! »

Les comédiens eux-mêmes trouvent grâce devant l'éminent orateur. On connaît sa sympathie pour Berthelier, sympathie que partageait le vénérable cardinal Guibert. Il ne s'en cache pas, du reste. « J'aime Berthelier, se plaît-il à dire, et il me le rend bien. C'est un aimable et honnête homme que j'ai toujours trouvé prêt à donner le concours de son gai talent aux bonnes œuvres. »

Je sais une grande artiste, dont la dignité de la vie est à la hauteur du talent, qui possède un précieux autographe du Père Monsabré. Mère accomplie, elle supplia le Père de lui tracer une règle de conduite pour l'éducation de ses enfants. Et elle reçut deux pages exquises que Fénelon aurait pu signer. Elles se terminaient par ces mots :

« Faites de votre fils un chrétien et un patriote. »

Patriote, il l'est jusque dans les moelles, le Père Monsabré. En 1871, il ne craignit pas d'aller prêcher le carême à Metz, et voici les paroles qu'il laissa tomber de la chaire, en guise d'adieux, ou plutôt d'*à revoir*, le jour de Pâques :

« Les peuples aussi ressuscitent quand ils ont été baignés dans la grâce du Christ; et quand, malgré leurs vices et leurs crimes, ils n'ont point abjuré la foi, l'épée d'un barbare et la plume d'un ambitieux ne peuvent pas les assassiner pour toujours. On change leur nom, mais non pas leur sang. Quand l'expiation touche à son terme, son sang se réveille et revient, par la pente naturelle, se mêler au courant de la vieille vie nationale. Vous n'êtes pas morts pour moi, mes frères, mes compatriotes!... Non, vous n'êtes pas morts! Partout où j'irai, je vous le jure, je parlerai de vos patriotiques douleurs, de vos patriotiques aspirations, de vos patriotiques colères; partout je vous appellerai des Français jusqu'au jour béni où je reviendrai dans cette cathédrale prêcher le sermon de la délivrance et chanter avec vous un *Te Deum* comme ces voûtes n'en ont jamais entendu. »

Malgré la sainteté du lieu, les applaudissements éclatèrent. Et tout l'auditoire fit escorte au prédicateur jusqu'à l'évêché, nu-tête et criant : *Vive la France!* Les femmes, sur son passage, agitaient leurs mouchoirs.

Le lendemain, un haut employé de la police prussienne vint « prendre des nouvelles » du Père. Il était déjà parti.

Soyez sûrs qu'au jour de la grande croisade l'illustre dominicain enfourcherait le bidet de Pierre l'Ermite.

IDYLLE CYNGHALAISE

7 avril 1887.

Il y a six mois, presque jour pour jour, les Cynghalais, après avoir fait courir tout Paris au Jardin d'acclimatation, reprenaient la mer et cinglaient vers leur île natale.

Accoudés à l'arrière du paquebot — tandis que, sur le pont, prêtres, jongleurs, danseurs, nains, musiciens, vieillards, enfants et femmes, dormaient déjà pêle-mêle — deux de ces jeunes copurchics, à la peau mordorée et miroitante comme un bronze florentin, suivaient d'un regard mélancolique, presque hypnotisé, les contours fuyants de la côte française qui, à chaque tour d'hélice, se noyait plus profondément dans les brumes de l'horizon.

Et quand il n'y eut plus autour d'eux que l'azur mouvant, au-dessus d'eux que l'azur morne, un soupir, douloureux comme une plainte d'enfant, s'exhala de leur poitrine.

Ils emportaient au fond de leur âme le mal de Paris, de ce Paris dont ils avaient cru naïvement être les rois pendant quelques semaines, tandis qu'ils n'en étaient que le joujou.

A cette heure nocturne où leurs yeux ne voyaient

plus, ils avaient la vision intérieure du Paradis envolé, un paradis voluptueux et grisant comme celui du Prophète. Et des mille bruits de la grande fourmilière humaine, leurs oreilles n'avaient retenu que le frou-frou des molles étoffes amoureusement chiffonnées, la chanson des baisers échangés dans le mystère des nuits profondes et le murmure des douces voix soupirant, au départ, la plainte de la fille d'O'Tahiti :

> Je serai, si tu veux, ton esclave fidèle,
> Pourvu que ton regard brille à mes yeux ravis !
> Reste, ô jeune étranger, reste, je serai belle !
> Mais tu n'aimes qu'un jour, comme notre hirondelle !
> Moi, je t'aime comme je vis !

Ils avaient connu, l'un et l'autre, l'amour parisien — cet amour spécial, fils du caprice, qui, pareil à Saturne, dévore ses enfants aussitôt nés — dans tout ce qu'il a de plus dangereux pour des natures ingénues et primitives. Cet amour les avait pénétrés jusqu'aux moelles, comme un poison subtil. Et silencieusement, accoudés à l'arrière du paquebot, ils en savouraient la lancinante amertume.

Ni les joies apaisantes du retour, ni les douceurs intimes du foyer ne purent les distraire de cette obsession. Indifférents aux petits soins maternels, insensibles aux coquetteries des vierges cynghalaises, ils se complaisaient dans un isolement farouche. Comme au chaste Hippolyte, tous les plaisirs jadis familiers leur étaient importuns. Ils passaient des journées entières au bord de la mer, épiant les voiles blanches qui floconnaient à l'horizon, au delà duquel s'envolaient, sur l'aile du rêve, leurs regrets et leurs espérances.

Un beau matin, ils disparurent. Qu'étaient-ils devenus?

Ils s'étaient engagés comme matelots à bord d'un brick norvégien qui, dans les premiers jours de mars, les débarquait à Flessingue.

Nos deux Amadis n'avaient que leur paie pour tout viatique. Mais ils se sentaient de taille, une fois rendus au port, à jouer au naturel le rôle d'Arnal dans *Riche d'amour*. Ces jeunes sauvages, ignorants des préjugés modernes, professaient, en matière de sentiment, les doctrines faciles des amoureux du xviii^e siècle.

A Paris, ils descendirent dans un petit hôtel que leur avait recommandé le capitaine du brick. Le temps de faire un bout de toilette, et les voilà tous deux, chacun de son côté, comme Sigurd, en quête de leur Walkyrie. Ils croyaient bonnement, sur la foi des anciennes tendresses, qu'il leur suffirait de paraître sur le seuil pour que Brunehilde se levât de sa chaise longue et se pendît à leur cou en fredonnant :

> La Walkyrie est ta conquête.

Mais il n'en va pas dans la vie comme dans les opéras; et les Brunehildes parisiennes, après six mois d'entr'acte, ont bien d'autres Gunthers à fouetter.

Les délicieuses créatures qui, par fantaisie érotique, s'étaient éprises de ces deux gars, beaux comme des jeunes dieux, dans leur demi-nudité — ni plus ni moins qu'elles s'éprendraient, à la foire de Neuilly, d'un hercule en maillot rouge — les voyant affublés d'oripeaux européens, eurent comme un remords de leur faiblesse. Et, sans plus d'explication,

elles chargèrent leurs femmes de chambre de les expédier.

Quelques heures plus tard, quand les deux Cynghalais se retrouvèrent dans leur pauvre petite chambre d'hôtel, ils n'échangèrent pas une seule parole. D'un regard, ils s'étaient compris. Les grandes déceptions, comme les grandes douleurs, sont muettes.

Le lendemain, ils allèrent conter leur aventure au directeur du Jardin d'acclimatation. Ce galant homme, après leur avoir lavé la tête, — sans arriver à la blanchir, — les conduisit à l'ambassade britannique, où l'on fit le nécessaire pour les rapatrier d'urgence.

Depuis hier, ils filent à toute vapeur vers Ceylan.

Je ne crois pas qu'on les revoie de sitôt aux environs de la Madeleine.

RENÉE

17 avril 1887.

Vous connaissez l'amusante physiologie de l'*Homme qui a bien souffert.*

Eh bien! M. Henri de Lapommeraye en a *vécu*, ce soir, toutes les angoisses.

En sa qualité d'avocat, l'éminent critique n'ignore point que l'auteur principal d'un délit et son complice encourent, devant le Code, la même responsabilité. Or, dans la sombre affaire de *Renée,* qui vient d'être débattue à la barre du Vaudeville, la complicité de M. de Lapommeraye est manifeste. Car, s'il n'a trempé ni dans la conception ni dans les préparatifs, il a du moins fourni les moyens d'exécution.

Aussi notre confrère a-t-il bien souffert pendant toute la durée de ces débats mémorables. Il y a même eu des moments critiques où son anxiété faisait mal à voir. Était-ce remords? Était-ce froissement d'amour-propre? Il faut attendre, pour être fixé sur ce point litigieux, la confession générale que M. de Lapommeraye, avec sa conscience habituelle, ne manquera pas de faire dimanche aux lecteurs du *Paris.*

Toujours est-il que *Renée* eût-elle été le fruit de ses entrailles, il n'eût pas ressenti d'émotions plus

poignantes. On a quelquefois plus de tendresse pour ses enfants d'adoption que pour ses propres enfants. Et, quoiqu'il n'ait jamais fait œuvre d'auteur dramatique, M. de Lapommeraye a subi ce soir toutes les affres que subit un auteur les soirs de première représentation.

Entre la physionomie de M. de Lapommeraye dans sa stalle et celle des directeurs dans leur loge, quel contraste ! Dans cette partie problématique, MM. Deslandes et Carré jouaient sur le velours. Ils avaient tout d'abord sauvé leur mise en recevant la pièce sans la lire, et s'étaient concilié toutes les sympathies en permettant à M. Zola d'en appeler, sur leur théâtre, d'un inconcevable ostracisme. Aussi, de leur petit cabanon sur la scène, ont-ils suivi la bataille avec la sérénité, sinon avec l'indifférence, de spectateurs commodément assis ; bien convaincus, d'ailleurs, que, succès ou non, ils bénéficieraient largement du tapage préventif fait autour de *Renée,* sans parler de la curiosité légitime qui s'attache à toute production nouvelle du Maître.

Il ne faudrait pas conclure de ces préliminaires que nous avons eu, ce soir, une réédition de la « bataille d'*Hernani* ». La génération actuelle n'a plus les beaux enthousiasmes d'antan, ni ses belles haines. Peut-être, comme le disait un de nos confrères, n'est-elle pas encore mûre pour l' « art nouveau ». Elle n'apporte à ces manifestations qu'un dilettantisme correct, nuancé d'un peu de scepticisme. On n'a pas vu flamboyer à l'orchestre le gilet rouge de Théophile Gautier. Le gilet rouge aujourd'hui n'est plus toléré que chez les valets de chambre ; et ces messieurs s'intéressent moins à la question du naturalisme qu'à celle des bookmakers et des paris mutuels.

Et maintenant, au rideau.

Premier acte. — Chez le président Béraud du Châtel. Intérieur sévère. Ces murs nus et froids expliquent, s'ils ne l'excusent pas, la faute de Renée. On conçoit qu'une imagination de jeune fille ait des envolées hors de cette cage sinistre. Portraits d'ancêtres solennels et renfrognés. Large balcon ouvrant sur le Paris studieux. La silhouette du Panthéon en perspective.

Le président du Châtel est bien là dans son cadre, et M. Montigny réalise avec beaucoup d'art ce type de magistrat à cheval sur les principes, inflexible comme eux. Il fait toucher du doigt la profonde réalité du mot « raide comme la justice ».

M^{lle} Brandès est en noir, comme il sied à une jeune personne qui sait par cœur l'*Irréparable*. Paul Bourget saluerait en elle son héroïne, qui n'est pas, d'ailleurs, sans quelque analogie avec celle de M. Zola.

Il était très difficile de donner l'impression physique du personnage douteux qui fait, pour la forte somme, des reprises aux innocences endommagées. M. Raphaël Duflos a très bien compris et rendu ce Lantier d'essence supérieure. Tout un poème, son pardessus hermétiquement boutonné, dont le col très haut dissimule l'insuffisance du linge. Le voilà, le vrai naturalisme, le voilà bien!

Très naturaliste aussi, M^{me} Daynes-Grassot, sous les traits de la gouvernante sans préjugés, qui vend sa jeune maîtresse à son père, comme elle la vendra plus tard à son mari, Dieu préserve nos filles de M^{lle} Chuin et de ses pareilles!

En voyant ce couple aquatique exercer cyniquement son commerce au grand jour de la rampe, un loustic s'est écrié :

— Ça doit se passer dans le quartier *Dauphine!*

Ce premier acte passe comme une lettre à la poste. On se regarde de l'orchestre au balcon, en ayant l'air de se dire : « Ça n'est que ça! »

M. de Lapommeraye rayonne.

Deuxième acte. — Chez Aristide Saccard. Dix ans se sont écoulés. Le mari de Renée, — *in partibus*, — devenu grand brasseur d'affaires, s'est fait la tête de Monsieur Gendre. La ressemblance a paru d'autant plus piquante, que ce Sosie a la spécialité des coups de Bourse, des tripotages financiers, des expropriations, des achats de terrains, etc., etc. C'est sans doute pour rompre les chiens que l'artiste a pris la voix de M. Got. Quand on ferme les yeux, l'illusion est criante. Ce n'est pas une critique, loin de là.

Entrée du tendre Hippolyte, — pardon, du jeune Maxime Saccard, représenté par M. E. Garraud. Un amoureux de romance, j'allais dire de pendule. L'envie vous prend, à le voir, de soupirer : *Bouton de rose* (bis).

L'antichambre d'Aristide est pleine de solliciteurs, comme à l'Élysée. Comme à l'Élysée, les ministres eux-mêmes attendent leur tour. A la répétition générale, on a trouvé que le ministre des finances croquait le marmot un peu plus que de raison, et l'on a coupé ce petit épisode. D'où il ressort que, même avec le naturalisme, il est des accommodements.

Le hasard a voulu que le ministre des finances actuel, M. Dauphin, se trouvât aux premiers rangs de l'orchestre. A chaque allusion faite à son collègue de l'autre côté de la rampe, tous les yeux se portaient sur lui. Non sans malice. M. Dauphin a de l'esprit. Il a su mettre les rieurs de son côté, en

donnant lui-même le signal du rire. Et le deuxième acte a fini sur un accès de franche et bruyante hilarité.

La salle est en belle humeur. M. de Lapommeraye exulte.

Troisième acte. — La serre, la fameuse serre du roman, sans la fameuse vasque. Cet accessoire est universellement regretté. Décor superbe signé Poisson. On est en plein Paris, et on peut se croire sous les tropiques.

Pour éclairer ce coin de Paradis, Zola voulait une vraie lune. On est naturaliste ou on ne l'est pas. Moi, je l'étais tout petit, car je demandais la lune, pour un oui, pour un non. MM. Deslandes et Carré, ne pouvant satisfaire au désir de leur auteur, ont remplacé l'astre des nuits par des lampes, qui se sont tirées de l'intérim à la satisfaction générale.

Apparition de Mlle Marguerite Caron en blonde. Il est convenu que toutes les Suédoises sont blondes, depuis Mlle Nilsson. Délicieuse dans son élégant costume Louis XV, Mlle Caron joue une jeune fille que son oncle oublie, chaque soir, dans les maisons où ils sont invités. Quand j'ouvrirai mes salons, j'inviterai ce bonhomme d'oncle.

Ovation prolongée à Mlle Brandès, après la scène d'hypnotisme moral où, plongeant au fond de son cœur, elle y voit éclater la flamme dont Phèdre brûlait pour le fils de Thésée.

Rappels frénétiques à la chute du rideau. Le public s'emballe. M. de Lapommeraye est au septième ciel.

Quatrième acte. — Le boudoir de Renée.

Il y avait, au début de cet acte, dans la version primitive de M. Zola, une scène assez... capiteuse.

Le crime était accompli, M^me Saccard, étendue sur sa chaise longue, les vêtements et les cheveux en désordre, posait sur le timbre un doigt languissant. M^lle Chuin se montrait, et Renée disait à cette estimable matrone :

— Ouvrez la fenêtre... Ça sent l'amour ici!

On a coupé la scène. Renée entre simplement, drapée dans un magnifique peignoir en crêpe de Chine jaune d'or.

Oh! ce peignoir! comme disait Noblet dans la *Doctoresse*. Il raconte moins de choses qu'il n'en laisse deviner. Ses dentelles fripées sont d'une éloquence!

La température fraîchit. La salle moutonne. On sent l'approche du grain. Il y a dans l'air un peu de houle. M. de Lapommeraye devient nerveux.

Cinquième acte. — Le coup de pistolet. C'est le coup de grâce. La tempête, qui grondait sourdement, se déchaîne avec fureur. Le rideau tombe sur un tumulte indescriptible. On rappelle les artistes. On les acclame. M. Duflos s'avance pour faire l'annonce traditionnelle. On lui coupe la parole, et le nom de l'auteur se perd dans une avalanche de cris, de vociférations, de bravos et de sifflets. M. de Lapommeraye se voile la face. Tout le monde est debout. Les naturalistes montrent le poing, les autres tirent la langue. Et c'est un échange étourdissant de menaces et de lazzis.

— Assez d'ordures comme ça!
— A Chaillot, les siffleurs!
— Mort aux naturalistes!

— Vive Zola !

— Trublot, à la Villette !

— Francillon, au dépotoir !

— Eh ! tas de muffles, allez-vous en voir la *Comtesse Sarah!*

Ohnet, *s'en allant*. — Je veux bien !

Koning, *même jeu*. — Et moi, qu'est-ce que je demande ?

Telle est la sténographie exacte de cette mémorable soirée.

N'ÉCRIVEZ JAMAIS!

18 avril 1887.

N'écrivez jamais!
C'est surtout en matière de galanterie que cette maxime a la rigueur d'un axiome.

Et c'est pour l'avoir méconnue que tant de Parisiens des deux sexes — gentils seigneurs et honnestes dames — ont, à l'heure qu'il est, maille à partir avec Thémis.

J'entends ceux et celles qui se trouvent mêlés à l'instruction de l'affaire Pranzini, et qui, peut-être, auront les fâcheux honneurs de la Cour d'assises, pour avoir laissé des traces écrites de leur passage dans la vie intime de Marie Regnault.

Les femmes galantes sont d'enragées collectionneuses d'autographes. Elles savent très bien que si, avec quatre lignes de son écriture, on peut faire pendre un homme, il y a toujours un moment où, avec une liasse de billets doux, noués d'une faveur rose, on peut le faire chanter. Rien de plus usuel dans un certain monde, et aussi de plus facile, quand on sait guetter la minute psychologique, que de monnayer les pattes de mouches.

Aussi ces témoignages authentiques d'une folie

plus ou moins éphémère dorment-ils au fond du coffre-fort, à côté des bijoux, de l'argenterie, des obligations de chemins de fer, des titres de rentes sur l'État. Ils sont là classés, étiquetés, numérotés, avec, au dos, le chiffre de leur valeur éventuelle. Chacun des signataires y est taxé ce qu'il vaut, plutôt plus que moins. C'est la réserve de l'avenir, du bon pain blanc sur la planche.

Toutes ces délicieuses créatures ne font pas, à vrai dire, ces calculs intéressés. La plupart n'y mettent pas tant de malice. Et si elles sont jalouses de ces « petites correspondances » au point de ne pas vouloir s'en dessaisir, c'est par ce mystérieux besoin de réhabilitation que les plus perverses ont au fond de l'âme. Il semble qu'elles retrouvent l'estime d'elles-mêmes à feuilleter ces pages naïves ou prétentieuses, passionnées ou tendres, où leurs amants d'une heure, d'un jour, d'une semaine ou d'un mois, ont pris un plaisir de dilettante à leur refaire une virginité. Et elles se promettent des joies ineffables à les relire lorsque, plus tard, fatiguées et vieillies, elles auront déserté la carrière, après fortune faite.

Marie Regnault, à ce qu'on raconte, était de celles-là. Et comme, en dehors de quelques affections régulières, savamment alternées, qui constituaient le fond solide de son existence, elle avait une énorme clientèle flottante, — le casuel, — on conçoit que sa correspondance fût aussi volumineuse et aussi variée que celle de M. de Voltaire.

Cette correspondance serait probablement restée toujours inédite et il n'en serait rien advenu de fâcheux aux soupirants de rencontre dont Marie Regnault avait « couronné la flamme » et dont elle

avait, en échange, reçu, sur papier vélin, un certificat de mauvaise vie et mœurs. Ils dormaient donc sur leurs deux oreilles, aussi insoucieux de ces pattes de mouches que de tant d'autres jetées aux quatre vents de la galanterie parisienne. Quelle souleur quand le triple assassinat de la rue Montaigne est venu brutalement sonner le réveil!

La justice est femme, partant curieuse. Elle a mis le nez dans ce volumineux roman d'amour; et les signatures déchiffrées au bas des divers chapitres ont été pour elle comme autant de pistes sur lesquelles elle a lancé, meute hurlante, ses plus habiles limiers.

Je me figure la tête de M. Guillot, le très perspicace et très éminent magistrat, lorsqu'il a vu défiler devant ses yeux ces spécimens variés de la bêtise et aussi de l'abjection humaines. Le haut-le-cœur a dû le prendre plus d'une fois à parcourir cette littérature aphrodisiaque fleurant l'âcre parfum de la Vénus vénale, le fade relent des ivresses tarifées. Si bronzée qu'elle soit par le contact quotidien de toutes les faiblesses sensuelles et de toutes les hideurs morales, il y a là dedans, m'a-t-on dit, des détails d'un cynisme imprévu devant lesquels a dû se cabrer sa conscience d'honnête homme. Je craindrais d'offenser celle de mes lecteurs si je faisais à certaine violation de l'alcôve conjugale, aux pudeurs de la femme légitime données en pâture à la vieille maîtresse — histoire d'émoustiller ses sens — autre chose qu'une discrète allusion.

M. Guillot s'est dédommagé sans doute de ces vilenies dans le dépouillement de la correspondance féminine. C'est le côté comique de ce drame noir. En sa qualité de grande horizontale, Marie Regnault

entretenait des relations suivies avec toutes les hautes personnalités du monde où l'on s'amuse. Or, dans ce monde-là, l'amusement constitue un labeur sérieux, la gaieté même y est un instrument de travail. Dans cette lutte corps à corps pour la vie, les meilleures camarades restent parfois des mois entiers sans se voir. Chacune pour soi, le rastaquouère pour toutes! Quand on ne se voit, pas on s'écrit. On écrivait beaucoup avenue Montaigne. La poste y déposait chaque jour des lettres timbrées de tous les bureaux de Paris. Il en venait de la province et même de l'étranger. Quelques-unes, à ce qu'on affirme, portaient le timbre de Lesbos.

On a pensé que les signataires de ces lettres pourraient fournir d'utiles éclaircissements à la justice. M. Guillot les a mandées dans son cabinet. Jamais, de mémoire d'huissier, on n'avait vu tant de frimousses maquillées, entendu tant de frou-frous soyeux, dans le couloir sévère des juges d'instruction. On eût dit l'antichambre d'un gentleman à la mode. M. Guillot jouant au Fronsac, est-ce assez piquant, assez original, assez inattendu?

Je dois dire que la plupart de ces dames sont allées là comme elles seraient allées à une partie de plaisir. La publicité n'est pas pour leur déplaire; et, de toutes les réclames, celle de la Cour d'assises, lorsqu'on n'y figure pas pour son compte, entre deux bicornes et deux paires de bottes, est la plus retentissante et la plus enviée. L'une d'elles, cependant, pour des raisons d'un ordre tout à fait intime, a cru devoir protester contre ce qu'elle appelle l'impertinence de la citation. Elle a fait chez M. Guillot une entrée des plus théâtrales.

— Monsieur, a-t-elle dit, c'est un inqualifiable

abus d'autorité!... Je ne connaissais pas cette Marie Regnault... Je ne l'ai jamais vue et je n'ai rien à dire d'elle!... J'ai des amis en haut lieu... J'appartiens à l'un des théâtres les mieux cotés de Paris... Une femme de ma qualité ne se commet pas avec des espèces!

Pour toute réponse, M. Guillot prit sur sa table un petit paquet et le mit sous les yeux de la belle furieuse, qui pâlit affreusement.

C'était *un choix* de lettres écrites par elle à la victime de l'avenue Montaigne.

Tête de la femme de qualité!

N'écrivez jamais! *Scripta manent!*

LES DIAMANTS DE LA COURONNE

19 avril 1887.

« Il n'y a rien, dans ce monde inférieur, de plus admirable que les pierreries. Ce sont les Estoiles de la Terre, qui brillent à l'envy de celles du Firmament, et qui disputent entre elles de splendeur et de beauté. La Nature ne produit rien de plus riche et fait assez voir, en les cachant aux entrailles de la Terre, que les belles choses sont difficiles à acquérir. Le Diamant tient le premier rang et surpasse toutes les autres pierres en éclat et en fermeté, ne pouvant être domté que par soy même, et le sang de Bouc, dont les Anciens nous font une fable, n'ayant aucun empire sur luy. Le Rubis, dont la couleur est si vive et dont le feu perce les ténèbres de la nuit, suit le Diamant. L'Émeraude vient après, avec son verd gay, qui réjouit la vue et dont l'éclat s'épanouit plus elle y est attachée. Ensuite s'avancent en foule l'Améthyste, le Saphir, la Turquoise, la Sardoine, la Chrysolite, l'Yacinthe, l'Opale et quelques autres, qui ont chacune leur prix. La Mer a aussi ses richesses appréciées des humains, puisque, comme la Terre, elle nous donne la Perle. »

Ainsi s'exprime le sieur Chapuyseau dans un Mémoire qu'il adressait, en l'an de grâce 1669, à très

haute et très puissante princesse Dorothée, née duchesse de Holstein, électrice de Brandebourg.

Nous voilà bien loin de la vie parisienne, et bien près cependant, car ces lignes naïves peuvent servir de préface à la vente des diamants de la Couronne qui vont, le 12 mai prochain, subir le feu des enchères.

Un événement parisien, s'il en fut.

Cette vente, autorisée par un vote du Parlement, a soulevé de vives controverses. Elle a ses ennemis passionnés et ses partisans convaincus.

Les premiers, dont M. Louis Enault s'est fait l'éloquent interprète dans sa curieuse monographie des Diamants de la couronne, protestent contre cette dispersion des derniers vestiges d'une époque qui eut ses grandes pages, si elle eut aussi ses malheurs, et qu'il n'est au pouvoir de personne de rayer de l'Histoire. « Si la France est assez riche pour payer sa gloire, disent-ils, elle n'est pas assez pauvre pour être contrainte à vendre ses souvenirs. Il nous répugne de penser que les ferrets d'Anne d'Autriche, les diamants de Louis XIV, les rubis de Louis XVI et les perles de Marie-Antoinette passeront, de vente en vente, entre les mains des brocanteurs. Un jour viendra peut-être où nous serons heureux de voir le Régent étinceler encore au pommeau de quelque épée victorieuse, et les émeraudes et les saphirs des diadèmes briller d'un doux éclat dans quelque blonde chevelure de princesse. Ce n'est point aux hommes que l'avenir appartient. »

« Sentiment que tout cela ! ripostent les autres. Dans un pays où il n'y a plus de couronne, les diamants de la Couronne n'ont plus de raison d'être. La République, épuisée par la dette d'argent, qu'elle a dû payer après la dette de sang, n'a pas les moyens de

garder dans ses coffres, en les laissant improductifs, des hochets d'une si grande valeur. C'est folie de laisser dormir tant de millions, alors que, faute d'un encouragement matériel, avortent ou pâtissent tant d'œuvres intéressantes. Certes, c'est une chose respectable que la religion du passé ; mais elle doit se résigner à des concessions, même douloureuses, pour aplanir les difficultés présentes et préparer l'avenir. »

Je n'ai pas à me prononcer entre les deux thèses. L'une et l'autre peuvent être défendues avec succès. Les champions de la seconde invoquent, à l'appui, des arguments que l'impartialité me fait un devoir de reproduire :

1° En mettant aux enchères ces souvenirs des régimes déchus, ce n'est pas une œuvre de haine que poursuit le régime actuel, puisque nos collections artistiques en doivent garder les plus précieux spécimens. Le Louvre, par exemple, héritera du *Régent*, d'un des *Mazarins*, de la *Broche-reliquaire*, de la *Montre du dey d'Alger*, du petit *Éléphant de Danemark*, du grand *Rubis gravé*, du *Dragon* formé d'une perle montée en or émaillé, et de l'*Épée militaire*. Et divers lots de diamants, de rubis, d'améthystes, d'émeraudes, de saphirs, d'opales, de turquoises, de topazes et de perles seront attribués, partie au Muséum d'histoire naturelle, partie à l'École des mines, où les illusionnés pourront venir, tout à leur aise, rafraîchir leurs illusions et les fidèles retremper leur foi.

2° Les produits de la vente, versés à la Caisse des dépôts et consignations, seront consacrés ultérieurement à des œuvres d'utilité publique. Et comme elle émane du ministère des beaux-arts, il y a lieu d'espérer que M. Berthelot ou tout autre en distraira

les éléments nécessaires à la fondation, désormai urgente, d'une Caisse des musées.

J'ajouterai qu'en ordonnant la fonte de la couronne impériale, du glaive du Dauphin et du glaive de Louis XVIII, les Chambres ont fait preuve d'un très honorable scrupule. Elles n'ont pas voulu que ces insignes de la royauté pussent être acquis par un Barnum quelconque et devenir le prétexte d'une scandaleuse et lucrative exhibition.

A partir de demain, les diamants de la Couronne seront exposés, jusqu'au jour de la vente, dans la salle d'Apollon, au pavillon de Flore. C'est la troisième fois, depuis la République, que le public est admis à les contempler. La première exposition eut lieu, en 1878, au Champ-de-Mars; la seconde, en 1884, dans la salle des États, au profit des Écoles professionnelles. On peut prédire à la troisième le même succès et la même vogue qu'à ses aînées.

Quant à la vente, le résultat ne fait pas un doute. Ces joyaux illustres trouveront aisément preneurs, et parmi les têtes couronnées, — il y en a encore, — et parmi les simples millionnaires, heureux de s'offrir un diamant acheté par Mazarin, accepté par Louis XIV, et incrusté dans la couronne de Louis XV. Entre les grandes dames de France et de l'étranger, j'en sais bon nombre qui professent pour ces souvenirs mélancoliques le culte de l'impératrice Eugénie. C'est une occasion unique d'y satisfaire, et il n'est pas probable que jamais elle se représente. Car, si Napoléon Ier a pu faire rentrer dans les écrins une partie des diamants volés en 1793, ceux qui, le 12 mai prochain, les auront acquis d'une façon correcte ne seront pas disposés à s'en dessaisir, même avec une grosse plus-value.

SUR LA BRÈCHE

20 avril 1887.

A Albert Delpit.

Tu vas livrer, mon cher ami, ta septième bataille dramatique. Permets au fidèle compagnon des anciens jours de venir faire la veillée des armes avec toi.

Sept batailles en dix ans! Sept batailles livrées, avec des fortunes diverses, mais toujours avec l'honneur sauf, contre cette hydre aux mille têtes qu'on appelle le public des premières : deux à la Comédie-Française, deux au Gymnase, deux au Vaudeville, une aux Nations, et la prochaine à l'Ambigu! Et, en ces dix ans, tu n'as pas un seul jour quitté la brèche, ne levant le siège du théâtre que pour pousser d'heureuses reconnaissances dans le feuilleton et dans le livre. J'ai là sous les yeux le catalogue de tes pièces et de tes romans. 16 volumes! Sauf deux ou trois, on pourrait écrire en regard de chaque titre ce mot : Succès. 16 volumes! C'est une œuvre d'homme, cela, mon camarade! Et tu aurais presque le droit de considérer la tienne comme finie, à l'âge où tant d'autres commencent la leur! Mais tu n'as

pas pour rien du sang de Yankee dans tes veines, et tu n'es pas de tempérament, que je sache, à déserter de sitôt la fière devise : *Go ahead!*

Te souviens-tu du petit pigeonnier de la rue Laffitte? Que d'heures charmantes passées là-haut, tout près du ciel embrumé de canonnade, pendant cet horrible hiver de 1870! On s'y retrouvait de temps en temps, après les tristes jours et les nuits plus tristes encore, passés soit au bastion, soit aux avant-postes. Nous arrivions las de corps et d'âme, effarés, découragés, aigris par le sentiment de notre impuissance à faire quelque chose d'utile, à montrer la soif de sacrifice et la force de dévouement qu'il y avait en nous. Alors, de ta voix vibrante comme un clairon, tu nous lisais quelques-unes de ces pages enflammées qui, réunies, devaient faire plus tard le beau poème de l'*Invasion*, ou quelques strophes encore inédites des *Dieux qu'on brise*. Et nous sortions de ces haltes poétiques, entre deux étapes cruelles, rafraîchis, raffermis, rassérénés, avec un peu moins d'angoisse et un peu plus d'espoir dans le cœur!

Déjà tu montrais dans le commerce intime un petit bout de ce panache que tu devais un jour arborer si carrément au théâtre et dans le livre. C'était un héritage du grand Dumas, que nous avions eu tous deux l'honneur et le bonheur de connaître alors qu'il était encore dans la pleine vigueur de ses admirables facultés. Ce diable d'homme avait le don de communiquer à tout ce qui l'approchait un peu de sa flamme romantique. Il y avait en lui comme un reflet de ces paladins dont il fut l'historiographe enthousiaste et passionné. Et à vivre dans son atmosphère, si peu que ce fût, on se sentait tout imprégné

d'effluves héroïques. Ce géant, qu'on a voulu faire
passer pour un Fracasse, n'était au fond qu'un Porthos, doux, naïf et tendre, un Porthos avec la chaleur d'âme et la crânerie chevaleresque d'un d'Artagnan. Il avait surtout, comme les héros que sa plume
a faits immortels, l'ardent amour de son pays et le
culte de sa gloire. Et Dieu voulut sans doute, en le
rappelant de ce monde au seuil de l'Année terrible,
l'affranchir d'une double douleur : voir la France
gravir son affreux Calvaire et le Prussien fouler les
pelouses de Villers-Cotterets, où il devait, quelques
mois plus tard, faire, entre quatre planches de sapin,
une rentrée triomphale.

Tu n'as point renié cet héritage. Ce bout de panache, que tu tiens de notre grand Dumas, tu l'as toujours et partout crânement et fièrement arboré. D'autres t'en ont raillé, moi je t'en félicite. Il y a quelque
courage à le porter haut en ces temps sans noblesse
et sans enthousiasme. Ce pauvre panache, est-il assez démodé, assez vieux jeu! On l'a banni de notre
théâtre, de nos livres, de nos mœurs! Et tu vois ce
que sont nos mœurs, nos livres, notre théâtre! Il
n'y a guère que le général Boulanger qui, de temps
à autre, ose en faire une timide exhibition, qu'on
trouve tapageuse. Moi, je l'aimerais presque rien que
pour cela.

Et c'est aussi pour cela que j'aime ton théâtre et
tes livres. Et je les aime encore parce qu'il s'y trahit
un effort visible pour réagir contre les turpitudes
courantes, parce qu'au lieu de nous rabaisser ils
nous élèvent, parce qu'au lieu de nous décourager
ils nous réconfortent, parce qu'enfin il s'en dégage
comme un parfum de poésie chevaleresque et de
saine honnêteté.

Ces qualités, *Mademoiselle de Bressier* les a toutes. Tel est le roman, tel sera le drame. Je jurerais, sans le connaître, qu'on y verra flotter un bout de panache; et je jurerais aussi que tous les gens de cœur s'y rallieront.

LE BAL DES ARTISTES

21 avril 1887.

J'ai rencontré hier une de nos plus aimables comédiennes qu'une indisposition persistante a retenue tout l'hiver dans le Midi.

— Figurez-vous, me dit-elle à brûle-pourpoint, que j'arrive de là-bas tout exprès pour assister au bal des Artistes dramatiques... Je ne fais qu'un saut de la gare au siège du Comité... Et plus une seule première loge!.. Es-ce assez de guignon?

— Eh bien! répliquai-je, que n'en preniez-vous une seconde?

— Vous n'y songez pas!... Les secondes loges, c'est *shocking!*

— Pas si *shocking*, je vous jure... On y sera, cette année, en fort bonne compagnie... Les organisateurs ont eu l'heureuse inspiration de les tarifer au même prix que les premières... L'amour-propre ne saurait donc être en jeu... Il n'y a plus qu'une différence d'étage. Et votre obole, pour tomber d'un peu plus haut, n'en aura pas moins de valeur.

— Vous avez raison. Je vais retenir une seconde loge.

Et voilà comment le bal des Artistes comptera, samedi prochain, une jolie femme de plus.

Il était bien malade, le bal des Artistes. Il ne battait plus que d'une aile, depuis assez longtemps déjà. Et il semblait que, l'année dernière, il eût reçu le coup de grâce.

J'ai plusieurs fois indiqué la cause de ce discrédit... Les comédiennes — j'entends celles *qui comptent* — avaient fini peu à peu par se désintéresser de cette fête annuelle. Elle aurait dû pourtant leur tenir au cœur, car, si elles en étaient l'ornement, elles en étaient aussi les bénéficiaires. Les gens de plaisir payaient volontiers un louis celui de voir face à face et de coudoyer toute une nuit les délicieuses créatures qu'ils avaient vaguement entrevues, eux profanes, dans la perspective de la scène, comme, dans la profondeur du sanctuaire, des idoles hindoues. Or, il faut bien le dire, ce qu'on voyait le moins au bal des Artistes, c'étaient les dames artistes. D'où la déchéance de ce bal qui fut si longtemps une des principales attractions de l'Hiver parisien.

Pour justifier leur abstention, ces dames se retranchaient derrière une excuse assez spécieuse :

— Nous ferions bien acte de présence, si nous avions la certitude que notre exemple serait suivi par Mlles A..., B..., C..., D... de l'Opéra ; par Mlles E..., F..., G..., H... de l'Opéra-Comique, et par Mlles X..., Y..., Z... de la Comédie-Française... Mais il ne nous plaît pas d'aller seules, ou quasi seules, nous offrir en pâture à la curiosité de badauds !

Ce raisonnement, fort plausible au point de vue individuel, avait l'inconvénient d'amener la désertion générale. Et la désertion des dames artistes devait avoir pour conséquence inévitable la désertion du public.

Comment rallier ces forces éparses et réfractaires ?

Ce difficile problème, le comité de l'Association et quelques-uns de nos confrères de la Presse l'ont très ingénieusement résolu.

Ils ont pensé que les artistes, les femmes surtout, étaient un peu de la race des moutons de Panurge, et qu'il suffirait de quelques *meneuses* pour entraîner tout le troupeau. Et voici comment ils ont utilisé la formule rabelaisienne.

Ils ont dit aux directeurs de la Comédie-Française et de l'Opéra :

— Donnez-nous, pour notre affiche, quelques numéros de votre répertoire. N'importe lesquels, car ce n'est qu'un prétexte pour avoir en vedette les artistes de premier rang indispensables à leur exécution.

Et la Comédie-Française a donné la Cérémonie du *Malade imaginaire*, et, avec la Cérémonie, Mmes Reichemberg, Broisat, Samary, Lloyd, Bartet, Granger, Dudlay, Pierson, Muller, Martin, Fayolle, Frémaux, Lerou, Amel, Durand, Kalb, Céline Montaland, Persoons, Agar, Fournier, Hadamard et Du Minil.

L'Opéra, d'autre part, a donné le ballet du *Cid*, celui de *Françoise de Rimini*, celui d'*Henry VIII*, celui de *Patrie!* et les *Jumeaux de Bergame*; et, avec ces ballets, les deux étoiles de la danse, Mlles Mauri et Subra ; et, avec ces deux étoiles, leurs gracieuses satellites, Mlles Sanlaville, Invernizzi, Grangé, Monnier, Ricotti, Keller, Gallay, Sacré, Chabot, Désiré, Lobstein, Violat et Salle.

Ces dames ne pouvaient décemment se formaliser de servir de miroir aux alouettes, puisque c'est la bienfaisance qui tire le cordon.

Et, devant cette galante perspective, les alouettes sont tombées en masse au bureau de location, toutes rôties.

Mais elles n'auront pas à regretter de s'être laissé prendre... On ne les plumera pas.

Voici, pour l'édification des amateurs, la nomenclature des premières loges, avec les noms des titulaires :

Côté gauche. — 1. Mme Judic; 3. Mlle Léonide Leblanc; 5. Mlle Marie Chalont; 7. Mlle Darlaud; 9. Mlle Aimée Martial; 11. Mme Bischoffsheim; 13. Mme A. Heine, 15. M. Ochsé; 17. Mme Verne; 19. Mlle Muller; 21. Mlle Deschamps; 23. Mlles Depoix et Rosa Bruck; 25 et 27. M. Arcé, ministre de Bolivie; 29. M. A. Vacquerie; 31. Mme Merle; 33. Mme veuve Oppenheim; 35. Mlle Julia de Cléry.

Côté droit. — 2. Mlle Valtesse de la Bigne; 4. M. d'Hubert; 6. M. Faure; 8. Mlles Chassaing et Marie Gillet; 10. Mlle Decroza; 12. Mlle Georgette Ollivier; 14. M. Halanzier; 16. Mlle Nixau; 18. M. Benito Juarez; 20. Mlle Marie Leroux, présidente, et toute la corporation des Rieuses; 22. M. Charles Laurent; 24. Mlle Lender; 26 et 28, le Jockey-Club; 30. M. Gragnon, préfet de police; 32. Mme Denain; 34. le ministre des beaux-arts; 36. le baron Adolphe de Rothschild.

Les secondes loges seront aussi bien peuplées. Mais le vrai bouquet de fleurs, ce sera la fournaise.

Faut-il énumérer, après cela, les attractions diverses qui doivent concourir à l'éclat de cette fête sans précédent? Métra conduisant l'orchestre et cédant le bâton à Mlles Jeanne Granier, Louise Théo, Marguerite Ugalde et Mily-Meyer, pour le quadrille d'*Orphée aux enfers*, la valse de *Madame Boniface*, le quadrille de la *Gamine de Paris* et la polka de *Joséphine vendue par ses sœurs*; tous les artistes hommes de l'Opéra-Comique chantant le chœur des

Deux Avares; Ferko Patikarius et ses tziganes endiablés ; M. Wettge et l'admirable musique de la garde républicaine ; la tombola finale — une parure de 250 louis remboursable en argent — avec parade de Christian et de Dailly, les deux illustres bobèches?

A quoi bon?

La *great attraction,* le clou du bal des artistes, c'est la présence des dames artistes.

Elles y seront.

Cela suffit pour faire salle comble.

LES AMAZONES DE PARIS

22 avril 1887.

Enfin, voilà les beaux jours revenus. Le Bois a repris son animation pittoresque et sa physionomie élégante. On y revoit, un à un, tous les habitués, ceux-ci nouveaux débarqués, ceux-là — les Parisiens endurcis — ayant changé leurs heures de promenade et lâché « le quatre à six » pour le matin. De-ci de-là, quelques silhouettes nouvelles, des célébrités de demain peut-être ; de jolis chevaux et de fringants cavaliers.

Mais la grande joie pour les yeux, ce sont les amazones. Jamais il ne s'en est vu tant et de si correctes à Paris. Certes, nous sommes encore loin de l'Angleterre, à ce point de vue, et il nous reste pas mal de chemin à parcourir avant que le Bois de Boulogne soit en état de lutter avec Hyde-Park pour le nombre et la valeur de ses écuyères. Toujours est-il que le sport de l'équitation a fait, en ces dernières années, force recrues parmi les grandes dames de France, et que quelques-unes s'y adonnent avec une ardeur, je devrais dire avec une passion toute nouvelle chez

nous. Cette recrudescence stupéfie les hommes de la génération antérieure à la nôtre. Pour un peu, ils en seraient scandalisés.

Il n'y a pas encore bien longtemps, en effet — cela remonte au règne de Louis-Philippe — que l'exercice du cheval était le privilège à peu près exclusif d'un petit nombre d'individualités féminines. Ce goût pour un plaisir généralement peu goûté du sexe faible leur donnait comme un ragoût d'exception, comme une auréole d'excentricité. On les appelait des *lionnes*. La mère n'en permettait pas le commerce à sa fille, et les douairières bien pensantes ne prononçaient leur nom qu'avec une nuance de dédain. C'est à peine si, en province, où le cheval était jadis l'instrument de locomotion le plus usuel, on aurait pu trouver cinq ou six amazones. Quant à Paris, on n'en comptait guère que quatre, à cette époque, parmi les femmes de la société : la marquise de Contades, fille du maréchal de Castellane, devenue depuis Mme de Beaulaincourt; la baronne de Pierres, dont le père, M. Thorn, Américain richissime, habitait, rue de Varennes, l'hôtel de Mme Adélaïde, depuis hôtel Galliera; la baronne de Saint-Didier et la vicomtesse de Courval, qui fut la première élève de M. Mackensie-Grieves.

La baronne de Pierres et la marquise de Contades étaient des écuyères hors ligne. Elles paraissaient égales en hardiesse, en élégance, en grâce, en solidité. Celle-ci pourtant, plus téméraire, plus habile à franchir les obstacles, plus dure aux fatigues, avait peut-être moins de finesse que son émule. Son triomphe était la chasse à courre; elle suivait l'équipage du marquis de Coislin — celui-là même qui, à soixante-quinze ans, s'engageait, dans la guerre

avec l'Allemagne, comme simple zouave pontifical — et elle était l'héroïne admirée de ces réunions. La baronne de Pierres était plus faite pour le manège ou pour la promenade.

Au début du second Empire, l'impératrice Eugénie, dont on se rappelle le goût pour l'équitation, remit ce sport à la mode par son ardeur aux chasses de Compiègne et ses chevauchées quasi quotidiennes au Bois. Les grandes dames d'alors, pour faire leur cour à la souveraine, se prirent d'une belle passion pour le cheval. Toutefois, l'entourage de l'Impératrice ne produisit pas une seule écuyère marquante.

Mais le branle était donné ; et depuis, grâce à l'entrain des jeunes Américaines, de vraies centauresses, cette passion pour le cheval est devenue, pour ainsi dire, endémique parmi les femmes de la société. Il y en a près de cent aujourd'hui, toutes du meilleur monde, qu'on peut voir presque chaque jour dans l'Allée des Acacias ou dans l'Avenue du Bois-de-Boulogne. En première ligne, il faut citer Mme la duchesse de Fitz-James, l'élève favorite de M. Mackensie-Grieves, l'homme de Paris qui monte le plus et le mieux. Cette amazone, qui joint à une hardiesse prodigieuse une indémontable solidité, possède, au château de la Lorie, en Anjou, un équipage de lièvre qu'elle conduit elle-même, franchissant les obstacles avec une intrépidité rare. Et l'Anjou, comme on sait, est la contrée de France où les obstacles sont les plus durs et les plus dangereux.

Après Mme de Fitz-James, viennent la marquise de Castellane, Mme de Saint-Roman, née Slydell, la baronne Alphonse de Rothschild, la princesse de Sagan, la baronne de Vatry, la comtesse de Clermont-Tonnerre, la marquise de Rostaing, — la compagne

préférée de l'impératrice d'Autriche et l'émule d'Élisa; —M^me de Betzold, née princesse Soutzo, M^me Bischoffsheim, la comtesse d'Alsace, née de Ganay; sa belle-sœur, née Van Brinen; la baronne Reille, née de Dreux-Brézé; M^me Honischer, une charmante Anglaise, pour qui l'amazone est un véritable triomphe; la comtesse de Montgomery, M^me de Caraman, née de Toustain; la vicomtesse Greffulhe, née de Caraman-Chimay, etc., etc. — sans parler d'un escadron de délicieuses jeunes filles qui caracolent, le matin, à travers les allées du Bois de Boulogne, égayées par leurs joyeux éclats de rire et tout illuminées de leur rayonnante jeunesse.

Cette promenade matinale, par cette embellie printanière, est à la fois le délassement le plus hygiénique et le spectacle le plus aimable que je puisse recommander à mes lecteurs.

LE VERNISSAGE

30 avril 1887

Il pleuvait!

C'est une tradition qui se fait pour l'ouverture du Salon comme elle s'est faite pour l'ouverture du Cirque.

Et pas plus l'une que l'autre de ces deux solennités n'y perd rien de sa vogue et de son éclat.

De tous les êtres doués de raison, le Parisien est, en effet, le plus indifférent aux caprices de la température. Qu'il pleuve, qu'il vente, qu'il neige, il se montre partout où il est séant de se montrer. Or, il serait disqualifié, le Parisien, digne de ce nom, qui ne se montrerait pas au vernissage.

C'est dire que, de neuf heures du matin à cinq heures du soir, on a vu circuler, à travers l'immense bazar artistique, tout ce qui marque, à un titre quelconque, dans les couches diverses du Tout-Paris.

Il était de mode, autrefois, dans les comptes rendus des premières représentations, de faire le dénombrement des personnalités marquantes. C'était de la copie facile, et ça flattait une foule de petites vanités. Mais on s'aperçut à la longue que cette publicité tournait invariablement dans le même cercle,

que c'était toujours le rappel des mêmes personnages, une prime offerte aux mêmes amours-propres. Et les reporters rayèrent cela de leurs papiers. Ainsi pour le vernissage. En feuilletant mon carnet de notes, j'y retrouve, ou peu s'en faut, les mêmes noms que les précédentes années. Et, comme je n'aime pas les redites, je m'abstiens de toute nomenclature.

Il en est des œuvres exposées comme du public. Wolff disait excellemment ce matin qu'à la première visite on rend rarement justice au Salon ; on croit toujours que c'est celui de l'année dernière. C'est surtout au vernissage qu'éclate la vérité de cette impression. La cohue environnante donne à ce fouillis de toiles, de marbres, de bronzes et de plâtres je ne sais quel aspect de déjà vu. Et, même pour celui que la seule préoccupation artistique amène au Palais de l'Industrie, il est bien difficile de discerner ce qu'il y a de nouveau, d'inédit, d'original, de hors de pair dans ce formidable ensemble.

Ceux-là sont rares, au surplus. La grande majorité se compose de Raoul Desloges résignés au rôle de flot dans cette mer tumultueuse. Et lorsque quelques-uns de ces flots inconscients s'arrêtent, entre deux remous, devant une œuvre quelconque, c'est pour y échanger les dialogues les plus saugrenus.

J'en ai vu deux en extase devant une raie sanguinolente. Savez-vous ce qu'ils se disaient?

— La raie, un poisson exquis !

— Moi, je préfère la sole !

Deux autres, le nez sur la toile, reniflaient avec délice un onctueux camembert.

— C'est le roi des fromages ! affirmait celui-ci.

— On en mangerait ! répliquait celui-là.

Voilà toute la philosophie du vernissage.

Le Salon de 1887 s'appellera dans l'histoire le Salon Boulanger. L'illustre général y figure un peu partout, à pied, à cheval, le bicorne en bataille, nu-tête, avec ou sans décorations, de profil ou de face. On se demande comment il a pu suffire à toutes ces poses au milieu de ses innombrables travaux.

Toujours est-il que la caisse des artistes a bénéficié largement de la popularité qui s'attache à ce soldat aimé des foules. Et le buffet a dû faire une énorme recette en offrant aux consommateurs, comme hors-d'œuvre gratuit, son image adorée.

A la sculpture, on n'entendait que ces fragments de dialogue :

— L'avez-vous vu?

— Parbleu!

— Hein! comme c'est ça! Celui de Guilbert est plus vrai que nature.

— Moi, je préfère celui de Vasselot.

— Et moi, celui de Croisy.

Un groupe compact stationnait devant un grand gaillard, au torse demi-nu, aux cheveux embroussaillés, à la moustache tombante. Et les commentaires d'aller leur train :

— Ce n'est pas ainsi que je me le figurais.

— Je lui croyais toute sa barbe.

— J'aurais mieux aimé le voir en uniforme.

— En uniforme?... Vercingétorix!

— Vous dites?

— Je dis Vercingétorix... Pour qui diable le preniez-vous?

— Dame!... pour le ministre de la guerre!

— Ah! elle est bonne!... Au fait, général pour général.

LE VERNISSAGE.

Il a fallu toute la splendeur de la *Diane* de Falguière et l'audacieuse fantaisie du *Gorille* de Frémiet pour faire une heureuse diversion à cette curiosité... maladive. Je dois dire aussi qu'après ce furieux accès de fièvre boulangiste, on a pris plaisir à regarder les jolis bustes de Berthelier, par M. Delhoye; de Vacquerie, par Dalou; de H. Fouquier, par M^{me} Vegl; du général Pittié, par M^{lle} Amélie Colombier; de M. et M^{me} Escalaïs, par M. Mombur; de M^{lle} de La Roche-Lambert, par M. d'Astanières; de David d'Angers, par M. Perrey; de M. Chevreul, par M Grandin; de Prosper Gicquel, par M. Franceschi; l'*Orphée*, de M. Peinte; les *Chiens bâtards*, de M. Cain; l'*Idylle*, de M. Sul-Abadie; l'*Almée au Caire*, de M. Hottot; le *Génie pleurant*, de A. Mercié; l'*Omphale*, de Gérome, etc., etc.

A la peinture, même course haletante après les images sans nombre du général Boulanger. On passait sans donner un regard à tant de belles ou jolies choses éparpillées dont j'ai gardé la vision charmante : la *Fin du travail*, de J. Breton; *Dans les rêves*, de Chaplin; les *Ruines de la Cour des comptes*, de Lansyer; la *Rêverie algérienne*, de Saint-Pierre, le *Cerf aux abois*, d'Albert de Gesne; *M^{lle} de Sombreuil*, de Story; l'*Angelus de Jeanne*, de Félix Lucas; le *Harem*, de Lecomte du Nouy; le *Passeur*, de Bayard; le *Soir*, de Duez; le *Reischoffen*, d'Aimé Morot; la *Baie de Morsalines*, de Guillemet; la *Belle Matinée*, de Raffaelli; *Sous les pommiers*, de Roger Jourdain; la *Salle des Pas-Perdus du Palais*, et le *Cantique*, de Jean Béraud; *la Noce*, d'A. Fouré; la *Salomé*, de Rochegrosse; le *Marché d'automne*, de Victor Gilbert; *Surpris par l'orage*, de Brispot;

Avant l'opération, de Gervex ; l'*Histoire des lettres,* de Flameng ; la *Théodora*, de Benjamin Constant ; le *Nid de misère*, de Patry ; la *Cléopâtre*, de Cabanel ; la *Salamine*, de Cormon ; la *Scène de village*, de Caillé ; les superbes portraits d'Alexandre Dumas, par Bonnat ; de Mounet-Sully, par Chartran ; du professeur Peter, par Roth ; de M. Berthon, par la fille de notre regretté collaborateur Florian Pharaon ; de M. A. L..., par M. Laissement ; de M^{mes} Gustave A..., et Albert de S..., par M. Charles Giron ; de M. Abbéma, par M^{lle} Louise Abbéma ; de M^{me} de L.., par M^{me} Causse ; de M. Davrillé des Essarts, par M^{me} Perrée ; de M^{lle} Bernerette Réty, par M. Mathey ; de M^{lle} Nancy Martel dans le *Lion amoureux*, par M^{lle} Aderer, etc., etc... On avait bien le temps de s'arrêter à ces bagatelles !.. On était venu pour voir le général Boulanger... On allait au général Boulanger !... Il n'y avait que lui !... Il n'y avait que lui !

Ah ! M. Debat-Ponsan peut se vanter d'avoir fait recette avec son Boulanger équestre ! Un peu plus loin, sur la même cimaise, M. Granet — du même peintre — contemple d'un œil humide son collègue du Cabinet. Il semble dire :

— Si tu es en belle place, c'est à moi que tu le dois !

On raconte, en effet, que le ministre des postes a télégraphié, des confins du désert, à M. Pretet, l'aimable dispensateur de la cimaise :

« Prière de mettre en très belle place le portrait du général Boulanger, par M. Debat-Ponsan. »

Touchante solidarité ministérielle !

Où les boulangistes ont fait trêve, c'est à déjeuner. Comme d'habitude, on a pris d'assaut tous les res-

taurants du voisinage. Le mauvais temps a favorisé Ledoyen. Il pleuvait à verse quand a sonné l'heure du bifteck, et naturellement on gagnait au plus proche. L'heureux Milon a refusé du monde.

On a dit que ce qu'il y avait de meilleur dans les duels, c'était le déjeuner.

On en peut dire autant du vernissage.

FOLIES VARIÉES

10 mai 1887.

Au déjeuner du Cercle. L'atmosphère est de plomb. On respire à peine, et toutes les conversations roulent autour de ce thème d'une actualité « brûlante » : la chaleur.

— Excellent pour les petits pois ! dit l'un.
— Excellent pour la vigne ! dit un autre.
— Excellent surtout pour les aliénistes ! ajoute le docteur F..., en ricanant.

Et comme cette déclaration jette un certain malaise parmi les convives.

— Savez-vous, Messieurs, poursuit le docteur, ce que cette température équatoriale a déterminé de cas de folie, depuis quarante-huit heures, dans la seule enceinte des fortifications ? Vingt-six, ni plus ni moins ! Gare à nos moelles !

Personne n'osait contredire un homme si bien en situation de connaître la « cote officielle » des cerveaux parisiens. Mais la causerie dévia comme par miracle, et aux variations un peu banales sur les écarts du thermomètre succédèrent des variations brillantes sur ce qu'Érasme considérait comme le dernier mot du bonheur. Ce fut à qui trouverait

dans ses souvenirs le plus bizarre spécimen d'aliénation mentale.

— Messieurs, commença Charles Monselet, un jour que je visitais Charenton, on me laissa seul en tête à tête avec un individu d'apparence fort raisonnable et qui me parut, après un entretien de quelques minutes, en pleine possession de ses facultés. Était-ce la victime de quelque erreur médicale ou le héros de quelque drame domestique ? Il s'aperçut de mes perplexités, et passant son bras sous le mien :

« — Vous cherchez, me dit-il, sur ma physionomie des traces d'égarement ? Vous n'en trouverez pas. Cela vient d'un fait bien simple, presque unique, à ce que l'on prétend : Je sais que je suis fou, et cette conviction constitue à la fois ma supériorité et mon malheur. La médecine ne me pardonnera jamais ma clairvoyance.

« — Oserai-je vous demander comment se manifeste votre folie et quel en est le caractère ?

« — Comment donc !... Je n'ai pas de folie propre : j'emprunte celle des autres, quand ils n'en ont pas besoin. Je paie demi-bourse ici, mes moyens ne me permettant pas d'avoir une spécialité de folie en toute propriété. Donc, je suis un peu forcé de vivre sur le commun. Du reste, on me prête assez volontiers, je n'ai pas à me plaindre. Tenez, il n'y a qu'un instant, ce gros, que vous voyez accoudé là-bas sur la balustrade, m'a prêté sa folie qui consiste à se croire l'avant-dernier des Mohicans. Je viens de la lui rendre, après l'avoir gardée une demi-heure, et c'est pourquoi vous me trouvez dans le calme le plus parfait. »

C'était le tour d'Adolphe Belot, un des leaders les plus écoutés de la table.

— Mon cas, fit-il, est plus triste. Je connaissais un jeune chirurgien à qui quelques opérations malheureuses avaient irrémédiablement détraqué le cerveau. Sa folie consistait à se promener tous les jours, d'une heure à trois, dans le cimetière Montmartre, et à débiter sur les tombes toutes sortes de choses inarticulées. Je le surpris un jour qu'il voulait forcer la grille d'une concession perpétuelle.

« — Que faites-vous là, docteur? lui demandai-je en cherchant à l'emmener.

« — Laissez-moi, me répondit-il, je vais faire des excuses à mon dernier malade!

« A quelque temps de là, le pauvre diable mourut chez le docteur Blanche. Tous les pensionnaires de la maison suivirent son convoi, et le lendemain on put lire dans une feuille facétieuse : « Hier ont eu « lieu les obsèques du docteur X... Il y avait un monde « *fou.* »

L'histoire de Monselet avait fait sourire; celle de Belot fit frissonner. Je sentis qu'il fallait réagir contre cette impression macabre :

— Messieurs, repris-je, après la note lugubre, la note gaie. Plusieurs d'entre vous ont connu l'aimable docteur Campbell, l'un des médecins de l'Impératrice. Bien que d'origine anglaise, Campbell exerçait en France et n'avait conservé qu'un seul client de l'autre côté du détroit...

— Client! interrompit toute la table en chœur... vous voulez dire cliente?

— Point du tout!

— Mais Campbell était accoucheur!

— Eh bien?

— On n'accouche que les femmes...

— Et les hommes aussi.

— Mauvais plaisant!

— C'est comme j'ai l'honneur de vous le dire. Voici, d'ailleurs, l'anecdote en deux mots, telle que je la tiens de Campbell lui-même. Son client d'outre-Manche était lord D... Ce gentleman, colossalement riche, et, du reste, absolument sain de corps et d'esprit, était atteint d'une folie unique en son genre, que j'appellerai la folie de la génération.

« A certaines époques déterminées, le noble lord croyait ressentir les symptômes de l'enfantement. Il s'alitait, commandait la layette, prenait toutes les dispositions usitées en pareil cas, et mandait Campbell par télégraphe.

« Le docteur arrivait. Inutile de dire que son intervention était purement platonique, et que le malade accouchait par la simple opération... de son propre cerveau. La délivrance accomplie, on recherchait, parmi les nouveau-nés du village, le plus intéressant et le plus nécessiteux; on le présentait à lord D..., qui le choyait, le caressait, le dotait, et, une fois relevé de couches, n'y pensait pas plus qu'à sa première molaire.

« La dernière fois qu'il fut en mal d'enfant, il n'y avait dans le pays que des mioches hors d'âge. Comment faire? Le cas était urgent. Passe un collégien en uniforme : on le hèle, on l'empoigne, et, sans qu'il ait eu le temps de protester, on le dépose sur le lit de souffrance.

« — Ah! fit lord D..., avec un soupir et tapant sur la joue du bonhomme, je m'explique pourquoi j'ai tant souffert... Ce sont les boutons! »

LE DIAMANT IMPÉRIAL

13 mai 1887.

Si j'étais le maître de la rubrique : *Un conseil par jour*, jusqu'à ce que la vente des diamants de la Couronne fût terminée, on y lirait la recommandation suivante :

« Les personnes sujettes aux vertiges feront sagement d'éviter la salle des États. »

On sort, en effet, de ces vacations, la vue trouble, comme si, d'un rapide voyage à travers la voie lactée, on était brusquement rejeté sur terre.

J'en revenais hier, bras dessus bras dessous avec un de nos premiers spécialistes en joaillerie, qui s'amusait beaucoup de mes naïves extases, étant moins impressionnable par état.

Sur la place du Carrousel, mon homme me poussa dans une voiture. Il y prit place près de moi, et fouette cocher!

— Où me conduisez-vous? lui demandai-je.

— Laissez-vous faire, me dit-il... On vient de vous montrer des étoiles, et vous en êtes tout ébloui... Je vais vous montrer le soleil, et vous en serez aveuglé!

Est-ce un rêve? Il me sembla qu'en descendant de voiture, je pénétrais dans une de ces grottes mer-

veilleuses dont sont peuplées les *Mille et une Nuits*. Les murs, à vrai dire, n'en étaient point tapissés de perles et de diamants comme dans les contes de la princesse Schéhérazade. Ils étaient, au contraire,

> Nus comme un mur d'église,
> Nus comme le discours d'un académicien.

Mais, sur un socle, au milieu de la grotte, un tison, de forme géométrique, jetait, par toutes ses facettes, sur cette nudité, des irradiations étincelantes.

Aveuglé, comme l'avait dit mon cicerone, je fermai les yeux. Quand je les rouvris, j'avais le tison dans la main droite. O miracle! Au lieu d'une sensation de chaleur, c'est une sensation de froid que j'éprouvais. Et pourtant le tison lançait toujours des flammes.

— Mais c'est un diamant! m'écriai-je, après l'avoir tourné, retourné, fait miroiter sous un rayon de soleil dont il éteignait l'éclat.

— Oui, me répondit le spécialiste, et le plus beau, le plus blanc, le plus pur, le plus limpide qui soit au monde... Je pourrais ajouter le plus gros... car ils sont rares, pour ne pas dire introuvables, les diamants qui, à l'état brut, comme celui d'où est sorti ce miraculeux spécimen, pèsent 457 carats. On n'a jamais rencontré l'équivalent, à beaucoup près, dans les mines de l'Inde.

— Ce n'est donc pas des mines de l'Inde que vient celui-ci?

— Non, il vient des mines de l'Afrique du Sud... Mais qu'importe, s'il n'est pas de qualité moindre? Or, il défie la comparaison avec n'importe quelle pierre connue... Quant à la taille, il n'est pas néces-

saire d'être « de la partie » pour se rendre compte qu'elle est parfaite.

— On ne l'imagine pas, en effet, plus harmonieuse ni plus séduisante à l'œil.

— Ah! la taille, c'était là le point délicat avec une pièce de cette importance. Et les membres du syndicat de Londres, dont ce diamant est la propriété, n'ont guère dormi tant qu'a duré l'opération. Songez que la moindre erreur de calcul pouvait compromettre la réussite finale! Aussi ces messieurs firent-ils appel à l'expérience des artistes et des praticiens les plus éminents. Un comité de trois lapidaires d'Amsterdam fut choisi parmi l'élite. Ces arbitres souverains décidèrent tout d'abord, pour donner à la pierre une forme agréable, d'en détacher un morceau de 45 carats, qui, taillé lui-même, fournit encore un brillant de 20 carats environ d'une beauté rare et d'une grande valeur. Cela fait, pour la taille du morceau restant de 412 carats, ils installèrent une taillerie spéciale, avec appareils et machines *ad hoc*, offrant toutes les garanties voulues, et d'une perfection en rapport avec la résistance et la dureté de cet objet inestimable. Ce fut, à cette occasion, dans tout Amsterdam, une fièvre qui gagna jusqu'à la Cour. Et, le 9 avril 1885, la reine assista de sa personne au baptême solennel du diamant, c'est-à-dire à l'application, par les tailleurs, de la première facette.

— Combien de temps a duré l'opération?

— Il a fallu presque un an pour arriver à la dernière touche de polissage. Et quelles transes parmi les maîtres et les lapidaires, jusqu'au jour décisif! Et, ce cap redoutable doublé sans avaries, quelle allégresse!

— Ainsi réduit, quel est le poids du diamant?

— 180 carats... Il l'emporte, à ce point de vue, sur tous les diamants historiques qui, d'ailleurs, ne peuvent lui être comparés pour la blancheur et la limpidité. Le Régent n'est que de 130 carats; l'Étoile du Sud — propriété d'un prince indien — n'est que de 125, et le Kohinoor de 118. Ce dernier appartient à la reine d'Angleterre. Sa Gracieuse Majesté, pendant son dernier séjour à Osborne, a manifesté le désir de voir ce roi des diamants. Le prince de Galles, présent à l'exhibition, était en extase. « C'est un diamant impérial! » s'est-il écrié. La pierre était baptisée; elle gardera ce nom à travers les siècles.

— Il est de fait que ce diamant sans rival ne serait bien à sa place que sur le front d'une impératrice.

— Ou bien à la chaîne de montre d'un milliardaire américain.

Dame!

LE THÉATRE LIBRE

30 mai 1887.

On ne peut plus curieuse, la soirée d'où je sors. Si curieuse, si en dehors du mouvement théâtral quotidien, que je me risque à marcher sur les plates-bandes du Monsieur de l'Orchestre. Je le connais. Il ne m'en voudra pas.

La chose s'est passée sous la butte Montmartre. Il y a là-haut, dans cette espèce de tunnel qui s'appelle le passage de l'Élysée des Beaux-Arts, une salle de spectacle très gentille, la scène surtout, grande comme un petit Gymnase, et suffisamment montée en décors. Ce théâtricule ne contient en tout que 343 places, y compris les strapontins. Si, pourtant, il eût brûlé ce soir, c'eût été, pour le monde artistique, un deuil irréparable. Je ne me souviens pas en effet d'avoir vu, même aux plus belles *premières*, les diverses fractions de ce monde d'élite — critiques, journalistes, poètes, romanciers, directeurs, auteurs, acteurs, éditeurs, musiciens, statuaires et peintres — si brillamment représentées. Sauf peut-être à l'*Épopée*, de notre ami Caran d'Ache.

Depuis le sinistre de l'Opéra-Comique, le seul mot de « gaz » est un épouvantail. Si les 343 privilégiés

qui, tout à l'heure, applaudissaient à cette tentative de « théâtre libre » avaient connu la profession de l'initiateur, M. Antoine, peut-être eussent-ils éprouvé quelque malaise. M. Antoine est un simple employé du gaz. C'est en même temps un précurseur en art, une sorte de Fernand Samuel avant la lettre. Il crie, comme l'autre criait : « Place aux jeunes ! » Pourvu que, lorsqu'il sera directeur d'un théâtre qui compte, il ne crie pas : « Place aux vieux ! »

En attendant, M. Antoine s'est institué le Ballande des jeunes dans le mouvement, c'est-à-dire de ceux qui cherchent à libérer le théâtre des entraves de la routine. D'où son enseigne : *Théâtre Libre*. Il a groupé sous sa direction un certain nombre d'amateurs, noyau d'amis qui s'amusent et font eux-mêmes, par cotisation, les frais de leurs soirées. L'art pour l'art, voilà leur devise. Ce n'est pas au Conservatoire que M. Antoine recrute ses collaborateurs : l'un est commerçant ; l'autre expéditeur de journaux ; la soubrette est couturière ; seule, Mlle Blanche Jolly a des planches, elle appartient au Palais-Royal. Un élève de Delaunay complète la troupe.

Les fondateurs du Théâtre-Libre avaient déjà monté des pièces de jeunes, le *Jacques Damour* de M. Hennique, pris depuis par M. Porel pour l'Odéon, et d'autres encore d'un naturalisme fulgurant. Mais M. Antoine n'a pas voulu s'inféoder à cette seule école ; il admet chez lui tous les genres, pourvu qu'ils répondent à ce besoin nouveau d'émancipation. La fantaisie y peut librement déployer ses ailes. C'est grâce à cet éclectisme que nous avons eu ce soir une pièce réaliste en prose, *En famille,* et une tragi-comédie en vers, *la Nuit bergamasque*. L'eau et le feu.

La *Nuit bergamasque* est d'Émile Bergerat. Comment n'est-elle pas imprimée dans les deux volumes d'*Ours et Fours,* théâtre complet de l'auteur? C'est ce qu'expliquent seules les aventures inouïes de l'ouvrage.

Feu Perrin, qui l'avait commandé sur scénario, le rendit sous prétexte que *jamais M^me Samary ne consentirait à jouer un rôle de négresse véritablement barbouillée de noir.* Coquelin le porta chez Porel, qui le dédaigna comme un péché de jeunesse. *Vade retro!* lui crièrent les directeurs du Palais-Royal. Fernand Samuel le recueillit, mais, au moment de le monter, il eut des scrupules et préféra payer l'indemnité réglementaire. Claretie, à l'instigation de Gondinet, lut la *Nuit bergamasque,* et cette lecture le ravit. Mais la *Vieillesse de Scapin,* un essai similaire en vers comiques, reçue précédemment, refoulait aux calendes la possibilité d'une tentative analogue. Bergerat, un vieux camarade de Richepin, retira lui-même sa pièce, la réservant pour le troisième tome futur d'*Ours et Fours.* C'est alors qu'il reçut les offres de M. Antoine.

Un véritable protée de lettres que Bergerat.

Pour les uns, c'est le gendre de Théophile Gautier.

Pour les autres, c'est Caliban;

Pour ceux-ci, c'est le poète d'*Enguerrande* et de sa fameuse ballade à la lune;

Il avait été précédemment — voir le livre d'Édouard Thierry sur le siège — le poète du *Maître d'école* et des *Cuirassiers de Reischoffen;*

Il fut ensuite l'auteur du *Nom* et aussi de l'*Homme masqué;*

Il n'est inconnu que sous son nom propre d'É-

mile Bergerat; et quand il voyage incognito, c'est celui qu'il prend pour ne pas être reconnu.

Or, voilà qu'aujourd'hui il entre dans la popularité.

Alexandre Dumas, dans une préface qu'ont savourée les lecteurs du *Figaro*, l'a sacré maître en l'art d'écrire.

M. Porel — plein de remords — jouera l'hiver prochain un grand drame tiré par lui du *Capitaine Fracasse*, de son illustre beau-père. Particularité curieuse, Bergerat l'écrit en vers!

Enfin, la *Nuit bergamasque* a triomphé ce soir devant l'élite du Paris artiste et lettré. Vitu vous le dira, c'est fou et charmant. Des rimes à la Vanderbilt!

Il n'y aura que deux représentations de la *Nuit bergamasque*. Si les interprètes l'osaient, ils en donneraient une troisième au bénéfice des incendiés de la salle Favart. Et je vous réponds qu'ils feraient recette! Mais ils se méfient de leurs forces. Ce ne sont que des amateurs.

L'autre héros de cette soirée exceptionnelle, c'est l'auteur d'*En famille*, M. Oscar Métenier.

M. Oscar Métenier est secrétaire du commissaire de police du quartier de la Roquette.

En voyant du matin au soir défiler au commissariat des escarpes et des filous, il s'est assimilé leur langue. Aussi la pièce est-elle écrite en argot. Il est fort étonnant que certains directeurs ne l'aient pas comprise.

En famille est tiré — sur les conseils d'Edmond de Goncourt — d'un volume de nouvelles paru sous ce titre : *la Chair*. C'est M. Tiercelin qui, préalablement, a tracé le scénario.

Bergerat a fait fonctions de régisseur. Il s'est diverti prodigieusement à cette mise en scène sans traditions, originale, cocasse. S'ils avaient vu cet iconoclaste à l'œuvre, les vieux maîtres en l'art de faire manœuvrer les pantins dramatiques se seraient voilé la face avec horreur.

Pas pour les petites demoiselles, la pièce de M. Métenier, oh! non. Mais d'un effet saisissant et macabre. Il y a là dedans un récit d'exécution à la Roquette qui nous a donné le frisson.

En somme, la lettre d'invitation n'a pas menti.

« Le double essai, l'un de vers comiques, l'autre de théâtre naturaliste, nous a très agréablement distraits pendant deux heures des soucis de la vie pratique. »

Et ce n'est point vulgaire par le temps qui court.

LOUIS XIV EN PLEIN CIEL

5 juin 1887.

La démolition des vieux quartiers a doté Paris de perspectives nouvelles.

Je signalais, l'année dernière, l'aspect grandiose, pittoresque et tout à fait inattendu que présente, vu de la place de la Concorde, l'Arc du Carrousel, depuis qu'on a fait disparaître les ruines des Tuileries. Aujourd'hui, je signale un paysage parisien tout neuf, tout neuf : c'est la trouée lumineuse, percée à coups de pioche à travers les vieilles maisons qui séparaient encore le nouvel Hôtel des Postes de la place des Victoires.

Allez voir cela, si vos affaires vous appellent de ce côté ; et, si elles ne vous y appellent pas, voyez-le tout de même. Vous n'aurez pas perdu votre temps, si peu artiste que vous soyez.

Il y a quelques semaines qu'il ne reste plus rien de ce pâté sordidement opaque. La rue nouvelle est même nivelée ; si bien que, du boulevard Sébastopol, l'œil découvre maintenant la statue de Louis XIV se détachant en plein ciel, soulignée par la rue des Petits-Champs qui s'en va, derrière elle, rejoindre l'avenue de l'Opéra.

Les bons rouges du Conseil municipal n'avaient évidemment pas prévu cette tardive apothéose.

Sans cela!

Ce malheureux grand Roi respire donc enfin le grand air, après avoir étouffé si longtemps dans cette prison de murailles vermoulues et branlantes. Je ne veux pas dire que la statue de Bosio soit jolie, jolie. Ce cheval qui se tient sur la queue comme un kanguroo n'est pas le dernier mot de l'art. Mais le cavalier « marque bien » dans sa défroque antique; le bucéphale est d'allure très fière, et l'ensemble ne déplaît point. En vigueur sur un horizon bleu, la masse équestre grandit et prend des proportions majestueuses. Il faut l'aller voir se profiler sur l'azur — quand l'azur est là.

On allait peu sur la place des Victoires, au temps où elle était encore bouchée par la ruelle Pagevin. Vous en souvient-il, de la ruelle Pagevin? Horreur et truculence! L'ombre de La Feuillade doit tressaillir d'aise aujourd'hui que des rayons éclatants viennent, par la percée nouvelle, baigner à flots la statue du Roi-Soleil.

Deux soleils, comme a dit Victor Hugo, allant au-devant l'un de l'autre.

Pauvre La Feuillade! En a-t-elle subi des vicissitudes, cette place des Victoires, créée par lui de ses deniers, inaugurée par lui, embellie par lui, voilà tout juste deux cents ans! Pour ouvrir cette place, La Feuillade — faut-il le rappeler? — avait acquis d'abord à grands frais plusieurs hôtels dans la rue Vide-Gousset, et les avait ensuite démolis d'enthousiasme. Il voulait que son roi, son Dieu, fût là, dominant Paris, qui, déjà colosse, n'était pas encore le géant actuel. Il rêvait même de dormir son der-

nier sommeil au pied de la statue que son fanatisme préparait à Louis XIV. C'eût été son Panthéon à lui. Il en valait bien un autre.

La statue fut inaugurée en 1686. C'était du bronze doré partout. Le roi, drapé dans un manteau romain, foulait aux pieds un Cerbère, symbole de la triple alliance. Une Victoire ailée tenait une couronne au-dessus de son auguste front. Quatre esclaves chargés de chaînes décoraient les angles du piédestal, et des inscriptions fastueuses s'étalaient sur toutes les faces.

En 1790, les esclaves disparurent les premiers pour aller orner l'hôtel des Invalides. Odieux ici, glorieux là, c'est la logique des révolutions. En 1792, les septembriseurs abattirent le Roi, le Cerbère, la Victoire, tout... et la place prit le nom de *Place de la Victoire nationale*. Ces farceurs sinistres avaient le don de rapetisser tout ce qu'ils touchaient de leurs doigts rouges de sang.

93 remplaça le monument de La Feuillade par une pyramide patriotico-économique — en bois — que Napoléon mit à terre pour y substituer une statue de Desaix en bronze. Il restitua, par la même occasion, à la place son nom de *Place des Victoires*. Il voyait grand, celui-là! On dressa donc la statue du général que le sculpteur avait eu la fantaisie étrange de représenter tout nu. Cet artiste aimait passionnément l'antique ; mais les boutiquiers de la place, moins épris de la forme et des formes, poussèrent de tels *proh pudor!* qu'on dut entourer de planches le héros par trop naturaliste... Jusqu'au jour où la Restauration fit exécuter la statue actuelle par les soins du sculpteur Bosio.

Allez voir Louis XIV se détacher en plein ciel.

Au soleil couchant, c'est un beau spectacle. Rien, au surplus, n'assainit les quartiers malpropres comme ces irrigations de lumière et d'air dans le vieux Paris éventré.

Ce qui m'étonne, c'est que le citoyen Mesureur n'ait pas encore demandé qu'on enlève de la place des Victoires — débaptisée, bien entendu — l'image intolérable de ce « dompteur de peuples ».

Ça viendra !

ET LES CAFÉS-CONCERTS?

7 juin 1887.

Eh bien! oui, et les cafés-concerts?

Car, enfin, pourquoi deux poids et deux mesures?

Pourquoi, lorsqu'on sévit contre les théâtres avec une rigueur dont l'excès a son excuse dans une récente catastrophe, tant de tolérance pour ces théâtres déguisés, où les causes d'incendie sont aussi nombreuses, sinon plus, et plus défectueux les moyens de le combattre?

Sous l'impression du sinistre de l'Opéra-Comique, on a constaté que partout les recettes avaient immédiatement et désastreusement fléchi. Il est un théâtre où, du jour au lendemain, elles sont tombées de cinq mille francs à moins de deux mille. Eh bien! au même moment, les cafés-concerts réalisaient et réalisent encore plus que le maximum. Ils bénéficiaient et bénéficient du vide que ce sentiment inné de la conservation a fait dans les salles de spectacle. Comme si cette conservation n'était pas autant et plus en péril là que partout ailleurs. Cela n'est point à l'éloge de la pauvre raison humaine. Mais c'est à l'administration de la protéger contre ces défaillances.

Or, que fait-elle, l'administration?

Elle ferme d'autorité certains théâtres; elle impose à ceux qui sont fermés des travaux susceptibles de retarder indéfiniment leur réouverture; elle exige de ceux qui restent ouverts des sacrifices très préjudiciables à leurs intérêts matériels; et... elle laisse les music-hall continuer librement et sans contrôle leur dangereux commerce!

Est-ce de la justice, cela? Les existences aventurées dans les cafés-concerts seraient-elles, par hasard, moins précieuses que celles aventurées dans les théâtres? Seraient-elles d'essence inférieure pour qu'on en prenne si peu de souci? Et les petites gens qui préfèrent M. Paulus à M. Lassalle, et Mme Bonnaire à Mlle Reichemberg seraient-elles chair à incendie comme elles sont chair à canon? La supposition est malséante en République... Et alors?

Les cafés-concerts, par les facilités qu'ils offrent à leur clientèle, par le laisser-aller qu'ils autorisent, par les vices mignons qu'ils encouragent, par leurs tarifs accessibles aux moins fortunés, font aux théâtres une concurrence ruineuse. Ce n'est pas ici le lieu d'examiner ce qu'elle a de néfaste au point de vue de l'art. Mais est-il équitable de la favoriser en tolérant chez les uns ce que l'on proscrit chez les autres? Est-il équitable, par exemple, d'affranchir l'Eldorado des charges auxquelles on astreint son voisin, les Menus-Plaisirs? Je cite ces deux établissements à cause de leur proximité; mais la question se pose pour tous les établissements similaires.

Et il n'y a qu'une solution logique : l'égalité devant les règlements administratifs.

Je ne veux pas refaire le procès qu'on a fait aux théâtres, avec un luxe inouï d'arguments, depuis la catastrophe de l'Opéra-Comique; ces arguments

frappent *a fortiori* les cafés-concerts. Installation déplorable, presque barbare, des sièges; étroitesse des couloirs, insuffisance des dégagements et des issues, impossibilité presque absolue de sauvetage, pour les artistes comme pour le public, en cas de panique, — on y retrouve, aggravés, tous les *desiderata* dont mes confrères ont, en guise de *caveant consules,* dressé l'homérique nomenclature. Je dis « aggravés », et je le maintiens : car, s'il faut dix minutes pour évacuer le moins sûr de nos théâtres, il en faut le double, et au prix de quelle bousculade, pour évacuer le plus sûr de nos cafés-concerts. Aussi, peut-on dire, sans être taxé de pessimisme, que, de ces boîtes à limonade, il ne sortirait pas un être vivant. Sans compter le contre-coup que pourrait avoir cette hécatombe dans les immeubles limitrophes.

Outre les risques d'incendie qui menacent les théâtres, il en est un autre particulier aux cafés-concerts : le cigare. Non que le cigare soit par lui-même un danger immédiat. Mais que de fois n'ai-je pas vu des fumeurs négligents jeter sur les jupes de leurs voisines une allumette mal éteinte! Cette allumette peut être la torche d'un formidable autodafé. Rien que d'y penser, j'en ai chaud à l'épiderme.

Je ne demande pas pour les cafés-concerts des mesures d'exception; je demande qu'ils soient soumis à la loi commune.

Le public spécial à ces établissements a droit à la même sollicitude que l'autre de la part de l'administration.

Nous le lui rappellerons, s'il est utile.

UNE AUTHORESS

15 juin 1887.

M. de Blowitz nous avait conviés, l'autre soir, à la pendaison de sa crémaillère.

Les lettres d'invitation, adressées aux intimes, portaient :

« On sera trente ou quarante. »

On était trois ou quatre cents.

Le salon de M. de Blowitz est une sorte de kaléidoscope où tous les rangs, toutes les castes, toutes les opinions se confondent dans un méli-mélo pittoresque. Le faubourg Saint-Germain y fraternise avec le faubourg Saint-Honoré, la politique avec la finance, l'aristocratie du nom avec l'aristocratie du talent. On y voit des diplomates, des ministres, — ceux d'hier et ceux de demain, — des sénateurs, des députés, des journalistes, des romanciers, des poètes, des peintres, des statuaires, des académiciens, tout ce qui compte, en un mot, à un titre quelconque. Les imbéciles ne sont pas admis.

Si le célèbre correspondant du *Times* professe un aussi large éclectisme à l'égard des hommes, il est plus exclusif à l'égard des femmes. Celles-là seules ont droit de cité chez lui qui, dans la société pari-

sienne, ont fait leurs preuves d'esprit ou de beauté. Il ne leur défend pas d'être belles et spirituelles à la fois, au contraire. Aussi les réunions de la rue de Tilsitt sont-elles un véritable régal pour les oreilles et pour les yeux.

Les yeux et les oreilles ont été doublement ravis l'autre soir. Les oreilles, par M^{lle} Arnoldson, une jeune Suédoise, qui m'a rappelé sa compatriote, l'illustre créatrice d'Ophélie, dans la fleur exquise de ses vingt ans et la suavité de sa voix incomparable. Les yeux, par une créature troublante, qu'il me semblait voir pour la première fois, et dont la tête fière, superbement attachée à des épaules divines, émergeait, comme un beau marbre d'une draperie sévère, d'un groupe extasié d'habits noirs.

— Quelle est, demandai-je à Blowitz, cette admirable personne?

— Vous ne la connaissez pas? fit-il avec une nuance d'étonnement... c'est pourtant *une* de vos confrères, une *authoress,* comme on dit chez elle... Blanche Roosevelt.

— Anglaise?

— Non, Américaine. Mais de naissance seulement. Son mariage avec un gentilhomme lombard, M. Macchetta d'Allegri, l'a faite Italienne. Elle habite alternativement Londres et Paris. On n'est pas plus cosmopolite. Joignez à cela qu'elle parle dans la perfection une demi-douzaine de langues, et qu'ayant une voix délicieuse, elle aurait pu céder à la séduction des planches et se faire une belle place auprès des divas en renom. Mais sa vocation l'entraînait ailleurs, et, sur les conseils du poète Longfellow, elle s'est jetée dans la littérature.

— Vous piquez ma curiosité.

— Il ne tient qu'à vous de la satisfaire. Suivez-moi.

Et m'emmenant dans sa bibliothèque, Blowitz y prit un volume in-octavo, dont le titre : *la Vie et les œuvres de Gustave Doré, par Blanche Roosevelt*, évoquait en moi tout un monde de souvenirs mélancoliques.

— C'est, me dit-il, ce que vous pourrez lire de plus complet sur ce grand artiste du crayon, mort en pleine moisson de vie, désespéré de n'avoir été reconnu ni peintre ni sculpteur. Mais vous parcourrez à loisir cette curieuse étude. Jetez les yeux sur la préface : elle est d'Arsène Houssaye, qui s'est fait le patron littéraire de la jeune authoress. Il l'y a dépeinte de pied en cap en quelques lignes.

J'ouvris le volume à la page indiquée et je lus :

« Victor Hugo avait la seconde vue, quand il dit à Blanche Roosevelt, un jour qu'elle dînait entre lui et moi : « Vous êtes la beauté et le génie du nouveau monde. » Elle était belle de toutes les beautés : cheveux blonds, ruisselants de soleil, yeux bleus profonds comme le ciel sous leurs cils noirs, grande, mince, souple comme un roseau, profil dessiné par Apelle ou Zeuxis... Blanche Roosevelt, pour bien retrouver les origines du monde de l'esprit, a voyagé un peu partout... Elle s'est faite helléniste, elle a causé sous le Portique avec Platon et Alcibiade... Elle a été plus loin, elle a évoqué les dieux des Indous, sans pour cela mettre de côté les grandes figures du monde moderne. Si bien qu'à cette heure cette jeune femme, qui sait tout sans jouer à la femme savante, est la plus jolie causeuse des grands salons parisiens... Elle a écrit des romans qu'on s'arrache en Angleterre et en Amérique. J'espère bien qu'on les traduira et qu'on les lira en France. »

— Le vœu d'Arsène est exaucé, continua Blowitz. Voici la traduction de la *Reine du Cuivre*, une très piquante satire des mœurs américaines... Si Blanche Roosevelt tient à ses yeux, elle fera bien de ne pas remettre les pieds dans son pays... Au surplus, je la crois décidée à s'établir définitivement en France... Déjà, comme l'a dit Houssaye, les grands salons parisiens ont adopté la jolie femme et la brillante causeuse : on la recherche chez la princesse Mathilde, chez la princesse Jouriewsky, chez la baronne de Poilly, chez la comtesse de Brigode, chez la comtesse Léon Mniszech, etc. Quant à l'authoress, elle s'est créé dans le monde des lettres des amitiés solides : Ludovic Halévy, Albert Wolff, Guy de Maupassant et bien d'autres sont de ses familiers... Il pourrait se faire que Paris comptât, l'hiver prochain, un salon littéraire de plus.

— C'est la grâce que je nous souhaite !

TRA LOS MONTES

17 juin 1887.

C'est pour le coup qu'il n'y a plus de Pyrénées.

Depuis quelques jours nous vivons sous le beau ciel de Castille. Il semble que l'avenue du Bois-de-Boulogne soit le prolongement de la Puerta del Sol.

Cet enlèvement de M^{lle} de Campos, en plein soleil, à la barbe des alguazils, vous a comme un vague parfum des *Contes d'Espagne*.

Rien n'y manque, ni les grands yeux noirs luisant sous la mantille, ni le carrosse traditionnel avec son escorte de cavaliers aux manteaux couleur de muraille, ni la duègne bernée par les complices de l'infâme ravisseur.

Ce rapt illustre est venu fort à point pour défrayer la chronique, un peu dépourvue par cette canicule. Or, ces petits scandales, c'est comme les duels : il est rare qu'ils soient isolés ; ils vont généralement par troupes, en vertu de je ne sais quelle fatalité contagieuse. Témoin la galante aventure qui, la veille du jour où le Club des Panés s'enrichissait d'une légende, mettait en émoi ce coin délicieux de Paris. De Madrid, si l'on aime mieux, car c'est la même chose.

Quatre personnages en tout :

La Maritana (grand premier rôle), — joue les Falcon au théâtre et les Juliette à la ville;

Ruy Gomez (père noble), — protecteur de la Maritana, fatigué mais riche, excelle dans le *Plus heureux des trois;*

Pablo (1er amoureux), — jeune bachelier de Salamanque, plusieurs fois couronné du laurier d'Apollon, supplée, au besoin, le père noble empêché; vu les intermittences de Ruy Gomez, ce n'est pas une sinécure;

Miguel (3e rôle, des traîtres), — valet chez la Maritana; *homo duplex;* reçoit d'une main pour parler, de l'autre pour se taire.

Figuration : Poètes, cigaliers, guitaristes et castagnettistes, amis de Pablo.

Scène première. — C'est la nuit. Orgie à la tour. La Maritana, tout à l'heure, vient de passer étoile. Poètes, cigaliers, guitaristes et castagnettistes fêtent sa promotion *inter pocula.* Le jeune bachelier de Salamanque double le père noble, absent pour cause de rhumatismes. Le champagne mousse dans les coupes, et les chansons voltigent sur les lèvres. Miguel fait l'office de Ganymède. L'heure des expansions intimes a sonné. Pablo devient tendre, et, nonchalamment :

— Laisse-nous, Miguel, tu nous gênes !

Miguel ne bouge pas.

— Hein ! tu n'as pas entendu?

— Faites excuse, Monsieur... Monsieur m'a dit : « Laisse-nous, Miguel, tu nous gênes ! »

— Alors, décampe ou sinon...

— Monsieur sait bien qu'il n'a pas d'ordres à donner ici !

— Drôle!

Et Pablo fait mine de se ruer sur le valet. Ses amis s'interposent. La Maritana se lève, frémissante, et, d'un geste souverain :

— Et moi, Miguel, ai-je le droit de vous donner des ordres?

— Madame, oui... Monsieur, non!

— Eh bien! sortez!... je vous chasse!

Miguel s'incline et sort avec un pli mauvais à la bouche, un pli qui veut dire : « **Tu vas me le payer, Aglaé!** »

Cette scène a jeté quelque fraîcheur parmi les convives. Ils prétextent de l'heure quasi matinale pour se retirer. Pablo, digne et fier, veut les suivre. Maritana le retient,

— Vous savez, dit-elle, que je joue demain *Roméo et Juliette*... Et vous m'avez promis de me faire répéter le duo.

Scène deux. — La chambre de la Maritana. Enlacés au balcon, Elle et Lui roucoulent le duo de l'alouette. Soudain, le bruit d'une voiture trouble le silence de l'avenue. Juliette tressaille.

— C'est lui!... s'écrie-t-elle... C'est Ruy Gomez.

— Bah! fait Roméo... à cette heure!

— C'est lui, te dis-je... Va-t'en!

— Fuir!... Devant un vieillard!

— Je t'en conjure!

— Tu le veux?... Allons!

Et Roméo, résigné, marche vers la porte. Enfer et damnation! elle est fermée en dehors!

— C'est un tour de Miguel! gémit la pauvre femme... Je suis perdue!

— Perdue?... Pas encore!... Ce balcon...

Roméo se penche... Mais il recule, épouvanté, devant un abîme de deux étages...

— Il hésite, le lâche! rugit la Maritana.

— Je n'hésite pas... Je me recueille!

— C'est bien le moment de se recueillir!

— Encore si vous aviez une échelle de soie!.. On a toujours une échelle de soie quand on étudie *Roméo et Juliette!*

— Ah! tenez, vous n'êtes pas un homme!... Vous n'êtes qu'un...

— Pas d'injure!.. Je me dévoue!.. (*A part.*) Mais si l'on m'y repince!

Ce disant, Roméo décrochait les rideaux de la fenêtre, les nouait bout à bout et, les fixant au balcon, s'aventurait sur cette échelle improvisée.

Il était temps... La clef tournait dans la serrure... Ruy Gomez, pâle et tragique, apparaissait sur le seuil. Et la Maritana se jetait à son cou, murmurant:

— Soyez le bienvenu, mon seigneur et mon maître!

Scène trois. — Dans la rue. Une voix goguenarde:

Quand tu dors, sur ta bouche
L'amour s'épanouit!

COQUELIN

23 juin 1887.

J'ai déjeuné hier avec Coquelin dans une maison amie.

Il y a quelques mois, j'assistais au banquet d'adieux qui lui fut offert à l'Hôtel Continental.

— Gageons, lui dis-je, que votre querelle avec la Comédie se terminera comme une querelle d'amoureux... par un raccommodement à brève échéance.

— *Chi lo sa?* me répondit-il.

J'ai mis quelque malice à lui rappeler cette prophétie, et, de la meilleure grâce du monde, il a reconnu que j'avais été bon prophète.

— C'est le Diable boiteux, que votre journal! a-t-il ajouté. Comme le *Solitaire,* de Carafa,

> Il voit tout,
> Il sait tout,
> Il fourre son nez partout!

nous étions trois, hier, à connaître le pacte de réconciliation... Aujourd'hui, grâce au *Figaro,* c'est le secret de Polichinelle.

— Tout ce qu'annonce Prével est donc vrai?

— Depuis A jusqu'à Z.

— Même le projet qu'il vous prête de vous produire dans Méphistophélès?

— Cela surtout... C'est un rêve que je caresse depuis longtemps et qui se réalisera...

— Comme les autres?

— Oui... Je ne suis pas un songe-creux!... Je mets en fait qu'un véritable comédien peut et doit aborder tous les rôles, sauf le cas d'impossibilité physique!.. C'est ce que je ne cesse de prêcher à mon fils Jean... Il vient de faire avec moi ses premières armes... et je l'ai mis à toutes les sauces au cours de notre tournée, le frottant à tout, au classique comme au moderne, l'essayant dans les emplois les plus divers, et cherchant à tourner ses dons naturels vers cet objectif unique : l'impersonnalité... Ce n'est peut-être pas la doctrine du Conservatoire, mais elle a du bon tout de même.

— Et vous allez reprendre le bâton de pèlerin?

— Oh! pas avant l'automne... J'ai bien gagné ce repos de quelques mois... D'autant plus que la deuxième tournée sera rude... Elle embrassera l'Autriche, la Bohême, la Hongrie, la Roumanie, Kief, Moscou, Saint-Pétersbourg. Le retour se fera, selon toutes les probabilités, par Constantinople, le Caire, Alexandrie, Athènes, Tunis et notre colonie algérienne. Cela fait, sauf l'Allemagne, que j'ai naturellement rayée de tous mes itinéraires, il n'y aura pas une contrée du continent européen où je n'aie travaillé de mon état.

— Et la Suède?

— Je l'ai déjà visitée, comme le Danemark et l'Angleterre... Il m'en revient même un souvenir assez plaisant... Un moment, j'avais eu l'idée folle de pousser jusqu'en Laponie... Molière chez les Lapons, ce

n'eût pas été chose banale. Le diable, c'est que sur la foi des journaux de Stockholm, ils la prirent au sérieux. Ils s'attendaient chaque jour à me voir arriver... Or, à ce moment-là, M. Kœchlin-Schwartz débarque dans ces parages... Coquelin, Kœchlin, il était aisé de s'y méprendre... On lui fit une ovation. C'est seulement à son retour en France qu'il eut le mot de la méprise.

— Très plaisant, en effet... Et quand le départ pour l'Amérique?

— Au mois de mai 1888... c'est par Rio que je commencerai la campagne... L'itinéraire sera le même que celui de Sarah Bernhardt... Nous brûlerons un peu plus les étapes, voilà tout.

— Quel sera votre répertoire?

— Celui de ma dernière tournée, avec le *Faust* en plus.

— Il doit y avoir, dans le nombre, des pièces que vous préférez?

— Les pièces où j'ai le plus de succès, cela va sans dire... *Don César de Bazan*, surtout.

— Vous jouez ce drame tel que le créa Frédérick-Lemaître?

— Pas absolument... Mon ami Paul Delair a modifié plusieurs scènes, avec l'assentiment de Dennery. Par exemple, les trois couplets, où Frédérick enlevait la salle et dont vous vous rappelez le refrain:

> Au risque d'être pendu,
> Cueillons le fruit défendu!

ont été remplacés, vu l'insuffisance de mes moyens vocaux, par trois couplets... en prose... Ils font autant, sinon plus d'effet!... L'entrée de don César après la fusillade est tout à fait neuve et d'une grande

intensité dramatique... Le reste, sauf quelques retouches de style, est conforme au texte primitif.

— C'est grand dommage que les Parisiens ne puissent vous voir dans ce rôle!

— Bast! il ne faut jurer rien! J'ai mon idée à cet égard... Il y aura bien un peu de répit entre mon retour et ma rentrée à la Comédie-Française... Et peut-être alors se trouvera-t-il un théâtre où il me sera permis de montrer ce que je peux faire dans le drame, dans celui-là notamment... Si rien ne s'oppose à la réalisation de mon vœu, je donnerai la première de *Don César de Bazan* au profit de l'Association des artistes dramatiques.

— On refusera du monde ce jour-là.

— Paris est si généreux!

— Et vous trop modeste!

— Mais tout cela c'est encore bien loin! Pour le moment, je ne songe qu'à me réfugier dans quelque trou de campagne, où j'aurai le loisir d'achever le livre que je médite depuis des années.

— Et ce livre s'appelle?

— *L'Art du comédien*... J'y veux mettre tout ce que m'a suggéré ma vieille expérience scénique, ma longue habitude des planches et aussi mon étude constante et passionnée des maîtres! Chacun d'eux demande une interprétation différente, selon son génie... Je commence la démonstration par Molière, Corneille, Racine, Regnard, et j'arrive, d'époque en époque, jusqu'aux auteurs contemporains, Hugo, Augier, Dumas, Sardou, Meilhac, Halévy, Gondinet, Octave Feuillet, Labiche, etc. Je m'efforce d'établir que l'art du comédien est, avant tout, un art de convention; et j'en donne un exemple tout personnel et de date récente. Je jouais un soir Annibal, de

l'*Aventurière*. Vous savez qu'Annibal s'endort et ne s'éveille plus avant la chute du rideau. Or, ce soir-là, vaincu par la fatigue, je m'endormis pour tout de bon, et, *proh pudor!* je ronflai comme un sonneur... Il y eut, paraît-il, dans la salle, un certain malaise dont les journaux de l'endroit se firent l'écho le lendemain. J'avais, selon eux, dépassé le but, et ce sommeil et ce ronflement n'étaient pas *nature!*

— J'ai lu quelque chose d'analogue dans *Gil Blas*.

— Oui, l'histoire du cochon de lait... et c'est un argument de plus que vous m'apportez à l'appui de ma thèse.

— Je ne réclame pas de droits d'auteur.

— Ceci bien entre nous, n'est-ce pas? Sarcey pourrait dire que je marche dans ses plates-bandes!

— C'est comme si vous ne m'aviez rien dit!

VILLÉGIATURE

28 juin 1887.

Cette fois, ça y est. Paris est tout entier hors Paris. La villégiature a repris sa proie annuelle. Elle ne la rendra que le jour où

> De la dépouille de nos bois
> L'automne aura jonché la terre,
> Le rossignol sera sans voix
> Et le bocage sans mystère!

Ce besoin d'émigrer, la chaleur venue — fût-ce à quelques portées de fusil de l'enceinte fortifiée — est devenu tellement tyrannique, que, s'ils vivaient encore, Auber et Roqueplan, ces Parisiens endurcis, ces rurophobes dont le Point-du-Jour fut les Colonnes d'Hercule, en devraient eux-mêmes subir la contagion.

Ils auraient du moins la ressource de faire ce que fit feu Patin, l'illustre helléniste. Feu Patin avait pour le ruisseau de la rue du Bac la même tendresse que M^{me} de Staël. Or, un jour, il lui fallut lâcher Sophocle pour Théocrite. Les médecins le condamnèrent à six mois de campagne forcée. Il s'exécuta, car c'était une question vitale. Mais, réduisant la peine au minimum, il s'établit dans un coin de la

banlieue parisienne, d'où il pût, par les temps clairs, distinguer les tours Notre-Dame, et fit abattre les arbres, sous prétexte qu'ils gênaient la vue.

Il y avait alors plus d'Auber, de Roqueplan et de Patin qu'on ne se l'imagine. Et le jardinet sur la fenêtre suffisait aux besoins agrestes de la majorité des Parisiens. Depuis, l'hygiène a dans les préoccupations de la vie une plus large place. On l'a codifiée, et « la campagne » en est un des articles fondamentaux. En sorte que ce qui, jadis, était l'exception, est aujourd'hui la règle.

On aurait tort de tourner en ridicule le goût effréné des Marseillais pour la *bastide* ou pour le *mas*. Le Boulevard, à ce point de vue, rendrait des points à la Canebière. A cela près qu'ici la *bastide* et le *mas*, ces jolis noms aux parfums d'idylle, sont décorés du nom prétentieux de *villas*. Voilà toute la différence. Et pourtant la Provence est plus près que nous de l'Italie.

Et je ne parle pas de la grande villégiature, de celle qui, chaque année, à la même époque, le carnaval printanier fini, emporte les heureux de ce monde, les élus du sort, vers la mer, les eaux, les bois ou la montagne. Celle-ci ne date pas d'hier : elle existe depuis qu'il y a sous le ciel des privilégiés à qui la fortune fait d'opulents loisirs. Je parle de la villégiature suburbaine, de celle qui s'impose, comme une détente nécessaire, aux travailleurs de toute condition. Celle-là, ceux de ma génération l'ont vue naître; ils ont vu surgir, un à un, des solitudes ambiantes, dont les Sylvains étaient jadis les hôtes uniques, cette myriade de petits Edens qui font à la grand'ville comme une ceinture rayonnante et fleurie.

Cette efflorescence, pour ainsi dire, spontanée, est la résultante des préoccupations hygiéniques dont

je parlais tout à l'heure. Paris est aussi funeste au Parisien laborieux que la mine aux mineurs. Il faut, au Parisien, par ce temps de surmenage, des échappées quotidiennes hors de la fournaise où se surchauffent son intelligence et son cerveau, comme au mineur hors du puits où se dessèchent ses entrailles. Mais il ne faut pas que ces échappées soient trop lointaines pour pouvoir, à l'heure dite, comme c'est le destin, se replonger dans la fournaise ou dans le puits. D'où la prédilection des artistes, des gens de lettres et aussi des gens de finance, pour la gare Saint-Lazare qui répond, mieux qu'aucune autre, à cette condition essentielle de la proximité ; et la popularité des lignes de Saint-Germain et de Versailles entre toutes les lignes qui rayonnent de ce point central à la circonférence de la banlieue parisienne.

Nous allons, si vous le voulez bien, égrener les diverses stations de la première, comme les grains d'un chapelet.

Asnières. — Un faubourg de Paris. Plus près du centre que Montmartre et le quartier Latin. Affluence de mentons glabres ; le comédien y est légion. Vu, de la portière, M^{me} Bosman à sa fenêtre et M. Soulacroix pêchant à la ligne. Mérante y a pignon sur rue, ainsi que Thérésa. Quelques hommes de lettres épris du canotage : Édouard Cadol, Armand Silvestre, E. Deschaumes, Albert Bataille, etc.

Nanterre. — Une petite sous-préfecture de province. Avait jadis deux originalités : ses pompiers et sa rosière. Les pompiers ont vécu ; la rosière est laïque. *Finis Poloniæ!* Que peuvent bien faire dans cette thébaïde Francisque Sarcey, Félix Hément, Bernard Derosne et Alexandre Bisson, l'auteur du *Député de Bombignac?* Je me le demande.

Rueil. — Une halte entre le restaurant Fournaise, où l'on rencontre parfois Guy de Maupassant, André Messager, le comte Lepic, etc., et le bal des Canotiers. Subra, la divine, y passe tous les étés, blottie dans un nid de verdure. Non loin d'elle habite sa gentille camarade, M^{lle} Chabot.

Chatou. — Station très mondaine. La toilette est de rigeur. Le marché, deux fois par semaine, est comme une succursale de l'ancien Longchamps. On y décrète la mode. Ces dames y font des effets de taille à la Léoty. Le glacier Geninasca, le soir, a des flamboiements de café Riche. A citer parmi les colons parisiens de marque : M^{me} Judic, Ernest Blum, Raoul Toché, Paul Bourdon, Théobald Chartran, Victor Roger, Talazac, etc.

Le Vésinet. — La terre promise des duels. Fréquenté par les gens tranquilles, Côté des hommes : Jules Prével, Alfred Delilia, Marsick, Henry Bauer, etc.; côté des dames : M^{mes} Righetti, Dinelli, Blanche Donadio, P. Ivanoff, Céleste Mogador, qui donne dans sa villa des matinées artistiques. C'est là que, l'an dernier, Albin Valabrègue et Maurice Ordonneau commirent *Durand et Durand*, et que Chivot met la dernière main à son *Surcouf*.

Le Pecq. — Même signe particulier. Le roi de la station, c'est le commandant Hériot, directeur des Magasins du Louvre. Habitation splendide. Écuries modèles, en marbre, s'il vous plaît, où il n'y a pas moins de vingt bêtes de sang. Futaies princières. Le commandant peut se livrer pendant des heures à son goût pour l'équitation sans sortir de son domaine, au milieu duquel est enclavée la jolie villa pompéienne de M^{me} Stolz.

Saint-Germain. — Le mouvement est au Pavillon

Henri IV. Mon ami le Masque de Fer en a nommé l'autre jour les hôtes actuels : Henri Meilhac, Blowitz, Campbell-Clarke, et fréquemment Sardou, Dumas, Detaille, Albert Wolff, en visite. La vie de Meilhac : lever à huit heures ; lecture toute la matinée ; déjeuner à midi ; travail jusqu'à cinq heures ; à cinq heures, onze parties de besigue chinois avec Blowitz, à 2 fr. 50. — suis-je bien informé ! Dîner à sept heures, coucher avec les poules. Deux fois par semaine, Meilhac quitte Saint-Germain après dîner, le vendredi pour aller à l'Hippodrome, le samedi pour aller au Cirque. On est Parisien ou on ne l'est pas.

Passons à la ligne de Versailles.

Brûlons Asnières qui n'a plus de secrets pour nous. Voici Courbevoie sur notre gauche.

Courbevoie n'est, à proprement dire, qu'un faubourg de Paris. Aussi n'y a-t-il presque pas de population flottante. Tous résidents. Grâce à la multiplicité des moyens de transports, omnibus, tramways, chemins de fer, il n'y a guère plus de distance du rond-point au boulevard que de l'Observatoire. Et c'est *extra muros*. Déjà la campagne.

Louis Ulbach y prépare les discours substantiels qu'il prononce aux Congrès de l'Association littéraire internationale ; M. Henri Michelin y pioche ses amendements et ses premiers-Paris de l'*Action*, non loin de son collègue à la Chambre, M. Le Guay ; l'art dramatique y est représenté par M. Maubant, du Théâtre-Français, et par M. Léotaud, souffleur des comédiens ordinaires de M. Grévy ; l'art lyrique, par M. Caron, de l'Opéra ; et la gaudriole par Mme Élise Faure, l'Alboni des chopes, et par M. Jules Perrin, le Faure de l'Eldorado, à qui la fermeture de ce music-hall a créé des loisirs. Il les consacre à limer

des monologues et rimer des chansonnettes. On sait que M. Perrin, monologuiste éminent, comme Cadet, est, comme M. Paulus, son propre librettiste et son propre compositeur.

Suresnes. — Blanchissage, viticulture et pisciculture mêlés. Fabrique de *pompons* pour le retour en chemin de fer ou par bateau-mouche.

Cette maison étrange et mystérieuse, en briques rouges, qui borde la gare, appartient à l'un de nos plus célèbres couturiers. C'est là que se décrète la mode.

Plus loin, M. Regimbaud, l'homme aux piquets, se console des misères que lui font nos édiles en construisant une salle de spectacle dans sa propriété.

La famille du pauvre Guillaumet, mort si prématurément l'année dernière, habite sur ces pentes couvertes de vignobles, ainsi que M. Marc, directeur de l'*Illustration;* le député Roulleaux-Dugage; le baryton Manoury, retour de Bordeaux avec une malle pleine de lauriers, et le ténor Villaret, qui ne les recherche plus que pour assaisonner les produits de sa pêche. Villaret est un intrépide pêcheur à la ligne devant le Seigneur.

J'ai gardé pour la bonne bouche Mme The King : l'amie de M. Mystère rime avec schocking !

Puteaux. — Mêmes signes particuliers. On y revient quelquefois en passant par les mers néo-calédoniennes, avec escale au Palais-Bourbon, baie radicale. Témoin le citoyen Roque de Filhol, le gros bonnet de l'endroit.

A citer encore : M. Lorilleux et Mlle Révilly, l'ex-duègne de l'Opéra-Comique.

Saint-Cloud. — Ici, tous les noms s'effacent devant le nom glorieux de Gounod. Que de divines mélodies

se sont envolées de ces grands arbres et combien y nichent encore !

Ville-d'Avray. — Le Lourdes des opportunistes. Ils y viennent tous les ans en pèlerinage aux Jardies, solitude peuplée par deux souvenirs, celui de Balzac et celui de Gambetta.

Petit phalanstère d'artistes : on y rencontre le sculpteur Falguière, le peintre Vibert; Dieudonné, du Vaudeville; Joliet, de la Comédie-Française, — spécialité de notaires et gravures sur bois; — Mmes Lloyd et Kalb.

Non loin des Jardies est le domaine de Mme Valtesse de la Bigne, qui s'arrondit chaque année — le domaine — de quelques hectares. Large et gracieuse hospitalité, par séries, comme à Compiègne. Maison civile et militaire, souvent fusionnées. Tous les 15 août, feu d'artifice commémoratif, auquel assiste, d'un œil bienveillant, la gendarmerie locale.

Sèvres. — Ci-gît l'auteur de *Chien-Caillou*, l'ancien compagnon de Rodolphe. de Marcel, de Colline, de Schaunard, de Phémie teinturière, de Musette et de Mimi, luxueusement enterré dans la céramique.

Villeneuve-l'Étang. — Le Tibur de M. Pasteur. J'ai fait route souvent avec le terrible exterminateur des microbes. Pas causeur du tout : déplie un journal quelconque au départ et ne le replie qu'à l'arrivée, après l'avoir dévoré depuis la date jusqu'à la signature du gérant, sans passer une annonce.

Viroflay. — C'est de cette oasis exquise que Jules Claretie a daté presque tous ses romans, le dernier entre autres, d'une actualité si vibrante : *Candidat*. L'actif administrateur de la Comédie-Française voyage tous les jours avec son héritier, dont l'aimable babil abrège et charme le voyage.

A pour voisin M. Joseph Bertrand. Tous les lundis, à deux heures, l'illustre secrétaire perpétuel de l'Académie des sciences prend le train pour venir à l'Institut. Pas plus communicatif que M. Pasteur. Monologue tout le long du trajet avec lui-même. Je l'entendis, l'année dernière, qui mâchonnait entre ses dents : « Triste! très triste! » C'était au moment de l'expulsion des princes, le jour où l'Académie française devait prendre sa fameuse résolution. *N. B.* Ne lit jamais de journaux.

Versailles (R. D.). — Retraite à souhait pour ceux dont la vie est réfugiée dans le souvenir.

Octave Feuillet y occupe, avenue de Paris, un ravissant hôtel au fond d'une vieille maison silencieuse.

Canrobert y promène ses cheveux blancs et sa fière tournure de soldat.

Lafontaine s'y est fait construire une délicieuse maison d'artiste où il vit doucement près de sa femme, la charmante Victoria, entre ses tableaux — le grand comédien est un grand collectionneur — et ses livres. Ajoute chaque jour une page à ses curieux *mémoires*. Vient peu souvent à Paris. Quand il rentre d'une de ces rares excursions, on lui réserve un compartiment dont il voile la lampe et où il ne fait qu'un somme jusqu'à l'arrivée. Avant de partir, va chiper un petit pain au café Félix.

Delaunay non plus, son camarade, ne bouge guère depuis qu'il a pris sa retraite. Marcheur intrépide, les jours de classe au Conservatoire, il fait généralement le chemin à pied.

L'hôtel des Réservoirs est, comme le pavillon Henri IV, pour les Parisiens endurcis, un but de villégiature intermittente. Arsène Houssaye notam-

ment, lorsqu'il n'est pas à son château de Parisis, y vient faire de temps à autre une cure d'air et de *farniente*.

Il y a, entre la ligne de Versailles et la ligne de Saint-Germain, une ligne nouvelle qui dessert Garches, Vaucresson, la Celle, Louveciennes, Marly-le-Roi, l'Étang-la-Ville, stations peuplées d'artistes et de gens de lettres. Mais la rareté des trains en rend l'abord moins accessible et protège les habitants contre les indiscrétions.

MESSIEURS, ON FERME !

1er juillet 1885.

Finie, la grande débauche de toile, de bronze et de marbre qui s'esbattait, depuis deux mois, au Palais de l'Industrie. A l'heure où ces lignes paraîtront, le rideau se lèvera sur l'épilogue de la comédie artistique annuelle. Et devant tous les acteurs réunis — on n'est pas tenu de venir en toilette — M. Turquet, sous-secrétaire d'État aux beaux-arts, prononcera le traditionnel : *Plaudite, cives!*

Il y aura pas mal d'absences, et c'est fort heureux, car, si tout le monde répondait à l'appel, il faudrait agrandir le décor. Nos Zeuxis et nos Phidias croissent et se multiplient comme des sauterelles. Le krach, qui fait rentrer sous terre les spéculateurs, en fait émerger, plus drus et plus envahissants, les sculpteurs et les peintres. La progression est constante d'année en année, depuis 1874 où le Salon comptait 3 637 exposants jusqu'à 1885 où il en a compté 5 034. Un de nos confrères a calculé que le nombre des artistes français croît à raison de 8 p. 100 par an, — huit fois plus vite que la nation française. En sorte qu'on peut prévoir l'année, le mois, le moment, où il n'y aura plus en France

que des artistes et... pas de public du tout. Avenir lugubre!

Mais il s'agit du présent, et le présent est aux déménageurs. Aussitôt que le sous-secrétaire d'État aura fait sa petite distribution de médailles, il va falloir faire maison nette, décrocher les toiles, démonter les statues et réintégrer ces hôtes de passage dans leurs ateliers respectifs.

Pour ne parler que des peintres, ils viendront là tous, à la queue leu leu, chacun avec sa physionomie particulière qui vaut une rapide esquisse.

Voici d'abord le médaillé. Il ne porte pas sa médaille à la boutonnière, mais on l'y devine. Il va droit à son œuvre avec des airs de conquérant. S'il n'avait peur d'humilier les petits camarades, il se ferait, comme les triomphateurs romains, précéder par des licteurs et suivre par des joueurs de flûte. Le même scrupule l'empêche d'inscrire

<div style="text-align: center;">Sur son chapeau :

C'est moi qui suis Guillot, l'auteur de ce tableau!</div>

En somme, dans cette salle où cent cadres sont suspendus, il n'y en a qu'un : le sien. Tous les autres, taches d'ombre!

Cet heureux n'est pas le seul à porter haut la tête. Il y a celui dont l'œuvre plus ou moins quelconque a séduit l'amateur plus ou moins éclairé, et qui l'a couverte — chose difficultueuse par la misère courante — en beaux écus sonnants. Il lui jette, à travers une imaginaire pluie d'or, un adieu sympathique. Et comme s'il craignait que les allants et venants n'aient pas pris garde au cartouche où rayonne cette inscription : *Appartenant à M. X...*, il gourmande avec aigreur l'Auvergnat dont le crochet va recevoir ce dé-

pôt inestimable, l'accable de recommandations et, pour que nul n'en ignore, lui crie à tue-tête le nom et l'adresse de l'acheteur.

Un troisième, le nez long d'une aune, suit d'un regard mélancolique, où perce une arrière-pensée jalouse, le manège de ces deux privilégiés. Il n'a pas eu de médaille, lui! Il n'a pas vendu son tableau, lui! Et pourtant il vaut bien les autres! Et, *sotto voce*, il se répand en invectives naturalistes contre les jurés imbéciles qui le méconnaissent, et les amateurs idiots qui le dédaignent, et il se prend de haine pour cette toile si longuement léchée avec amour, et sur laquelle il avait bâti tant de jolis rêves de gloire et aussi d'autres d'un ordre moins... platonique! Que va dire et penser son concierge en le voyant rentrer bredouille à l'atelier? Ah! ce n'est pas le mépris de ce fonctionnaire qu'il redoute, mais ses consolations hypocrites débitées avec un sourire qui dit clairement : « Et ça s'intitule artiste!... Crétin, va! »

Cet autre, à la barbe hirsute, aux joues creuses, à la mine blafarde, c'est le rapin ambitieux, sur la tête duquel son entrée au Salon, après dix ans de lutte héroïque, a fait pleuvoir, non pas une pluie d'or, mais une averse de papier timbré. Grâce à l'indiscrétion du catalogue, ses créanciers ont retrouvé sa piste si savamment dérobée, et ils ont mis l'embargo sur cette toile dont chaque centimètre représentait pour ce pauvre diable une idéale bouchée de pain. Il faut le plaindre, celui-là, car il est à ce point anéanti par sa malechance qu'il ne songe même pas à protester contre l'injustice du sort ni même à maudire ses juges. Saluons ce déveinard au passage. Honneur au courage malheureux!

J'ai gardé le peintre amateur pour la bonne bouche. C'est assurément le plus heureux des... cinq. Il vient déménager lui-même, en personne, sans le secours d'aucune main profane — un accident est si vite arrivé ! — la petite croûte avec laquelle il a vaincu, de guerre lasse, les préventions obstinées du jury. Ce qu'il a souffert, pendant ces deux mois, seules, les âmes du purgatoire s'en peuvent faire une idée ! On l'avait si mal logé, ce chef-d'œuvre digne de la cimaise, à des hauteurs tellement inaccessibles, dans un recoin si sombre, qu'un œil de lynx, le sien peut-être, l'y pouvait seul entrevoir !

Mais ils sont passés les temps d'épreuve, il est accompli le purgatoire, et le paradis va s'ouvrir ! O chère petite croûte, tu vas t'épanouir en bonne place, en pleine lumière, dans le salon bouton d'or du maître, au milieu de tes aînées. qui, moins chanceuses, ne portent pas, en chiffres noirs, sur leur cadre, le numéro d'admission ! Tu vas respirer chaque jour l'encens des admirations bourgeoises ! Tu vas entendre trois cent soixante fois par an ce même dialogue entre le patron et ses naïfs commensaux :

— De qui est cette petite machine ?

— Je parie pour un Cabanel !

— Moi, pour un Bouguereau !

— Vous avez perdu tous les deux... C'est un Molinchard !... Bibi *fecit !*

Est-ce tout ? Non, certes. Il y a d'autres types encore. Mais il faut bien garder quelque chose à se mettre sous la plume pour... l'an prochain.

UN ANNIVERSAIRE

2 juillet 1887.

Chaque année, quand la vie parisienne émigre *extra muros*, j'ai l'habitude de la suivre de loin en loin dans les coins de province ou d'étranger où son caprice la transporte.

Il y a deux ans, la Hongrie fut le but de cette escapade; l'année dernière, Jersey et Guernesey. Cette année, j'étais en train d'interroger l'horizon, quand j'ai reçu l'invitation suivante :

Le colonel et les officiers du 4ᵉ régiment de chasseurs prient M. Parisis de leur faire l'honneur de venir assister à la fête anniversaire de la création du régiment, au quartier de Luxembourg (Vesoul), le 1ᵉʳ juillet 1887.

J'ai vu dans ma vie bien des fêtes de tout genre; de fête militaire, jamais. Je ne connais le soldat que par ouï-dire, et je ne l'avais entrevu, comme la majorité de mes concitoyens, qu'à travers la bouffonne légende du 101ᵉ *Régiment*, les charges de Randon, les sottes parodies du café-concert ou les verres grossissants du vaudeville. Voir le soldat chez lui, vivre

pendant quelques jours de son existence propre, c'était donc du fruit nouveau, d'une saveur *sui generis*. L'idée de le voir à deux pas de la frontière, en état de paix armée, à l'avant-garde et sur le qui-vive, ajoutait au spectacle promis une séduction inédite. Et puis, je savais que le colonel du 4e chasseurs, M. Donop, était un de nos plus jeunes et plus brillants officiers, de ceux qui sont marqués pour les heures solennelles ; je savais que son régiment était un régiment d'élite, pétri comme cire à son image ; et quelque chose me disait que je rapporterais de cette visite une de ces impressions saines, si réconfortantes et si douces au cœur de tous les bons Français.

Je bouclai donc ma valise, et je partis pour Vesoul.

Ma bonne étoile me donna pour compagnon de route le brave général Lallemand, membre du conseil de l'Ordre de la Légion d'honneur, président du Comité d'état-major, inspecteur des écoles de Saint-Cyr, Polytechnique et de Guerre, etc. Ce beau vieillard, de la trempe des Chevreul, porte ses soixante-dix ans avec la même légèreté que l'illustre savant porte son siècle. Il a gardé d'un long contact avec les Arabes je ne sais quoi de profond et de mystérieux dans le regard, et il fait penser à l'hémistiche de Victor Hugo :

> L'émir pensif et doux !

Le général était accompagné par le commandant d'état-major Féry, un officier d'aimable commerce, main ouverte, cœur chaud, avec une teinture de lettres qui nous mit tout de suite en familiarité cordiale. Ce qui m'a séduit dans ce soldat, c'est sa défé-

rence affectueuse pour son vieux chef, ce sont les petits soins quasi filiaux que, tout le long du voyage, il n'a cessé de lui prodiguer. Il m'en parlait avec une sorte de vénération superstitieuse. Tandis que le général, sous l'influence d'une chaleur saharienne, sommeillait dans un coin du wagon, il me disait sa noble vie de vaillance, de dévouement et de sacrifice, où il n'y a pas un acte, une pensée, qui n'aient eu le devoir pour mobile et pour objectif la Patrie. Et je croyais lire, en l'écoutant, une de ces belles pages de *Servitude et Grandeur militaires*, où de Vigny trace du guerrier une silhouette idéale.

Vous me croirez si vous voulez, mais, entre Paris et Vesoul, on n'a pas dit un mot de politique. Le fait est à noter en un temps où, sous le képi lauré d'or, perce trop souvent l'oreille du politicien, voire du tribun.

En revanche, on a beaucoup parlé de la fête où le général, le commandant et moi nous allions au même titre. De telle sorte que, si je n'étais pas encore du bâtiment, je n'étais déjà plus un profane, en débarquant à Vesoul.

C'est le 108e anniversaire de sa création (1779-1887) que, sur l'initiative du colonel Donop, allait célébrer le 4e chasseurs. Solennité toute de famille, et voulue ainsi, car, dès la première heure, il fut résolu qu'elle aurait lieu dans l'intérieur du quartier, sans participation étrangère, sans ingérence de l'élément civil, et que le corps d'officiers pourvoirait seul à l'organisation comme à la dépense. Tout pour le soldat et par le soldat. Résolution d'autant plus appréciable qu'en France, comme en Autriche, le militaire, gradé ou non, n'est généralement pas riche. Chacun sait ça !

UN ANNIVERSAIRE.

Vesoul, quarante-huit heures d'arrêt. — La petite ville vous a déjà des airs de fête. C'est, par les rues ensoleillées, un fourmillement d'uniformes, où le bleu de ciel domine, un tintamarre de sabres sonnant clair sur le pavé. Par tous les trains débarquent des officiers des différents corps, heureux de fraterniser en ce grand jour avec les camarades. Il en est venu des garnisons avoisinantes, et aussi des lointaines, d'Auxonne et de Meaux, même de Paris. Je salue le commandant de Sesmaisons, de l'École de guerre, l'homme de France qui connaît et manie le mieux le cheval. Manquer un carrousel, il n'aurait garde!

Car il y aura carrousel. Je cours au quartier, où M. Donop dirige en personne les derniers préparatifs. Tout le régiment est à la besogne. Dans la vaste cour, on dresse des mâts de cocagne, on installe des tourniquets, et, tout autour, on sable la piste où doivent avoir lieu les courses en sac, les courses en brouettes, le grand steeple-chase à pied, et on dresse les haies que doit franchir tout un peloton d'ânes, de baudets et de bourriques. Ce sera la partie comique du festival. La partie sérieuse, *probante*, celle qui doit montrer ce que peut à l'occasion le 4ᵉ chasseurs et ce qu'à l'occasion on peut attendre de lui, ce sera le carrousel. Je suis M. Donop au champ de manœuvre, où des centaines de petits soldats, improvisés charpentiers, menuisiers et tapissiers, préparent la lice. L'emplacement est merveilleux. Figurez-vous l'Hippodrome en rectangle. A l'un des bouts, la tribune d'honneur, richement drapée et décorée, avec un millier de places assises. C'est là que se tiendront le général Lallemand, les officiers supérieurs et leurs familles, les autorités et les nota-

bilités de Vesoul. En face, une autre tribune, de même contenance, réservée aux invités civils. Des deux côtés, une galerie ouverte où pourront tenir debout deux mille personnes. Des vols d'oriflammes et de banderoles couronnent de grands mâts décorés de cartouches aux armes du 4e chasseurs. C'est gracieux au possible.

— Tout cela, me dit le colonel, est notre œuvre. Il n'y a pas un clou là dedans qui ne soit à nous et payé de nos deniers. Nous nous sommes tous saignés aux quatre veines pour constituer un matériel qui nous permettra de célébrer régulièrement et sans trop de frais ce glorieux anniversaire. Notre devise est celle de l'Italie : *Fara da se!*

— C'est la bonne !

— Mais puisque nous sommes dans les coulisses, venez que je vous montre, à vous homme de théâtre, un coin des plus curieux.

Nous entrons dans les bâtiments administratifs. Parvenus au palier du premier étage, de vagues bouffées d'harmonie viennent, des profondeurs du corridor, chanter à nos oreilles. Se mariant aux accords des crincrins et de l'épinette, une voix jeune, mais nasillarde, soupire la cantilène connue :

> Justinien, ce monstre odieux,
> Après m'être couvert de gloire...

Je glisse sur la pointe des pieds et, par l'entre-bâillement d'une porte, qu'est-ce que j'aperçois?... Girafier et Patachon, l'écriteau sur la poitrine, le trombone et la guitare à la main, vociférant les *Deux Aveugles*. Ce sont deux sous-officiers du 4e chasseurs. Sous-officiers aussi les virtuoses de l'orchestre, le piano, le violon et l'alto!... Un petit homme tout

noir brandit le bâton de mesure, rythme les mouvements, règle les jeux de scène... Encore un chasseur, celui-là... C'est l'aumônier du régiment!

Plus loin, un personnage muet s'escrime, la brosse au poing, après une toile. Une toile de fond, avec le parapet du pont des Arts au premier plan, et, dans une perspective vaporeuse, la coupole de l'Institut. Sous-officier comme les autres, cet émule de Poisson et de Lavastre! Ah! le singulier régiment que le 4ᵉ chasseurs!

— *Fara da se!* me souffle le colonel jouissant en gourmet de ma stupéfaction... Voulez-vous maintenant que je vous montre le comble de la devise?... Suivez-moi.

Et, m'entraînant à l'autre extrémité du corridor, il m'introduisit dans une vaste pièce aux murs nus, sur la blancheur austère desquels se détachaient quatorze étendards tout flambant neufs, aux emblèmes variés, et brodés de mains d'artistes.

Le colonel avait le képi à la main; je me découvris instinctivement.

— Ces étendards, me dit-il, racontent l'histoire de notre régiment depuis l'origine. Il y a dans leurs plis tout un passé de gloire, toute une nichée de triomphants souvenirs. C'était une œuvre presque impossible que de reconstituer, en reforgeant un à un les anneaux, cette noble chaîne. Nos femmes pourtant ont osé l'entreprendre et, comme vous voyez, l'ont menée à bonne fin. Elles aussi, les vaillantes, ont voulu *far da se*, montrer, par l'industrie de leurs doigts, qu'elles étaient bien de la grande famille et qu'elles étaient dignes d'en être. Regardez-les, de près, ces chiffons-là. Ce sont tous de purs chefs-d'œuvre. Et tous signés...

— Me permettez-vous d'en prendre la liste?

— Certes... Elle mérite d'être conservée.

Voici donc la liste des étendards par ordre de dates, et, en regard, les noms des dames qui les ont brodés, avec le grade de leur mari :

Arquebusiers de Grassins (1744), — M^{me} de Lorière (lieutenant);

Fusiliers de la Morlière (1745), — M^{me} Chabert (commandant);

Volontaires bretons (1746), — M^{me} de Robien (capitaine);

Volontaires de Flandre (1749), — M^{me} Belbèze (lieutenant-colonel);

Volontaires du Hainaut (1757), — M^{me} de Lamotte (capitaine);

3^e chasseurs (1784), — M^{me} Papillon (commandant);

9^e chasseurs (1791), — M^{me} de Fréminville (capitaine);

9^e chasseurs (1805), — M^{me} Picard (lieutenant);

9^e chasseurs (1814), — M^{me} Audeoud (lieutenant);

9^e chasseurs (1816), — M^{me} d'Andurand (commandant),

4^e chasseurs (1830), — M^{me} Delpech (lieutenant);

4^e chasseurs (1848), — M^{me} Poncet (capitaine);

4^e chasseurs (1849), — M^{me} Donop (colonel);

4^e chasseurs (1851), — M^{me} Rullier (médecin-major);

— Demain, ajouta le colonel, ces étendards seront les héros de la fête! C'est en leur honneur que nous la donnons. Ils seront présentés au régiment, comme une leçon et comme un exemple. En transmettant à mes hommes cet héritage de gloire, je n'aurai pas besoin de leur dire qu'il est de leur honneur de

l'agrandir. Ce sont là des symboles qui, chez nous, se passent de commentaires et qui parlent éloquemment aux âmes les plus naïves. Vous verrez, d'ailleurs, par vous-même. si notre petite cérémonie des drapeaux, pour n'avoir pas le prestige du cadre, sera moins empoignante que celle de Longchamps. A demain donc!

— A demain!

<div style="text-align: right">3 juillet 1887.</div>

— Pourvu qu'il fasse beau demain! m'avait dit le colonel, jouant l'inquiétude.

Il ne m'avait pas dit, le sournois, qu'il avait commandé de service le soleil d'Austerlitz. Or, lorsqu'il commande, on obéit; et le soleil d'Austerlitz est venu docilement, comme un simple cavalier, à la consigne.

Tout Vesoul est en l'air, je devrais dire à l'air. Les rues s'emplissent de rumeurs joyeuses. Des quatre points cardinaux, les citadins endimanchés convergent, par groupes compacts, vers ce point unique : le quartier. S'il y avait des pick-pockets, ils auraient beau jeu vraiment à *travailler* dans les maisons vides.

Le flot, toujours grossi, afflue devant le poste, se fraie un passage entre deux haies de petits chasseurs le mousquet au bras, et se répand dans la vaste cour où, comme je l'ai dit hier, est installée la fête foraine. Déjà, des grappes humaines tirebouchonnent autour du mât de cocagne, au haut duquel se balancent des bourses au ventre rebondi, des porte-cigares, des pipes, des blagues à tabac. Ailleurs, de hardis gymnastes s'aventurent sur les tourniquets, à la conquête du flacon de champagne qui tend vers

eux son goulot tentateur, — le jeu de Tantale. Plus loin, des bâtonnistes, un bandeau sur les yeux, s'escriment, à coups de gaule contre des pots de grès, d'où s'échappent, quand le coup porte, avec des mines ahuries, des oies grasses et des lapins vivants. D'autres, ficelés comme andouilles dans des sacs de toile, gigotent sur la piste, au milieu des lazzis et des grognements provoqués par des chutes grotesques. Enfin, les bourriquets entrent dans la lice, et le peloton aux longues oreilles s'élance à l'assaut des obstacles avec l'allure gaillarde de quadrupède supérieurs entraînés sur les pelouses de Chantilly.

Trois heures. Un ronflement de peau d'âne. C'est le signal du carrousel. En un clin d'œil la cour est évacuée, et la foule se porte vers le champ de manœuvres. Ici, le spectacle tient de la féerie. Sous l'ardent soleil, la piste a des miroitements dorés. Un vent léger donne des palpitations de vie aux oriflammes. Au premier rang de l'estrade d'honneur, le général Lallemand, en grand uniforme, tout chamarré d'ordres, a pris place entre le colonel et M^{me} Donop. Derrière lui, le groupe des officiers supérieurs, MM. le commandant Féry, le commandant de Sesmaisons, le colonel de La Valette, le lieutenant-colonel Belbèze, etc., etc. A droite M. le maire de Vesoul; à gauche, le secrétaire général de la préfecture représentant le préfet en ballade : ce jeune fonctionnaire est le fils de notre infortuné confrère Gustave Chaudey. Et un peu partout, des bouquets de jeunes et jolies femmes en toilettes claires. Depuis plus d'un mois, toutes les couturières de la ville passent les jours et les nuits pour faire de cette fête du drapeau la fête des yeux. Même affluence élégante sur l'autre estrade, dont le trop-plein se

déverse dans les galeries latérales, où civils et militaires réalisent, sans y mettre de malice, la fusion rêvée par nos excellents radicaux.

Tout à coup, au dehors, un bruit de trompettes éclate. Il annonce le défilé des étendards. A l'extrémité de la piste qui fait face à la tribune d'honneur, l'escadron sacré se forme. En avant est la fanfare, avec son timbalier en costume historique, sonnant les vieilles marches patiemment reconstituées par les bénédictins du 4° chasseurs, la marche du XVIII° siècle, celle de l'an XIII et celle de 1829. Au centre, réunies en un faisceau flamboyant, les bannières des vieux âges caressant de leurs plis glorieux la bannière de l'âge nouveau. C'est la minute solennelle. Sur un signe du colonel Donop, l'escadron s'ébranle, au son de la marche pimpante de 1882, et descend, superbe et fier, dans un ordre magnifique, vers la tribune où les quatorze étendards vont flotter tout à l'heure comme sur un autel. Il se fait un grand silence, troublé par le battement d'un seul cœur dans quatre mille poitrines. Tout le monde est debout; tous les fronts sont découverts. Saluez, c'est la vieille France, c'est la France triomphante qui passe!

L'escadron est devant la tribune; les étendards s'inclinent. A ce moment, j'ai vu le général mordre avec fureur sa moustache grise, pour dissimuler son émotion; j'ai vu bien des jolis yeux mouillés, et des vilains aussi... Moi-même, j'y suis allé de ma larme... Appelez-moi chauvin, si vous voulez... appelez-moi Roumestan... je m'en moque!

C'est au milieu de l'attendrissement général que les sauts d'obstacles ont commencé, et que les maréchaux des logis chefs Verneret, de Costa de Beau-

regard, de Beaumont, de Coral, et les maréchaux des logis André, Boully, Bourriquet, Poulain et Maignien se sont couverts de gloire.

Aux sauts d'obstacle a succédé le carrousel sous la brillante direction du capitaine de Robien. Voici la distribution des quadrilles :

Rouge. — Le lieutenant de Lorière, le sous-lieutenant Audéoud, les maréchaux des logis Piole, Limonier, Protin, Lerrier, Vernoux et Dumont ;

Vert. — Le lieutenant Picard, le sous-lieutenant Lebée, le maréchal des logis chef de Costa de Beauregard, les maréchaux des logis Pinaud, de Beaumont, André, Seris et Borelly ;

Bleu. — Le lieutenant Cacatte, le sous-lieutenant Sordet, les maréchaux des logis chefs de Coral et de Filliot, les maréchaux des logis Boisset, Poulain et de Courson ; le brigadier-fourrier Optel ;

Solférino. — Les sous-lieutenant Vernière et d'Aramon, le maréchal des logis chef Vernerat, les maréchaux des logis Gaudiot, Bourriquet, Grosjean et Gateau ; le brigadier-fourrier Albertus ;

Crème. — Le lieutenant Baille, le sous-lieutenant Couniot, les maréchaux des logis Ody, Villaume, Lemoine et Poncet, les brigadiers-fourriers Didelot et Vincent ;

Jaune. — Les sous-lieutenants d'Auzac et de Mascureau, les maréchaux des logis Pallenot, Granjon, Maignien, Rat et Virvoy, et le brigadier-fourrier Cornil.

Ces cavaliers ont obtenu des récompenses de diverses valeurs : lorgnettes, cravaches, étuis à cigares, voire de simples flots de rubans tricolores. Mais ils méritent tous d'être mis à l'ordre du jour.

Je n'essaierai pas une description cent fois faite. Ce carrousel, reproduction exacte du carrousel de Saumur, n'a rien eu de commun avec la parodie que nous a donnée le concours hippique. Je suis, d'ailleurs, et je l'avoue à ma honte, d'une incompétence rare en matière d'équitation. Mais je ne crois pas qu'il soit possible de voir une cavalerie plus superbe et mieux entraînée, des cavaliers plus hardis et plus solides. Le commandant de Sesmaisons, qui s'y connaît, lui, en était émerveillé.

C'est dommage que je ne sois qu'un pauvre pékin. De quel cœur j'aurais dit à ces braves gens :

« Soldats, je suis content de vous. »

A sept heures, dans une autre partie du champ de manœuvres, les sept cent cinquante hommes du régiment banquetaient... aux frais de la Princesse. Menu d'exception : « Potage gras au vermicelle ; bœuf en daube ; rôti de veau aux pommes de terre ; légumes ; dessert ; une demi-bouteille de vin par tête ; une bouteille de champagne pour quatre... » Excusez du peu ! On se souviendra de cette ripaille au 4ᵉ chasseurs et on en parlera longtemps, le soir, à la chambrée.

Après le potage, le colonel Donop, en présence du général Lallemand, de tout son corps d'officiers et de... leurs femmes, — toute la famille, — a porté le toast suivant :

« Mes amis,

« Je veux remercier, devant vous et en votre nom,

les personnes qui ont honoré de leur présence notre fête de famille, et saluer respectueusement le plus ancien des officiers généraux de l'armée française qui s'est souvenu que le 4ᵉ chasseurs avait à deux reprises servi sous ses ordres.

« Je veux aussi vous remercier, devant nos invités, de votre zèle, de votre conduite, de votre dévouement, des qualités que le général commandant notre division a reconnues, l'autre jour, en termes si flatteurs.

« Oui, vous faites beaucoup! Pourtant vous ne pouvez pas faire moins pour être dignes de vos anciens.

« Vous avez vu tout à l'heure les reproductions des étendards que notre régiment a déployés, œuvre charmante que vous devez au dévouement et à l'habileté sans prix des femmes de vos officiers. Voici maintenant ces étendards près de vous, présidant à votre repas modeste de soldats. Regardez-les.

« Différents de formes, d'emblèmes, de grandeur et de couleur, ils n'ont cependant jamais représenté qu'une seule chose — toujours la même : la Patrie, la France!

« Le cœur de ceux qui, dans les circonstances les plus diverses, les ont salués, entourés, honorés, défendus, n'a été animé que d'un seul sentiment, toujours le même aussi : l'amour de la Patrie, l'amour de la France.

« C'est l'amour de la Patrie qui a enflammé et transporté nos anciens dans la glorieuse suite des guerres soutenues contre l'Europe entière. C'est l'amour de la Patrie qui les a amenés encore en Espagne, en Italie, en Algérie. C'est l'amour de la Patrie qui a vite relevé ceux que la fortune avait trahis. C'est

l'amour de la Patrie enfin qui vous fait comprendre ce que la France attend de ses enfants; qui vous fait tout entreprendre, tout surmonter, tout supporter, sans trêve, sans repos, afin de pouvoir répondre au jour du danger à notre France chérie : « Mère, nous « voici... où faut-il frapper? où faut-il vaincre? »

« Ce jour-là, mes amis, le 4⁰ chasseurs tiendra, parmi les plus braves et les plus instruits, la place qu'il a toujours occupée. Il sera fidèle aux traditions de cette famille où, depuis tant d'années, l'obéissance, la pauvreté, le dévouement se transmettent de génération en génération, de cette famille dont l'honneur est tout l'héritage que les pères lèguent en mourant à leurs enfants!

« Respectueux du passé, confiants dans l'avenir que Dieu réserve à nos efforts, levez votre verre et d'une seule voix répétez avec votre colonel : « Au « 4⁰ chasseurs! »

Je ne saurais décrire l'effet foudroyant de cette éloquence simple et mâle, portée aux quatre coins de la vaste enceinte par un organe généreux et vibrant comme un clairon. Ce diable de colonel est décidément un terrible remueur d'hommes. Les siens l'ont acclamé, dans un formidable cliquetis de verres, dans un élan d'enthousiasme fraternel. S'il y avait eu des tambours, ils n'auraient pu résister à la démangeaison de battre aux champs.

— Voilà, m'a dit tout bas le général, la langue qu'il faut parler et l'accent qu'il faut avoir pour entraîner les soldats à la victoire!

— Ou bien, ai-je répondu, pour la faire espérer.

Épilogue de cette belle journée : A dix heures, sur une petite scène qui m'a rappelé le théâtre des zouaves.

si pittoresquement décrit par Georges Bibesco dans son beau livre : *la Retraite des six mille*, représentation dramatique, donnée par des artistes... du 4ᵉ chasseurs.

MM. Colse et de Beaumont ont joué la *Chambre à deux lits;* MM. Routier et Jendré, les *Deux Aveugles;* MM. Jendré, Colse, Caron et Boucly, *Brouillés depuis Wagram*.

Tous ces jeunes gens ont rivalisé d'entrain et de verve. Il en est deux qu'il faut tirer hors de pair : le maréchal des logis Jendré, qui dépasse de beaucoup la moyenne des amateurs ordinaires, et le brigadier-fourrier Caron, qui, sous le travesti de Mariette Evrard, nous a donné l'illusion du beau sexe.

En regagnant l'hôtel, je disais au commandant Féry :

— Il m'est doux de penser que tous les régiments de France sont taillés sur le modèle du 4ᵉ chasseurs.

Le commandant eut un sourire énigmatique.

— Hein! ajoutai-je, je rêve? Oh! bien, alors, ne me réveillez pas!

DOS A DOS

10 juillet 1887.

En ce temps-là, la diva Jehanne de Parthenay, mettant à profit les loisirs que lui faisait la fermeture des théâtres, partit en tournée *tra los montes,* sous la conduite du fameux barnum Jérémie Fishmann.

Au début, le barnum et la diva firent excellent ménage. Le télégraphe apportait quotidiennement aux journaux de Paris le bulletin de cette entente cordiale, qui se traduisait, pour Jehanne, en des ovations enthousiastes, et, pour Jérémie, en une pluie torrentielle de doublons. Elle traînait après ses jupes une légion d'hidalgos et de caballeros fanatisés ; il rêvait d'acquérir, avec ses bénéfices, tout ce qu'il reste à vendre de châteaux en Espagne. Et la libre parisienne était délicieusement chatouillée par ces dithyrambes en langue nègre : car ça flatte toujours de voir l'art national faire belle figure à l'étranger.

Des semaines se passèrent. Au bout de ce laps, ce fut une autre chanson. Après l'*Hosannah,* le *De profundis.* La tournée, commencée en marche triomphale, finissait en déroute honteuse. Et Jérémie lui-même en faisait l'aveu dénué d'artifice dans le télégramme suivant :

« Tournée désastreuse. Jehanne a fait partout un

four noir. S'est aliéné le public par ses intolérables caprices. Le pire, c'est que j'en suis d'une soixantaine de billets de mille. Mon pauvre argent ! Je jure sur la tête de mon vieux père qu'on ne m'y repincera plus. — *Signé* : Jérémie Fishmann. »

Les Parisiens furent un peu déconcertés par ce rapide retour de fortune. Et ils se demandaient, très perplexes, comment l'or pur avait pu si vite se changer en un plomb vil, quand arriva la réponse de la bergère au berger :

« Pas croire un mot de ce que raconte ce misérable Fishmann. Succès personnel énorme. Les gazettes espagnoles que j'ai collectionnées au jour le jour en font foi. Il est possible que, financièrement, l'entreprise ait mal tourné ; mais c'est la faute à ce trafiquant de chair humaine. Tenez pour certain qu'il ne l'eût pas crié par-dessus les toits si j'avais daigné répondre à ses feux, et qu'il eût même augmenté les miens. Mais je ne m'appelle pas Jehanne pour des mirabelles. Ce gentilhomme de grand chemin saura ce qu'il en coûte pour avoir voulu ruiner ma considération artistique. Il y a des juges à Paris. Ah ! si l'on m'y repince ! — *Signé* : Jehanne de Parthenay. »

Ce duel à coups de « petits bleus » arrivait juste à point pour émoustiller la torpeur parisienne. Aussi s'écrasait-on littéralement, hier matin, à la 8e chambre correctionnelle, devant laquelle la vindicative Jehanne avait traîné ce malotru de Jérémie.

Les hommes s'attendaient à des révélations croustillantes, les femmes à des incidents d'audience qui nécessiteraient la protection de l'éventail ; hommes et femmes reniflaient par avance je ne sais quel fumet exquis de scandale... Mais tous les nez se sont allon-

gés d'une aune aux premiers mots de M⁰ Jolicœur, le porte-parole de la diva.

— Messieurs, s'est-il écrié, j'ai reçu de ma cliente des instructions très précises. Pas de scandale! m'a-t-elle dit. Je souhaite que les questions intimes soient écartées des débats et qu'un voile discret enveloppe les mystères de l'alcôve...

Le Président. — Pardon, maître Jolicœur... mais ce voile, c'est votre cliente qui l'a soulevé!

M⁰ Jolicœur. — En effet, monsieur le président... mais c'est dans un premier mouvement de vivacité très excusable — j'en appelle à toutes ces dames — et qu'elle regrette aujourd'hui... Je me renfermerai donc, n'en déplaise à mon honorable contradicteur, sur le terrain purement artistique...

M⁰ Lehideux, *avocat de Fishmann*. — Nous sommes prêts à vous suivre sur tous les terrains!

M⁰ Jolicœur. — Je dédaigne ces provocations... On insinue que nous avons fait four complet pendant cette tournée en Espagne... Or, les comptes rendus de vingt journaux que j'ai là sous les yeux, et que je vais mettre sous les vôtres, donnent un démenti formel à cette insinuation!... Ils sont unanimes, ces journaux, à chanter les louanges de ma cliente... Quel est le comble de l'enthousiasme par delà les Pyrénées?... Les fleurs et les sérénades... Eh bien! lesdits journaux attestent qu'à chacune des représentations données par Jehanne de Parthenay, notamment à son bénéfice, la scène était transformée en véritable parterre et que, toute la nuit, on guitarisait sous son balcon... On ne voudrait pas soulever un conflit international en prétendant que toute la presse de là-bas est vénale!

Là-dessus, M⁰ Jolicœur entame la lecture d'extraits

justificatifs. Comme il en est peut-être parmi nos lecteurs qui ne savent pas l'espagnol, nous passerons outre.

La parole est à Mᵉ Lehideux :

— Messieurs, commence-t-il, rien ne m'eût été plus facile que d'établir, par des témoignages irréfutables, la parfaite moralité de mon client. On m'en dispense, et j'en suis fort aise, car, pas plus que Mˡˡᵉ de Parthenay, M. Fishmann n'a de goût pour le scandale... D'autre part, aux journaux qui prodiguent l'encens à notre aimable adversaire, je pourrais opposer les journaux qui ne lui marchandent pas les vérités... Mais à quoi bon chagriner une artiste dont je suis le premier à reconnaître les qualités spéciales ?... On nous a fait, du reste, la part trop belle en limitant les débats à la question des sérénades et des fleurs... Je ne crains pas de soulever un conflit international en affirmant que l'enthousiasme, lorsqu'il se manifeste, en Espagne, sous cette forme classique, n'est pas toujours spontané... En voulez-vous une preuve ?... Lisez ce document qui détruira toutes les illusions que vous pouviez conserver à cet égard.

Et Mᵉ Lehideux met sous les yeux du tribunal une feuille de papier, format ministre, dont voici la reproduction exacte :

FISHMANN	**TOURNÉES ARTISTIQUES**
Impresario des tournées	EN FRANCE ET A L'ÉTRANGER
ADELINA PATTI	
SARAH BERNHARDT	
ANNA JUDIC	
JEANNE GRANIER	*Bureaux à Paris : rue... n°*
LOUISE THÉO	
CÉLINE CHAUMONT	
MARIE FAVART	EUROPE
COQUELIN AINÉ	
JOSÉ DUPUIS	M, *secrétaire général.*

Reçu de M. Fishmann.

Surplus voyages chœurs F.	100
Moitié sérénade.	100
Droits d'auteurs du 26 juin.	125
Solde fleurs du bénéfice	80
Total. F.	405

Signé : B...

— Oui, Messieurs, ajoute M⁰ Lehideux, on a jeté des fleurs à M¹¹ᵉ de Parthenay... On a, sous son balcon, soupiré des sérénades !.. Mais c'est M. Fishmann et le directeur du théâtre qui, de leurs deniers, ont payé les fleuristes... C'est M. Fishmann et le directeur du théâtre qui, de leurs deniers, ont payé les violons !

Arrêt :

« Attendu que les faits soumis à son appréciation relèvent uniquement de l'opinion publique,

« Après en avoir délibéré,

« Le Tribunal :

« Renvoie les parties dos à dos ;

« Les condamne solidairement aux dépens. »

Et le public a trouvé que c'était justice.

VARIATION SUR LE TERME

12 juillet 1887.

A l'heure qu'il est, Paris est encombré par ces voitures de déménagement, sillonné par ces vénérables tapissières dont la bâche vernie recouvre, comme la coupole d'un temple, les dieux lares de vingt mille Parisiens en rupture de... domicile.

Il semble qu'il n'y ait plus un accent à tirer de cette vieille guitare : le terme, — plus une variation à broder sur ce thème fourbu. Mais il n'y a pas de mauvais instruments pour le virtuose qui, d'une boîte mangée aux vers, sait faire jaillir l'âme ; et j'ai de mes oreilles entendu Sivori, dans une de ses tournées, exécuter magistralement le *Carnaval de Venise* sur l'unique corde d'un stradivarius pris à la devanture d'un marchand de joujoux.

Certes, rien n'est banal comme le spectacle de ces attelages poussifs qui, tous les trois mois, s'en vont zigzaguant à travers la ville ; mais ce spectacle prend un caractère philosophique, si l'on réfléchit qu'ils ne traînent pas seulement nos meubles, de rue en rue, mais encore ce que nous avons tous de plus précieux et de plus cher, nos habitudes, nos traditions, notre vie intime, le foyer domestique, en un mot.

Qui que vous soyez, riches ou pauvres, oisifs ou travailleurs, réguliers ou déclassés, quand votre acajou, votre palissandre, votre vieux chêne, votre bois de rose et votre bois blanc, tous ces témoins de votre existence quotidienne, auront passé de ces guimbardes roulantes, capitonnées ou non, dans la nouvelle demeure que votre goût a choisie, que le hasard vous offre ou que la nécessité vous impose, n'éprouverez-vous pas une certaine mélancolie à supputer ce qu'il faudra de jours, de semaines, de mois peut-être pour renouer les anneaux de cette chaîne brisée par le déménagement?

Souvent toute la valeur d'un meuble est dans la place qu'il occupe. La retrouvera-t-il, cette place, aussi favorable, aussi commode, sous le toit nouveau qui vous doit abriter?

Ce spectacle trimestriel, Paris en possède presque le monopole. En province, sauf dans les grands centres, on ne déménage guère. La religion du foyer y a des racines plus vivaces : où l'on est né, l'on vit; où l'on a vécu, l'on meurt.

Cette religion y est poussée si loin qu'on se ferait un scrupule de rien toucher à la disposition et à l'agencement des meubles. C'était ainsi du temps de mon père, dit le fils, — et la tradition se transmet.

Je sais, au fond d'une commune départementale, quelques maisons amies dont l'aspect intérieur n'a pas varié depuis vingt ans. Quand on y pénètre, on se sent comme rajeuni ; les souvenirs effacés se réveillent et prennent un corps ; une hallucination délicieuse supprime en un clin d'œil le temps écoulé ; vous entrez homme et vous sortez enfant. Quand la réalité reprend ses droits, comme on regrette le rêve!

Je l'ai revue, il y a quelques mois, la maison paternelle. J'ai voulu m'y rendre seul par des chemins autrefois familiers, — ce sont là des nostalgies qui vous prennent aux entrailles, passé la quarantaine! Ces chemins, je les ai reconnus; il m'a semblé qu'ils me reconnaissaient aussi, et que, sous mon pas joyeux, le sol natal tressaillait d'allégresse. Entre ses murailles sombres, mes souvenirs faisaient la haie : ils stationnaient à toutes les bornes, gazouillaient à tous les angles, souriaient à toutes les fenêtres, saluant mon retour et me souhaitant la bienvenue. Sous le vieux portail, j'ai plié le genou. Au dedans, la maison est vide, — un corps sans âme. L'aïeul est mort, morte aussi l'aïeule! La mère est allée rejoindre sous les cyprès mélancoliques le père parti le premier! L'enfant a vieilli et se promène comme une ombre dans la demeure inhabitée! Mais il se retrouve au milieu des reliques héréditaires qui font revivre, par une enivrante magie, ce doux passé disparu.

Ils sont là, ces braves vieux meubles. Pas un ne manque à l'appel, tous à la place consacrée, si bien que je les trouverais dans les ténèbres, avec un bandeau sur les yeux. Tout est là comme au jour où respiraient ces chères âmes dont je porte le deuil éternel. La même vigne folle court le long des mêmes volets verts; les mêmes arbres frissonnent au vent. Un rossignol gazouille dans les branches... N'est-ce pas celui qui m'enseigna les premières notions de la musique?... Le ténor est devenu baryton. Hélas! les rossignols vieillissent, eux aussi; mais ils sont fidèles à l'arbre qui leur fut hospitalier!...

Tiens, une larme!... O tristesse pleine de douceur!

LES PARISIENNES DU TRAVAIL

16 juillet 1887.

Le *Figaro* n'est pas suspect de tendresse pour ce qui émane de l'initiative municipale; mais il n'y a rien de systématique dans cette hostilité. Et c'est parce que, le cas échéant, il sait rendre justice à ses irréconciliables ennemis, qu'il peut, à l'occasion, sans qu'on incrimine sa bonne foi, leur tailler de fortes croupières.

N'ayant d'autres attaches que celles du bon sens, il est en excellente place pour reconnaître, dans le fouillis de réformes inspirées par la passion politique, celles qui découlent d'une pensée généreuse et d'un patriotisme intelligent. L'institution des Cours commerciaux est de ce nombre.

L'autre jour, tandis qu'une foule énorme badaudait rue de Rivoli, gênant les préparatifs de la fête, une escouade de jeunes filles, un carton noir sous le bras, la gaieté dans les yeux, avec une imperceptible nuance d'inquiétude, s'en allait le long du trottoir, vers la mairie du IV^e arrondissement. Là, l'escouade se comptait et, sur deux files, s'engouffrait dans une immense salle. Les pauvrettes, un jour d'été! Qu'allaient-elles faire dans cette étuve? Elles al-

laient conquérir leur certificat d'études commerciales, à ce qu'on m'a conté.

Tout d'abord, j'ai flairé de la gabegie là-dessous. C'est encore là, me disais-je, quelque avatar de cette manie d'examens, de diplômes, d'encre au doigt, qui fait maigrir deux ou trois mille institutrices par semestre !

Eh bien ! non. Je me suis informé. C'est un courant nouveau qui s'établit en sens contraire. Il s'agit de verser vers les carrières actives tout un monde de jeunes filles et aussi de jeunes gens.

La Ville de Paris fait là sans tapage — sans assez de tapage, selon nous — une chose de premier ordre, d'intérêt public et presque national. Elle dit aux adultes des deux sexes qui veulent du pain et du travail « pour de bon » :

« Entrez dans le commerce, l'industrie ou la banque ; je me charge de vous donner le nécessaire d'instruction. Vous apprendrez, sous mes auspices, la comptabilité pour tenir les livres, une langue vivante pour faire la correspondance. Vous rapprendrez, en outre, ce que vous savez mal, l'arithmétique, l'écriture commerciale et... le français, par surcroît. Mes leçons ne vous coûteront rien, et vous en tirerez un sérieux bénéfice. Je n'y mets qu'une condition : c'est que le soir, votre journée faite, vous viendrez à telle ou telle école. Je m'engage, en retour, à délivrer, au bout de deux ans, un certificat en bonne forme à tous ceux qui pourront affronter l'examen sur les matières enseignées, à publier leurs noms au *Journal officiel*, et à les communiquer aux Chambres de commerce, de façon à leur constituer un titre et des chances. »

C'est dans cet esprit que la Ville a fondé des cours

tout là-haut, à Belleville, sur la Butte-aux-Cailles, dans la rue d'Allemagne; d'autres, plus près, aux environs des Halles; d'autres, à Montmartre, à Batignolles, une trentaine en tout, je crois. Elle a séparé les filles des garçons; elle a donné de vastes locaux, choisi des professeurs qu'elle paie sur sa cassette, institué des inspections spéciales, et — chose dont on ne saurait trop la louer — introduit dans cet enseignement des méthodes nouvelles, simples et rapides, en conformité du but que les auditeurs se proposent, de leur âge et de leur condition.

C'est là le côté neuf et jeune de l'entreprise. Une administration qui va contre la routine, qui fait un programme original, qui remplace la lettre par l'esprit, c'est à n'y pas croire, en vérité !

J'ai voulu connaître les noms du personnel, directeurs, inspecteurs, professeurs; on m'a répondu par des échappatoires, et je respecte cette manie d'anonymat comme une rareté. Tout ce que j'ai pu savoir, c'est que la Ville emploie à son œuvre des hommes éminents, des femmes d'un mérite rare. Quelques-unes de ces dernières se sont présentées aux concours de la Sorbonne, les années précédentes, et six sur sept, m'a-t-on dit, ont pris la tête, battant sur toute la ligne le sexe fort.

Ces détails ayant piqué ma curiosité, j'entrai dans la salle des examens pour assister aux épreuves orales.

— Voyez-vous, me dit mon cicerone, cette jeune femme, mise avec une élégance plus que modeste ? On lui propose une place magnifique chez un banquier, avec toutes les aises de la vie, de beaux honoraires, et pour ses vieux jours une retraite, ce qui est le rêve de tous les pauvres gens. Elle refuse, sous

prétexte qu'elle veut demeurer avec sa mère dont elle est l'unique soutien ; mais, en réalité, parce qu'elle aime son cours populaire, qui lui rapporte à peine de quoi vivre !.. Eh bien ! il y en a comme cela tout un stock, laides, jolies, jeunes, pas jeunes, toutes pleines d'un beau zèle et brûlant du feu sacré !

Une fois lancé, mon interlocuteur ne tarissait point. On eût dit qu'il s'interviewait lui-même :

— Parmi les auditeurs de ces cours, les uns sont des enfants, les autres des hommes faits. Têtes blondes et têtes grises. Mélange bizarre, mais non sans utilité. La tête grise dit à la tête blonde : « On veut me remplacer par un Anglais ou par un Allemand. Je viens apprendre les langues vivantes, et je défends ma position. Fais comme moi, jeune homme, mais fais-le à l'heure opportune ! »

— Ils sont donc très forts, vos Cours commerciaux ?

— Il y en a de forts, il y en a de faibles. Cela dépend du choix des professeurs et beaucoup de l'ancienneté du cours. Ceux qui s'habituent à suivre régulièrement avancent avec une facilité prodigieuse. Les intermittents ne font pas grand'chose. Les auditeurs exacts étonnent par leurs progrès... Laissez-moi vous raconter une anecdote typique. Un jour, un inspecteur entre à l'improviste dans un cours et dicte un problème assez compliqué... Il donne une demi-heure pour le résoudre. — C'est fait ! répondent trois ou quatre voix. — Et c'était fait. L'inspecteur, un peu surpris, regarde ces improvisateurs, les dévisage et se met à rire. — Ce n'est pas de jeu, s'écrie-t-il, vous êtes israélites ! — C'étaient, en effet, des jeunes filles israélites, qui, ayant, par vertu de race, le génie du calcul, en veulent avoir la science.

Naturellement, elles font monter le niveau des cours.

— Bon pour le calcul... Mais les langues vivantes?

— C'est autre chose. Tout le monde en veut... et, si l'institution est soutenue, vous verrez surgir une génération tout entière qui remplacera, non sans avantage, la légion de commis exotiques, presque tous Allemands sous divers masques, dont Paris est infesté! Mais quel travail inaccoutumé pour des Parisiens et surtout pour des Parisiennes! Eh bien! ici encore, *c'est fait*, vous avez pu le constater *de visu* et *de auditu*. Vous voyez, par exemple, qu'on ne les écrase pas de questions grammaticales... Ils lisent un texte, font preuve de bonne prononciation, rédigent en langue étrangère... et c'est tout... Quant aux mystères de l'imparfait du subjonctif, ils s'en moquent comme d'une guigne!

— A vous écouter, on croirait que ces cours sont l'idéal du genre.

— Hélas! non. Ils ont deux défauts. D'abord, ils sont nés d'hier, et il faudra du temps, quatre, six, dix années, pour qu'ils créent un courant irrésistible. Or, nous manquons de patience, nous autres Français! Nous voulons que le blé soit, en un seul jour, semé, poussé, coupé et mis en gerbes! Quelques impatients veulent appliquer à l'enseignement les procédés de la culture à la chaux... D'autre part, ces cours, étant sérieux, ne ressemblent pas aux conférences brillantes, encore moins aux cours à réclames... Et c'est là leur second défaut... Ils manquent de publicité... On ne sait pas assez dans Paris que les jeunes gens qui, par cet emploi austère de leur soirée, s'assimilent une instruction spéciale, et qui, employés le matin, étudiants le soir, réunissent

ainsi la pratique à l'étude, acquièrent un véritable capital et doublent les chances de leurs carrières !... La Ville colle des affiches sans réclames. On en colle d'autres par-dessus... Et voilà comment la masse de la population parisienne ignore qu'il y a trente foyers intellectuels ouverts dans Paris... Ah! si le *Figaro* voulait le crier bien fort, il ne ferait pas seulement une œuvre utile, mais une œuvre patriotique !...

C'est fait!

FUSION

17 juillet 1887.

Fusion! Le joli titre d'actualité, par cette canicule! Mais ce n'est pas de cette fusion-là qu'il s'agit.

S'il est un Cercle qui dispute aux honnêtes filles le privilège de ne point faire parler de lui, c'est bien le Cercle des Champs-Élysées, ci-devant Cercle Impérial.

Ce coin de Paris exhale, depuis longtemps déjà, comme un vague parfum de nécropole. Il semble, tant le silence est profond aux alentours, qu'il soit habité par des ombres. C'est peut-être pour cela que son nouveau titre a fini par prévaloir sur l'ancien.

Rien de ce qui constitue la vie d'un Cercle, dans le sens moderne et parisien du mot, ne s'y trahit extérieurement par un indice quelconque. Les feuilles du high-life sont muettes à son endroit; elles n'apportent jamais au dehors les échos d'une de ces batailles géantes, livrées autour du tapis vert, dont son voisin de la rue Royale avait jadis le monopole bruyant, et à l'issue desquelles le caissier, impassible spectateur, prélevait sur le vainqueur, comme sur le vaincu, des dépouilles opimes. Jamais le bruit des violons ne s'envola par-dessus cette terrasse

splendide d'où les clubmen regardaient, d'un œil indifférent, passer la mascarade parisienne, sans y mêler un grelot. Jamais ces portes solennelles ne s'ouvraient devant un flot froufroutant de jolies femmes, jalouses d'avoir un « Salon » exprès pour elles ou ravies d'applaudir à la verve comique de quelque Molière du cru, histoire de violer, sous ce double prétexte, les intimités du buen-retiro masculin. Bref, le Cercle des Champs-Élysées, c'était le château de la Belle au bois dormant transporté, de la féerie, dans la réalité contemporaine. Et on y dormait, je ne vous dis que ça !

Or, la léthargie pour un Cercle, c'est la mort à plus ou moins brève échéance.

Ces phalanstères d'hommes du monde n'ont que deux éléments de vitalité : le jeu, d'une part; la cotisation, de l'autre. A l'Impérial, où depuis longtemps la « partie » ne battait plus que d'une aile, le premier était nul; la seconde, par suite de la lenteur du recrutement, était en train de devenir illusoire.

Où le jeu répand sa manne quotidienne, la cotisation n'est qu'une quantité négligeable, une goutte d'eau dans l'océan du budget. Aussi dans certains Cercles « tolérés », est-on, en dépit de la Préfecture et des statuts, assez peu regardant sur ce chapitre. Il serait cruel, en effet, quand on jette une fortune dans la cagnotte, d'être molesté pour quelques louis. Mais quand le jeu languit, quand le cri traditionnel : « Messieurs, un petit banquier ! » résonne dans le vide, la cotisation est l'indispensable ressource, la suprême planche de salut.

C'est précisément le cas du Cercle des Champs-Élysées.

La cotisation y est de vingt-cinq louis. En soi, le

chiffre est respectable; mais il faudrait pas mal de zéros au bout pour que le cercle pût faire bonne figure et suffire à ses lourdes charges, dont la plus lourde est le loyer, une saignée annuelle de 180 000 francs! Fût-elle unique et n'aurait-on pas à pourvoir, par surcroît, aux frais d'entretien du personnel et de la table, — qui, malgré le prix de la carte, se solde toujours en déficit, — la balance entre le doit et l'avoir serait encore impossible. Il n'y a que 350 membres à l'Impérial, soit, à 500 francs l'un, 175 000 francs pour tout revenu. Rapprochez ce chiffre du chiffre seul du loyer, et faites le compte.

On conçoit que, devant une pareille situation, rendue tout à fait critique par l'émiettement progressif et l'épuisement prochain de la réserve, on ait résolu d'aviser au plus vite, et que l'idée d'une fusion entre le Cercle des Champs-Élysées et le Cercle de l'Union artistique se soit imposée à quelques bons esprits.

Le calcul est des plus simples.

L'impérial compte 350 membres, les Mirlitons, 900; ensemble, 1 250.

A l'Impérial, la cotisation est de 500 francs; aux Mirlitons, de 250. En prenant un terme moyen, en la réduisant pour l'un et l'élevant pour l'autre à 350, on obtiendrait pour la totalité des membres le joli chiffre de 438 500 francs.

Et comme il n'y aurait plus qu'un loyer unique pour les deux, au lieu d'un déficit de 5 000 francs de ce chef — je néglige les frais accessoires qui seraient moins onéreux étant supportés en commun — il y aurait une plus-value de 258 000 francs.

Voilà le projet. S'il se réalise, ce sera l'éclatante consécration du proverbe : « Les extrêmes se touchent. »

Le contraste est, en effet, aussi grand entre ces deux Cercles que la distance est grande entre la place Vendôme et la rue Boissy-d'Anglas.

Ici, le marasme, là, le mouvement; ici, le passé, là, l'avenir; ici, la routine, là, le progrès; ici, le silence, là, le bruit; ici, le piétinement sur place, là, l'activité rayonnante; ici, la dévotion aux choses mortes et le ronron perpétuel sur l'air de *Souvenirs et regrets*, là, le culte des choses vivantes, l'amour passionné des arts et le commerce assidu des belles-lettres... Les antipodes, quoi! Il semble aussi difficile de combiner ces éléments disparates que de marier ensemble l'eau et le feu! Il y a cependant entre eux des affinités de bonne compagnie qui permettent de bien augurer du succès de la tentative.

Le Cercle de l'Union artistique a la conscience d'apporter plus qu'il ne reçoit. Aussi voudrait-il retourner à son profit la formule juridique : « Le mort saisit le vif! » en d'autres termes, absorber le Cercle des Champs-Élysées au lieu de s'y fondre.

Le Cercle des Champs-Élysées se résigne mal à cet effacement. Et puis il va falloir accommoder la vieille maison au goût des nouveaux hôtes, la bouleverser de fond en comble pour lui donner un air de modernité; y construire une salle de spectacle pour permettre à ces païens de sacrifier à leurs dieux!... Tout ça, c'est bien des affaires!... Et pourtant c'est dur de mourir, fût-ce de sa belle mort!

Trouvera-t-on un compromis entre les légitimes prétentions des uns et les respectables scrupules des autres? Il y a lieu de le supposer. On négocie, mais il faut trois mois avant qu'une solution intervienne. L'été porte conseil.

MÉRANTE

18 juillet 1887.

On jouait les *Fugitifs* au théâtre de l'Ambigu.

Ce drame fut le chant du cygne de Mme Lacressonnière.

Consumée par un mal qui ne pardonne pas, elle y laissait, chaque soir, un lambeau d'elle-même, comme, dans *Marie-Jeanne*, la grande Dorval.

Son directeur — M. Ritt, je crois — lui dit un jour, pris de pitié pour cette agonie quotidienne :

— Reposez-vous donc... Vous vous tuerez à ce jeu !

— Bah ! répondit la vaillante, on se tue, mais on joue !

Quelques jours après, elle était morte.

Mérante, qui vient de mourir, était de cette trempe-là. Voilà quelques années qu'il exécutait des variantes — je devrais dire des variations — sur ce thème cruel :

— On se tue, mais on danse !

Voilà quelques années que ses directeurs, alarmés par d'indéniables symptômes de fatigue, l'invitaient au repos. Mérante feignait de ne pas entendre. Ces symptômes s'accentuèrent au moment du *Cid*. Je

me souviens qu'à la sixième représentation, comme il rentrait dans la coulisse après ce pas vertigineux où, concurremment avec Rosita Mauri, il enlevait la salle, et qu'il regagnait sa loge, le visage décomposé, la poitrine sifflante :

— Vous avez bien gagné quelques semaines de repos, lui dit M. Gailhard... allez vous mettre au vert à la campagne...

— Et qui me remplacera? fit l'artiste en se redressant.

— Vasquez, parbleu! ne sait-il pas le rôle ?

Mérante ne répondit pas. Mais il regarda son directeur de l'œil d'un généralissime à qui l'on demanderait de remettre le commandement en face de l'ennemi.

Il y avait dans ce regard tant de naïve vanité professionnelle et aussi de douleur sincère, qu'il n'eût pas été généreux d'insister. M. Gailhard s'éloigna, tout penaud, avec un geste qui voulait dire :

— Vrai, c'est de l'héroïsme, à cet âge-là.

M. Gailhard s'abusait sur l'âge réel de Mérante, comme tout le monde, d'ailleurs, à l'Académie de musique; comme cet abonné qui, voyant, dans le *Cid*, l'infatigable danseur lutter de souplesse et de force avec Rosita Mauri, s'écriait :

— C'est un siècle qui danse!

Il va sans dire que ledit abonné, dans son for intérieur, attribuait les deux bons tiers de ce siècle, et même un peu plus, à Mérante. Car, à le voir depuis un temps immémorial à l'Opéra, on avait fini par le considérer, en dépit de ses dehors sémillants et jeunes, comme le contemporain de Chevreul.

Et il meurt avant d'avoir atteint la soixantaine.

On peut dire qu'il est mort sur la brèche. Comme

l'a raconté Jules Prével, l'effort qu'il fit pour payer de sa personne à la soirée artistique du Corps législatif lui devait être fatal. Je le rencontrai, ce soir-là, soucieux, inquiet, presque triste.

— Qu'avez-vous? lui dis-je... vous allez à la fête comme à l'enterrement.

— En effet, me répondit-il. Ce matin, j'ai répété mon pas sur le théâtre de M⁻ Floquet... C'est bon tout au plus pour des Pupazzi!... Il faut du champ pour la danse... Dans ce guignol, pas d'illusion possible! Et vous savez que notre art vit surtout d'illusion!

Et, dans le soupir dont il ponctua cette réponse, on sentait l'homme épris de son art jusqu'au fanatisme. Il l'adorait, son art. Ce n'était pas un hors-d'œuvre dans sa vie, c'était sa vie même. On connaît sa carrière comme danseur. Il en est peu d'aussi belles. Il n'en est pas de mieux remplies. Bien pris dans sa petite taille, il avait la grâce, l'élégance, la légèreté, le diable au corps avec cette mimique spirituelle et cette impeccable correction qui sont le propre de la danse française. Il a moins marqué comme chorégraphe, et, à ce titre, il laissera moins de souvenirs. Mais, s'il n'avait pas la faculté créatrice, s'il péchait par l'invention, il excellait à broder sur le canevas d'autrui d'exquises arabesques. Nul mieux que lui ne s'entendait, par exemple, à régler le divertissement d'un opéra. Celui de *Françoise de Rimini* fut, entre autres, le point lumineux de cette œuvre un peu sévère.

Aussi, pour les librettistes et les musiciens de ballet, Mérante fut-il un collaborateur précieux. En échange, il avait, comme eux, profit et gloire.

Son nom figurait à côté de leurs noms sur les affi-

ches et sur les feuilles d'émargement de la Société des auteurs. Je ne suis pas dans le secret de la répartition, mais quelle qu'elle fût, elle était légitime. Un ballet, c'est la fusion harmonique et comme la symphonie de trois arts différents : l'art dramatique, l'art lyrique et l'art chorégraphique. Il est juste que tous les trois bénéficient des mêmes avantages, contribuant pour une part égale au succès. En cela, la jurisprudence est d'accord avec la coutume. Le procès de Jules Barbier à propos de *Sylvia* l'a fixée définitivement. Barbier contestait à Mérante le droit à la signature. On plaida. Mérante eut gain de cause, et ce fut bien jugé.

L'avocat de Mérante fit valoir cet argument que, si le chorégraphe peut, à la rigueur, se passer du librettiste, il est impossible au librettiste de se passer du chorégraphe. Et, à l'appui de sa thèse, il exposa que l'origine des ballets se perd dans la nuit des temps, tandis que la genèse des librettistes ne remonte guère au delà de la Restauration. C'est, en effet, seulement en 1827 que le nom de Scribe apparaît au bas du ballet de la *Somnambule*. Jusque-là, les chorégraphes opéraient seuls, en dehors de toute collaboration. Il faut croire qu'ils étaient doués d'un tempérament dramatique ; car, alors, un ballet tenait toute l'affiche et défrayait le spectacle pendant toute une soirée.

Si passionnés que nous soyons pour la danse, nous n'en sommes plus là. Le ballet ne va guère sans le chant et ne suffit plus tout seul à nos appétits artistiques. On goûterait peu la *Korrigane* et *Coppelia* si l'on n'y préludait par la *Favorite* ou *Rigoletto*. Une seule fois, sous la direction Perrin, on a vu trois ballets à la queue leu leu sur l'affiche. Ce soir-là, les

abonnés furent à leur poste au coup de huit heures et ne le quittèrent qu'au coup de minuit. Mais la recette fut médiocre.

Il n'y a que les Russes pour avoir pareil estomac. J'ai vu dernièrement à Pétersbourg des ballets qui duraient quatre heures, entre autres le *Pygmalion*, du prince Troubetzkoy. Il est vrai que, là-bas, la danse est une institution de cour et qu'elle est l'objet incessant de la sollicitude impériale. Une anecdote assez typique à cet égard. Saint-Léon préparait son ballet *Caynok Gorbouniok*, où devaient figurer toutes les peuplades de la Russie. Par ukase de l'Empereur, on fit venir un couple de chaque région, pour que le librettiste pût étudier ses attitudes, son costume et sa danse. Avant la représentation, le Czar passa la revue des danseurs et des danseuses, comme il l'eût fait d'un régiment. Arrivé devant un groupe d'aspect sauvage :

— Qu'est-ce que ces gens-là? demanda-t-il.

— Sire, répondit Saint-Léon, ce sont aussi de vos sujets.

— Ah! fit Alexandre II, je ne savais pas.

Pour en revenir à Mérante, il était d'une modestie rare... chez un maître de ballet. Ce n'est point par là que brillaient ses prédécesseurs ; notamment Gardel, d'illustre mémoire.

Il fallait des mois et des mois à Gardel pour mettre au point un ballet. Un jour que Picard, alors directeur de l'Opéra, stimulait son indolence :

— Monsieur, dit superbement le chorégraphe, je ne suis pas entrepreneur de danse comme on peut l'être de bâtiments. Dans cette partie, on dispose d'autant de bras que l'on veut... moi, je ne dépends que de *mon génie!*

Vous voyez d'ici Picard, l'académicien, recevant cette rodomontade en pleine poitrine.

Cette modestie de Mérante allait jusqu'à l'effacement.

Quand les soiristes allaient l'interviewer à la veille d'une première :

— Ne parlez pas de moi, leur disait-il, mais soyez gentils pour ma petite famille.

Sa petite famille l'adorait. Et il y aura bien des jolis yeux mouillés ce matin dans la petite église de Saint-Pierre-Montmartre.

POPULARITÉ!

22 juillet 1887.

Je reçois la lettre suivante ;

Clermont-Ferrand, 21 juillet 1887.

Monsieur Parisis,

Comment se fait-il que vous, généralement si bien informé, vous laissiez damer le pion à la chronique parisienne par la chronique clermontoise?

Souffrez que, pour une fois, la lumière vous vienne du pays des Arvernes, comme dit le brave général Boulanger.

C'est lui, d'ailleurs, qui — naturellement — est le héros de l'aventure.

Vous vous rappelez l'inoubliable départ pour Clermont. Le général, roulé, ballotté, comme une épave, par une marée humaine, ne put se soustraire aux embrassements de ses adorateurs — assez semblables aux embrassements de Néron — qu'en se réfugiant sur une locomotive.

Depuis ce moment jusqu'à la reprise des ovations, habilement ménagées sur tout le parcours du train — un *Bellérophon* assez confortable — il y a une lacune que je suis en mesure de combler.

A peine sorti de la gare de Lyon, sur le « monstre de feu » — style Empire — qui portait César et sa fortune, le général, haletant, éprouva le besoin d'essuyer la sueur qui ruisselait le long de ses tempes.

Il mit la main à la poche pour en extraire son mouchoir, un délicieux chiffon de batiste.

Le mouchoir avait disparu.

— Bah! se dit le général, j'en ai vu bien d'autres dans ma rude vie de soldat! Qui sait, au surplus, ce que l'avenir me réserve!

Et, philosophiquement, il s'épongea le front avec la manche de sa redingote, qui dans la fumée de la locomotive, passait du noir au gris.

On arrive à Charenton. Avant de se séparer du mécanicien et du chauffeur, auxquels il devait peut-être la vie, le général voulut leur laisser un gracieux témoignage de sa reconnaissance.

Il remit donc la main à la poche pour en extraire son porte-monnaie.

Le porte-monnaie, qui contenait son premier mois de solde, avait disparu.

Après le mouchoir, la braise! « Hum! c'est louche! » pensait le général. Et le souvenir de certains attouchements, sur la qualité desquels il avait pu se méprendre dans l'ivresse de cette frénétique ovation, lui revint subitement en mémoire. Mais comme ce souvenir n'était rien moins que flatteur pour son amour-propre, il s'efforça de le bannir de son esprit.

Le train part : mollement étendu sur les coussins de son wagon-salon, tout heureux de reprendre enfin possession de lui-même, le général s'absorbait dans un silence plein de délicieuses rêveries. Les arbres, tout le long de la voie, tourbillonnaient en

une ronde vertigineuse. Et lui, voluptueusement, murmurait :

— Comme nous filons!... Dame!... il va falloir rattraper l'heure que nous a fait perdre l'idolâtrie des foules!

— Les deux heures, vous voulez dire! rectifia le capitaine Driant.

— Pas possible!

— C'est comme je vous le dis.

— Voyons cela!

Et le général mit la main à son gousset, pour en extraire sa montre.

La montre avait disparu.

— Cette fois, il n'y a pas d'erreur! vociféra le général... Ces b...s-là m'ont fait ma montre, comme ils m'ont fait mon mouchoir et mon porte-monnaie!... Un chronomètre de quinze cents balles!

Il y eut une minute de fraîcheur dans le wagon-salon.

— Qui appelez-vous ces b...s-là? fit d'un air pincé le reporter de la *Lanterne*.

— Eh! parbleu! les citoyens qui, tout à l'heure, ont failli m'étouffer à la gare de Lyon.

— Général, vous calomniez le peuple!

— Cependant...

— Pas un mot de plus!... N'est-il pas tout naturel que, dépossédés de leur idole, ces braves gens en aient voulu garder quelques menus souvenirs?

— Oui, des reliques!

— Si vous voulez!

— Ah! vous m'en direz tant!... Je dois encore m'estimer bien heureux qu'ils m'aient laissé ma chemise!

Voilà, monsieur Parisis, le secret de l'attitude que

garde le brave général Boulanger depuis son arrivée à Clermont-Ferrand.

On ne l'a pas vu se mêler une seule fois à la foule.

Il a décliné toute invitation et prétexté d'une foulure pour ne point passer la revue du 14 juillet.

Des mauvaises langues ont prétendu qu'il avait la goutte, pour ruiner son prestige.

La vérité, c'est que le général se tient soigneusement à l'écart de tous les contacts hasardeux.

Il a fait le compte de ce que lui a coûté sa popularité torrentielle.

Et il a cru prudent d'arrêter les frais.

Agréez, Monsieur, etc.

LECTURES

23 juillet 1887.

Par ce temps de canicule, je crois rendre service à ceux de mes compatriotes qu'un impitoyable labeur retient, comme moi, dans la fournaise parisienne, en leur enseignant le moyen de passer *fraîchement* leur soirée.

C'est de la passer au... théâtre.

Ne criez pas au paradoxe. Un soir de je ne sais plus quelle année — le mercure, comme aujourd'hui, bouillait dans le thermomètre — je rencontrai feu Clairville, l'homme le moins paradoxal du monde, sur le seuil de feu la Porte-Saint-Martin.

— Qu'allez-vous faire là dedans? lui demandai-je.

— Parbleu! me répondit-il en épongeant son crâne chauve, je vais prendre le frais.

— Vous voulez rire?

— Rien n'est plus sérieux. C'est un absurde préjugé de croire qu'on étouffe dans les théâtres aux temps chauds. Ce préjugé pneumatique, qui fait le désespoir des impresarii, profite aux amateurs de basses températures. Grâce à lui, il y a moins de monde dans les salles de spectacle que dans les autres endroits publics; on y est moins foulé, moins

bousculé, on y est mieux assis que sur les bancs municipaux; on n'y est pas, comme au café-concert, empoisonné par la pipe ou par le cigare; les directeurs, jaloux d'arrondir leurs recettes, se mettent en dépenses pour amorcer le client; ils font des essais de ventilation artificielle et demandent à la science hydraulique ses plus agréables secrets. Le patron de céans, l'ingénieux Marc Fournier, a même inventé des appareils réfrigérants qui pompent la sueur mieux que la flanelle du docteur Bourdonnais. Essayez-en... vous verrez, c'est délicieux.

Les trente degrés dont nous jouissons m'ayant remis cette originale conversation en mémoire, je suis entré hier soir dans une de ces *usines à fraîcheur*... Ne cherchez pas, c'est la Comédie-Française.

Il faut en rabattre quelque peu de l'optimisme de feu Clairville, au moins en ce qui touche la Comédie. On dirait que la maison de Molière bénéficie du vide que la chaleur fait dans les autres maisons de moins illustre lignée. Ce n'est pas un théâtre comme tous les autres, c'est *le* théâtre, celui dont la faveur défie toutes les disgrâces atmosphériques.

Cette faveur s'explique par le zèle que la Comédie-Française met à la mériter. Elle n'a pas, pour le public d'*été*, le mépris qu'affichent les impresarii de rencontre. Elle estime que ce public vaut l'autre et qu'il a droit aux mêmes égards. Elle n'abuse pas de la saison ingrate pour écouler ses vieux ours et pour utiliser ses doublures. Elle semble, au contraire, mettre son amour-propre à prodiguer la fleur de son répertoire et le dessus du panier de ses artistes. Aussi lui sait-on gré de ce respect qu'elle a d'elle-même et du public. Et, de tous les directeurs de théâtre,

M. Perrin est le seul — sans en excepter celui de l'Opéra — qui, si on lui demandait : « Faites-vous de l'argent? » ne pourrait pas rééditer cette réponse légendaire : « Pas le soir! »

De cette activité prodigieuse le public ne voit qu'une face, celle qu'on lui montre pour son argent, de huit heures à minuit. Mais il en est une autre, visible pour les seuls initiés, qui n'en est pas moins intéressante. Pour les vaillants sociétaires de la Comédie — la seule de nos institutions que l'Europe puisse nous envier sans arrière-pensée ironique — il n'y a ni villégiature, ni loisir, ni repos. Quand ils ne jouent pas, ils répètent; quand ils ne répètent pas, ils donnent des auditions; et comme intermède, ils écoutent des lectures. Oh! les lectures! Seuls, les journalistes voués au martyre quotidien du manuscrit en peuvent comprendre la ténébreuse horreur! Or, l'été c'est la saison psychologique où les manuscrits pleuvent rue Richelieu. Cette année, la pluie a pris des proportions d'averse, et il ne se passe pas de semaine que mon ami Prével ne signale de nouveaux « grains » à l'horizon. Seront-ils féconds ou stériles? Feront-ils germer quelque belle œuvre et aurons-nous la joie de dire, au jour de la récolte : « Un auteur comique nous est né! » Nous le saurons à Noël, à Pâques, à la Trinité peut-être. En attendant, le Comité de lecture est en permanence à la Comédie-Française, et, avec la prévoyance de la fourmi, il emmagasine pour l'hiver.

Au demeurant, si monotone qu'elle soit, la tâche n'est pas sans charmes. Elle a tout au moins celui de la variété. D'ailleurs, les pièces n'arrivant au comité qu'après un examen préalable, il est rare qu'il se trouve en présence d'une non-valeur absolue et que,

dans un ensemble même défectueux, il n'ait pas le régal de quelque scène originale ou puissante. Et quelle rare fortune que d'être membre d'un jury, quand on a pour justiciables des Émile Augier, des Sardou, des Meilhac, des Labiche, des Gondinet ! Et quel précieux privilège que d'avoir la primeur d'une belle œuvre combinée avec toutes les ressources du génie, ou de saluer un talent à son aurore !

C'est ce que m'exprimait très éloquemment, l'autre jour, M. Got, l'éminent doyen des sociétaires. Et comme je lui disais :

— Quel livre curieux on pourrait faire avec vos souvenirs de lectures !

— Je vous en réponds, me répondit-il. Mais le plus curieux serait les souvenirs de lectures qui, pour des raisons quelconques, n'ont pas eu lieu ou n'ont eu lieu qu'à demi... J'en ai deux dans ce genre auxquels je ne puis songer sans sourire.

— Contez-moi donc ça.

— Volontiers. Le premier se rapporte à M. Aicard, le père du jeune auteur de *Smilis*. M. Aicard avait commis une *Jeanne d'Arc*, en cinq actes et en vers, et nous étions convoqués pour la lecture. Il arrive, s'assied, déploie son manuscrit et commence : « Distribution de la tragédie... Salisbury, capitaine anglais, Bedford, capitaine anglais... » Puis une kyrielle de guerriers tous plus anglais les uns que les autres ! Après cet emprunt à l'annuaire de l'armée britannique, l'auteur reprend haleine, et, d'une voix caverneuse, continue : « La pucelle d'Orléans !... » Mais la dernière syllabe expire dans sa gorge, ses yeux se remplissent de larmes, il éclate en sanglots, ferme son manuscrit, se lève, et sort, en oubliant son cha-

peau sur la table !... Voilà comment la *Jeanne d'Arc* de M. Aicard ne fut jamais lue ni représentée.

— C'est fort plaisant. Et l'autre souvenir ?

— Il se rapporte à Léon Gozlan. Gozlan était un nerveux doublé d'un timide. Il me faisait l'honneur d'attacher quelque importance à mon opinion. A la veille de lire une pièce dont le titre m'échappe, il vint me trouver et me dit : « Cette lecture m'inquiète... je ne vois plus goutte dans ce que j'ai fait... c'est peut-être un chef-d'œuvre et peut-être une ignominie !... Faut-il vous dire que je préfère la première hypothèse ? Mais je suis mauvais juge et, dans le cas où la seconde serait la vraie, il me répugnerait de mettre à trop rude épreuve la patience de ces messieurs de la Comédie, qui m'ont toujours montré tant de bienveillance. Rendez-moi donc le service, vous, mon vieil ami, si la pièce vous paraît mal tourner dès le début, de laisser tomber votre mouchoir... Je comprendrai ce que cela veut dire, et je vous épargnerai, avec la suite de l'épreuve, l'ennui de me recevoir... à correction ! » Je promis... Le premier acte était exécrable, tellement exécrable que je n'eus pas la peine de laisser tomber mon mouchoir... il s'échappa tout seul de mes mains ! Je crus que Gozlan, édifié sur la valeur de son œuvre, allait lever la séance... Quelle ne fut pas ma surprise lorsque, d'une voix où perçait un peu d'ironie, et avec un regard chargé de dédain, il articula : « Deuxième acte ! » Et il le lut, ce deuxième acte, avec un entrain merveilleux, ce qui n'était point nécessaire, car, d'un bout à l'autre il était exquis... Tout le comité battit des mains, moi plus fort que les autres... Alors Gozlan, heureux de m'avoir fait une bonne niche, mais craignant que ses deux derniers actes, aussi mal ve-

nus que le premier, ne vinssent détruire cette impression heureuse, salua gravement et prit congé de la Compagnie interdite... Et voilà comment la pièce dont le titre m'échappe ne fut lue qu'à demi et ne fut pas représentée du tout !

M. Got me raconta, sur des lectures d'auteurs contemporains, d'autres particularités des plus piquantes. Mais la place m'est mesurée, ce sera pour une autre fois.

BAISSEZ LES YEUX!

24 juillet 1887.

Deux à deux, elles vont, les fillettes, et leur file interminable serpente, le long du trottoir, depuis le pont de la Concorde jusqu'à la rue du Bac.

Toutes très graves, un peu compassées dans leur uniforme sombre, qu'égaie seulement le ruban azur où pend une médaille de la Vierge, elles vont lentement, sous l'œil maternel des religieuses, dont les coiffes blanches voltigent au-dessus de leurs petits bonnets.

Très peu d'entre elles causent : c'est plutôt comme un murmure de confessionnal qui sort de leurs rangs, un bruissement très faible de chuchotements défendus...

Tout à coup, dans ce demi-silence, la voix d'une des sœurs articule, avec un accent d'alarme :

— Baissez les yeux!

Les yeux, baissés avant cet ordre, se lèvent aussitôt par un mouvement instinctif, et la bonne sœur court de l'une à l'autre, rougissante, avec l'effarement d'une poule en détresse le long de la mare où viennent de choir les petits canetons qu'elle a couvés!

Quel danger subit menaçait donc ces innocentes?

Deux horribles voyous, portant au bout d'une perche une affiche cynique, accompagnaient cette exhibition de réclames obscènes, de commentaires libidineux, et, intentionnellement, s'arrêtaient devant les plus grandes parmi ces fillettes, celles qui, sans doute, leur semblaient assez femmes déjà pour comprendre et pour rougir!

Je passais là par hasard, et je puis dire que jamais plus écœurant spectacle n'avait offensé mes yeux, en plein Paris, et dans un quartier dont la réputation de *cant* et de décence est devenue proverbiale.

Ainsi voilà des jeunes filles, des enfants presque, que des maîtresses admirables, dont le dévouement va jusqu'au sacrifice, élèvent, couvent, comme je le disais tout à l'heure; à qui, toute la semaine, on prêche l'humilité, la chasteté, la résignation, qui les empêchera, ces pauvres déshéritées, de devenir un jour des révoltées!... Et parce que, par une journée souriante, on leur accorde l'innocente et rare récréation d'une promenade au bon air, elles rentreront au couvent avec des visions innommables! Vraiment, cela donne la nausée!

Et ce n'est point là, comme on pourrait le croire, un fait exceptionnel; c'est la malpropreté courante tolérée, sinon encouragée, quelque chose comme un égout à fleur de sol, à ciel ouvert. A toute heure du jour, et même de la nuit, dans les quartiers les plus humbles comme dans les quartiers les plus riches, et, plus particulièrement, dans les endroits publics où se porte la foule, des boniments crapuleux, des clameurs ignobles se croisent dans l'air, si bien que ceux dont la pudeur n'est pas trop susceptible, mais dont l'oreille est délicate, s'ils n'en

sont pas scandalisés, en sont absolument assourdis!

C'est triste à dire, mais une honnête femme ne peut guère, sans danger, s'aventurer seule dans la sentine parisienne. Elle aurait trop à faire non seulement à baisser les yeux, mais encore à se boucher les oreilles. Les rues pullulent de serpents qui, grimés à la moderne, continuent le commerce de leur biblique aïeul. Or, de tous ces tentateurs, les plus à craindre ne sont pas ceux qui *crient*, mais bien ceux qui *chuchotent*. A bons entendeurs, salut!

On me répondra qu'en temps de République la rue doit être libre, et aussi le trottoir. Mais la liberté de la rue et celle du trottoir, telle qu'on l'entend en haut lieu, est proprement une honte; et les obscurs malfaiteurs qui, sous ce couvert, accaparent la voie publique, en devraient être expulsés à coups de talons de bottes dans les reins! Est-ce donc une ville civilisée que celle où une mère ne peut circuler avec ses filles, sans être forcée de leur dire, à chaque pas :

— Baissez les yeux!

C'est pourquoi je prends la licence de faire observer à qui de droit que la tendre sollicitude dont sont l'objet les crieurs des *Scandales de Londres* ne devrait pas donner le change sur les *Scandales de Paris*.

MARTIN Iᴱᴿ

25 juillet 1887.

Aux incidents les plus dramatiques de la vie parisienne, il y a parfois des dessous de vaudeville.

L'autre jour, un nommé Martin, ouvrier tailleur à l'Opéra, après avoir tenté d'occire sa femme, s'administra deux coups de couteau, sur le seuil même du théâtre, côté du boulevard Haussmann. Ce suicide a passé presque inaperçu dans la chronique quotidienne, si fournie, hélas! des suicides.

Il méritait pourtant d'être mis à part à cause des circonstances qui l'ont accompagné.

Le couple Martin avait été, sur la recommandation d'un gros personnage, admis dans les ateliers de costumes. La femme, très experte et très laborieuse, avait bientôt conquis ses galons, c'est-à-dire qu'elle était devenue titulaire de son emploi. Le mari, fainéant constitutionnel, plus enclin à lever le coude qu'à pousser l'aiguille, n'était encore, après un stage intermittent, employé qu'à titre auxiliaire.

Ce n'est pas employé qu'il faudrait dire, c'est toléré. Longtemps, le chef costumier, par égard pour le gros personnage, ferma les yeux sur les incartades bachiques de Martin. Il y a cependant une limite à

la tolérance, et cette limite est l'océan d'alcool qui sépare une pointe accidentelle et souvent inoffensive d'une ivrognerie invétérée et toujours dangereuse. Aussi, M. Stelmans, à la suite d'un coup de soleil qui transforma le nez de Martin en rubis et son atelier en champ de bataille, dut-il prévenir l'incorrigible poivreau qu'en cas de récidive il se verrait contraint de le casser aux gages et de lui donner ses huit jours.

Et M.^{me} Martin, lasse de cohabiter avec une éponge et de l'imbiber quotidiennement à ses frais, appuya cette menace de cette autre non moins catégorique :

— Si tu continues à boire, et si, de ce fait, tu perds ta place, n, i, ni, c'est fini nous deux !

Ce fut fini en deux jours ! Deux jours après, Martin se trouva sans place et sans femme. Il fit contre fortune bon cœur.

— Décidément, se dit-il, Paris ne me vaut rien... Je vais me retremper au sein de ma famille.

Il s'y *retrempa* si bien que sa famille, dont le sein fut bientôt tari, le pria de s'aller retremper ailleurs.

Martin rappliqua donc sur Paris et, sitôt débarqué, vint se suspendre au pied de biche conjugal.

M^{me} Martin parut visiblement stomaquée de cette visite.

— Encore toi ! s'écria-t-elle, que viens-tu faire ici ?

— Mais, répondit-il, souriant, je ramène son petit homme à sa petite femme !

— Tu sais bien que c'est fini nous deux !... Décampe, et plus vite que ça !

— Là ! là !... du calme ! Je te jure que je ne boirai plus...

— Serment d'ivrogne !

— Je te donne ma parole que je travaillerai.

— Parole de fainéant !

— Ah ! c'est ainsi ?... Eh bien ! nous verrons, ma belle !

Et, d'un tour, il fit un paquet de ses hardes, glissa dans le paquet, à l'insu de sa femme, un couteau de cuisine, et les poings serrés :

— Alors, c'est la guerre ! — et mentalement il ajouta : la guerre au couteau ! — Garde-toi, je te guette !

Dès ce moment, ils vécurent à la façon des Peaux-Rouges, s'épiant nuit et jour, l'un pour surprendre sa victime, l'autre pour dépister son bourreau. Un jour — c'était vendredi de la semaine dernière — come Mme Martin se rendait à l'Opéra, elle aperçut son mari qui faisait le guet au coin de la rue Scribe. Il jeta sur elle un si mauvais regard que la malheureuse, épeurée, prit le bras d'une de ses camarades et franchit au pas de course, la tirant après elle, la distance qui la séparait de la porte derrière laquelle était le salut. Martin bondit sur ses traces, le couteau levé ; mais il ne put l'atteindre... Alors il vit rouge et, tournant son arme contre lui-même, il s'en porta deux coups terribles en plein cœur.

Voilà du drame. Voici du vaudeville :

Les agents du poste voisin accoururent, mirent le corps sur une civière et le dirigèrent vers Beaujon. Mais, pendant le trajet, Martin exhala sa belle âme. Beaujon aurait ouvert ses portes au mourant, il les ferma sur le nez du mort. Que faire du cadavre ?

On le ramena provisoirement au poste, et là, sur l'observation que le défunt avait une femme, et que cette femme était employée à l'Opéra, on manda d'urgence Mme Martin.

— Reconnaissez-vous ce corps? lui demanda le brigadier.

— Oui... c'est celui de mon homme!

— Bien... on va le porter chez vous.

— Un macchabée chez moi!... Ce ne serait pas à faire!

— C'est votre mari pourtant... Votre domicile est le sien.

— Alors, j'aime mieux tout vous dire!

— Quoi donc?

— Martin n'était pas mon mari... Il n'était que mon amant!...

— Réfléchissez... Si vous lui refusez asile chez vous, il nous faudra le mettre à la Morgue!

— A la Morgue, soit!... chez moi, jamais de la vie!

Et Martin fut mis à la Morgue.

L'aventure eut de l'écho dans les ateliers de l'Opéra. La costumière en chef, M^{me} Floret, s'en émut et, le lendemain, elle eut une explication avec son ouvrière.

— Est-il vrai, lui dit-elle, que Martin ne fut pas votre mari?

— Aussi vrai que j'existe.

— Mais alors, il y a substitution de personne!... Vous émargiez sous un faux nom!... C'est grave, savez-vous!

— Pas le moins du monde!

— Cependant...

— Je vais vous dire... Avant de vivre avec ce pauvre Martin, j'étais mariée... Et mon mari s'appelait Martin... comme lui!

— Ah! vous m'en direz tant!

Vous voyez que c'est sur les registres de l'état civil comme à la foire... Il y a plus d'un bipède qui s'appelle Martin.

JUVENES DISCIPULI

26 juillet 1887

Juvenes discipuli!... Oh! ne craignez rien... je ne troublerai pas la joie légitime où vous plonge la perspective des vacances prochaines par un « laïus » maussade et solennel!... Vous allez, pauvres petits, en entendre bien d'autres! Et, comme viatique, cela suffit. Mais il y a des sujets qui s'imposent, comme disent les faiseurs de tournées électorales. De ce nombre sont les distributions de prix.

Ce *Juvenes discipuli*, qu'on trouve ou plutôt qu'on trouvait au début de toutes les harangues, accessoires obligés de ces petites fêtes de famille, nous l'accueillions toujours autrefois par une triple salve d'applaudissements. Le reste passait inaperçu. On écoutait d'une oreille distraite — quand on l'écoutait — la voix monotone du barbare qui, consciencieusement, écorchait la langue de Virgile et parlait des chemins de fer en vers hexamètres. On somnolait doucement, bercé par de beaux rêves buissonniers, jusqu'à la péroraison, où, comme par hasard, et sans en avoir l'air, l'orateur glissait — *in caudâ venenum* — l'éloge du gouvernement, du ministre, de l'inspecteur général présidant la cérémonie, de

qui sais-je encore ? Et l'on ne se réveillait qu'aux accents belliqueux d'une musique militaire jouant l'air de la *Reine Hortense* ou l'*Hymne au Prince Impérial*... C'était un beau spectacle.

Aujourd'hui, plus de discours latin, plus de péroraison apologétique, plus de *juvenes discipuli*. La distribution des prix du concours général ressemble, à peu de chose près, à celle d'un Comice agricole. On y parle le langage officiel de M. Pierre Legrand ; on y attelle le « char de l'État » avec la « force de nos lois » et le « respect de nos institutions », deux vieux carcans éreintés, poussifs ; on y ergote sur les droits de l'homme, sur les devoirs du citoyen, du père de famille, et autres « balançoires », comme disait certain magistrat incohérent de notre jeune République Il est vrai que ces lieux communs sont traduits — ou presque — en langue française, ce qui force l'auditeur à les avaler, bon gré mal gré. Avec le latin au moins, on courait la chance de n'y rien comprendre.

Heureusement que, dans les distributions de prix particulières à chaque lycée, il se manifeste une certaine tendance à rompre avec la routine, à sortir des chemins battus. Cela tient à ce que les orateurs choisis pour y prononcer le discours d'usage sont de complexion moins classique, moins pondérée, d'allures plus libres, et qu'ils apportent du dehors autre chose que les éternels clichés, avec une bouffée d'air vif comme il en passe rarement dans les grandes casernes universitaires et autres usines à bachots. Il suffit, en effet, d'un président spirituel et sans morgue pour donner du piquant à la séance. Une étincelante causerie d'About avait bientôt dissipé l'ennui qu'avait fait naître la filandreuse harangue d'un pédant assermenté.

Ce charmeur n'est plus, et, dans quelques jours, les élèves de Charlemagne ressentiront plus vivement ce deuil. Mais il en est d'autres, comme Ferdinand de Lesseps et François Coppée, qui puisent à la même source le charme qu'ils exercent sur la jeunesse. Pailleron et Sardou retrouvent devant ces auditoires de lycéens les acclamations sympathiques d'un public conquis au théâtre. Émile Augier préside avec la grâce souriante d'un grand-papa, Renan avec une exquise bonhomie, Taine avec une érudition aimable et sans pédantisme. Je pourrai, l'an prochain, joindre à cette liste, d'ailleurs très incomplète, le nom de Jules Claretie, qui, je crois, est à la veille d'ajouter cette nouvelle corde à sa lyre, déjà si variée.

La plupart de ces orateurs à succès, — je parle surtout pour ceux que j'oublie — gâtent leurs admirables qualités par un petit défaut : ils se calomnient avec une facilité déplorable. Neuf fois sur dix, ils s'y montrent à leur auditoire sous un jour qui n'est pas le vrai. Chacun — et c'est fort naturel — se laisse aller à ses souvenirs d'enfance et de collège... « Le temps heureux où je m'asseyais sur ces bancs... Et moi aussi je fus élève!... » Mais pourquoi diable ajouter, aux applaudissements frénétiques de l'assistance : « Et même... assez mauvais élève! »... Mauvais élève!... Allons donc!

Certes, je ne m'illusionne pas sur l'efficacité des différents examens et concours dont on nous gave jusqu'à l'adolescence. Je connais des prix d'honneur qui, lâchés dans la vie, ont mal tourné, et j'en connais aussi qui n'ont même pas tourné du tout, étant du bois dont on taille les soliveaux. Mais de là à conclure que tous les prix d'honneur sont des crétins

ou de futurs pensionnaires pour Mazas, il y a de la marge. Un homme célèbre peut n'avoir pas été, sur les bancs, un petit prodige, et les petits prodiges que la province nous expédie annuellement de Pézenas et d'ailleurs ne deviennent pas tous des hommes célèbres, il s'en faut. Seulement, cela ne prouve rien en faveur des autres, des paresseux, des cancres, des imbéciles, des gouapes, de ceux qui forment la majorité des classes comme ils formeront plus tard les majorités électorales.

Il serait temps qu'une voix autorisée dît ces choses. Mais vous verrez, la semaine prochaine, tous nos illustres affirmer, à qui mieux mieux, du haut de l'estrade, qu'ils ont fait leurs études à l'école buissonnière ou dans les brasseries à femmes du quartier Latin !... Bizarre prétention et singulier exemple !

? ? ? ? ?

3 août 1887.

C'est demain qu'on distribue les prix aux lauréats du Conservatoire de musique et de déclamation.

M. Spuller, toujours sur la brèche depuis son avènement, n'a pas voulu laisser à son directeur des beaux-arts l'honneur de prononcer le discours d'usage.

Le discours ministériel est le clou de cette cérémonie, qui, sans cet intermède oratoire, serait d'une rare banalité. C'est la tasse de lait où maîtres et disciples viennent, à tour de rôle, tremper leur lèvre gourmande.

On s'en pourlèche les babines plusieurs jours à l'avance; mais, cette fois, à ce plaisir égoïste se mêle pour quelques-uns une vague préoccupation. Il y a des questions pendantes qui sont d'un intérêt immédiat et primordial pour ce petit monde. Et on se demande anxieusement si le discours ministériel y répondra.

De toutes ces questions, la plus instante, celle qu'il importe de résoudre au plus tôt, c'est celle de l'Opéra-Comique.

Elle s'est terriblement compliquée ces jours-ci. La

solution, péniblement échafaudée la veille, s'effondre le lendemain. Ce que fait le ministre, le Conseil municipal le défait, par esprit de chicane ou peut-être, comme on l'a prétendu, par intérêt de boutique. On n'a même plus l'espoir, dont on se berçait, d'un provisoire qui, grâce à la débonnaireté française, aurait chance de devenir définitif.

Et, parmi ces fluctuations, le public s'inquiète. L'Opéra-Comique figure en première ligne sur le programme de ses plaisirs; il figure aussi sur la liste de ses contributions. Le sommeil prolongé de son vieux théâtre le préoccupe à double titre, comme dilettante et comme contribuable. Mais c'est au Conservatoire que cette inquiétude et cette préoccupation se font le plus vivement sentir.

Les lauréats des concours, avec leurs lauriers, ne conquièrent pas l'indépendance. La couronne qu'on leur pose sur la tête est en même temps un boulet qu'on leur attache au pied. Ils ne sont pas leurs maîtres. Ils appartiennent à l'État pour un laps de temps déterminé par les statuts. L'État devient pour eux une sorte de barnum officiel qui se paie de son enseignement *in anima vili*, c'est-à-dire en leur imposant un stage à prix réduits dans un de ses théâtres.

Pour l'Opéra, pour les Français, pour l'Odéon, c'est au mieux : ils existent. Les jeunes gens répartis entre ces diverses scènes ont la douce perspective d'y pouvoir montrer leur savoir-faire et d'en toucher le prix, si minime qu'il soit. Mais l'Opéra-Comique? Offre-t-il les mêmes garanties à ceux qui, par la grâce des statuts, sont, dès à présent, inféodés à ce théâtre fantôme?

C'est là le point d'interrogation qui se dresse devant la gentille Mlle Samé.

Mlle Samé, sur l'ordre de M. Kaempfen, a signé hier son engagement avec M. Carvalho. Or, si elle sait à quels devoirs sa signature l'oblige, elle voudrait bien savoir aussi quels droits elle lui confère.

Les engagements ne valent que s'ils sont réciproques. Celui qui lie Mlle Samé envers l'Etat lie l'État envers Mlle Samé. L'une s'engage à jouer, l'autre à la faire jouer à l'Opéra-Comique. Mais il n'y a plus d'Opéra-Comique. Y en aura-t-il un à l'époque spécifiée dans les statuts? Et, s'il n'y en a pas, Mlle Samé pourra-t-elle disposer d'elle-même, sera-t-elle libre d'accepter les propositions avantageuses qui lui sont faites, notamment par la Monnaie de Bruxelles?

Ce sont là les petits côtés de la question, mais ils ont leur importance. Les tribunaux, s'ils étaient pris pour arbitres, seraient, je crois, fort en peine de se prononcer.

Le même problème se pose pour le personnel de l'Opéra-Comique. Si, d'ici à septembre, il ne surgit pas une combinaison provisoire ou définitive, les artistes demeureront-ils les esclaves d'un contrat devenu léonin? Ne seront-ils pas en droit d'invoquer la clause résolutoire de l'incendie et de s'en aller chercher fortune ailleurs? Leur fera-t-on un crime de se prémunir, les uns contre un chômage onéreux, les autres contre la misère certaine? Et y aura-t-il une puissance au monde pour empêcher l'émiettement de cette belle troupe, qu'on redoute si fort?

Pourrait-on même empêcher l'émiettement du répertoire? Si, pour une raison ou pour une autre, l'Opéra-Comique ne renaissait pas promptement de ses cendres, serait-il donc chimérique que, devant cette impuissance de l'État, l'idée vînt à quelque

entrepreneur privé d'en reprendre pour son compte les fécondes traditions? Et trouverait-on étrange que les auteurs reprissent leurs œuvres, menacées de discrédit et de stérilité, et les portassent ailleurs pour en tirer un profit légitime? Le prêtre vit de l'autel et le compositeur de ses opéras.

Il serait à souhaiter que, sur ces divers points, le discours du ministre des beaux-arts rassurât l'opinion publique.

HISTOIRE D'UN TABLEAU

30 août 1887.

Je rentre de Bruxelles où j'ai laissé le mouvement... parisien.

Je ne parle que du mouvement artistique, presque nul à Paris depuis la fermeture du Salon.

Or, c'est précisément le Salon belge dont on prépare là-bas l'ouverture. Et l'école française moderne y doit être largement et brillamment représentée. On est hospitalier en Belgique.

Voilà plusieurs années que nos voisins organisent, à cette même époque, des expositions de tableaux « à l'instar de Paris ». Cette innovation est due à l'initiative éclairée de M. Edmond Picard, le célèbre avocat libéral connu du Tout-Paris presque autant que du Tout-Bruxelles.

M. Picard est le Mécène bruxellois. Il consacre à l'art les loisirs que lui laisse la chicane. Il a chez lui, près de son cabinet, un petit Louvre où les maîtres modernes trouvent la place d'honneur. On ne sa ce qu'il aime le mieux de ses dossiers ou de ses toiles. Ceci le repose de cela.

Ses sympathies déclarées sont pour la peinture française. Et elles ne sont pas simplement plato-

niques. La veuve du peintre Dubois, qu'il a soutenu dans sa détresse, en pourrait fournir un témoignage touchant. Enfin, c'est grâce à lui qu'au Salon de Bruxelles, dont il fut l'initiateur, nos artistes ont tous les ans une si belle place.

On y verra, cette année, les œuvres maîtresses de Ribot, d'Alfred et Léopold Stevens, de Roll, de Jean Béraud, de Flameng, d'Henri Gervex.

Ce dernier, le peintre anti-académique, l'ennemi juré de l'art officiel — rien n'est réjouissant comme de l'entendre foudroyer l'Institut! — y envoie son fameux portrait du docteur Péan, dont l'histoire pleine de dessous mystérieux, vaut qu'on la raconte.

L'illustre chirurgien était hanté par le souvenir de l'*Autopsie* lorsqu'il confia sa tête à Gervex. Cela, tout d'abord, n'alla pas tout seul. Il y eut, entre le peintre et son modèle, de longues discussions préparatoires. Comment fallait-il représenter le praticien? Dans son cabinet ou bien au lit du malade? Sanglé dans l'habit noir, qu'il ne dépouille jamais, ou bien en bras de chemise, gilet blanc, cravate blanche, le tablier aux reins, tel qu'il est à l'hôpital lorsqu'il opère, le samedi? Grave problème.

On opta pour l'habit noir, sans lequel Péan n'est plus Péan. De là naquit une première esquisse, que possède aujourd'hui le docteur Collin, un amateur de marque. Cette esquisse diffère quelque peu du tableau définitif: Péan n'y occupe pas la même place : il est devant le corps de la femme nue, au moment d'opérer; et dans le fond se dessine un coin d'amphithéâtre.

Lorsque Péan se vit planté devant la femme, sa galanterie se révolta :

—Jamais, s'écria-t-il, jamais devant les femmes !... Elles d'abord !

Et force fut à Gervex d'intervertir les places, de mettre au premier rang la patiente, que l'opérateur domine du haut de sa grande taille. Du même coup, le coin d'amphithéâtre fut supprimé ; supprimé le grand poêle qui se trouve dans la salle d'opération de Saint-Louis, et dont le modèle est dans l'atelier de l'artiste.

Telle est la genèse de la toile qui, après avoir fait si belle figure au Salon de 1887, fut envoyée à Bruxelles et... refusée !

Oui, refusée !... Une femme nue, avec un monsieur debout derrière et, tout autour, un tas de curieux ouvrant des yeux lascifs !... N'y avait-il pas là de quoi suffoquer la pudeur brabançonne ! Et Rembrandt alors ? La pudeur brabançonne refuserait-elle aujourd'hui la *Leçon d'anatomie ?*

Bref, ladite pudeur blackboula le Gervex sans même regarder la signature. Elle eût peut-être voulu que la femme eût un corset de Léoty !

C'était raide. Par bonheur, Perkéo, notre correspondant, était là. Et en avant le télégraphe :

Perkéo à Gervex.

Péan blackboulé ! Désolation ! Écrivez Picard !

Gervex à Perkéo..

Fin du monde alors ! Péan hausse les épaules Faut rattraper.

Gervex à Picard.

Suis blackboulé. Pourquoi ?

HISTOIRE D'UN TABLEAU.

Picard à Gervex.

Première nouvelle. N'étais pas là. Vais savonner têtes. Soyez tranquille, rattraperai.

Pendant trois jours, silence du télégraphe. Le quatrième jour, enfin, arriva rue de Rome ce petit-bleu vengeur :

Picard à Gervex.

Rattrapé Péan. Erreur regrettable. Envoyez autre toile pour punir jury qui prendra les deux.

Et Gervex, bon prince, envoya sa fameuse *Femme au masque*, cette énigmatique mondaine qui montre tout... excepté son visage.

Voilà comment le Salon belge aura deux femmes nues au lieu d'une, celle-ci plus décolletée que celle-là !

Attrape !

DUELS ADMINISTRATIFS

5 septembre 1887.

On connait le conflit qui s'est élevé, la semaine dernière, entre le directeur de l'Odéon et le directeur des Beaux-Arts, son chef hiérarchique.

Il paraît qu'en engageant certains élèves du Conservatoire, dont les études n'étaient pas achevées, M. Porel avait, inconsciemment sans doute, outrepassé ses droits.

Il paraît aussi que les bureaux avaient montré, dans la revendication de leur privilège, une susceptibilité peut-être excessive.

De là un peu d'aigreur réciproque, qui devait faire un gros incident d'un léger malentendu.

Quel rôle a joué, dans ce malentendu, M. Henri Regnier, inspecteur des théâtres? C'est un secret entre M. Porel et lui. Mais, quand on est un galant homme, on ne tend pas sa main à qui l'on fait secrètement la guerre; et, hier, M. Regnier, rencontrant M. Porel dans les couloirs de l'Odéon, s'est approché de lui la main tendue. Mais on ne refuse pas la main d'un galant homme si l'on n'a contre lui des griefs appréciables... et M. Porel a refusé la main que lui tendait M. Regnier

DUELS ADMINISTRATIFS.

L'injure était publique. Elle demandait une réparation. M. Regnier a constitué ses témoins. Le garde champêtre du Vésinet dressera peut-être procès-verbal à l'heure où paraîtront ces lignes.

Voilà le fait dans sa brutalité. Il est gros de conséquences. Si la manie du duel gagne les régions administratives, si, pour un oui pour un non, on y met flamberge au vent, il deviendra bien difficile, sinon tout à fait impossible, d'administrer. L'Europe cessera de nous envier notre administration. C'était la dernière Bastille de notre prestige. Quelle catastrophe si le 6 septembre devait être son 14 juillet !

Aussi, tous les bons Français comptent-ils, pour la conjurer, sur la sagesse de M. Jules Comte, le jeune directeur des bâtiments civils, qui remplace, à la direction des Beaux-Arts, M. Kaempfen en villégiature.

M. Jules Comte connaît, d'ailleurs, par expérience, le danger et peut-être aussi le ridicule de ces rencontres à main armée entre gens du même « bâtiment ».

Il y a quelques années, M. Turquet, qui lui voulait du bien, lui confia, quoique très jeune encore et au mépris des lois hiérarchiques, un poste supérieur dans son administration. Cette faveur était amplement justifiée par les mérites personnels de M. Comte. Mais ceux à qui le nouveau venu passait sur le dos en ressentirent un froissement, en somme assez naturel. Et l'un d'eux, M. Viollet-le-Duc, fils du célèbre architecte, ne s'en tint pas à ce ressentiment platonique. Mandé par M. Comte dans son cabinet, il refusa de se rendre à son invitation.

M. Comte fit comme Mahomet. Ne voyant pas la montagne venir à lui, il prit le parti d'aller à la montagne.

— Je vous ai prié de passer chez moi, dit-il à M. Viollet-le-Duc... Vous n'avez pas daigné me faire cet honneur... J'ai le droit de savoir le motif de cette offense.

— Il ne me plaît pas de vous le dire, ce motif.

— Je suis pourtant votre chef hiérarchique.

— Je ne vous reconnais pas comme tel!

Le soir même, les témoins de M. Comte s'abouchaient avec ceux de M. Viollet-le-Duc. Et, le lendemain, celui-ci payait son insubordination d'une légère piqûre.

Moralité... Il n'y en a pas... Alors, à quoi bon?

Il me souvient, toujours à propos de duels administratifs, d'une aventure assez plaisante.

Alors qu'il était secrétaire général de l'Opéra-Comique, l'excellent Achille Denis, aujourd'hui rédacteur en chef de l'*Entr'acte*, avait la réputation, plus ou moins légitime, d'un ours mal léché. Et, pour compléter l'illusion, il opérait derrière un grillage assez semblable à celui qui protège le public contre les griffes des fauves, au Jardin des Plantes.

Quoique d'humeur très débonnaire, Achille Denis était féroce sur le chapitre des billets de faveur. Aussi les solliciteurs, et surtout les artistes du théâtre, ne s'approchaient-ils qu'en frissonnant du guichet redoutable où s'encadrait sa tête hirsute.

Un jour que Couder avait demandé deux places et que sa demande était restée sans réponse, il eut une de ces inspirations dont il était coutumier et qui faisaient de lui le plus étonnant des fumistes, et parfois le plus spirituel.

Il alla chez le boucher voisin acheter deux livres de viande, les mit au bout d'une tringle de fer, entra sur la pointe des pieds dans la... ménagerie, et

promenant son bifteck du haut en bas du grillage, comme font les dompteurs, au moment du repas des bêtes :

— Deux fauteuils d'orchestre! vociféra-t-il.

Achille Denis la trouva mauvaise. On faillit aller sur le pré. Mais des amis s'interposèrent. Il n'y eut pas de sang répandu. Espérons qu'entre MM. Regnier et Porel il en sera de même.

ÉPURATION

6 septembre 1887.

Il serait question, au dire de certains journaux, d'épurer le personnel de la colonie étrangère. Les ambassades se seraient émues du nombre toujours croissant de pseudo-princes, ducs, marquis, comtes, vicomtes, chevaliers, commandeurs et majors de table d'hôte généralement quelconques, qui, tous les hivers, se faufilent dans le vrai monde, forcent la porte des cercles ou des salons, écument le commerce et sèment les dupes par milliers. On dresserait dans les chancelleries les listes exactes des nationaux de marque, sorte de livre d'or, où, en regard des noms, figureraient les qualifications authentiques de chacun. Ces listes formeraient, chaque semaine, un Bulletin officiel, dont la reproduction serait imposée aux *Petites Affiches,* et qui seul ferait autorité, comme d'Hozier chez nous, en fait de gentilhommerie exotique. Ce serait donc un cas de suspicion légitime que de n'y point figurer.

J'ai pris le raconter au sérieux, ravi de voir enfin porter le fer rouge dans cette plaie qui se rouvre, tous les ans, aux approches d'octobre. Mais un gros bonnet des affaires étrangères, que j'ai voulu con-

sulter à cet égard, a bien vite démoli cette généreuse illusion.

— Vraiment, il faut être bien naïf, m'a-t-il dit, pour croire que le ministre ait pu prendre une semblable initiative, et que les ambassades aient daigné s'y prêter. La jolie invention que votre Bulletin! et l'ingénieuse façon d'empêcher un rastaquouère de s'introduire chez nous sous un nom d'emprunt et des titres de contrebande! Lui direz-vous, à cet intrus, qu'il n'est pas au Bulletin hebdomadaire? — J'y serai samedi prochain, vous répondra-t-il; et, sur cette bonne parole, vous vous laisserez refaire de quelques centaines de louis. Supposez qu'il n'y n'y figure jamais, audit Bulletin, ni ce samedi, ni l'autre, ni les suivants : il vous dira que c'est par une négligence inexplicable, et comme il y mettra des formes, vous n'insisterez pas... Publier la liste des honnêtes gens, cela ne supprimera point la canaille!... Croyez-moi, si vous voulez faire une campagne utile, ce n'est pas contre le rastaquouérisme qu'il la faut diriger, mais contre l'imbécillité des Parisiens, qui se laissent prendre aux surfaces brillantes comme les alouettes au miroir, et pour qui semble avoir été fait le proverbe : « A beau mentir qui vient de loin! »

Il avait raison, le gros bonnet des affaires étrangères, et il n'y a pas d'autre morale à tirer de cette comédie à cent actes divers — et d'hiver — où le rastaquouère joue invariablement Scapin, l'homme à la trique, et Paris Géronte, l'homme au sac, toujours battu, toujours dupé, toujours à battre, toujours dupe!

Qu'un indigène quelconque, ayant pignon sur rue et de bonnes rentes au Grand Livre, se présente

chez un bijoutier et marchande bourgeoisement un bijou de valeur, — les commis le dévisageront des pieds à la tête, auront l'œil sur ses mains, et lui feront l'article avec des airs de dogues. Que, l'affaire conclue à cent louis, par exemple, l'indigène tire de sa poche quinze cents francs, et dise :

— Je n'ai que cette somme sur moi... la voici. Voici, de plus, ma carte... Envoyez-moi l'objet... On paiera le solde à la maison !

Le bijoutier, qui vient de lire sur la carte : *Dupont, ancien négociant*, lui répondra, la lèvre dédaigneuse :

— Serviteur !... Donnant, donnant !... Quand vous aurez toute la somme, vous repasserez !

Mais l'indigène n'a pas plutôt tourné le coin de la rue — à pied, l'imbécile ! — qu'un somptueux huit-ressorts débouche au grand trot de deux superbes alezans. Au bruit, le bijoutier accourt sur la porte. « Si c'était un client pour moi, pense-t-il, quelle aubaine ! » C'est, en effet, un client pour lui. La voiture s'arrête ; un grand diable de laquais ouvre la portière, décorée d'armoiries énormes ; un monsieur très brun, aux cheveux crépus, aux doigts chargés de bagues, au ventre sillonné de chaînes en or rouge grosses comme le pouce, descend avec majesté. Il entre dans la boutique. Ça n'est pas long. En quelques minutes, à la barbe du patron et des commis pâmés en extase, il a choisi pour trente mille francs de bijoux.

— Vous porterez ces babioles à l'hôtel de... fait alors le monsieur très brun... Si vous voulez, joignez-y la facture.

Puis il jette négligemment sa carte au nez du bijoutier, et remonte dans le somptueux huit-ressorts traîné par deux alezans superbes, tandis que le mar-

chand, le dos en équerre, dévore de l'œil le précieux bristol, où on lit :

PRINCE MOSCATEL Y XÉRÈS Y PORTO

COMMANDEUR DE TOUS LES ORDRES

CUBA

— Un prince ! un prince ! s'exclame le bijoutier en délire. Et gourmandant ses commis qui restent là bouche bée :

— Comment !... vous n'êtes pas encore partis !
— Mais, Monsieur, la facture ?...
— La facture ?... on la portera demain !... Courez vite... ne faites pas attendre Monseigneur... Prenez une voiture... Il ne faut pas que Monseigneur vous devance à l'hôtel !

Même jeu chez tous les fournisseurs, qui tous, comme le bijoutier, ont la religion du panache. Le carrossier fait crédit, l'aubergiste fait crédit, et le tailleur, et le chemisier, et le bottier !... Qui disait donc que Crédit était mort ?... Songez donc, le prince leur a dit :

— C'est aujourd'hui le 6 septembre... Vous m'enverrez votre note le 30, porché, ce jour-là, je reçois oun chèque !

Et la farce est jouée !

<div style="text-align: right">Vous nous fîtes, Seigneur,

En nous croquant, beaucoup d'honneur !</div>

Mais c'est surtout au cercle que le prince triomphe. On sait que les cercles s'arrachent les princes et que,

quand ils n'en ont pas, ils en font faire dans les prisons.

Le prince est bon... prince. Il daigne se laisser inscrire au tableau, comme les pontes du commun ; et, quand son tour arrive, on entend la voix de l'avertisseur qui crie d'un accent emphatique :

— La banque est à Monseigneur le prince Moscatel y Xérès y Porto !

Et le prince taille... et il gagne... ou il perd. Mais qu'il perde ou qu'il gagne, c'est tout un... la séance se termine toujours par un emprunt de deux mille louis que le caissier allonge la bouche en cœur, extrêmement flatté de cette faveur princière. Puis le prince s'en va solennellement... Et les valets de pied font la haie sur son passage, et, se poussant le coude, se disent tout bas :

— De la tenue !... C'est le prince !

Seul, le groom de l'escalier — un à qui on ne la fait pas — mâchonne entre ses dents :

— Ça, un prince !... Flûte, alors !... On dirait du veau !

Inutile d'ajouter que, le 29 septembre — la veille du fameux chèque — le prince a filé nuitamment, à l'anglaise, laissant dans le marasme la caisse du cercle, l'hôtelier, le carrossier, le tailleur, le bottier, le chemisier et le bijoutier !... Là, vrai, je n'ai pas le cœur de les plaindre ! Et ce sera toujours ainsi, jusqu'à la consommation des siècles et du gogotisme parisien. Et, chaque fois que le prince Moscatel y Xérès y Porto reviendra dans sa bonne ville de Paris, Paris ouvrira ses poches et tendra les reins, et le prince Moscatel y Xérès y Porto fourrera triomphalement sa main dans les unes et son pied dans les autres.

Et ce sera bien fait !

INEPTIE CYNIQUE

6 septembre 1887.

Un des plus jolis coins de la villégiature suburbaine, c'est le petit village de Croissy.

Endormie entre le tumulte semi-mondain de Bougival et l'agitation mondaine de Chatou, cette oasis silencieuse offre, dès le premier sourire du printemps, un refuge à souhait aux éclopés de la vie à outrance.

Les ohé! ohé! de la Grenouillère et du bal des Canotiers n'y arrivent que comme les échos vagues, très vagues, d'une lointaine, très lointaine orgie.

Et par-dessus ces contemporaines réalités planent les poétiques et tendres souvenirs du Vert-Galant et de la Belle Gabrielle.

La seule nature suffit au charme de cette station privilégiée. Elle a posé devant elle, pour la joie des yeux, comme un décor féerique, les admirables coteaux de la Jonchère et de la Malmaison et les pentes fleuries qui grimpent, en massifs étagés, vers la Celle-Saint-Cloud et Louveciennes. Et le « bras mort » de la Seine y lèche de ses flots apaisés le pied de ses villas mystérieuses enfouies dans les arbres verts.

L'art n'est pour rien dans les séductions ambiantes. Et le touriste, épris de merveilles archéologiques, n'y trouverait rien à classer dans ses sou venirs, sauf la vieille église, vestige pieux du xiiie siècle, qui donne, dans ce milieu tout moderne, l'impression de Cluny dans l'efflorescence du Paris nouveau.

Depuis longtemps, cette église menaçait ruines. En outre, grâce au rapide développement de la population flottante, la piété des fidèles avait fini par s'y trouver à l'étroit. On en a donc construit une nouvelle dans le voisinage. De sorte qu'aujourd'hui le vieux temple est abandonné.

Peut-être ne méritait-il pas d'être classé parmi les monuments historiques. Mais il ne méritait pas non plus, à coup sûr, le destin où voudraient le réduire nos aimables laïciseurs.

Ah! ils vont bien, les édiles de Croissy! Et, auprès d'eux, les bons b...s de Saint-Ouen ne sont que de simples lévites! Lisez plutôt cette annonce que je découpe dans le dernier numéro de l'*Avenir de Saint-Germain* :

AGENCE DIEULAFAIT

SPÉCIALITÉ D'ACHAT, LOCATION ET VENTE DE FONDS DE COMMERCE
ET AUTRES

Pour cause de départ et par raison de santé

A LOUER

Sur le Territoire de la Commune de Croissy (S.-et-O.)

UN BATIMENT A USAGE DE

VIEILLE ÉGLISE RÉFORMÉE

Parfaitement achalandée et appropriée à tous les besoins d'un culte quelconque, telle qu'elle se comporte et s'étend avec toutes ses dépendances, crypte, sacristie, buen-retiro, clocher, paratonnerre, emplacement d'horloge, etc., etc., pouvant être facilement et à peu de frais convertie en **Temple indou, Pagode, Mosquée, Synagogue, Marabout, Maison d'Aliénés et de Détention.**

Admirablement située, en pleine vue sur la Seine, et par sa proximité de « la Grenouillère » et du « Goujon folichon », conviendrait exceptionnellement pour **Cabinets particuliers, Restaurants** (à la fourchette ou non), **Hôtel meublé, Dispensaire, Lazaret, Hôpital** ou refuge d'animaux généralement quelconques.

Pourrait encore servir de **grenier à fourrages, palais des singes, couvent d'hommes ou de femmes, dépôt de mendicité, maison de santé, salle de bal ou de théâtre**; de local pour dépôt de tous **chiffons, peaux de lapins, ferrailles, vieilles idées, vieux habits, galons et détritus de toute sorte, inflammables ou non.**

A la rigueur serait facilement transformée en **filature de coton, raffinerie de sucre ou de noir animal**; en dépotoir, bazar de **voyage, garde-meuble, colombier ou marché à poissons.**

Conviendrait encore extraordinairement au **salage et tannage des cuirs**, ainsi qu'à l'**affinage du caoutchouc** et à la fabrication en grand de la **colle de peau.**

Servirait encore au besoin de **Porcherie.**

Conditions des plus avantageuses à tout industriel recommandable et de passé sérieux.

PLACEMENT DE TOUT REPOS

Pour traiter s'adresser à la Mairie.

Les permis de visiter sont délivrés sans frais à l'agence DIEULAFAIT ainsi que chez l'horloger-suisse, concierge du bâtiment.

Ça lève le cœur, n'est-ce pas?

Il y a gros à parier que le joyeux édile, éditeur responsable de cette vilenie laïque, est un farouche franc-maçon. Il conspue le Dieu des chrétiens, mais il adore le Grand Architecte de l'Univers.

Eh bien! si le « bâtiment », comme il l'appelle, au lieu d'être une vieille église était un temple maçonnique, et si les affreux réacs retournaient contre lui ces dégoûtantes facéties, que dirait-il, le joyeux édile?

Il dirait qu'on attente à la liberté de conscience!

Est-ce que nous n'avons pas notre liberté de conscience, nous aussi?

Et croit-il, le joyeux édile, qu'elle est moins respectable et moins susceptible que la sienne?

Je ne sais trop, pour ma part, ce qu'il y a de plus révoltant, dans cette annonce, de son cynisme ou de son ineptie.

Faut-il en pleurer? Faut-il en rire?

Rions-en.

Mais croyez-moi, gens de lettres, mes frères, qui venez, tous les ans, chercher dans cette oasis délicieuse, avec un repos propice, de fraîches inspirations, établissez ailleurs votre villégiature d'été. Et hâtez-vous!... La bêtise est contagieuse!

AU CERCLE MILITAIRE

12 septembre 1887.

Si Toulouse est en ce moment le grand centre militaire français, Paris est le grand centre militaire international.

Ce soir, le ministre de la guerre recevait, en son hôtel, tous les officiers étrangers venus en France pour assister aux grandes manœuvres. Mon ami le Masque de Fer a piqué toutes ces fleurs d'aristocratie et de vaillance dans son herbier. Ce qui me dispense d'en refaire l'homérique et chatoyante nomenclature.

Je me bornerai donc à signaler comme il le mérite l'accueil exceptionnellement cordial que la mission étrangère a reçu chez nous cette année.

Jadis, quand ces guerriers insignes devenaient nos hôtes, ils s'installaient un peu partout : ceux-ci dans leur pied-à-terre habituel, ceux-là dans leurs ambassades respectives ; les autres dans des hôtels choisis par le gouvernement français.

Il n'en va pas de même en 1887. On les a tous réunis, comme en un caravansérail, au Cercle Militaire, ce fameux Cercle, si décrié au début, à qui l'on ne donnait pas six mois à vivre, et qui me semble pourtant avoir la vie assez dure.

Dès qu'un officier étranger débarque, il n'a qu'à se présenter au Cercle pour y être admis comme un hôte de choix, à la seule condition d'être accrédité par son ambassade.

Je causais l'autre jour avec le secrétaire du Cercle, lorsqu'un gentleman très correct, à l'air martial, l'aborde et, sans préambule, décline ses nom, prénoms et qualités.

— Vous êtes officier de l'armée anglaise? lui demande le secrétaire.

— Oh! *yes!*

— Ce n'est pas un doute que j'exprime... Et je vais faire mettre une chambre à votre disposition. Mais il faudrait au préalable être accrédité par votre ambassadeur.

— *Lord Laïons!* s'exclama l'insulaire dans son ignorance de la prononciation française. Oh! *yes!*

Et, faisant demi-tour, il prit sa course vers le faubourg Saint-Honoré.

Quand il revint, sous pavillon officiel, il trouva, dès le seuil, au Cercle, les plus pures traditions... écossaises. C'est d'après la formule de la *Dame Blanche* qu'on y exerce l'hospitalité. Et il y a, dans ce milieu quasi-familial, les éléments d'une fraternité plus efficace pour la paix du monde que toutes les alliances.

Seulement, à la suite d'une aventure récente, on a cru devoir y entourer les admissions de certaines garanties.

Il y a tantôt un an, un gros monsieur coiffé d'un fez, se disant officier supérieur dans l'armée turque, descend au Cercle militaire, s'y fait inscrire sous le nom d'un pacha quelconque, et y élit domicile. Avec ce nonchaloir particulier aux Orientaux, il fut bientôt

là comme chez lui. A table, il mangeait les meilleurs morceaux, fumait les meilleurs cigares et émerveillait tous les convives par les récits truculents de ses victoires et conquêtes. Le personnel, séduit par son bon-garçonnisme, le servait au doigt et à l'œil. Cela dura quinze jours, quinze jours de grasse chère et de délicats loisirs, que ne vint pas troubler un seul instant la brutale apparition de la « douloureuse ». Songez donc... un général turc ! Pouvait-on se méfier d'un général turc ?

Un matin, l'homme à fez ne parut pas au déjeuner. On n'y prit point garde. Le soir encore, sa place resta vide. Le repas fut mélancolique et languissant. Au bout de trois jours, on eut des inquiétudes vagues, et les habitués de la table étaient tentés de se dire comme les Marseillais, quand Rachel alla jouer chez eux *Bajazet* avec une figuration insuffisante :

— *Manco un Teur!*

On le demanda vainement à tous les échos du Cercle. Oncques ne revint le bon Turc. Je me hâte d'ajouter qu'il ne faisait partie d'aucune mission officielle.

C'est depuis lors qu'en vertu du proverbe : « Un bon averti en vaut deux ! » on demande aux officiers étrangers, comme aux nôtres, du reste, la justification de leur titre.

Mais cette justification une fois faite, l'hôte devient sacré. A lui la plus belle chambre, à lui les soins les plus raffinés, à lui la meilleure table, près de la meilleure fenêtre, avec vue sur le nouvel Opéra ! Et ce ne sont que festins pantagruéliques au cours desquels l'hospitalité française est proclamée sans rivale par les Highlanders eux-mêmes !

C'est plus que courtois, c'est habile. En mettant en contact ces échantillons de nationalités diverses, on épargne à chacun l'ennui qui résulte de l'isolement, et on établit entre soldats la solidarité, entre adversaires l'estime et la sympathie. Et, de ce groupement cordial, l'étranger emporte chez lui cette conviction que, entre toutes les nations du monde, la France est encore la plus policée et la plus hospitalière.

La France réunissant dans sa main les mains de tous les peuples armés... quel admirable sujet pour le concours du Prix de Rome!

LE RECRUTEMENT ARTISTIQUE

16 septembre 1887.

Quelques-uns de nos confrères — à propos des débuts malheureux de M^{lle} Leisinger à l'Opéra — se sont répandus en lamentations sur l'envahissement de notre première scène lyrique par des étrangers.

Le mal existe, si mal il y a. Mais à qui la faute ? Est-il juste de l'imputer, comme il est de mode, à je ne sais quel dédain systématique pour nos artistes nationaux ? Ou n'est-ce pas plutôt que l'espèce en devient de jour en jour plus rare, et, par suite, le recrutement de plus en plus difficile ?

Où se recrute, où peut et doit se recruter le personnel de l'Opéra ?

Parmi les lauréats du Conservatoire ou les étoiles des théâtres de province.

Les théâtres de province !... Parlons-en !... La décentralisation a ruiné leur prestige. Il n'y a plus guère que trois ou quatre grandes villes en France où les œuvres des maîtres soient décemment interprétées. Le surplus rappelle les plus mauvais jours du *Roman Comique* : c'est, en regard de l'Opéra, ce qu'est, en regard de la Comédie-Française, la baraque foraine de M. Becker.

Restent les lauréats du Conservatoire. Ici, même stérilité! Ouvrez les palmarès des concours, depuis dix ans et même au delà, et mettez à part les noms dont l'Académie de musique a tiré quelque lustre. Il n'est pas besoin d'un Homère pour cela. Soyons généreux et n'en citons aucun, pour ne chagriner personne.

Et pourtant, sur le tableau de troupe que l'administration impose — *à titre permanent* — au directeur de l'Opéra, figurent — je ne parle que des premiers sujets :

Cinq ténors, trois barytons, quatre basse-taille, quatre soprani, deux mezzi-soprani, deux contralti.

Soit vingt artistes capables de porter le poids du répertoire et de présenter brillamment au public les œuvres nouvelles.

Si donc les théâtres de province et le Conservatoire sont des sources artistiques à peu près taries, ou tout au moins intermittentes, et ne suffisent pas à cette nécessaire alimentation, il faut bien que l'Opéra, pour être en règle avec son cahier des charges, aille s'alimenter ailleurs.

D'où l'intervention, assurément regrettable au point de vue de notre amour-propre national, des artistes étrangers sur notre première scène lyrique.

Cette intrusion n'est pas, d'ailleurs, un mal inhérent à notre époque : elle remonte plus loin. En feuilletant les annales de l'Académie de musique depuis 1830 jusqu'à nos jours, on trouve — parmi les artistes femmes qui l'ont illustrée ou honorée — 12 Françaises et 26 étrangères. En voici la liste... sauf oublis :

Françaises. — M^mes Falcon, Nau, Laborde, Dorus, Moreau-Sainti, Cinti-Damoreau, Carvalho, Daram,

Heilbronn, Richard, Caron, Lureau-Escalaïs...

Étrangères. — M^mes Stolz, Rossi-Caccia, Alboni, Viardot, Heinefetter, Borghèse, Tedesco, Lagrua, Bosio, Cruvelli, Hamakers, Borghi-Mamo, Lauters, Artot, Marchisio, Sass, Battu, de Maësen, Tietjens, Nilsson, Devriès, Sessi, Patti, Krauss, Joséphine de Reszké, Engally.

Pour les artistes hommes, la proportion est à l'avantage de nos compatriotes. Tandis que dans la même période on ne compte guère à l'Opéra que sept pensionnaires étrangers de marque, on y compte une trentaine de pensionnaires français. Les voici par ordre de date :

Étrangers. — MM. Mario, Gardoni, Nieman, Naudin, Jean de Reszké, Edouard de Reszké, Gayarré...

Français. — MM. Duprez, Derivis, Baroilhet, Poultier, Obin, Portehaut, Ponchard, Gueymard, Lefort, Masset, Roger, Meillet, Merly, Bonnehée, Michot, Faure, Villaret, Devoyod, Colin, Maurel, Gailhard, Lassalle, Bouhy, Vergnet, Melchissédec, Sellier, Escalaïs, Plançon, etc.

Quelle est la cause de cette prédominance des chanteuses étrangères sur les chanteuses françaises? C'est, au dire des personnes compétentes, qu'il n'y avait pas d'*internat* pour les élèves femmes à notre Conservatoire national. Or, l'internat étant, toujours au dire des mêmes personnes, la seule pépinière possible de talents distingués, et cette pépinière n'existant pas chez nous, la pénurie des produits indigènes offrait l'accès facile aux produits étrangers sur notre marché lyrique.

La prédominance des chanteurs français sur les chanteurs étrangers prouve, à l'inverse, la valeur de l'argument. Tant qu'il y a eu, pour les élèves

hommes, un internat à notre Conservatoire national, le recrutement du personnel masculin s'est fait, à l'Opéra, dans des conditions normales. On en a la preuve dans la momenclature ci-dessus où les chanteurs français sont aux chanteurs étrangers comme un est à quatre. C'est depuis la suppression de l'internat que ce recrutement est devenu, d'année en année, plus difficile, et que les directeurs ont été contraints d'aller chercher, au delà des frontières, ce qu'on ne trouvait plus chez nous.

Il y a cinq ans, M. Obin, professeur au Conservatoire, avait mis le doigt sur la plaie que je signale et, avec son indiscutable compétence, en avait indiqué le remède :

« *Un internat tenu militairement,* écrivait-il dans son rapport annuel, pourrait seul apporter un remède à un tel état de choses, qui menace de porter sa contagion corruptrice jusqu'aux sommets de l'art.

« En effet, s'il arrivait que notre école fût frappée de stérilité par le manque de travail des élèves, que deviendraient nos théâtres lyriques? Où trouveraient-ils des artistes sérieux, capables de créer des rôles et de soutenir le répertoire?

« La pénurie de bons élèves amènera fatalement la pénurie d'artistes, et dès lors il n'y a plus de succès durables pour les ouvrages nouveaux, plus de répertoire, plus d'art véritable ! Nous verrons fatalement le *commerce théâtral,* les *great attraction,* l'*art anglo-américain,* dont l'Eden-Théâtre est le précurseur, envahir nos grandes scènes françaises.

« Aussi, me souvenant du passé et du temps où j'étais moi-même pensionnaire du Conservatoire, je fais des vœux pour que l'État essaye au moins de conjurer le mal, *en accordant à notre école une sub-*

vention suffisante pour couvrir les frais d'un nouveau pensionnat rétabli sur de larges bases et en rapport avec les besoins de notre époque.

« Il ne faut pas oublier que c'est du *pensionnat du Conservatoire* que sont sortis, depuis bientôt un siècle, presque tous les grands artistes chanteurs qui ont honoré l'art et la France, en appelant ici les plus illustres compositeurs de tous les pays et en contribuant à établir ce fameux répertoire de chefs-d'œuvre sur lesquels s'appuient toujours les théâtres lyriques du monde entier et particulièrement les nôtres. »

Il serait à souhaiter que ces doléances ne tombassent pas, comme en 1882, dans l'oreille de sourds.

Mais il n'est pires sourds que ceux qui ne veulent pas entendre.

HISTOIRE D'UN CHAPEAU

19 septembre 1887.

C'est une histoire de femmes, qu'on m'a contée, l'autre semaine, à Gérolstein.

En ce temps-là, la petite cour grand-ducale était en liesse. Le neveu du grand-duc, le propre fils de l'ex-gouverneur de la plus florissante colonie gérolsteinoise, était à la veille de convoler en justes nopces avec la fille d'un pair richissime, dont le nom évoque les plus joyeuses fantaisies scéniques de ce temps.

Or, le grand-duc, qui venait d'être atteint dans ses fibres les plus sensibles par les spéculations malheureuses de son gendre et par une brèche énorme faite à sa fortune, jugea l'occasion bonne pour couper court aux potins de son peuple et aux quolibets des journalistes. On verrait qu'en dépit de la fatale brèche, sa tirelire ne sonnait pas encore le creux!

Alors, mandant auprès de lui la grande-duchesse et sa fille :

— Femmes, leur dit-il, voici de l'or! Faites-le tomber en pluie bienfaisante sur le commerce de Gérolstein! Achetez fleurs, bijoux, dentelles, robes couleur de soleil et chapeaux à plumes! Je veux éblouir les populations par mon faste et reconqué-

rir le prestige dont une sotte légende m'a dépouillé.

Et, de sa main auguste, il laissa glisser, un à un, dix julius d'or dans la main de la grande-duchesse.

Les deux femmes n'en revenaient pas. Il y eut entre elles un échange furtif de regards effarés. Et elles se retirèrent, bien résolues à seconder de leur mieux la généreuse initiative du maître, sans se départir toutefois des principes de sage économie qu'elles avaient, l'une et l'autre, sucés avec le lait de leur nourrice.

Dès le lendemain, elles se mirent en campagne. Et tandis que l'une faisait, de-ci de-là, de menues emplettes, l'autre retapait les costumes défraîchis, reprisait les étoffes hors de service, mettait des galons neufs aux vieilles robes et bâtissait de longs manteaux pour cacher la pauvreté des dessous. C'était une façon honnête de concilier le faste inattendu du grand-duc avec leur goût instinctif de l'épargne.

Quand tout fut prêt, la grande-duchesse fit son compte. O stupeur! On était en déficit de 12 marks!

Et le chapeau d'Adélaïde!

Elle n'avait pas de chapeau sortable, Adélaïde, la mignonne petite-fille du grand-duc. Impossible d'aller à la noce avec un de ces grossiers paillassons dont elle abritait contre le soleil sa jolie frimousse, lorsqu'elle galopinait dans le parc, autour du bassin où barbotent les canards et les cygnes.

C'était un chapeau de gala qu'il fallait! La grande-duchesse avait le frisson rien qu'à l'idée de demander un supplément au grand-duc. Elle eut alors une inspiration géniale :

— Viens, dit-elle à sa fille, tu vas voir!

Une demi-heure plus tard, deux femmes, modestement vêtues, sortirent du palais en *catimini* par

la petite porte ouvrant sur le Jardin public, et gagnèrent à pied le grand bazar qui tire son nom d'un vieil immeuble grand-ducal transformé de longue date en un des plus beaux musées du monde.

Enveloppées dans l'incognito le plus hermétique, les princesses — c'étaient elles — montèrent au rayon des chapeaux :

— Pour une fillette de quatre ans... un chapeau de cérémonie... blanc, avec des plumes roses.

— Voici, Mesdames.

Oh! l'amour de petite capote!... Et pour rien... trente marks!

Décemment, il n'y avait pas de marchandage possible... Les deux acheteuses échangèrent la capote contre les trente marks et s'éclipsèrent avec la douce conviction que leur incognito n'avait pas été trahi.

Elles se trompaient. Une des vendeuses du bazar qui, l'hiver précédent, était allée à l'une des réceptions du grand-duc — très largement ouvertes, comme on sait — avait reconnu les princesses. La nouvelle se répandit, comme une traînée de poudre, de rayon en rayon. Ah! la bonne mère-grand!... Et si peu fière!... En voilà une au moins qui ne méprisait pas les humbles!

La noce eut lieu. La capote d'Adélaïde y fit sensation. On en parla dans les gazettes, et le crédit du grand-duc en fut fortifié.

Le surlendemain, les deux femmes revinrent au bazar et montèrent au rayon des chapeaux pour fillettes. L'une d'elles avait un petit carton à son bras :

— Nous vous rapportons, dit-elle, la capote que nous avons achetée l'autre jour... L'enfant n'en peut faire usage... Elle ne sied pas à son teint!

Il n'y avait pas un employé dans le bazar qui ne

sût, cette fois, à qui l'on avait affaire. Et pourtant, il ne s'éleva pas une voix pour dire : « Ce n'est pas ici comme à la maison du coin du quai! » On fit un *rendu;* les acheteuses passèrent à la caisse, reprirent leur trente marks... et le budget grand-ducal garda son équilibre.

Et, tout le jour, on en fit des gorges chaudes, au grand bazar!... et, le long de la coiffe de gaze blanche, on se montrait, avec de petits rires ironiques, une raie jaune attestant — comment diriez-vous, ô Zola? — d'une sudation enfantine.

On a ri beaucoup de l'aventure à Gérolstein. On en rira peut-être à Paris.

M. CASTAGNARY

21 septembre 1887.

La chose est officielle. M. Castagnary remplace à la direction des beaux-arts M. Kaempfen, qui remplace au Louvre le regretté M. de Ronchaud.

Ce nom de Castagnary ne rappelle pas grand'chose à ceux de la génération actuelle, Pour ceux de ma génération, il évoque le souvenir d'un critique d'art, dont les théories, qui purent paraître osées et révolutionnaires à l'époque lointaine (1857) où il les formula, sont devenues aujourd'hui le *credo* de l'école artistique française.

C'est lui qui, le premier, osa monter à l'assaut de la bastille académique ; lui qui, le premier, osa pousser le cri de guerre contre le poncif et le convenu ; dire aux peintres : « L'art nouveau doit avoir pour base la nature et pour objectif la vie ! » Et, comme toute doctrine se définit et se caractérise en un mot, il créa, pour définir et caractériser la sienne, le mot « naturalisme » qui fut le « Dieu le veut ! » de la croisade prêchée par lui contre l'Institut.

On voit que M. Zola n'en a pas eu l'étrenne.

Tout cela, c'est de l'histoire ancienne. C'était déjà de l'histoire ancienne il y a vingt ans, alors que

j'avais le plaisir de rencontrer M. Castagnary dans une de ces parlottes fumeuses où, chaque soir, on devisait d'art, de littérature, de politique et *de quibusdam aliis*, entre deux chopes de bière... qui ne venait pas encore de Munich. Le futur directeur des beaux-arts était alors un homme dans toute la force de l'âge, doux, cordial, affable, d'allure simple, presque négligée, et qui, la pipe vissée aux dents, sous une épaisse moustache, ne nous apparaissait, comme les bienheureux, que dans un nimbe de fumée. Oh! cette pipe éternelle, je l'ai revue longtemps dans mes rêves! Silencieux et taciturne, s'isolant volontiers au milieu de la conversation générale, où Vallès jetait sa note pittoresque, il ne hasardait que de rares paroles, entre deux bouffées. Les discussions artistiques avaient seules le don de rompre ce mutisme et de fondre cette glace. Il suffisait, pour le « faire monter à l'échelle », d'insinuer que la peinture d'histoire et la peinture religieuse avaient du bon... La peinture religieuse!... Il avait pour les anges le dédain de Courbet, le maître peintre... Et il vous eût dit comme lui : « Les anges... en avez-vous quelquefois rencontré sur le boulevard ? »

La même inflexibilité qu'il apportait dans les questions d'art, M. Castagnary l'apportait dans les questions politiques. Républicain de l'avant-veille, on peut dire à son éloge qu'il ne varia jamais dans ses convictions. Tel il était au lendemain du 2 Décembre, à l'aurore de la vingtième année, tel on le retrouve, mûri, déjà grisonnant, au lendemain de la Commune. Cette constance devait porter ses fruits : en 1874, les électeurs de Javel l'envoyèrent siéger au Conseil municipal. On peut regretter qu'il y ait fait œuvre de sectaire, en prenant la suite de Ferré, de

flambante mémoire, et demandant que les Tuileries fussent rasées. Mais on doit lui savoir gré d'avoir eu le courage de réagir, en diverses occasions, contre la sottise de ses collègues. On sait, par exemple, que les cent mille francs du Grand Prix de Paris sont fournis moitié par la Ville sur son budget, moitié par les Compagnies de chemins de fer. On sait aussi que l'institution du Grand Prix est une source de bénéfices et pour les chemins de fer et pour la Ville, vu la grande attraction qu'exerce ce spectacle. Or, une année, M. Castagnary, chargé du rapport sur la matière, conclut au maintien de la subvention, et la subvention fut maintenue. La chose est d'assez d'importance pour qu'on lui pardonne les considérations singulières dont il crut devoir étayer son rapport et dont je retrouve ce fragment dans mes notes :

« En réalité, chaque époque fait les courses à son image.

« Scandaleuses et corruptrices sous le despotisme, rien n'empêche que, dans une société libre, elles ne deviennent de grandes fêtes populaires, fortifiantes et saines.

« Le second Empire, débauché, frivole, d'autant plus pressé de jouir qu'il était moins rassuré sur sa durée, avait fait des courses un amusement européen, agrémenté de prostitution et de jeu. On pouvait y ruiner les autres et s'y ruiner soi-même, ce qui suffisait pour attirer les oisifs de tous les pays. Mais le sport n'appartient pas nécessairement aux habitudes aristocratiques. La Grèce a eu ses courses de chevaux et ses prix, que Pindare a chantés; elles excitaient entre tous les citoyens la plus vive émulation. Aujourd'hui, les Américains y mettent une

ardeur extraordinaire, comme à tout ce qui intéresse la grandeur de leur pays. En France, la foule y a pris goût, etc., etc. »

Ah! mon cher Castagnary, vous avez dû bien rire en écrivant ces calembredaines.

Qui diable se serait aperçu, sans vous, que les courses, « scandaleuses et corruptrices » sous l'Empire, sont devenues « de grandes fêtes populaires, fortifiantes et saines », depuis que l'Empire n'est plus?

Pourquoi, lorsqu'on a de l'esprit, supposer les autres si bêtes?

Blackboulé, le 20 février 1876, aux élections législatives, M. Castagnary s'était retiré, comme en un fromage, dans une sinécure du Conseil d'État.

Le voilà directeur des beaux-arts. Tout vient à point à qui sait attendre!

On ne pourra pas dire, du moins, à propos de cette nomination :

« Il fallait un calculateur... Ce fut un danseur qui l'obtint! »

Et c'est bien quelque chose.

PAUL BOCAGE

28 septembre 1887.

Ce matin ont eu lieu les obsèques de Paul Bocage.

Il y a longues années que Paul Bocage s'en était allé grossir la grande armée des « Disparus ». C'est la loi fatale : le jour où il déserte la scène, où son nom disparaît de l'affiche, l'auteur dramatique entre dans l'oubli. L'oubli qui, pour ce mort-vivant, commence avant la postérité, si tant est que peu ou prou de son œuvre lui survive.

De l'œuvre de Paul Bocage, rien ne lui survivra. Cela tient à ce que dans tout ce qu'il a produit, théâtre ou roman — et la liste en est assez longue — rien ne porte sa marque exclusivement personnelle. Il est la victime de ce minotaure qui consomme tant d'individualités d'élite, la collaboration.

Ses deux illustres collaborateurs, Dumas et Feuillet, l'ont absorbé sous leur rayonnement, sans même projeter sur lui la pâle lumière que les astres de première grandeur projettent sur leurs satellites.

Et pourtant, si quelque alchimiste pouvait dégager les éléments divers dont la combinaison a produit *Échec et Mat*, *Romulus* et *l'Invitation à la valse*,

on y trouverait au moins autant de Bocage que de Feuillet et de Dumas.

Et si l'on faisait subir la même opération aux *Mohicans de Paris,* on y trouverait peut-être moins de Dumas que de Bocage.

Oh! ces *Mohicans de Paris*, que de souvenirs ils évoquent, à la fois joyeux et mélancoliques! Paul Bocage, en ses jours de belle humeur, prenait plaisir à me promener dans les coulisses de cette étonnante collaboration. Permettez-moi de vous y introduire à mon tour.

Alors qu'il combinait, avec Dumas, les inventions merveilleuses de Salvator, Bocage était, comme on dit, à la côte. Traqué par la meute hurlante des créanciers, il avait dû s'exiler de son cher boulevard et, sous les ombrages d'Épinay, il exécutait des variations philosophiques sur le huitain fameux de la *Vie de Bohème* :

> Huit et huit font seize,
> Je pose zéro et j'retiens un.
> Je serais bien aise
> De trouver quelqu'un
> De pauvre mais d'honnête
> Qui me prête mille francs
> Pour payer mes dettes
> Quand j'aurai le temps!

Cinquante louis!... Grave problème! Où les trouver? Il y avait urgence... Les vautours de la banlieue ont le bec plus cruel encore que ceux de Paris. Et, dans quelques jours, Épinay lui-même allait ne plus être habitable.

Bocage, alors, se souvint qu'il était en compte avec son collaborateur. Et il résolut de solliciter un petit règlement, si problématique que fût la tentative.

Dumas le reçut, selon son habitude, à bras ouverts. Mais il n'était pas en fonds… Les eaux étaient basses… Il fallait attendre la crue… Elle aurait lieu le samedi suivant, c'est-à-dire dans trois jours.

— Seulement, ajouta-t-il, viens de bonne heure. Il n'y a pas de clefs à mes tiroirs… Et les billets bleus n'y moisissent guère!

Bocage n'eut garde d'oublier la recommandation Et, le jour dit, vers les neuf heures du matin, il gravissait l'escalier du maître.

Comme il mettait la main à la sonnette, la porte s'ouvrit, et une ombre svelte glissa par l'entre-bâillement dans un froufrou soyeux.

— Hum! grommela le pauvre garçon, ce froufrou-là ne me dit rien qui vaille!

Il entra, l'angoisse au cœur. Dumas était au lit, les yeux à demi clos, comme s'il poursuivait un joli rêve.

— Que tu viens tard! s'écria-t-il avec un bon gros rire. Toujours paresseux! Je t'avais pourtant bien recommandé d'être matinal!…

— Mais il est à peine neuf heures, soupira Bocage tout penaud, comme un écolier pris en faute.

— A neuf heures, elle est déjà levée la boîte où se jettent les billets doux signés Garat! Tu n'as rencontré personne dans l'escalier?

— Je me suis croisé, sauf erreur, avec une femme…

— Il n'y a pas d'erreur… C'était la petite X… Elle est charmante, n'est-ce pas?

— Charmante, en effet, trop charmante!

— Et des dents!… Elle a tout grignoté?… Vois si, par hasard, il ne reste pas quelques miettes.

Il restait une pièce de cent sous en or, échappée à la razzia grâce à ses dimensions exiguës.

— C'est maigre! fit Dumas... mais prends toujours ça comme acompte!... Et reviens me voir samedi... D'ici là, je tâcherai d'attendrir le bon Michel... Il est juif, mais pas Arabe!... Seulement, sois là de bonne heure, entends-tu!... Et profite de la leçon!

Bocage se promit, cette fois, de devancer la dame aux doigts de rose... Et les laitiers dormaient encore qu'il sonnait chez Dumas.

Il faisait nuit noire dans l'antichambre. En s'y dirigeant à tâtons, il sentit le vent d'une jupe et perçut le bruit d'une bottine claquant sur le parquet avec ce toc-toc particulier aux Parisiennes.

— Trop tard encore! murmura-t-il, la sueur au front.

La scène qui suivit fut la répétition exacte de la précédente. Au dénouement près. Tout un poème!

Dumas. — Tu n'as pas reconnu la personne qui sort d'ici?

Bocage. — Dame!... il faisait si noir!

Dumas. — C'est Céleste M... Avant de partir, elle a mis tous mes tiroirs au pillage...

Bocage s'affale sur le tapis avec un sourd gémissement. Dumas poursuit, sans prendre garde à cette pantomime :

— Tu sais combien elle est romanesque, la chère enfant!... Depuis longtemps elle avait une idée fixe : voir pendre un homme!... Or, hier, elle a fait le voyage de Londres, tout exprès pour s'offrir ce régal!... Et tout à l'heure, au sortir du train, elle a fait invasion dans mon domicile... Pour m'apporter quoi?... Je te le donne en cent!... Un bout de la corde fatidique!... Mais je ne t'ai pas oublié, va!... Je l'ai gardé ta part... Regarde.

Et, en disant cela du ton dont Marcel disait à Ro-

dolphe : « Ingrat, moi qui t'apportais des noisettes ! »
Dumas tirait de dessous son traversin un bout de chanvre et l'agitait triomphalement au nez de son collaborateur ahuri.

Que pouvait faire Paul Bocage? Rire de la mystification... Ainsi fit-il. C'était, d'ailleurs, le dénouement habituel de toutes les querelles avec Dumas... Il n'y avait pas moyen de se fâcher avec ce diable d'homme !

Après les souvenirs gais, les souvenirs tristes.

Il y a vingt ans, les repas périodiques n'étaient pas, comme aujourd'hui, passés dans les mœurs. C'est *le Pluvier* qui donna le branle et les mit à la mode.

Cette réunion confraternelle fut fondée, en 1867, par Antoine Grenier, alors directeur de la *Situation*.

Le *Pluvier* comptait sept membres à l'origine : Grenier, Dottain du *Journal des Débats*, Aimé Maillart, le compositeur exquis des *Dragons de Villars* et de *Lara*, le peintre La Foulhouze, Armand Roux, Paul Bocage et votre serviteur.

Grenier est mort ; mort aussi Dottain, et Maillart, et La Foulhouze, et Roux, les uns il y a longtemps, le dernier il y a quelques semaines !

Paul Bocage vient de partir !

Ce n'est pas le rappel qu'on bat là-haut, c'est la générale !

UNE CURIEUSE GALERIE

9 octobre 1887.

C'est la galerie de la bibliothèque de l'Opéra, où doit avoir lieu l'Exposition du centenaire de *Don Juan*.

De tous les coins du Paris artistique, elle est un des plus ignorés. Et c'est grand dommage. L'occasion est donc bonne pour y introduire le public.

Cette galerie est une annexe de la bibliothèque, qu'elle relie au grand foyer, et, à elles deux, elles constituent la plus intéressante, la plus originale et la plus complète collection de documents — livres, partitions, gravures, dessins, bustes ou portraits — relatifs au théâtre.

On ne s'explique pas, étant donné notre goût de jour en jour plus vif, et frisant la passion, pour tout ce qui touche à l'art dramatique, que la bibliothèque de l'Opéra compte si peu de clients et d'habitués. Le local seul, spacieux et commode, admirablement aménagé pour l'étude, avec toutes les recherches du confort moderne, et tel que n'en offrent pas, à beaucoup près, nos salles publiques les mieux entendues, serait une attraction suffisante. Joignez à cela — particularité non moins rare — le plus obligeant, le

plus poli, le plus affable des conservateurs et le mieux en état, par la variété, la sûreté, je dirai presque l'impeccabilité de ses connaissances spéciales, de servir de guide aux profanes dans ce dédale bibliographique... J'ai nommé M. Charles Nuitter.

A la bibliothèque, M. Nuitter est chez lui. Et, de fait, elle est un peu son œuvre. C'est à ses soins qu'il faut faire honneur de sa belle ordonnance et à sa sollicitude de l'accroissement régulier, ininterrompu des trésors qu'elle renferme. Il aurait le droit de dire sans forfanterie, comme le héros de l'*Enéide* : *Me, me adsum qui feci!*

Si cette rapide monographie offre quelque intérêt, elle le doit à sa bienveillante et précieuse collaboration. Et je suis heureux de lui rendre ce témoignage.

Pour aller de la bibliothèque à la galerie, on traverse un petit couloir où, sur des scènes-miniatures, sont montées les maquettes des opéras acquis au répertoire. La lumière électrique, distribuée selon les besoins du cadre, permet de saisir dans les moindres détails et sous tous leurs aspects ces chefs-d'œuvre signés des plus éminents décorateurs contemporains.

On a déjà vu ces maquettes à l'Exposition de 1878. Il n'y en avait que six à cette époque. Il y en a dix actuellement : *Robert le Diable, Guillaume Tell, les Huguenots, Hamlet, le Tribut de Zamora, Faust, Namouna, Sylvia, Tabarin* et *Polyeucte*.

Pénétrons dans la galerie.

Les documents relatifs à l'Académie de musique y occupent la place d'honneur, comme de juste. On y peut suivre les étapes successives de l'Opéra sur les plans des diverses salles où il fut installé, depuis le Palais-Royal (1673-1763) jusqu'à la rue Le Pele-

tier (1821-1873), en passant par le Palais-Royal seconde manière (1770-1781) la Porte-Saint-Martin, la rue Richelieu et les salles provisoires Favart et Louvois. La collection sera prochainement complétée par le plan de la salle actuelle.

En regard, deux grands tableaux à la détrempe, dont l'un représente l'atelier de décorations (1821) et l'autre l'inauguration, à la même date, de la salle Le Peletier. On joue les *Bayadères*, de Catel. Louis XVIII est dans la loge d'avant-scène. Les baignoires au-dessous de cette loge sont supprimées. L'une d'elles appartenant au duc de Berry, on n'avait pas voulu, dans la nouvelle salle, évoquer le souvenir d'un attentat trop récent encore.

Ce qu'il y a de plus curieux dans la galerie, c'est la collection des affiches de l'*Académie royale de musique*, de la *Comédie-Française*, de la *Comédie-Italienne* et des théâtres du Boulevard en 1776.

Les affiches de tout temps sont rares. Actuellement encore elles ne sont pas déposées. Celles de la fin du xviiie siècle, qu'on retrouve, proviennent presque toutes d'anciens paravents et sont recouvertes, à l'envers, d'une couche de peinture à la détrempe, fond gris sur lequel sont tracés à la main des fleurs et des feuillages. De sorte qu'elles ont dû leur conservation à l'économie d'un fabricant qui les achetait comme papier au poids.

Si originale en est la rédaction et si curieux l'arrangement typographique que mes lecteurs me sauront gré de leur en mettre sous les yeux deux facsimile aussi exacts que possible.

(1658)

LA SEVLLE TROVPPE

ROYALE ENTRETENVE DE SA MAIESTE

Vous aurez demain, Mardy xvi^e jour de Décembre le feint ALCIBIADE de Monsieur QVINAVLT. C'est tout ce que nous vous dirons sur ce sujet puisque vous sçavez la vérité de cet ouvrage.

A Vendredi prochain sans aucune remise la TOLEDANE ou CE L'EST, CE NE L'EST PAS

En attendant le Grand CYRVS de Monsieur QVINAVLT

Deffences aux Soldats d'y entrer sur peine de la vie.

C'est à l'Hostel de Bourgongne à deux heures précises.

(1660)

LES COMÉDIENS DU ROY

ENTRETENVS PAR SA MAIESTE

Comme les diuertissements enjouez sont de saison nous croyons vous bien régaller en vous promettant pour demain Mardy iii^e jour de Février la plaisante COMEDIE du IODELET MAISTRE de Monsieur SCARON Auec une DANSE de SCARAMOUCHE qui ne peut manquer de vous plaire beaucoup.

A Vendredy sans faute les AMOURS du CAPITAN MATAMORE ou L'ILLVSION COMIQVE de Monsieur de CORNEILLE l'aisné.

En attendant les superbes machines de la CONQVESTE de la TOISON D'OR.

C'est à l'Hostel du Marais Vieille rue du Temple à deux heures.

On remarquera que les noms des acteurs ne figurent pas sur les afiches. La vedette est un mal tout contemporain.

Bien typique également cette défense faite aux soldats d'entrer au théâtre *sur peine de la vie*. L'armée alors, était traitée en mineure. Était-ce bien un mal ?

A noter encore :

1° Une momie de cantatrice égyptienne donnée par M. Ch. Dollfus.

2° Une série de dessins de décorations (xvii° et xviii° siècles) et des spécimens de costumes d'Opéra (époques de Louis XIV et de Louis XV).

Je vous recommande, entre autres, des *Grecs en habits sérieux*, avec paniers, culottes, tonnelets de satin, ornés de perles, hauts panaches et souliers à talons, — et un type de *Négresse*, en bas noirs et en manches noires, tranchant sur la couleur du visage et de la poitrine qu'on laissait telle quelle pour ne pas imposer à l'artiste l'ennui de se noircir. Il y a là, par exemple, un diable de corset qui, au lieu d'endiguer, favorise tous les débordements. On voit bien que Léoty ne florissait pas encore.

4° Un précieux choix d'autographes, sous vitrine, où l'on peut faire d'intéressantes études graphologiques sur les maîtres de l'art musical : Lully, Rameau, Haydn, Gluck, Méhul, Grétry, Sacchini, Cherubini, Gossec, Spontini, Herold, Auber, Halévy, Meyerbeer, Gounod, Ambroise Thomas, V. Massé, Félicien David et Richard Wagner.

5° Tout un musée de bustes et de médaillons en marbre, bronze, plâtre ou terre cuite, dus au ciseau d'artistes éminents :

Mmes Krauss et Carvalho (Franceschi); Viardot (Aimé Millet); F. Cerrito (Gayrard); E. Fiocre (Car-

peaux); Emma Livry (Barre); Cinti-Damoreau (L. Despi).

MM. Auber (Pradier); Habeneck (Chardigny); Roger (Gayrard); Baroilhet (Fiosi); Obin (Gautherin); Gardel (Demestre); Duport (Jean Petit); Dabadie (Dantan); Lassalle (Lequesne);

Beethoven (Astoud Trolley); Rossini (Chevalier).

Ce musée peut aller de pair avec celui de la Comédie-Française.

6° Les portraits de Berlioz, Frédéric Duvernois, Fanny Cerrito, par Jules Laure; Rita Sangalli (en pied, rôle de *Sylvia*), par Chassaignac; Montjoie (rôle d'Astaroth, dans la *Tentation*), par Montjoie fils; Scaramouche, peinture du XVII° siècle.

7° Enfin, trois dessins de la bonne marque : *Meyerbeer jeune*, par Albitès; *Rossini sur son lit de mort*, par L. Roux, et *Meyerbeer sur son lit de mort*, par L. Rousseaux.

Ce dernier dessin à sa légende.

M. Rousseaux en avait reçu la commande de M^me Meyerbeer. L'artiste en fit un double qu'il promit de laisser par testament à notre collaborateur Philippe Gille. Mais il oublia sa promesse, et, lorsqu'il mourut, ses héritiers ayant mis tous ses bibelots en vente, M. Nuitter fit l'acquisition du dessin pour la bibliothèque de l'Opéra.

Et depuis, chaque fois que Gille rencontre l'aimable archiviste, il lui montre le poing et lui crie :

— Voleur d'héritage!

Toutes ces richesses vont faire place aux documents relatifs à Mozart. Il y aura foule dans la galerie de la bibliothèque pendant les trois jours qui seront consacrés à la célébration du Centenaire. Et j'imagine que le public n'en oubliera pas le chemin.

A L'ŒIL

28 octobre 1887.

Il ne se passe pas à l'Odéon que des drames comme celui dont M. Marquet a failli, jeudi soir, être la victime.

Il s'y passe parfois de fort plaisantes comédies, voire des vaudevilles. Ceci est la revanche de cela.

L'autre jour, par exemple, un de nos honorables — un de ceux pour lesquels Paris est un petit Marseille — s'installait en aimable compagnie aux premiers rangs de l'orchestre.

On avait bien dîné dans un restaurant voisin, et, au dessert, la demoiselle, tirant un petit papier de sa poche, avait dit à son sigisbée :

— J'ai là deux bons fauteuils que m'a donnés un journaliste de mes amis... Si nous allions finir notre soirée à l'*Arlésienne?*

— Va pour l'*Arlésienne!* fit l'amphitryon ravi de retrouver pour quelques heures, grâce à la magie du théâtre, l'illusion du pays natal.

L'orchestre venait d'attaquer l'ouverture, et le couple galant savourait, avec la béatitude d'une digestion heureuse, l'adorable musique de Bizet. quand l'ouvreuse, se glissant entre deux rangées de

fauteuils, toucha légèrement l'épaule de l'honorable, et tout bas :

— Il y a là des personnes qui désirent parler à Monsieur !

— Eh bien ! à l'entr'acte ! grommela le dilettante méridional furieux d'être dérangé dans son extase artistique.

— Excusez-moi d'insister... mais c'est urgent, paraît-il.

On chuchotait à l'orchestre. Pour prévenir un scandale, l'honorable s'exécuta. Il suivit l'ouvreuse dans le couloir où sa surprise fut grande de se trouver en face du commissaire du quartier, du contrôleur en chef et d'un grand jeune homme brun, à l'œil sévère.

— Pardon, Monsieur, dit le magistrat, avez-vous payé vos places?

— Je n'avais pas à les payer, ayant un billet de faveur.

— Comment vous l'êtes-vous procuré?

— Je le tiens de la personne qui m'accompagne, qui le tient elle-même d'un sien ami, journaliste.

— Son nom?

— Je l'ignore... mais il est inscrit sur le billet.

— Eh ! Monsieur, intervint alors le jeune homme brun à l'œil sévère, ce nom est le mien !... Or, je n'ai pas une seule fois, depuis l'ouverture, demandé de places à l'Odéon !... La lettre qui sollicitait cette complaisance est donc l'œuvre d'un faussaire !

Tête de l'honorable !... En vain déclina-t-il ses nom et prénoms... En vain exhiba-t-il sa médaille de député... Bien qu'on ne pût élever aucun doute sur sa bonne foi, il lui fallut passer à la caisse... non sans maugréer, car il trouvait mauvaise cette rallonge ajoutée à l'addition.

Ces sortes de floueries sont extrêmement fréquentes. Mais, pour une qu'on découvre, combien passent inaperçues !

Aussi les secrétaires de théâtres se tiennent-ils sur la défensive et passent-ils à la loupe les demandes de billets de faveur ! J'en sais un qui conserve tous les types de signatures des journalistes autorisés, et, dès qu'une griffe ne lui paraît pas catholique, vite il compare.

Si la comparaison n'est pas concluante, notre secrétaire va trouver le journaliste quémandeur et lui met sous les yeux le papier suspect. Le journaliste reconnaît ou ne reconnaît pas sa signature. Dans le premier cas, le secrétaire s'exécute galamment. Dans le second cas, il fait constater le faux en marge de la lettre et dépose chez le concierge un petit mot ainsi conçu :

« Impossible aujourd'hui... revenez dans deux ou trois jours. »

Deux ou trois jours après, nouvelle demande, à laquelle le secrétaire répond par l'envoi, non de deux pauvres petites places, mais d'une loge, d'une superbe loge, de soixante ou quatre-vingts francs, au bas chiffre.

Et, le soir, nos bons filous, vautrés sur le velours, disent bien haut, pour être entendus de tout le voisinage, qu'ils sont du dernier bien avec l'impresario.

Tout à coup, la scène change. Irruption du commissaire qui procède à l'interrogatoire — voir ci-dessus — et, finalement, exhibe la lettre du journaliste qui nie avoir rien sollicité.

On s'explique tant bien que mal... plutôt mal que bien, cela va sans dire. Et le commissaire coupe

court à l'explication par ces mots aussi terribles que le *Mane, Thecel, Pharès :*

— Il n'y a que deux façons de vous tirer de là... Ou me suivre au poste... ou payer la loge.

Et voilà nos gaillards contraints de se cotiser pour réunir les fonds nécessaires. Trop heureux quand ils ne sont pas réduits, leurs goussets étant vides, à détacher un des leurs pour battre le rappel des pièces de cent sous!

L'ingénieux secrétaire me pardonnera d'avoir débiné son truc. Il y a gros à parier, d'ailleurs, que cette publicité ne corrigera personne. Et l'année prochaine, comme cette année, au moment des réouvertures, se posera, **jamais résolue, toujours actuelle**, la question des billets de faveur.

Question bien parisienne, au surplus. Le billet de faveur — le théâtre à l'*œil* — est une manie du Parisien, et peut-être la plus incurable. Il lui répugne d'aller au théâtre pour son argent. Et son goût pour les coupons sans timbre de quittance n'a d'égal que sa passion pour le spectacle. Son plaisir n'est sans mélange que s'il est gratuit, et rien ne lui coûte comme de tirer un louis de sa poche ou de le donner au bureau. Pour s'affranchir de cette *formalité*, il n'épargne ni temps, ni démarches, ni voitures, ni rebuffades. Et le soir, en rentrant, quand il fait sa caisse, il trouve à son passif dix ou quinze francs de plus que s'il avait payé sa loge ou ses fauteuils.

Mais qu'importe?... Il n'a payé ni ses fauteuils ni sa loge... Dès lors, les fiacres qui l'ont véhiculé ne lui coûtent rien, et il s'imagine de bonne foi qu'il n'a pas perdu son temps!

All right!

UN CINQUANTENAIRE

2 novembre 1887.

La mode est aux centenaires, cinquantenaires, apothéoses, etc., des grands noms et des belles œuvres.

Hier, *Don Juan*. Demain, *Faust*. Et dans un mois le 10 décembre, la Société des gens de lettres célébrera le cinquantième anniversaire de sa fondation.

Cette fondation n'est-elle pas une des « belles œuvres » du siècle, et n'est-ce pas justice que de fêter solennellement la date où remonte l'émancipation de la grande famille littéraire ?

On s'occupe activement de régler « l'ordre et la marche » au 47 de la Chaussée-d'Antin. Déjà trois points sont acquis au programme.

Banquet à l'hôtel Continental ;

Inauguration de la statue d'Edmond About ;

Pèlerinage de reconnaissance à la tombe de Louis Desnoyers, le fondateur, avec Balzac, de la Société des gens de lettres.

Donc, on banquettera ! Et ce ne sera pas un gueuleton banal ! Quatre ou cinq cents sociétaires, groupés autour de leur président Jules Claretie — à qui revient, entre parenthèses, tout l'honneur de cette

fête fraternelle — attesteront, par leur nombre, en se sentant les coudes, la vitalité de l'institution et sa prospérité toujours croissante. Et lorsqu'au dessert Claretie prendra la parole au nom de tous, pour en retracer les fortunes diverses, quatre ou cinq cents verres se choqueront dans un magnifique élan de concorde et de fraternité.

La Fraternité... la Concorde !... ce sera le thème du discours présidentiel. Car s'il n'y a plus aujourd'hui que des frères dans la Société des gens de lettres, si tous les membres sont animés du même esprit et marchent la main dans la main, il n'en fut pas toujours ainsi... surtout à l'origine.

On n'imagine pas, en effet, quelles hostilités sourdes et quels mauvais vouloirs déclarés faillirent l'étouffer dans ce petit œuf de la rue de Provence où la couvait Louis Desnoyers, l'auteur aujourd'hui trop oublié de *Jean-Paul Choppart* et de *Robert-Robert*.

La tâche était si lourde aux membres du premier comité — Victor Hugo, Villemain, Frédéric Soulié, François Arago, Lamennais, Alexandre Dumas, Gozlan et Thierry — que, découragés, ils furent vingt fois à la veille de résigner leur mandat. Et il fallut l'énergie enthousiaste de Balzac, sa foi robuste dans l'avenir, pour les empêcher de mettre la clef sous la porte.

On n'était pas riche en ce temps-là... Moins encore qu'aujourd'hui où on est, sinon riche, du moins fort à son aise. On avait souvent maille à partir avec les huissiers ; et le comble, c'est que les plus âpres aux poursuites étaient les sociétaires eux-mêmes... furieux de ne pas toucher assez rapidement leurs droits.

L'histoire de George Sand est le chef-d'œuvre du genre. Aux termes des statuts, la Société, dont elle faisait partie, percevait pour elle les droits de reproduction, et, chaque mois, son homme d'affaires venait, rue de Provence, toucher la somme perçue. Or il se trouva que la caisse était à sec un jour d'échéance. Un aïeul de Crouzet avait bu la sueur des gens de lettres comme son arrière-petit-fils devait boire celle des journalistes républicains.

On est homme d'affaires ou on ne l'est pas. Celui de George Sand assigna le délégué devant le tribunal de commerce. Et, finalement, il se présenta de sa personne au siège social pour, au nom de sa cliente, saisir le mobilier.

C'était la mort sans phrases et de la main même d'un sociétaire. Desnoyers, hors de lui, courut chez George Sand, pria, supplia, fit appel au cœur de la bonne dame, invoqua la solidarité... Bref, il atteignit le *summum* du pathétique.

Elle l'écoutait comme s'il fût tombé de la lune.

— Je ne sais ce que vous voulez dire ! disait-elle avec son habituel nonchaloir... ces choses-là regardent mon homme d'affaires... Il a pris ça sous son bonnet... Je n'ai pas donné d'ordres...

— Il n'aura pas réfléchi que c'est vous qu'il atteint en nous poursuivant.

— Qu'est-ce à dire ?

— Dame ! ce mobilier qu'on veut saisir, vous en êtes co-propriétaire, en vertu du pacte d'association... Vous ne pouvez pourtant pas vous faire saisir vous-même.

Cet argument *ad hominem* désarma George Sand. Elle promit d'attendre. On mit la main sur le Crouzet, et les fonds rentrèrent au tiroir.

La Société ne végéta pas longtemps dans cette demi-gêne. Et l'heure vint bientôt où, sagement administrée, elle put, en un seul exercice, répartir entre ses membres deux cent mille francs qui, sans elle, eussent été perdus. Ce jour-là, elle fut virtuellement reconnue d'utilité publique. Elle ne devait pas tarder à l'être officiellement.

Depuis lors, sous les présidences successives de Villemain, Victor Hugo, Viennet, Louis Desnoyers, Francis Wey, X. Saintine, Léon Gozlan, Michel Masson, Édouard Thierry, Gonzalès, Paul Féval, Frédéric Thomas, Jules Simon, Henri Martin, Paul de Musset, Edmond About, Arsène Houssaye, et Jules Claretie, elle s'est mise graduellement au pair des plus solides institutions contemporaines.

Et en même temps qu'ils assuraient son indépendance matérielle, les commissaires tinrent à honneur de maintenir les fières traditions d'indépendance morale et politique qui présidèrent à sa fondation.

Pour ne citer qu'un exemple, il vous souvient du beau tapage que soulevèrent, au 16 Mai, les prétentions ministérielles. Mal conseillé, le duc de Broglie somma la commission de lui communiquer la liste des sociétaires auxquels elle accordait des secours. « Le gouvernement, disait-il, veut bien donner son argent — mais il tient à savoir comment on en use ! »

La commission répondit :

« Nous donnons à nos adhérents nécessiteux sans nous inquiéter de ce qu'ils pensent... Pour avoir droit à nos largesses, il suffit qu'on ait faim... Les lettres n'ont rien à voir avec la politique ! »

Et, si cruel que fût le sacrifice, elle refusa les présents... d'Artaxercès.

On pourrait multiplier les exemples. Aussi n'est-pas sans préméditation qu'on a choisi, pour inaugurer le monument d'Edmond About, le jour du cinquantenaire. En effet, de tous les présidents de la Société des gens de lettres, About est peut-être celui qui s'est montré le plus jaloux de notre indépendance et de notre dignité.

La statue est l'œuvre de son vieil ami, le sculpteur Crauk. Crauk avait pour About une tendresse profonde. Son talent a trouvé dans son cœur un merveilleux auxiliaire. Il nous a rendu, vivante, cette physionomie si bonne sous son masque d'ironie. Mais quel maître en l'art de bien dire louera l'auteur de *Germaine* avec la grâce ailée qu'il prodigua jadis à louer l'auteur des *Trois Mousquetaires?* Ne serait-ce pas un panégyrique à tenter Dumas fils?

Dernier détail.

Le 10 décembre, notre comité s'engagera solennellement à reprendre pour son compte l'œuvre à laquelle Emmanuel Gonzalès avait consacré ses dernières ardeurs, l'érection d'une statue à Balzac.

C'est à Balzac, ne l'oublions pas, que la Société des gens de lettres doit de vivre. C'est à la Société des gens de lettres qu'il appartient de décerner, la première, à Balzac, cet hommage posthume, si longtemps attendu. Le paiement de cette dette de famille réveillera peut-être la piété nationale.

Plus encore que la fête des vivants, le cinquantenaire sera la fête des morts.

Cet article vient donc bien à sa date.

UN PRINCE A L'ATELIER

6 novembre 1887.

Vous n'êtes pas sans connaître, au moins de réputation, ces « Académies de peinture » dans lesquelles des amateurs riches ou simplement des artistes « à l'abri du besoin » viennent apprendre l'art d'exprimer une idée en plaquant de la couleur sur la toile. Petites chapelles où l'on peint et dessine avec d'autant plus d'ardeur que rien n'y oblige, et où, dans la promiscuité des rangs et des fortunes, règne la plus étroite camaraderie.

Le siècle se démocratise, et il est de règle aujourd'hui que ni les millions ni les titres ne sont une excuse pour se désintéresser des choses de l'esprit, de la science et de l'art. Il n'est nabab ni prince qui ne se laisse aller à ce courant moderne. Voyez le prince Roland Bonaparte : il s'est fait une vie toute d'étude et de travail ; et son énorme fortune, il la consacre, comme le jeune prince de Monaco, à des voyages dont la science est l'objectif plus encore que l'agrément n'en est le but. Témoin l'excursion en Corse qu'il vient de faire en compagnie de notre collaborateur Caliban et la pointe qu'il avait poussée précédemment en Suède.

A Stockholm, il fut l'hôte de la famille royale et conçut une grande amitié pour le prince Oscar. Second fils du roi, destiné, par suite, à rester jusqu'à la fin de ses jours assis sur « les marches », ce jeune homme s'était pris d'une belle passion pour la peinture. Mais, las de l'éternel spectacle des fjords, désespéré de toujours laver à l'aquarelle les âpres montagnes scandinaves, il rêvait d'horizons nouveaux. Le prince Roland lui fit alors un tableau chaleureux des ressources qu'offrait Paris au point de vue artistique. Enflammé par ses récits, il eut bientôt sa malle bouclée; et, l'autre jour, il nous arrivait, une boîte de couleurs à la main, en quête d'un enseignement dont il ferait profiter, à la gloire de l'école française, les sujets du roi son père.

Bien modeste, l'arrivée du prince Oscar. Accompagné d'un seul aide de camp, plutôt un ami qu'un garde du corps, quelqu'un à qui causer pendant les premiers mois aux relations restreintes, il s'installa, sous le pseudonyme de M. Oscarson, dans un petit appartement de la place Malesherbes. Et sa première pensée fut de se faire admettre à l'académie de peinture que dirigent MM. Gervex et Humbert. Il savait y rencontrer le prince Karageorgevitch, lui aussi de lignée royale. D'où son choix.

Mais pouvait-il se soumettre au ballottage? Dans cette académie, comme au cercle, les élèves choisissent eux-mêmes leurs compagnons de chevalet. Il n'osait pas; et peut-être hésiterait-il encore s'il n'avait découvert dans le règlement un article qui permet aux professeurs de présenter leurs candidats sans ballottage.

Donc, un beau matin, le jeune prince alla sonner à la porte d'Henri Gervex. Le maître étant en course,

il remit sa carte à la concierge, qui faillit tomber de son haut en lisant sur le vélin : *Prince Oscar de Suède*. Et lorsque Gervex passa devant la loge, il entendit une voix tremblante d'émotion qui clamait par le vasistas :

— Un prince, Monsieur!... Un prince!... Je l'ai vu... Il ressemble au portrait de Bernadotte que la dame du troisième a dans son salon!... C'est-y le fils du général, monsieur Gervex?

Le maître coupa court à ces exclamations et courut chez le prince.

— Monsieur, lui dit le royal élève, je sollicite comme un grand honneur mon admission à votre académie.

— C'est un grand honneur pour elle!... répondit Gervex. La chose peut se faire immédiatement, s'il plaît à Votre Altesse... L'académie est à deux pas, boulevard Berthier.

— Allons!

Ils partirent et, chemin faisant :

— Je tiens, fit le prince, à garder l'incognito. Vous plairait-il de me présenter comme M. Oscarson, jeune Suédois désireux d'étudier la peinture?

— Les désirs de Votre Altesse sont des ordres!

Il fut fait ainsi. Seulement, au bout de huit jours, l'incognito, comme bien on pense, était le secret de Polichinelle. Mais on eut le bon goût de ne rien changer à l'accueil du premier jour, tout de familiarité cordiale, et l'entrée du *nouveau* fut saluée par le cri habituel :

— Oscarson...ne à la porte!

Il n'y a pas d'atelier sans *scie*, comme il n'y a pas d'école militaire sans brimade. Voici donc celle que

les « académiciens » ont imaginée pour la bienvenue de leur royal compagnon.

Tout le monde a le nez sur sa toile, tandis que le modèle, aux cheveux épandus, arrondit ses formes opulentes. Tout à coup, un de ces bons apôtres se lève et, d'une voix tonitruante, entonne les fameux couplets de l'*Expulsion*, que Mac-Nab a composés pour le Chat-Noir :

> On n'en finira donc jamais
> Avec ces N. de D. de princes?
> Faudrait qu'on les expulserait!
> Le sang du peup' il crie vingince!
> Pourquoi qu'ils ont des trains royaux,
> Qu'ils éclabouss' avec leur luxe
> Les conseillers municipaux
> Qui peut pas s' payer des bell' frusques?
>
>
> Moi, j' vas vous dire la vérité :
> Les princ' il est capitalisse...
> Ah! si on écoutait Basly,
> On confisquerait leur galette
> Avec quoi qu' l'anarchisse aussi
> Il pourrait s' flanquer des noc' chouettes!

Le prince Oscar aurait pu trouver la plaisanterie mauvaise. M. Oscarson... *né à la porte* en rit, et de très bon cœur. Et, depuis lors, chaque matin, il va s'asseoir modestement auprès de son cousin Karageorgevitch, et travaille, travaille, comme s'il avait besoin de ses pinceaux pour vivre!

Il est probable qu'au Salon prochain le prince Oscar exposera, lui aussi, sa petite toile; et ses copains d'atelier, MM. Alaux, les deux fils du peintre; Blanche, fils du docteur; Colin, fils de Paul; Stephen Jacob, Brunet, Cassard, Dehesghues, Errazuris, le mari de la belle Mme Errazuris; Wallet, Guignard, Minet, Prat, de Santa-Maria, Lagarde, etc., etc.,

tous vétérans du palais de l'Industrie, applaudiront à son succès. Et pas un ne réclamera l'*expulsion* du camarade. Et l'anarchiste de Mac-Nab, qui se reconnaît impuissant contre Bragance, ne chantera pas pour Oscar :

> Pourquoi qu'il nag' dans les millions
> Quand nous aut' nous sons dans la dèche?
> Faut qu'on l'expulse aussi...

Car tout Paris se lèverait pour répondre :

> Mais non,
> Il est un artisse, y a pas mèche !

LETTRES IMPÉRIALES

28 novembre 1887.

Il faut en finir avec une légende dont les Loriquets futurs pourraient un jour se servir, selon leur coutume, pour en faire de l'histoire.

Cette légende est celle des lettres de Napoléon III à Mme Cornu. Voici douze ans que la sœur de lait de l'Empereur est morte, et, depuis l'époque fixée pour leur publication, — 1885, — les friands de curiosités politiques, ne voyant rien venir, gourmandent les éditeurs de ces lettres : « Vous n'avez pas le droit, leur disent-ils, de garder par devers vous des documents qui permettront enfin de juger l'Empire sous son vrai jour! »

J'ai de bonnes raisons pour croire qu'on se fait des idées fausses sur cette correspondance et qu'on s'en exagère la portée. Il est bon de la réduire à ses proportions véritables.

Mme Cornu — sur laquelle on a tout dit — mourut en 1875, léguant à la Bibliothèque nationale les lettres de Napoléon III. La publication de ces lettres, dont elle chargeait son plus vieil ami, M. Ernest Renan, ne devait avoir lieu que dix ans après sa mort, et sous la condition expresse que les héri-

tiers de l'Empereur n'y mettraient pas leur veto.

Ce fut donc seulement en 1884 que M. Renan, pour se conformer aux vœux de la testatrice, se mit à la besogne. Mais craignant de ne pouvoir, malgré sa verdeur, la mener à bonne fin, il la déléguait, par testament, à M. Victor Duruy, dans le cas où lui-même viendrait à mourir avant le délai fixé.

Or, en feuilletant ces papiers posthumes, M. Renan s'aperçut qu'un choix préalable avait été fait par Mme Cornu : elle avait coupé certains passages et supprimé des lettres entières. Lettres d'ailleurs sans importance, billets d'affaires, demandes de livres, invitations à dîner, etc., etc.

Bref, le legs, ainsi réduit, n'eût guère constitué que 150 pages, un demi-volume ! Et d'un intérêt tout à fait relatif.

Car, en réalité, rien de ce qu'on suppose dans ces fameuses lettres n'y existe. Elles n'ont aucun rapport avec la vie politique de Napoléon III. Toutes ou presque toutes sont datées du fort de Ham et roulent sur les travaux auxquels le prisonnier consacrait ses loisirs. Il en est qui sont de véritables morceaux de critique littéraire... Et, à ce propos, je vous donne en mille de deviner quel était l'auteur favori du futur Empereur !... Edgar Quinet !... Joignez à cela quelques lettres d'enfant écrites la plupart en langue allemande... Et c'est tout !... Rien de la période impériale. Et cela se comprend, du reste. Au moment du coup d'État, il y eut de la brouille entre le frère et la sœur de lait. Et du jour où ils furent réconciliés, Mme Cornu faisait de fréquentes visites aux Tuileries, deux ou trois fois par semaine. Il n'y avait donc plus lieu d'écrire, dès lors qu'on pouvait s'entretenir librement.

Si désillusionné qu'il fût, M. Renan avait pris néanmoins au sérieux son rôle d'exécuteur testamentaire. Et, jaloux de le remplir en conscience, il écrivit à l'Impératrice pour obtenir d'elle l'autorisation exigée par M^me Cornu.

L'Impératrice, après avoir consulté M. Victor Duruy, déclara que la publication de ces lettres lui semblait inopportune. Il n'y avait qu'à s'incliner. Et M. Renan se remit à ses chères études.

On voit, par ce qui précède, que, au point de vue historique, il n'y a pas grand'chose de perdu. D'autant plus que la plupart de ces lettres, et les plus intéressantes, ont été publiées par M. Blanchard Jerrold dans sa *Vie de Napoléon III*. Et il a paru de cet ouvrage une excellente traduction française.

C'est seulement au point de vue littéraire qu'on peut déplorer le *veto* de l'Impératrice. L'ouvrage devait être précédé d'une étude de M. Renan sur le caractère de Napoléon III... Et le morceau n'eût pas manqué de saveur. Espérons, pour notre régal, que les héritiers de l'auguste veuve se montreront un jour moins inflexibles.

URBANITY

6 décembre 1887.

C'est à dessein que j'écris ce mot en anglais. Car, à mesure que « la chose » tend de plus en plus à disparaître de nos mœurs, « le mot » tend de plus en plus à disparaître de notre langue.

Et le jour où l'Académie abordera la lettre U, il n'y aura plus lieu de l'inscrire dans le dictionnaire que comme un vocable démodé.

L'urbanité, jadis, — il n'y a pas encore bien longtemps, — était la vertu nationale par excellence. C'était le signe auquel les gens d'ailleurs reconnaissaient entre mille les gens de chez nous. On disait l'urbanité française comme on disait la *furia* française. Elle poussait en plein champ comme une herbe folle. Aujourd'hui, on ne la cultive plus, comme une fleur rare, que dans quelques serres privilégiées.

La démocratie est, pour elle, ce qu'est pour la vigne le phylloxera. Elle s'étiole dans les régions officielles. Les puissants du jour n'ont même plus l'impertinente politesse de Figaro. Comment auraient-ils l'urbanité, cette fleur de la politesse?

Il règne, du plus haut au plus bas degré de l'échelle, un laisser-aller où s'émoussent, une à une, toutes

nos grâces natives. Sparte n'a pas seulement remplacé Rome, elle est en train de remplacer Athènes. Partis de bas, nos maîtres n'ont que les grâces acquises par le frottement, et ils les déploient avec une gaucherie ingénue. Aussi rien n'est comique comme leur ahurissement au contact de ceux que la naissance et l'éducation ont parés de tous les dons aimables dont ils ont à peine une notion vague. Lord Lyons, qui vient de mourir, fut de ceux-là. Avec ses grandes façons, ses allures de parfait gentilhomme, sa vie irréprochablement correcte, sa simplicité quelque peu hautaine, il leur inspira toujours un respect mêlé de je ne sais quelle inconsciente jalousie.

On rappelait hier la fête donnée, il y a quelques mois, dans les jardins de l'ambassade, à l'occasion du Jubilé de la Reine. Il m'en revient un épisode des plus plaisants, et qui montre à quel point lord Lyons était passé maître en cet art, où nous excellions jadis, de l'urbanité.

Un de nos ministres, sanglé dans un habit noir tout flambant neuf, allait, comme une âme en peine, à travers ce meeting élégant. Le pauvre homme avait mis le sifflet, le croyant d'étiquette, et la redingote de l'ambassadeur lui semblait une fausse note. Et pourtant il ne voyait que redingotes autour de lui. Aussi commençait-il à faire piteuse mine, lorsqu'un attaché, devinant son angoisse, lui dit obligeamment :

— Vous êtes surpris de la tenue de mylord ? Mylord ne s'est point « habillé », pour mettre tout le monde à l'aise.

Mais de minute en minute les redingotes devenaient légion. La sueur perlait aux tempes de l'Excel-

lence. Il n'y avait qu'une cravate blanche, la sienne ; qu'un plastron, le sien ; qu'une queue de morue, sa queue de morue !

Lord Lyons guettait son manège depuis quelques instants. Pris de commisération, il aborda le ministre au moment où, décontenancé, comprenant enfin que la « fausse note » c'était son habit noir, il allait filer... à l'anglaise. Et, son bras sous le sien, il le promena, pendant une heure, de groupe en groupe, couvrant son ignorance des usages de son impeccabilité. Et il ne le lâcha que sous le péristyle, quand le valet de pied jeta sur ses épaules l'inévitable paletot marron, cette fourrure démocratique.

Jamais l'illustre défunt ne se départit de ses traditions courtoises. Pas même dans les circonstances où on n'usait pas envers lui de réciprocité. Il était indulgent pour les fautes de goût imputables au manque d'éducation plutôt qu'à un parti pris de malséance. Aussi se borna-t-il à sourire, lorsque Pipe-en-Bois, chargé de le recevoir à Tours, en l'absence de Gambetta, lui dit avec une douce familiarité :

— Excellence, si, pour tuer le temps, nous allions prendre un joli bock !

LA JOURNÉE DE MUSSET

10 décembre 1887.

Je détache des *Confessions* d'Arsène Houssaye ces lignes mélancoliques :

« Quand vint le jour, — c'était le 2 mai 1857, — Alfred de Musset, transfiguré par la mort qui, elle aussi, a son auréole, avait pris la beauté sculpturale. C'était encore la vie dans la mort. Il rappelait l'épitaphe du poète Boufflers : *Mes amis, croyez que je dors !*

« J'étais du dernier adieu. Nous nous comptâmes avec désolation : nous étions *vingt-sept !* Pourquoi si peu ? C'est que de Musset, qui avait des amis, n'avait pas de camarades. Ah ! si ses admirateurs fussent venus, quelles magnifiques funérailles ! Mais on n'envoie pas de lettres de faire part à ceux-là. Et, parmi ces vingt-sept, combien peu qui l'avaient connu ! Un jeune étudiant me dit : « Je me suis risqué à l'église dans mon admiration pour le poète, mais je n'ose l'accompagner au Père-Lachaise. » Je l'entraînai. J'aurais voulu entraîner tout Paris. Un peu plus, je criais aux curieux qui formaient la haie, comme le spectateur de Molière : *Pleure donc, sot parterre, c'est Alfred de Musset qui passe !*

« Heureusement, il était de ceux qui passent et qui reviennent. »

Il est revenu!... Demain dimanche, 11 décembre 1887, la Comédie-Française célébrera solennellement l'anniversaire d'Alfred de Musset, comme elle célèbre celui de Molière, de Corneille, de Racine et de Victor Hugo.

Et c'est justice. L'auteur d'*On ne badine pas avec l'amour*, ayant répandu sur la noble maison le même lustre que les auteurs du *Misanthrope*, du *Cid*, de *Phèdre*, et de *Ruy Blas*, avait droit aux mêmes honneurs posthumes. Gloire soit rendue à Jules Claretie pour avoir pris l'initiative de cette nécessaire réparation !

Ah ! les temps sont changés depuis le jour où, tandis qu'on inaugurait, au foyer du théâtre, le buste du poète, M. Lebrun, l'assassin de *Marie Stuart*, se voilait la face en vociférant : « C'est une honte pour la Comédie-Française ! »

Ce Prud'homme hargneux ne voyait encore dans Alfred de Musset que le viveur vulgaire, le libertin inassouvi, dont l'œuvre poétique garde, de-ci, de-là, quelques reflets licencieux. Il ignorait, le pauvre homme, ou feignait d'ignorer que ce qui, dans cette œuvre, ressemble à de la licence est, comme l'a si bien dit M. de Mazade, quelque chose qui effleure sans laisser de trace, parce que cela est aussitôt épuré comme par une flamme invisible ; et qu'il en est de ce libertinage du poète comme de son ironie, qui finit toujours par une larme, quelquefois par une prière inquiète, errante et désolée.

Et voilà pourquoi les Lebrun passent et pourquoi les Musset restent !

Elles ont fait des petits, en trente ans, les vingt-

sept personnes qui conduisirent au Père-Lachaise le doux poète des *Nuits*. Il y en aura demain trois ou quatre mille à son apothéose. Et encore y aura-t-il cent fois plus d'appelés que d'élus. Ce n'est pas la journée, mais la neuvaine de Musset qu'il eût fallu faire. Les mussetistes se sont rués à l'assaut des feuilles de location. On ne les avait ouvertes que pour la matinée; mais, une fois pleines et le flot montant toujours, on a dû les rouvrir pour la soirée. De sorte que, demain, le buste glorieux aura double moisson de couronnes : par deux fois, matin et soir, M. Got, l'inoubliable créateur de l'Abbé dans *Il ne faut jurer de rien,* inclinera les palmes d'or devant celui dont il assista les dernières heures, en compagnie d'Émile Augier.

Augier est, je crois, le seul auteur dramatique avec lequel Musset ait jamais collaboré. Le mariage était facile entre esprits de cette trempe délicate. Il en naquit un petit chef-d'œuvre, *l'Habit vert*, que la Comédie devrait bien extraire des catacombes des Variétés. Ce petit acte fut le point de départ d'une amitié sincère que la mort n'affaiblit pas et qui devait lui survivre. Augier fut un des vingt-sept ; il sera demain un des quatre mille, et non le moins attendri.

Ah ! la belle revanche contre la prud'hommie des Lebrun et de leurs congénères. La Comédie-Française s'est mise en grands frais pour cette fête. Il ne s'agit pas, en effet, d'un anniversaire comme tous les autres, où le matériel existe, buste, décors et costumes, et ne demande qu'un coup de plumeau. Cette fois, tout était à créer. On a dû commander un buste spécial mieux fait que celui du foyer pour l'optique de la scène, brosser un décor et tailler des costumes nouveaux pour la *Nuit de Juin*, la pièce

nouvelle de M. Lecorbeiller, un de nos jeunes confrères qui joue en même temps, au *Journal des Débats,* les Prével et les Monsieur de l'Orchestre.

C'est dans ce cadre que M. Got, entouré de tous les interprètes du répertoire de Musset, les vieux et les jeunes, couronnera le joli buste ciselé par M. Marquet de Vasselot.

Cette *Nuit de Juin* n'est pas un à-propos ordinaire. Elle tranche sur l'habituelle banalité de ces sortes de compositions. Il n'y a pas jusqu'aux circonstances où elle fut agréée par la Comédie qui ne soient originales.

Jules Claretie rêvait pour « son » anniversaire quelque chose de non déjà vu. Et sa mémoire était hantée par deux vers d'une *Nuit de Juin* que le poète avait laissée à l'état d'ébauche. Un jour qu'il en causait dans une petite réunion de lettrés :

— Ne vous semble-t-il pas, dit-il, qu'on ferait un délicieux à-propos en achevant cette *Nuit de Juin !*

— Mon cher, fit l'un des assistants, vous n'en avez pas l'étrenne... Je connais un jeune poète qui s'est épris de la même idée que vous... Il l'a même réalisée, et très joliment, je vous assure.

— Et vous appelez ce phénix?

— M. Lecorbeiller.

— Ce doit être un jeune?

— Parbleu !... Il n'y a que les jeunes pour avoir de ces témérités !

— Envoyez-le-moi !

On pense bien que M. Lecorbeiller ne se fit pas tirer l'oreille. Le lendemain, il apportait sa « reconstitution » audacieuse à Jules Claretie, qui la lut, la trouva charmante et n'eut pas de peine à faire partager son engouement par le Comité.

Si j'en crois ce qu'on m'a raconté, il n'y a pas à craindre que le public y contredise.

Une des originalités du programme, c'est le *Caprice*, interprété par M. Mounet-Sully. Ce sera, pour les spectateurs, du fruit nouveau ; pour l'artiste, ce n'est qu'une reprise. Les habitués du petit théâtre de la Tour-d'Auvergne en eurent jadis la primeur. Cela date de loin. En ce temps-là, M. Lebrun conspuait encore Alfred de Musset.

La journée de demain sera bonne pour les lettres françaises. Ne fût-elle qu'une diversion à cette abominable politique, dont nous avons les oreilles rebattues, il faudrait la bénir.

EUGÈNE LABICHE

16 décembre 1887.

On a fait courir, ces jours derniers, les bruits les plus alarmants sur la santé d'Eugène Labiche (1). Il n'y a pas de fumée sans feu, dit le proverbe; mais ici, grâce au ciel, il y a plus de fumée que de feu. Le spirituel académicien garde, en effet, la chambre depuis plus d'un mois; mais il n'est pas si mal en point qu'il ne puisse émigrer bientôt vers les côtes méditerranéennes, où il compte établir ses quartiers d'hiver.

Il n'a pas voulu partir avant la reprise, que donne ce soir le Vaudeville, d'une de ses plus amusantes comédies : *Le plus heureux des trois*, faite en collaboration avec Edmond Gondinet. Cette pièce peut, au même titre que le *Voyage de M. Perrichon, le Misanthrope et l'Auvergnat, Un pied dans le crime, le Papa d'un prix d'honneur*, etc., etc., compter parmi les classiques du genre. Je viens de la relire, les pieds sur les chenets, et j'ai pris à cette lecture un plaisir extrême, que la représentation ne saurait ni accroître ni amoindrir. Ces sortes de voluptés sont

(1) Eugène Labiche est mort depuis, au commencement de 1888.

contagieuses, et quand j'ai tenu le livre en mains, j'ai voulu le déguster jusqu'au bout. Et, sans les avertissements de ma pendule, j'aurais feuilleté, page par page, ces dix volumes, où on ne retrouve pourtant que le dessus de ce savoureux et inépuisable panier.

C'est malgré Labiche — on l'ignore peut-être — que l'éditeur a pu nous offrir, ami endurci, la quintessence de son œuvre énorme. Et il est intéressant de révéler comment ce maître du théâtre, à qui la gloire du théâtre suffisait, et qui ne songeait guère à la gloire du livre, fut amené, à son corps défendant, à faire ou plutôt à laisser faire cette publication.

C'était en 1878. Émile Augier se trouvait en villégiature dans cette « principauté » de Sologne, où Labiche est un grand agriculteur devant le Seigneur. Un jour que son hôte mariait la fille d'un de ses fermiers, l'auteur de l'*Aventurière*, pour tuer le temps, se mit à feuilleter son répertoire, qu'il avait vu jouer, mais qu'il n'avait jamais lu. Et l'impression qu'il en ressentit fut telle que, lorsque Labiche rentra :

— Je veux avoir votre théâtre, lui dit-il; où se le procure-t-on ?

— Nulle part. Mes pièces ont été publiées, en trente-six formats différents, chez trente-six libraires.

— Faites vos œuvres complètes, alors.

— Vous vous moquez de moi, et vous ne seriez pas le seul si je vous écoutais. Est-ce que ces farces-là sont des œuvres ? Si je faisais mine de les prendre au sérieux, la grammaire et la syntaxe m'intenteraient une action en dommages et intérêts pour viol.

— Vous les chiffonnez quelquefois, j'en conviens, mais toujours si drôlement qu'elles ne peuvent vous en garder rancune. D'ailleurs, c'est le droit des maîtres, et vous êtes un maître...

— Pas un mot de plus!... Sortez, Monsieur!...

Augier ne sortit pas. Il « travailla » Labiche jusqu'à son départ et, au moment des adieux, sur une dernière objurgation :

— Vous le voulez?... Soit! répondit l'homme des champs ; mais à la condition que vous me présenterez vous-même au lecteur et que vous assumerez sur votre tête la moitié de ses mépris et de ses colères.

— Tope là! fit Émile Augier.

Et il prit congé de son hôte. Quelques mois plus tard, les œuvres de Labiche paraissaient en librairie, et Augier, faisant pour son ami ce qu'il avait refusé de faire pour lui-même, malgré les supplications de son éditeur, y mit une préface, qui est, en même temps qu'un morceau de critique achevé, un témoignage public d'admiration sans bornes.

Augier, ce jour-là, signait à Labiche son passeport pour l'Académie. Il mit une certaine coquetterie à l'y introduire lui-même deux ans plus tard, et quand il vit ce victorieux qui, dans sa vie de production incessante avait fait tant de *lectures*, trembler devant celle-là, il se pencha sur son filleul et, avec ce large sourire du Béarnais, lui dit tout bas à l'oreille :

— Vous n'avez pas peur, au moins?

— Dame! balbutia le vaudevilliste qui perçait sous l'académicien, c'est la première fois que j'ai une épée au côté!

Au fond, il éprouvait une terreur folle. Car Labiche n'est pas orateur. Un jour qu'en sa qualité de vice-président de la Société des auteurs dramatiques, il fut obligé de présider la séance de la commission, en l'absence d'Auguste Maquet, il eut une terrible angoisse. Allait-il être obligé de faire acte d'élo-

quence? Cette corvée lui fut heureusement épargnée.

Un de ses amis lui disait après la séance :

— Comment diable auriez-vous fait si quelqu'un, soulevant un incident quelconque, vous eût mis dans la nécessité de prendre la parole?

— J'avais prévu le cas, répondit Labiche, je me serais couvert!

Ce jour-là, le 25 novembre 1880, il ne pouvait recourir à cette échappatoire. Il n'en eut pas besoin. Son discours est un parfait modèle d'éloquence familière, aimable, spirituelle et même — Fadinard, qui l'eût cru? — légèrement attendrie.

Dans sa réponse, M. John Lemoinne définit, en termes très heureux, un des côtés les plus originaux du talent de Labiche.

« Vous avez acquis et conquis, lui dit-il, ce qui est le signe populaire du succès; vous êtes devenu proverbial. Vos mots, vos titres sont dans la bouche de tout le monde, dans la mémoire des petits et des grands. Partout on dit : « Tout est rompu, mon gendre. » Ou bien : « Embrassons-nous, Folleville. » Tous les camarades de collège s'appellent des Labadens, et le mot que rappelle si souvent l'ancienne comédie est devenu : « Le plus heureux des trois. »

N'est-ce pas là une bien jolie préface pour la reprise de ce soir?

MARCELIN

24 décembre 1887.

Une des physionomies types du journalisme contemporain vient de s'éteindre.

Marcelin, le fondateur de la *Vie parisienne*, est mort hier, des suites d'une maladie de cœur, à l'âge de cinquante-neuf ans.

Sa biographie peut tenir en quelques lignes.

Il s'appelait de son vrai nom Planat. On peut dire qu'il naquit un crayon à la main, comme Doré; et, comme Doré, il fit d'excellentes études, ce qui lui permit de mettre, plus tard, au bout de ce crayon « un gentil brin de plume ». Il donna ses premiers croquis au *Journal amusant* et travailla pour Philipon jusqu'en 1862. Cette année-là, il se mit dans ses meubles et fonda la *Vie parisienne*. Dès lors, son nom devint inséparable de son journal et ne fit qu'un avec lui, comme le nom de Millaud avec le *Petit Journal* et le nom de Villemessant avec le *Figaro*. Raconter le journal, c'est raconter l'homme.

Fondée en décembre 1862, la *Vie parisienne* entre, ce mois-ci, dans sa vingt-cinquième année!

Il n'y a pas, dans les annales du journalisme mondain, exemple d'une longévité pareille. La *Vie*

parisienne est aux feuilles similaires ce qu'est la *Gazette de France* aux feuilles politiques. Et Marcelin fut son Théophraste Renaudot.

En 1862, l'Empire battait son plein. On était tout à la joie de vivre. Dans la fièvre d'une prospérité sans précédent, une société *sui generis* avait grandi, dont toutes les aspirations étaient tournées vers le luxe, vers le plaisir, vers la fête et vers le tintamarre. Ces mœurs nouvelles attendaient leur Dangeau; ces nouvelles couches sociales, incarnées, pour le beau sexe, dans la cocodette, et, pour le vilain, dans le gommeux, attendaient leur Gavarni. La *Vie parisienne* arriva juste à point pour leur donner l'un et l'autre. Seulement, dans ce moniteur des élégances, Dangeau mit un masque et s'appela légion. Quant à Gavarni, dès le premier jour, il signa Marcelin... effrontément. N'avait-il pas, dès le premier jour, saisi sur le vif la cocodette et le gommeux, comme Grévin devait, plus tard, saisir sur le vif le pschutteux et la cocotte?

Il en est des journaux comme des pièces de théâtre et des livres. Un bon titre sur l'affiche, un joli dessin sur la couverture, c'est là souvent un gros — et quelquefois le seul — élément de succès. A ce point de vue, si ce titre: *la Vie parisienne*, fut une vraie trouvaille, la couverture, où la Vie parisienne, sous ses aspects multiples, était crayonnée d'une main alerte, fut une invention de génie. Il n'était même pas besoin de tourner la page pour la suivre dans ses incessantes variations, au Bois, au théâtre, au salon, au boudoir, au bal, aux courses, à la chasse, à la campagne, à la mer, et même à l'église. Le délicieux prologue pour cette comédie à cent actes divers!

Aussi le succès fut-il foudroyant. Il dépassa les

espérances les plus optimistes. Cette gazette, fondée à l'usage d'un monde très spécial, très *select* et, partant, très limité, recruta sa clientèle dans les couches les plus disparates du public. Les acteurs de cette comédie se l'arrachèrent pour savoir comment on les avait mis en scène; et les profanes, ceux de l'autre côté de la rampe, pour avoir au moins le menu d'une ripaille à laquelle ils n'étaient pas conviés.

J'en entends qui disent : « Bon sous le tyran, la *Vie parisienne!* Et sa vogue s'explique avant 1870! Mais après? Autres temps, autres mœurs! Autres mœurs, autre littérature! » Et pourtant la vogue de la *Vie parisienne* ne s'est point affaiblie. Et on ne sera pas moins nombreux à fêter son vingt-cinquième anniversaire, ses noces d'argent, qu'on ne le fut à fêter sa naissance et son baptême.

D'abord, êtes-vous bien sûrs que, depuis la guerre, les mœurs aient changé tant que cela? Elles se sont tout au plus modifiées, et je ne jurerais pas que c'est à leur avantage. Modification tout extérieure, mais c'est toujours la même chose au fond. Ceux qui crient sans cesse au relâchement des mœurs sous l'Empire, à la pourriture impériale, et qui vantent l'austérité républicaine, l'épuration des mœurs sous la République; ceux-là, qu'ils soient de bonne ou de mauvaise foi, me font toujours rire. Eh! bonnes gens, s'il fallait, comme vous dites, juger d'une époque par sa littérature, croyez-vous que ce jugement serait à l'honneur de l'époque où nous vivons? Sous cet Empire si décrié, la *Fanny*, de Feydeau, était le dernier mot de l'audace pornographique. Les femmes la lisaient en cachette et la glissaient presque honteusement sous leur oreiller. Aujourd'hui, sous

cette république vertueuse, elles laissent traîner le *Gaga* sur leur table de nuit et mettent ouvertement les saletés du Belge Kistemackers dans leur bibliothèque.

Ne soyons pas pessimistes et mettons, si vous voulez, que ceci vaut cela. Tant que le monde sera monde, il y aura — de quelque nom qu'on les baptise, — des cocodettes et des gommeux pour faire la fête, et une galerie pour battre des mains et pour siffler. Ce carnaval perpétuel trouvera toujours des complices et des détracteurs, également intéressés à ce spectacle. C'est pour cela que la vogue de la *Vie parisienne,* commencée sous l'Empire, s'est continuée sous la République et n'est pas près de finir.

Cette vogue de la *Vie parisienne,* à son début, tient à d'autres causes. La première fut l'anonymat dont s'enveloppaient ses rédacteurs. Les journalistes actuels mettent leur amour-propre à se faire connaître ; ceux d'alors mettaient le leur à se laisser deviner. Ils doublaient ainsi le charme qui se dégage d'une jolie page de l'attrait qu'on éprouve à trouver le mot d'une énigme. Les signatures de la *Vie parisienne* étaient autant d'énigmes offertes à la curiosité du lecteur. Il y trouvait la même saveur irritante qu'à suivre une intrigue au bal de l'Opéra ; et il se complaisait à découvrir derrière ces masques les plus hautes personnalités et jusqu'à des visages augustes. Ce n'étaient pas toujours là de vaines hallucinations, puisque le duc de Morny, par exemple, et le duc Decazes ne dédaignèrent pas de devenir les collaborateurs occasionnels de Marcelin. Le voisinage de ces deux noms prouve avec quelle largeur cet homme d'esprit pratiquait l'éclectisme. S'il en fallait une nouvelle preuve, je n'aurais qu'à relever sur le livre

d'or du journal les noms d'Henry Maret, de Razoua, d'Édouard Siebecker et du capitaine Yung — la future Éminence grise du général Boulanger — qui ne passaient pas pour être en bonne odeur aux Tuileries.

Que de pseudonymes sont aujourd'hui percés à jour qui, alors, étaient impénétrables! Pierre H... c'était Edmond About; Thomas Graindorge, Taine; Puck, Ludovic Halévy; H... Off, Henri Meilhac; V. S..., Victorien Sardou; Marquis de Villemer, Charles Yriarte; Merinos, Eugène Mouton; R. G..., le marquis de Massa; J. C..., Jules Claretie; Dom, Charles Monselet; Quatrelles, Lépine; V. K..., Victor Koning; Crafty, Geruzez; H. de P..., Henri de Pène; Ivan Baskoff, Gustave Droz; M. U..., Mario Uchard; Fréjac, Champfleury; de Suttières, Francisque Sarcey; H. M..., Henry Monnier; O..., marquise d'Osmond... J'en passe et des plus illustres. Émile Zola signait : Zola tout court. On croyait alors que c'était un pseudonyme.

En feuilletant la collection, je m'arrête à quelques planches de dessins demeurées célèbres : *les Costumes de la « Biche au bois »*, par Marcelin; *les études sur la toilette* (les chemises, les bas, les corsets, les sorties de bal, les dessus et les dessous, les postiches), par Henri de Montaut... Glissons sur les *Asperges!*...

Et quelles exquises séries : la *Nuit de noces; Monsieur, Madame et Bébé; Ma tante en Vénus*, de Gustave Droz; les *Notes sur Paris*, de Taine; *Monsieur et madame Cardinal*, de Ludovic Halévy; *Froufrou*, de Meilhac; le *Chemin de Damas*, de Quatrelles... Et ces inoubliables créations devenues des types : *Satin*, d'Ange Bénigne (la comtesse de Molènes), et

Bob, de Gyp (la comtesse de Martel)! Ce sont là de beaux quartiers de noblesse.

Cet anonymat continue à faire la force de la *Vie parisienne*. Je dois dire pourtant qu'il est moins bien gardé. Et quand passent, au bas d'un article, les noms de Richard O'Monroy, de Tom, de Poup', de Nest, d'Abra, de Liv, de Zut et Chut, de Berr, de Mitschi, de Champernon, de Rab, de Schavyl, de Francillac, de Nick Noll, Nuque, etc., les dignes continuateurs de leurs aînés, il n'y a pas un lecteur qui ne puisse dire : « Je te connais, beau masque ! »

Il vient une heure cependant où les journaux identifiés dans un homme se ressentent de cette identification : c'est quand l'homme vieillit et que ses facultés déclinent. Cette heure était venue, il y a deux ans environ, pour Marcelin. On s'aperçut alors que la *Vie parisienne* était un peu trop faite à son image et que cette image n'était plus que l'ombre d'elle-même. Marcelin ne fut pas long à s'en apercevoir aussi, et il eut le bon sens d'abdiquer. Un groupe de gens du monde recueillit ce difficile héritage, et, pour ne pas être au-dessous de la tâche, recruta toute une armée de jeunes écrivains, imbus des traditions anciennes, mais plus dans le mouvement de l'heure présente. Et le journal repartit d'un élan nouveau. Et quand on compare les numéros d'hier aux numéros d'autrefois, on se croit encore aux grands jours où, place de la Bourse, on s'arrachait les premiers exemplaires parus de la *Vie parisienne*.

La nouvelle direction a beaucoup fait pour le renouveau du journal; elle se propose de faire plus et mieux encore. On nous promet pour les premiers mois de l'année prochaine une série destinée

à faire sensation, une série signée Claude Larcher (lisez Paul Bourget) : *Physiologie de l'amour moderne.*

Marcelin peut dormir en paix. Son œuvre ne périra pas.

L'INSTITUT PASTEUR

27 décembre 1887.

On a pu voir que, sur le testament de M^me^ Boucicaut, l'Institut Pasteur figurait pour une somme de cent mille francs. Ce qui, joint aux cent cinquante mille donnés antérieurement par l'admirable philanthrope, constitue, rien que de ce chef, à cette institution, douze bonnes mille livres de rentes.

D'autre part, la souscription nationale dépasse déjà deux millions. Et elle n'est point close. Et M. Pasteur triomphe de ses amis plus timides qui, n'ayant pas sa foi robuste d'apôtre, redoutaient pour son renom scientifique cet appel à l'épargne privée.

— Vous m'avez blâmé, disait-il l'autre jour à l'un d'eux, de descendre à ce rôle de Bélisaire !... Mon auréole de savant devait, selon vous, en être obscurcie... Eh ! qu'importe !... Si j'avais eu vos scrupules et vos méfiances, où en serions-nous aujourd'hui ?... Mon Institut serait toujours à l'état de projet... Et la France attendrait encore une fondation d'utilité publique, destinée à cette étude des germes qui, en quelques années, a conquis une si large place au soleil de la science !

Il disait vrai, M. Pasteur. Homme d'action avant

tout, il n'a pas craint d'engager contre la routine et l'envie des luttes de toutes les heures, convaincu qu'elles profiteraient à l'art de guérir.

Il s'en est fallu de peu, à vrai dire, qu'il n'y succombât. Cet été, la maladie est venue à la rescousse de ses adversaires... Et M. Pasteur a dû, pour un temps, déserter le champ de bataille et s'aller ravitailler dans sa maisonnette d'Arbois. Mais le corps de ce lutteur est fait du même métal que son âme. Tout récemment, frais et dispos, il rentrait à Paris,

On l'a vu, l'autre jour, à l'Académie des sciences voter pour son collaborateur Duclaux. Et le voilà qui repart pour une nouvelle campagne.

L'Amérique et l'Australie sont infestées de lapins qui détruisent les récoltes. M. Pasteur a trouvé le remède au mal : c'est l'inoculation à ces rongeurs du choléra des poules. Les expériences faites dans son laboratoire lui permettent d'en garantir l'efficacité.

Il l'a nettement affirmé dans une lettre rendue publique. Et, sur cette affirmation, un riche propriétaire rémois, victime, lui aussi, de la gent aux longues oreilles, l'a prié de venir « expérimenter » chez lui. Et M. Pasteur fait ses malles. En vain ses amis ont-ils prétendu que sa santé, fort compromise, exigeait encore certains ménagements ; que, par ce froid, une rechute était à craindre... L'illustre savant n'est pas de ceux qui s'arrêtent à ces considérations égoïstes, quand la science est en jeu. Et, dans quelques semaines, on entendra parler de ce voyage.

Il part l'esprit libre, car « son » Institut, sa préoccupation capitale, est en excellente voie. Déjà le gros œuvre extérieur est achevé, et sur toute la super-

ficie de dix mille mètres, les pavillons s'élèvent. Deux des principaux comprendront les laboratoires, les amphithéâtres et les salles de consultation. Il est bien entendu qu'il n'y aura pas d'hôpital : l'Institut n'est pas une maison de santé, mais une école.

De chaque côté, reliant les pavillons, seront les étables, les poulaillers, les chenils, les cages à lapins, bref tout le « matériel animal ». Contrairement à l'opinion courante, l'Institut n'aura pas uniquement pour objectif le traitement de la rage. Toutes les maladies contagieuses y seront étudiées.

L'établissement comprendra quatre services :

1° Le service de la rage. Directeur, M. Grancher, qui, depuis la mort de Vulpian, est, à l'Académie de médecine, le porte-parole de M. Pasteur, en attendant qu'il y soit son propre porte-parole. Le plus jeune professeur de la Faculté, où il occupe la chaire de Parrot; médecin de l'Enfant-Jésus; mis hors de pair par ses admirables travaux sur la tuberculose. Par dessus tout, pastorien déterminé, et le plus infatigable apôtre de la religion dont M. Pasteur est le prophète. Avec cela, très riche; est de toutes les souscriptions scientifiques et figure parmi les gros donateurs de l'Institut;

2° Le service des vaccinations autres que celles de la rage. Directeur, M. Chamberland, un des plus anciens élèves du maître et des plus chers à son cœur. Fut son champion au Congrès de Vienne et força les Allemands à reconnaître l'excellence de sa méthode. A réduit M. Virchow à discuter le côté *bon marché* des procédés pastoriens. M. Chamberland s'occupera de la vaccination charbonneuse, du rouget du porc — révérence parler ! — et de la vaccination variolique. On sait que le vaccin de génisse

est très rare à Paris. En temps d'épidémie, on n'en trouve pas. L'Institut Pasteur comblera cette lacune : il aura toujours des vaches pustulées — sauf votre respect! — en assez grand nombre pour faire face aux exigences de la ville et de la banlieue ;

3° Le service de la bactériologie générale. Directeur, M. Duclaux. Ce service, interdit aux profanes, sera tout de recherches. « A la conquête des germes! Vive le microscope! » pourra-t-on écrire sur la porte de ce laboratoire dont le public ne franchira jamais le seuil. Toute la vie de M. Duclaux peut, d'ailleurs, se résumer dans ce mot : bactériologie. Professeur à la Sorbonne, il représente à l'Institut la science pure ;

4° Le service de la bactériologie médicale. Directeur, M. Roux. Sera chargé d'appliquer à la médecine, à la cure des maladies, les découvertes de M. Duclaux. M. Roux est connu de tous ceux qui sont allés au laboratoire de la rue Vauquelin. C'est lui qui dirigea la mission d'Égypte. A le titre de docteur que n'ont ni M. Duclaux ni M. Chamberland.

Ainsi sera constitué l'Institut Pasteur, au grand profit du public et de la science. Avec de tels hommes inspirés par un tel maître, les souscripteurs ont la certitude que leur argent sera bien placé. Cet établissement sera, d'ailleurs, unique au monde.

Comment vivra-t-il? La maçonnerie et l'aménagement des services ne coûteront guère qu'un million. Restera donc un million, c'est-à-dire plus qu'il n'en faut pour assurer l'existence de l'Institut, dont les « gros traitements » n'épuiseront pas les ressources. La devise des disciples est, comme celle du Maître : Désintéressement.

Chaque semaine, d'ailleurs, apporte son obole. Et tout fait prévoir qu'au jour de l'inauguration, en juin 1888, l'Institut Pasteur aura ses petites soixante mille livres de rente... Qu'en pensent Navarre et Cattiaux?

HYMÉNÉE

29 décembre 1887.

Je m'explique maintenant pourquoi Sarah Bernhardt a demandé qu'on fît relâche, aujourd'hui, à la Porte-Saint-Martin.

Si familiarisée qu'elle soit avec les contrastes dramatiques, elle a senti qu'après avoir été tout un jour l'incarnation vivante de la mère, il lui serait impossible, le soir venu, de s'incarner dans un autre rôle.

On peut dire de Sarah qu'elle a la bosse de la maternité. Mère, elle l'est et l'a toujours été jusque dans ses folies. Et, de toutes ses folies, c'est la seule qui soit incurable.

Elle était toute jeune quand ça la prit. Un jour de l'Année terrible, j'étais allé la voir à l'Odéon, où elle jouait, avec la passion qu'elle apporte à toutes choses, les sœurs de charité... sans cornette. Elle était au chevet d'un prisonnier saxon, qui hurlait sous le bistouri du chirurgien.

— Ces cris ne vous déchirent-ils pas le cœur? lui demandai-je.

— Oui certes, me répondit-elle, mais il y a quelque chose qui me le déchire encore plus...

— Quoi donc?

— C'est quand mon petit Maurice souffre et que je l'entends crier !

Lorsque plus tard — dans bien longtemps — Sarah Bernhardt sera mûre pour l'emploi des mères, soyez sûrs qu'elle nous remuera les entrailles avec des accents inédits et — si j'ose me servir d'un affreux néologisme — inaudits au théâtre.

Ce n'est pas seulement les joies maternelles qu'elle a savourées aujourd'hui dans toute leur douceur, mais aussi les joies de la popularité. Il y avait une foule énorme aux abords de l'église. Foule anonyme venue là moins par curiosité que par sympathie. On l'a bien vu quand la grande tragédienne a mis pied à terre sur le perron garni d'une épaisse moquette. A ce moment, les hommes ont agité leurs chapeaux, les femmes ont battu des mains, et quelques fanatiques ont crié : « Vive Sarah Bernhardt ! »

A l'intérieur, où l'on ne pénètre qu'avec des cartes, les trois nefs sont combles. Chaque chaise a deux occupants, sinon trois. Il y a toujours quelque chose de théâtral dans les cérémonies où sont mêlés les gens de théâtre. Le maître-autel, avec ses draperies rouges, son illumination aveuglante, ses massifs de verdure et de fleurs, a l'aspect chatoyant d'un décor. Et, du chœur jusqu'au parvis, on sent courir cette rumeur sourde, cette trépidation impatiente, qui précèdent le lever du rideau, les soirs de première. Et, comme Frédérick-Lemaître, au service funèbre de sa femme, on a sur les lèvres ce mot qui serait cynique s'il n'était si bien en situation :

— Est-ce qu'on ne va pas bientôt frapper les trois coups ?

Les trois coups retentissent. C'est la hallebarde du suisse qui les frappe sur les dalles. Les portes

s'ouvrent toutes grandes, et, aux accents joyeux de l'orgue, le cortège nuptial fait son entrée.

Voici d'abord la princesse Terka, la jeune fiancée, au bras du comte de Sauvage. Petite — suivant la formule de Musset — d'une diaphanéité qui semble une flatterie à l'adresse de sa belle-mère, c'est le type accompli de la Tcherkesse aux grands yeux noirs, à la chevelure d'ébène. Sa toilette est un chef-d'œuvre de luxueuse simplicité. Elle porte une robe de satin blanc, dont la jupe, où la fleur virginale tombe en grappes jusque sur la traîne, disparaît sous des flots de dentelles. Ma voisine, qui paraît s'y connaître en chiffons, affirme qu'il y en a pour vingt-cinq mille francs.

A sa suite Sarah Bernhardt s'avance, radieuse, au bras de son fils. On dirait le frère et la sœur, tant le bonheur a mis de jeunesse au front de la grande artiste. Un grand manteau de velours garni de fourrures cache sa délicieuse toilette Louis XVI, et ne laisse voir que la traîne garnie de renard noir. Sur sa tête, un ravissant chapeau rose, brodé d'or, dont un magnifique diamant retient les brides héliotrope.

Puis, au bras de M. Ker-Bernhardt, la princesse Jablonowska, en robe Empire, de velours gris, ornée de point d'Alençon.

La marche est fermée par les garçons et les demoiselles d'honneur, M. Léon Bord avec M^{lle} Sarah Bernhardt, la fille de Jeanne, en robe blanche très simple, et M. Jean Stevens avec M^{lle} F..., — le nom est si bizarre que je m'en tiens à l'initiale.

Et c'est, tout le long du défilé, un pittoresque fouillis de têtes curieuses. Il me semble même qu'on oublie un peu plus que de raison la sainteté du lieu. On se hisse sur la pointe des pieds; on grimpe sur

les chaises ; et les initiés montrent, en les nommant aux profanes, les personnalités marquantes qui vont, à la suite du cortège, s'asseoir aux places réservées pour la famille et pour les amis : Alexandre Dumas, Victorien Sardou, le prince de Sagan, Duquesnel, Alfred Stevens, Tony Robert-Fleury, la comtesse de Trobriant, la comtesse de Béthune, Mme de Rute et sa fille Roma, et les admirateurs de Sarah Bernhardt dont il serait trop long de dresser la liste.

Service des plus simples. Les chœurs et les solistes de la Porte-Saint-Martin en ont seuls défrayé la partie lyrique. Une vraie fête de famille, comme on voit.

C'est l'abbé Sisson, un prêtre militant, célèbre par ses polémiques avec Louis Veuillot, qui, après la petite allocution de rigueur, a donné la bénédiction nuptiale. Le premier vicaire a dit la messe. Avant deux heures tout était terminé.

Le défilé dans la sacristie n'a pas duré moins d'une heure. Et il s'est continué tout l'après-midi, boulevard Pereire, à l'hôtel de Sarah Bernhardt.

Un cadre exquis et d'une intimité délicieuse. Partout où Sarah dresse sa tente, fût-ce pour la replier le lendemain, on trouve l'empreinte de son artistique personnalité. Il n'y a pas six mois qu'elle a pris possession de cet hôtel, et déjà sur les murs de la salle à manger, au bas de panneaux superbes, Louise Abbéma, Clairin, Butin, Duez, Escalier ont mis leurs signatures. C'est là que le lunch est servi un lunch de Gamache, où la truffe pique sa note noire dans les foies gras roses, où le champagne se répand en cascades dorées. Les deux jeunes époux président à ces agapes. Ils causent peu : les grandes joies sont muettes, — seuls leurs yeux se parlent.

Ils mangent peu : les grandes joies sont sobres ; ils se bornent à se dévorer du regard. C'est à peine s'ils prêtent une oreille distraite aux vœux de bonheur qui montent à toutes les lèvres, tandis qu'autour de la table les garçons et les demoiselles d'honneur font, avec une grâce souriante, l'office de Ganymèdes et d'Hébés. Si le Plat-d'Étain, d'où sont venues toutes ces choses succulentes, avait un pareil service, il n'y aurait bientôt plus, dans aucun restaurant de Paris, ombre de clientèle.

Dans le hall, que quelques marches relient à la salle à manger, autre tableau. La baguette magique de Sarah a transformé ce hall en un atelier splendide. Partout de la verdure, partout des fleurs et des buissons de lilas blanc. Un immense velum de soie rayée, en forme de tente, n'y laisse filtrer qu'une lumière discrète. Une monumentale cheminée de bois sculpté, avec grands landiers en fer forgé, garnit une des parois. Des étagères encombrées de bibelots précieux font face à des trophées et panoplies rapportés de tous les pays du monde. D'un massif de plantes tropicales émerge, à peine ébauchée, la statue d'*Eros vainqueur*, que Sarah Bernhardt prépare pour le Salon de 1889. Et sur un canapé bas, perdu sous un baldaquin de soie blanche, parmi les peaux de tigres et d'ours blancs, la maîtresse du logis, pelotonnée dans son bonheur comme un chat dans sa fourrure, tient sa cour plénière.

A ses pieds, les peintres Detaille, Duez, Whisler, Clairin, Alfred Stevens, le sculpteur Falguière, Armand Gouzien, Gustave de Borda, Haraucourt, Ollendorff, soutiennent une lutte homérique contre les truffes et le foie gras du Plat-d'Étain. Et plus

loin, Mme Fouquier et sa fille, la jolie Diane Feydeau, causent théâtre avec M. Maurice Grau, l'impresario de Sarah, et M. Mayer de Londres; Henry Fouquier devise avec la belle Mme Guitry, revenue hier de Saint-Pétersbourg ; et la brune Mlle Malvau, que les voyages ont vaporisée, montre, sous un joli rayon de soleil, son profil de médaille romaine.

Il est quatre heures. Les jeunes époux ont quitté la table à l'anglaise et pris leur vol vers leur nid somptueux de l'avenue Berthier. C'est là qu'ils passeront leur lune de miel. Maurice s'y est promis trois mois d'amoureux tête-à-tête. Cela ne vaut-il pas mieux que la ballade classique en Italie ? Sarah qui connaît ses auteurs a dû faire lire au jeune couple le *Petit Voyage*.

Et les lions, demanderez-vous, ces lions si « parisiens », dont on a tant parlé dans les chroniques, ne seront-ils pas de la fête, eux aussi ?

Patience, ils vont avoir leur tour. Ces nobles animaux ont horreur de la foule, et c'est quand les salons sont à peu près vides, qu'ils apparaissent, portés dans les bras de M. Haraucourt et de Mlle Abbema, leurs amis les plus intimes. Il court à leur endroit les plus mauvais bruits : on affirme qu'il y a quelques jours ils ont failli dévorer M. Campbell Clarke. Aussi leur fait-on un accueil plutôt méfiant. Mais la vue de notre confrère, en possession de tous ses membres, dissipe toutes les inquiétudes. Et c'est à qui fera sa cour aux enfants du désert. Et c'est un spectacle gracieux au possible que de voir ces jolies femmes en claires toilettes agacer Scarpia et Justinien à travers les lierres et les fleurs qui grimpent le long de leur cage dorée.

Ainsi finit cette journée charmante. Je ne vous

conterai pas la légende qui court sur la dotation princière faite par Sarah à ses enfants. On dit que, pour dorer leur existence, elle s'est mise encore une fois sur la paille. On prononce même le mot de million. A ceux qui lui reprochent ces prodigalités maternelles, la grande artiste répond joyeusement :

— Bah! j'en serai quitte pour faire, en 1890, une troisième tournée en Amérique !

C'est M. Grau qui sera content... mais c'est le Théâtre-Français qui fera la grimace !

TABLE DES MATIÈRES

	Pages.
Préface	v
Le Cheik et le Chèque	1
Guitare	4
Vente après décès	9
Shylock et Gobseck	13
Pauvre Tarasque!	19
Francillon	24
Billet de faveur	32
Plus ça change!	36
Bouc émissaire	40
Le Droit à la vie	44
Ohé! ohé!	48
Nice à Paris	52
La Cour des Miracles	56
Monsieur le Diable	60
Un joli pourboire	65
Hors la loi	70
Carême mondain	76
Le Jury de peinture	80
Le Père Monsabré	85
Idylle cynghalaise	89
Renée	93
N'écrivez jamais	100
Les Diamants de la Couronne	105
Sur la brèche	109
Le Bal des Artistes	113
Les Amazones de Paris	118
Le Vernissage	122
Folies variées	128
Le Diamant impérial	132
Le Théâtre libre	136
Louis XIV en plein ciel	144

TABLE DES MATIERES.

	Pages.
Et les cafés-concerts	145
Une Authoress	148
Tra los montes	152
Coquelin	156
Villégiature	161
Messieurs, on ferme!	170
Un anniversaire	174
Dos à dos	189
Variation sur le terme	194
Les Parisiennes du travail	197
Fusion	203
Mérante	207
Popularité	213
Lectures	217
Baissez les yeux	223
Martin I er	226
Juvenes discipuli	230
?????	234
Histoire d'un tableau	238
Duels administratifs	242
Épuration	246
Ineptie cynique	251
Au Cercle militaire	255
Le Recrutement artistique	259
Histoire d'un chapeau	264
M. Castagnary	268
Paul Bocage	272
Une curieuse galerie	277
A l'œil	283
Un cinquantenaire	287
Un prince à l'atelier	292
Lettres impériales	298
Urbanity	300
La Journée de Musset	303
Eugène Labiche	308
Marcelin	312
L'Institut Pasteur	319
Hyménée	324

Paris. — Typ. G. Chamerot, 19, rue des Saints-Pères. — 22318.

Documents manquants (pages, cahiers...)
NF Z 43-120-13

www.ingramcontent.com/pod-product-compliance
Lightning Source LLC
Chambersburg PA
CBHW071618220526
45469CB00002B/393